양진석의 유럽 건축사 수업

양진석의
유럽 건축사
수업

양진석 지음

**한 권으로 읽는
유럽 도시의 시공간**

양진석의 유럽 건축사 수업

초판 1쇄 발행 2025년 4월 7일 | 초판 2쇄 발행 2025년 4월 15일

지은이 양진석

펴낸이 신광수
출판사업본부장 강윤구 | 출판개발실장 위귀영
단행본팀 김혜연, 조기준, 조문채, 정혜리
출판디자인팀 최진아 | 저작권 김마이, 이아람
출판사업팀 이용복, 민현기, 우광일, 김선영, 이강원, 신지애, 허성배, 정유, 정슬기, 정재욱, 박세화, 김종민, 정영묵, 전지현
출판지원파트 이형배, 이주연, 이우성, 전효정, 장현우
진행 무지개항아리 | 디자인 최재현(책만드는 사람)

펴낸곳 (주)미래엔 | 등록 1950년 11월 1일(제16-67호)
주소 06532 서울시 서초구 신반포로 321
미래엔 고객센터 1800-8890
팩스 (02)541-8249 | 이메일 bookfolio@mirae-n.com
홈페이지 www.mirae-n.com

ISBN 979-11-7347-394-4 03600

* 와이즈베리는 ㈜미래엔의 성인단행본 브랜드입니다.
* 책값은 뒤표지에 있습니다.
* 파본은 구입처에서 교환해 드리며, 관련 법령에 따라 환불해 드립니다.
 다만, 제품 훼손 시 환불이 불가능합니다.

와이즈베리는 참신한 시각, 독창적인 아이디어를 환영합니다.
기획 취지와 개요, 연락처를 bookfolio@mirae-n.com으로 보내주십시오.
와이즈베리와 함께 새로운 문화를 창조할 여러분의 많은 투고를 기다립니다.

추천사

...

　요즘 멋진 요리가 인기다. 요리를 배우러 프랑스로도 가고 미국으로도 간다. 그런데 한국에서 성공한 유명 셰프 중에는 일본에서 공부한 사람이 많다. 서양에서 공부하면 그 지역의 요리만 배우지만, 일본에서는 서양 요리는 물론, 동양 각국의 요리를 골고루 배울 수 있기에 응용의 폭이 넓어지기 때문이다.
　마찬가지로 일본에서 건축을 공부한 양진석 교수의 해설은 관점과 해석이 기존 여느 책과 남다르다. 이 책에서는 현대 건축의 뿌리를 그리스·로마로 거슬러 올라가 훑어 내려오기 때문에, 우리 주변에서 보는 건축물들을 새로운 시각으로 보게 해준다.
　건축에 대한 정보는 넘쳐난다. 그런데 건축사의 흐름을 알지 못하고 보면, 정보가 축적되지 않고 흩어져 버린다. 세계 방방곡곡 건

축물들을 열심히 보러 다녀도 나의 지식으로 차곡차곡 쌓이지 않는 이유가 바로 이 흐름을 모르기 때문이다. 이 책은 전체 흐름을 잡아 흩어져 있던 역사적·맥락적 건축이 깔끔하게 정리된다.

시대의 건축이 왜 그런 식으로 지어졌는지 역사적 배경에서 설명해 주므로 현대 건축의 흐름도 자연히 이해하게 된다. 매 챕터 끝부분에는 응용된 현대 건축을 연결했다. 뿐만 아니라 책 뒤에는 일목요연하게 볼 수 있도록 표로까지 정리해 놓는 수고를 아끼지 않았다.

이 책은 전공자가 보아도 손색없을 전문적인 내용들이다. 그런데 아무리 귀한 정보가 있어도 어렵게 쓰여 있으면 화중지병이다. 양진석 교수가 〈러브하우스〉 방송에서 일반인들도 알아듣기 쉽게 설명했듯, 전문가의 눈으로 본 디테일을 일반인도 이해하기 쉽도록 재미있게 써 내려갔다. 감히 추천사를 쓰고 있는 나는 건축에 관심이 많을 뿐, 거리가 먼 분야의 경영학 교수이다. 그럼에도 빨려들 듯 흥미롭게 읽어 내려갔다. 정성스레 선별한 사진들이 이해를 돕고, 양 교수가 직접 그린 스케치들도 정감과 현실감을 더한다.

한국에서 이런 책이 나왔다는 것이 자랑스럽고 놀랍다. 백과사전으로 소화해야 할 방대한 정보가 한 권의 책으로 집약되었다. 마르셀 프루스트의 말을 원용하자면, 진정한 깨달음은 무작정 새로운 것을 찾는 게 아니라, 새로운 눈으로 보는 것이 아닐까. 이 책을 읽는 독자들도 새로운 눈을 뜨게 되기를 기대한다.

한양대학교 경영대학 명예교수, 홍성태

건축은 땅 위에 새기는 사람과 시간의 무늬이며, 그 흔적이 모여 문화가 된다. 건축가 양진석은 무늬를 만드는 사람이며, 무늬를 찾아다니고 헤아리는 근면한 탐험가이다. 이 책에서 그는 그동안 탐구한 서양 건축에 대한 깊은 사유를 우리에게 보여준다. 흩어져 있는 구슬을 꿰듯 낱낱의 건축을 각각의 시대로 분류하고 건축 역사의 순환과 반복을 펼쳐 보여주는데 그 풍경이 장관이다.

가온건축 소장 · EBS 건축탐구 집 진행자 · 건축가, 임형남

양진석 건축가는 매우 강력한 빛을 발현하는 사람이다. 상상과 행동력은 마라토너처럼 일관되고 강렬하다. 이 책은 뿔뿔이 흩어진 점들이 종국에는 하나의 선으로 연결된 운명 결합체라는 사실을 지극히 효능적으로 풀어낸다. 고전과 새로움이 동전의 양면 같음을 직시한 그의 담론 역시 매력적이다.

영화감독, 강제규

양진석은 '건축가'라고 한정하기엔 참 다양한 재주를 지닌 사람이다. 마케터이기도 하고 엔터테이너이며, 골프와 와인을 즐긴다. 게다가 놀라운 것은, 그는 음악가에 싱어송라이터이다. 양진석 건축가가 '모든 길을 로마로 통한다'는 말처럼, 건축뿐만 아니라 역사, 문화, 예술 전반에서 세계에 큰 영향을 끼친 로마와 바ː로마적인 유럽의 건축사를 이 책에 모두 꿰었다. 여행, 건축, 도시, 디자인을 사랑하는 여러분에게 꼭 읽어볼 것을 추천한다.

'좋은 배를 만들고 싶으면 기술을 가르치는 것보다 일하는 사람들에게 바다 너머를 꿈꾸게 하라'는 생텍쥐페리의 말처럼 그가 이 책을 통해 많

은 사람들에게 유럽의 건축을 통한 미래의 현대 건축과 도시를 꿈꾸게 하기를 기대해 본다.

<div align="right">설해원 부회장, 권기연</div>

내가 어릴 적 〈러브하우스〉 속 마법사 양진석 교수님은 건축에 관해 다채로운 마술을 보여주었다. 이후 교수님이 지은 건축물에 자주 방문하고 즐기면서 더욱 신기한 경험을 하였다. 이 책을 통해 다시 마주한 우리들에게 양진석 교수님이 과연 어떤 마법 같은 이야기를 전해줄지 기대하시라.

<div align="right">배우, 장근석</div>

내가 살고 있는 집과 사옥의 설계를 의뢰할 정도로 양진석 건축가와는 교감하는 부분이 많다. 특히 건축 교육자로서 함께 지난 10년간 수많은 답사와 강의를 들었다. 이 책은 바로 그중에 알토란이다. 유럽의 건축에서부터 현대의 건축까지, 이 책을 통해서 더욱 쉽게 접근할 수 있다. 이해하기 쉽게 썼지만, 그 무게감은 가볍지 않다. '왜?'라는 질문에 대한 답이 이 책에 숨어 있다. 경영을 하시는 모든 분들에게 이 책을 권한다.

<div align="right">그랜드 하얏트 서울 회장, 홍재성</div>

건축가들이 자신의 작품을 설명하거나 소신을 표명한 책들은 간간히 보았다. 그러나 양진석 교수처럼 유럽 건축사를 본격적으로 분석하면서 의례적인 서술을 넘어, 건축 양식의 수많은 변주로부터 개념적 핵심을 이끌어내는 도전적인 글을 만나기는 쉽지 않다.

이 책은 한 시대의 건축이 품은 사회·문화적 배경을 담아내지만, 동시에 건축이 도시를 바꾸고 문명사를 바꾼다면서, 건축의 사회적 영향력을 역설한다. 양진석 교수의 사회적 통찰이 무척 놀랍고, 감탄을 자아낸다. 건축을 부동산 가치로만 홀대하는 이 시대에 건축의 뿌리에 대한 도전적인 통찰로의 여행을 적극 추천한다.

클리오 대표, 한현옥

양진석 교수는 다빈치처럼 다양한 방면에 관심이 많은 하이브리드 인간형이다. 이 책은 이런 저자의 사유가 고스란히 녹아 있는 점에서 흥미롭다. 유럽 건축사를 통사적으로 설명하면서 현대 건축까지 친절하게 안내한다. 더욱이 '로마와 비로마'라는 독특한 관점으로 읽다 보니 더욱 이해하기도 수월하다. 건축을 좋아하는 나로서는 너무나 반가운 책이다. 수천 명의 우리 디자이너들에게 이 책을 읽게 하고 싶다. 창의성의 맥락은 동일하기 때문이다. 인사이트를 다양하게 받고 싶어 하는 많은 이에게 이 책을 권한다.

준오헤어 대표, 강윤선

과거와 현재는 선형적인 시간의 순서 속에 있지 않다. 다층적인 시간의 흔적들은 인류가 이루어 낸 문화와 예술을 통해 우리 곁에 동시에 공존하고 있다. 그래서 과거를 공부하면 현재가 이해되고 또 미래가 보이는 것이리라. 건축은 매우 흥미로운 종합 예술이면서, 융합적인 인문학이다. 양진석 교수와 10여 년간 건축 공부를 하고 건축 답사를 다니며 어떤 것도 진정으로 새롭기만 한 것은 없음을 느꼈다. 그렇기에 유럽 건축사를 공부하면 동서양의 현대 건축을 더 잘 볼 수 있게 된다. 유럽 건축

의 계보를 쉽고 재밌게 이해할 수 있는 《양진석의 유럽 건축사 수업》의 출간을 진심으로 축하한다. 저자의 직관과 통찰이 돋보이는 이 책을 건축을 사랑하는 모든 이들의 필독서로 추천한다. 유럽 건축의 아름다움과 의미를 새롭게 발견할 수 있는 귀중한 기회가 될 것이다.

<div align="right">한송이영상의학과 원장·전문의, 한송이</div>

건축은 사람의 생각을 바꾸고 도시의 운명을 바꾼다. 좋은 건축은 사람들의 일상을 풍요롭게 하고 소통하게 한다. 비즈니스의 영감과 원천이 된다. 그리하여 도시의 품격을 높인다. 양진석은 작가적 혹은 이기적인 건축 대신, 사람을 살리고 지역과 도시를 살리는 건축을 얘기해 왔다. 이 책은 그러한 철학의 원형을 찾아 유럽 주요 도시를 발로 훑으면서 현대 건축의 지향점을 새롭게 제시하고 있다.

<div align="right">삼일회계법인 전문위원·전 여성기자 협회장, 채경옥</div>

《양진석의 유럽 건축사 수업》은 트렌드를 읽는 새로운 방법을 제시한다. 패션, 라이프스타일, 문화 트렌드에 관심 있는 모든 이들에게 새로운 영감을 불러올 이 책을 권한다. 건축이 어떻게 시대정신을 반영하는지 이해하게 되면, 앞으로의 트렌드를 더 정확히 예측할 수 있다. 미래의 트렌드를 선도하고 싶은 각 분야의 모든 인플루언서들에게 이 책을 적극 추천한다. 이 책은 여러분의 콘텐츠에 깊이와 통찰력을 더해줄 것이다. 이 책은 단순한 건축 이야기를 넘어 시대의 흐름을 읽는 법을 알려주기 때문이다.

<div align="right">2,100만 팔로워 크리에이터, 유온</div>

서문

현대 건축을 읽기 위한 키워드는
로마와 비로마로 나뉜다

••••

 1980년대 후반 일본 교토에서 유학했는데, 많은 유럽 학생들의 발길이 일본으로 향할 때였다. 당시 일본은 소위 버블 경제의 절정기였기에 문부성을 비롯해 많은 기업들이 다양한 장학 정책을 운영하고 있었다. 일본의 건축학과 대학원 연구실에서 일본 안의 유럽을 느낄 수 있었다. 일본 유학은 일본의 건축과 도시를 연구하고 체험하는 동시에 유럽의 건축과 도시를 진지하게 바라볼 수 있는 계기가 되었다. 국내 학부에서 건축을 전공했을 때와는 색다른 경험이었다. 지도 교수였던 카토쿠니오 교수님은 교토대학을 졸업한 후 '에콜 데 보자르École des Beaux-Arts (미술학교)'로 불리는 파리 국립고등미술학교École Nationale Supérieure des Beaux-Arts에서 수학하고 모교에서 교수를 지낸 분이었다. 나 역시 지도 교수님의 영향으로 대학원에서

여러 유럽의 건축, 특히 프랑스 건축과 도시에 관해 지대한 관심을 가지게 되었다. 더욱이 카토쿠니오 교수님도 크게 영향받았던 르 코르뷔지에Le Corbusier 건축 해석에 많은 시간을 할애했다. 르 코르뷔지에는 스위스 출신 프랑스 건축가로서 근대 건축의 아버지라고 불리울 정도로 건축계의 거장이며 현대 건축에 지대한 영향을 미친 인물이다.

아이러니했다. 일본으로 유학 왔지만, 르 코르뷔지에 건축을 비롯한 유럽 건축에 더 깊게 다가가게 되다니. 유학생의 눈으로 보았을 때에 교토도 이국적이고 일본 건축 역시 생소했지만, 내가 유학하며 만난 르 코르뷔지에 건축은 그야말로 충격 그 자체였다. 물론 학부에서 세계 3대 건축 거장인 르 코르뷔지에에 관해 배웠지만, 돌이켜보면 단순한 암기 정도 수준에 그쳤었다. 일본의 대학원에서는 분명 서양 건축은 자국의 건축이 아닐뿐더러 타자인 유럽 건축일 텐데 일본에서 그렇게 깊게 들여다볼지는 예상하지 못했다.

결정적으로 유럽 건축사에 대해 좀 더 공부를 해야겠다는 동기를 부여한 책이 있는데, 바로 《르 코르뷔지에의 동방 기행》이다. '르 코르뷔지에와 유럽 건축사와의 관계'에 대해 탐구하는 계기가 된 책이다. 이 책은 스물네 살 청년 르 코르뷔지에가 서유럽의 환경에서 벗어나 과거 유럽 건축사를 연구하고 탐방하기 위해 동방의 유럽으로 떠난 여행을 기록한 것이다. 기록은 1911년 친구와 함께 보헤미아와 세르비아, 루마니아, 불가리아를 거쳐 터키를 가로지른다. 책에는 르 코르뷔지에가 건축가로 자리 잡기 전에 어떻게 유럽의 도시와

건축을 보았는지 스케치 하나하나에 담겨 있었다. 르 코르뷔지에는 동방 기행을 하며 유럽을 다시 한번 공부하게 된 셈이다.

르 코르뷔지에의 눈과 다리를 빌려 많은 유럽 건축물을 보고 연구하면서 유럽 건축 역사에 매료되었다. 유럽의 건축사는 현대 건축의 모든 뿌리이며 바이블이었다. 한창 건축 연구에 열심이었던 대학원생 신분의 나는《르 코르뷔지에의 동방 기행》에 빠져들 수밖에 없었다. 언젠가는 나 또한 반드시 유럽의 건축에 관한 기록을 남겨 보리라는 결심을 굳힌 시기이기도 했다. 여담이지만, 이 책에 실린 르 코르뷔지에 스케치를 보고 나도 답사 여행을 할 때마다 사진보다 스케치를 남기는 습관이 생겼다. 심지어 스케치가 더 편하고 직관적으로 다가왔다. 스케치할 때마다 마치 르 코르뷔지에가 옆에서 코치라도 한 것처럼 점점 그의 것과 닮아 가고 있다.

그렇게 유럽 건축사를 들여다본 지 벌써 30년이 훌쩍 넘었다. 유럽 건축 답사 또한 쉼 없이 다녔다. 일본에서 공부하고 돌아온 이후, 한국의 정림건축에서 실무를 하다가 독립해 이제 건축가 인생 30년을 눈앞에 두고 있다. 건축가로 일하면서 동시에 사회 오피니언 리더들을 대상으로 유럽 건축사 강의도 수 년간 진행했다. 그러면서 지금까지 보고 듣고 생각한 것을 이제 책으로 정리해 봐도 되겠다는 용기가 생겼다. 뒤돌아보니 적지 않은 기록이었다. 결국 그 기록이 하나 하나 모여 이렇게 책이 되었다. 그동안 틈틈히 집필해 왔는데 이 책이 다섯 번째다. 지금까지는 교양으로서의 현대 건축을 공부하

자는 내용이 주를 이루었다면, 이 책은 현대 건축의 뿌리를 이해하는 데 도움이 되는 유럽 건축에 대한 내용을 담았다.

모든 분야에 역사가 있듯이 건축에도 역사가 있다. 건축을 역사적인 관점에서 보는 것은 무척 흥미로운 작업이다. 건축의 고유한 조형과 공간 개념 근저에는 언제나 시대상이 반영되어 있고, 당대 사람들에게 큰 영향을 미친 철학과 사상이 녹아 있기 때문이다. 그래서 이 책은 과거에 만들어진 토대 위에서 건축의 현재를 이해하고 미래를 내다보는 형식으로 전개된다. 나는 건축가로서 늘 조형과 공간에 대한 고민을 하며, 내 작업의 뿌리와 근거를 찾고 싶었다. 내 작업이 어디서 왔는지 어떻게든 찾고 싶다는 오기와 맥락을 읽어야 한다는 강박에 사로잡혔다. 밤을 새우며 갈피를 잡지 못할 때도 있었고, 벽에 부딪쳐 고민하기도 했지만 탐색하고 연구하기를 거듭했다. 그 결과 근본적인 질문에 관한 답을 찾았다. 답은 서양, 특히 유럽의 건축 역사 속에 있었다. 거기에는 한국 및 동양에도 적용되는 공통의 미의식이 존재하고 있었다. 그렇다. 우리가 흔히 주변에서 볼 수 있는 현대 건축은 서양 건축으로부터 출발했다. 그리스·로마의 고전주의부터 비잔틴과 로마네스크, 고딕과 르네상스를 거쳐 바로크로 이어지는 양식의 변천사는 유라시아 대륙 이쪽 끝에 살고 있는 우리의 일상에도 깊숙이 스며들어 있다. 이를 실마리로 이 책은 유럽의 고대·중세 건축을 중심으로 근·현대 건축을 바라본다.

특히 기원전 400년대부터 기원후 1800년대까지의 유럽 건축사

를 두 가지 관점에서 소개하려고 한다. 바로 그리스·로마의 고전주의에 근거한 '로마 양식'과 로마를 계승함과 동시에 이를 벗어나 새로운 시도를 했던 '비非로마 양식'이다. 여기서 얘기하는 '비'의 의미는 부정이라기보다는 계승 및 승화, 시대상을 반영한 진화의 의미가 더 강하다. 이 두 양식은 각각 고유의 양상을 띠고 있지만, 그 안을 자세히 들여다보면 확연히 그 차이점을 느낄 수 있는 특징들이 존재한다. 그야말로 유럽 건축사는 이 두 가지 움직임이 반복적으로 나타난 역사적 흐름이었다고 말할 수 있다. 보통 건축사나 미술사에서는 양식樣式, 즉 '시대나 부류에 따라 각기 독특하게 지니는 문학, 예술 따위의 형식'이 작품을 이해하기 위한 중요한 개념으로 등장한다. 역사적인 범주 안에서 작품을 파악하기 위해 특정 시대와 지역에 보편적으로 보이는 특징에 따라 양식을 정의한다.

기본적으로 이 책에 흐르는 나의 생각은 '로마'와 '비로마'적인 것들이 마치 윤회하듯 돌고 돈다는 것이다. 지금까지 유럽 건축사를 공부하며 그리스와 로마를 기본으로 하는 로마 건축이 적게는 수백 년, 많게는 2000년의 시간 동안 유럽 건축사에서 반복되었다는 점을 발견할 수 있었다. 크게 유럽 건축사의 흐름을 다음과 같이 분류해 보았다.

① 그리스·로마
② 비잔틴
③ 로마네스크

④ 고딕

⑤ 르네상스

⑥ 바로크 · 로코코

①③⑤는 '로마적인 것'으로 분류할 수 있으며, ②④⑥은 '비로마적인 것'으로 분류할 수 있다. 물론 이는 건축 역사를 전공한 학자의 입장이 아닌, 지금까지 건축가로 일해 오면서 공부한 내 나름의 논리일 뿐이다. 객관적인 근거에 기반했다기보다는 직관적인 해석에 가깝다고 이해해 주길 바란다. 또 모든 것이 이 분류 안에 정확히 포함된다고 얘기하기에는 무리가 있겠지만, 로마와 비로마라는 큰 틀로 나누어 살펴본다면 어느 정도 궤를 맞출 수 있을 것이다. 각 양식별로 예를 든 건축물은 우리가 흔히 접해왔고, 상식적으로 잘 알고 있는 것으로 열거하였다. 그래야 조금 더 이해하기 쉬울 것이라 생각했다.

유럽의 도시 문화와 건축에 관심을 갖고 있는 분들이 이 책을 읽었으면 좋겠다. 유구한 역사가 담긴 유럽의 건축물과 도시를 미리 책으로 보고 직접 가서 본다면 그 재미와 앎은 더욱 커질 것이다. 역사적 배경을 미리 파악한다면 건축과 도시를 보는 즐거움이 커질 것이다. 도시와 건축물의 시대적 이야기와 다양한 양식을 머리로, 마음으로 느낄 수 있는 일종의 유럽 건축 역사 안내서 정도로 생각해 주면 좋겠다. 건축물 아래 우리 인간의 삶이 어떻게 형성되고 달라졌는지 또한 개괄적으로나마 상상해 봐도 좋겠다. 이렇게 유럽의 건축

사를 바라보다 보면, 현재 우리 주변의 환경과 도시, 현대 건축이 조금씩 새롭게 보이기 시작할 것이다.

마지막으로 감사드릴 분들이 많다. 미래엔 김영진 회장님과 해외 건축 답사 기간 동안 나누었던 대화가 출판의 계기가 되었다. 흔쾌히 출판에 응해주신 미래엔 출판사 여러분에게 감사의 말씀을 드린다. 신광수 사장님, 위귀영 실장님, 김혜연 팀장님, 이용복 팀장님, 우광일 수석님, 정유 책임님, 김종민 선임님에게 특별히 더욱 감사드린다. 항상 집필 때마다 원고 수정이나 검색 등 도움을 주시는 전은정 선생이 이번에도 초반 원고 작업에 수고를 해주셨다. 주말마다 잠시 손을 놓고 함께 지내기보다는 집필에 많은 시간을 할애했음에도 이해하고 응원해 준 가족도 빼놓을 수 없다. 아내 김주현 바이올리니스트, 딸 유진이, 그리고 모든 가족에게 감사드린다. 아버지가 세상을 떠나고 이제 홀몸으로 다리가 불편한 채 휠체어 신세로 지내시는 어머니에게 이 책을 바치고 싶다. 유학 시절 어머니와 함께 교토를 같이 걸어 다닌 추억이 생생하다. 이제는 가능할지 모르겠지만, 어머니와 같이 걸으면서 유럽의 도시 건축 여행을 다니는 꿈을 꾸어 본다.

2025년 봄, 양진석

차례

추천사	5
서문 · 현대 건축을 읽기 위한 키워드는 로마와 비로마로 나뉜다	11

1장
그리스 · 로마 건축

유럽 건축의 시작 그리스 아테네	23
로마 문화, 팍스 로마나의 시작	32
그리스의 '조각적인' 건축, 로마의 '공간적인' 건축	35
포로 로마노의 흥망성쇠	40
로마의 도시 계획과 진보적인 건축 양식	42
로마 건축의 대표 주자, 판테온 신전과 콜로세움	47
그리스 · 로마 건축을 이해하기 위한 키워드, 조화와 비례	56
그리스 · 로마 양식을 엿볼 수 있는 현대 건축물	58
···키워드로 정리하는 그리스 · 로마 건축	65

2장
비잔틴 · 로마네스크 건축

제국의 분할과 중세의 시작	69
중세 시대를 대표하는 동로마의 비잔틴 양식	73
비잔틴 양식을 엿볼 수 있는 현대 건축물	83
···키워드로 정리하는 비잔틴 건축	89
로마 제국의 멸망과 로마네스크 건축의 탄생	90
볼트 구조를 특징으로 한 로마네스크 양식과 수도원 건축	93
대표적인 로마네스크 양식의 건축물	101
로마네스크 양식을 엿볼 수 있는 현대 건축물	108
···키워드로 정리하는 로마네스크 건축	112

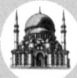

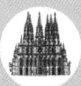

3장
고딕 건축

고딕 시대의 시작과 상공업 도시의 발달	115
이슬람 문화를 중세 유럽으로 유입시킨 십자군 원정과 신학의 영향	117
혁신적 건축 기법을 구현한 고딕 양식 건축의 시작과 주요 특징	121
신에게로 가까이, 빛으로부터 출발한 고딕 양식	128
국가별 고딕 건축의 경향	130
대성당의 시대, 대표적인 고딕 양식 성당	139
고딕 양식을 엿볼 수 있는 현대 건축물	147
•••키워드로 정리하는 고딕 건축	156

4장
르네상스 건축

신에서 인간으로, 르네상스의 탄생	159
르네상스, 다시 로마로	161
고대 양식으로의 회귀, 르네상스 건축	164
르네상스의 고향, 피렌체	167
르네상스에서 시작된 주택 설계	171
화려하게 꽃피운 피렌체의 르네상스 미술	175
르네상스의 황금기, 로마	180
르네상스의 황혼, 베네치아	189
르네상스 건축과 매너리즘, 그리고 르네상스의 몰락	199
그 밖에 대표적인 르네상스 건축	205
르네상스 양식을 엿볼 수 있는 현대 건축물	209
•••키워드로 정리하는 르네상스 건축	220

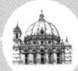

5장
바로크·로코코 건축

현실보다 사유, 바로크 양식의 시작 223
비뚤어진 진주, 바로크 건축의 특징 228
바로크 양식의 대표적인 작품 231
장식 지상주의, 로코코 양식 243
바로크·로코코 양식을 엿볼 수 있는 현대 건축물 247
···키워드로 정리하는 바로크·로코코 건축 255

6장
19세기 전후부터 현재까지의 건축

신고전주의, 고딕 복고주의, 아르누보,
로마와 비로마의 경쟁과 공존 259
절충의 시대, 신고전주의 건축의 탄생 262
신고전주의 양식 전쟁의 시대 270
그리스 양식의 새로운 해석, 그리스 복고 양식 276
다시 고딕으로 쏠린 관심, 고딕 복고 양식 280
가우디의 출현, 아르누보 건축의 탄생 285
산업 혁명과 근대 건축의 태동 293
현대 건축의 시작 300
···키워드로 정리하는 신고전주의 건축 311

나오는 글 · **로마 대 비로마, 끊임없이 반복되는 역사** 312
부록 · **로마와 비로마 양식 한눈에 보기** 315
도판 출처 317

1장
그리스·로마 건축

유럽 건축의 시작
그리스 아테네

```
Greece x Rome
Architecture
```

보통 어떤 것을 건축이라고 말할까? 건축의 역사를 말하기 전에 우선 건축의 정의를 먼저 살펴보면 이렇다. 건축建築, Architecture은 '흙, 나무, 돌, 쇠 등을 써서 짓는 것'으로 '종합적으로 계획하고 구축하는 기술'을 의미한다. 최초의 건축은 인간이 비바람, 햇볕과 같은 외부 환경과 맹수나 다른 종족들로부터 자신을 보호하기 위한 피난처Shelter였다. 이러한 건축의 기본 역할은 오늘날에도 변함이 없다. 다시 말해, 건축은 피난처 기능에서 출발했고, 자연과는 또 다른 '환경'을 조성했다. "인간은 건물을 만들고, 건물은 인간을 만든다"는 윈스턴 처칠의 말처럼 오늘날 건축과 인간은 거의 모든 영역에서 서로 깊은 영향을 미치고 있다.

철제 농기구 사용으로 농경이 발달하면서 인간은 정착 생활을

하고 나아가 도시를 건설하게 되었으며, 문명 또한 발흥했다. 여기에서 '도시를 이루게 된 것'이 굉장히 중요하다. 단편적으로만 보아도 유목 생활을 했던 칭기즈칸의 몽골 제국과는 달리 로마는 한곳에 정착했기 때문에 도시를 만들고 사회 체계를 구축해 왕국을 만들 수 있었다. 로마는 도로와 수로를 건설해서 복제 도시를 사방으로 퍼뜨렸다. 그렇게 유럽의 도시 역사는 로마와 로마의 '복제 도시'라 해도 과언이 아니다. 정복의 역사는 이렇게 로마로부터 시작되었다. 인간의 뇌에서 출발해 뇌혈관으로 뻗어 나간 세세한 신경구조가 우리의 신체를 통제하듯, 유럽의 도시 역사는 로마의 중심 도시에서 퍼져 나간 복제 도시가 지속적으로 반복된 역사라 말할 수 있다. 이는 곧 유럽 건축사의 발전과도 일맥상통한다.

그리스 문화는 헬레니즘Hellenism이라는 문명사로 통하게 된다. 헬레니즘은 기원전 334년 알렉산더 대왕의 동방 원정에서부터 기원전 30년 로마의 이집트 병합 때까지 그리스와 오리엔트가 서로 영향을 주고받은 문화 시대를 말한다. 세계 시민주의·개인주의 경향이 나타났으며 이때 자연 과학이 발달했다는 평가를 받는다. 이러한 그리스 문화는 로마 문화에도 동일하게 계승되었다. 더불어 그리스와 로마 문화의 전반적인 유사성은 건축에도 동일하게 적용된다.

그리스와 로마의 건축이 정말로 유사한지 그리스 아테네를 먼저 살펴보자. 아테네는 2500년 전 기원전 5세기 유럽이라는 공동체의 시발점이라고 볼 수 있는데, 사실 이 시기 고대 그리스는 폴리스Polis라는 지중해의 작은 도시 국가들의 집합체에 불과했다. '동서양

문명 충돌'이라고 말할 수 있는 그리스·페르시아전쟁이 벌어지기 전까지는 말이다. 하지만 세계사의 판도를 결정한 이 길고 긴 전쟁이 끝나고 그리스의 도시 국가들은 이전과는 다른 면모를 보이게 되었다.

전쟁을 승리로 이끈 그리스인들에게 공동체 개념은 이전과 달라졌다. 단순한 연합이었던 도시 국가들이 '유럽'과 '유럽인'이라는 집단 정체성을 띠고, 말 그대로 문명의 '황금기'를 누리게 된다. 승리한 전쟁으로 인해 도시가 부강해지면서 시민들은 먹고사는 문제에서 벗어나 고도로 세련된 스포츠, 연극, 음악 등의 예술을 향유하게 된다. 이에 따라 학문, 교육, 예술 분야 등에서 다양한 계층과 직업이 탄생했다. 또한 다양한 민족과 해상 무역, 상업 등을 활발하게 도모하며 민주적 체계 역시 확립할 수 있었다. 유럽 학문의 초석이 된 소크라테스학파도 이 시기에 활동을 시작했다. 황금기의 아테네에는 바위 지대에 지어진 성채인 아크로폴리스를 비롯하여 건축학적·역사적으로 매우 중요한 건축물이 세워졌다. 또 고대 그리스 건축 양식의 정점이라고 할 수 있는 파르테논 신전도 이때 지어졌다.

그리스 건축은 결국 '신전 건축'으로 요약할 수 있다. 그리스 신전은 독특한 기후와 함께 하나의 풍경으로 자리 잡았다. 신전의 핵심은 '외부에서 바라보는 건축'이다. 공간미보다는 외형적 아름다움을 중요시했다. 삼면을 벽으로 두르고 남은 한 면을 입구로 한 장방형(직사각형) 홀이 원통형에 가까운 모양으로 서 있는 건축상의 지주, 원주Column에 둘러싸인 형태다. 결국 그 열주列柱(줄지어 늘어선 기둥)들

은 최고의 미학적 표현으로 사용되었고, 500년 동안 조화와 비례의 상징으로 개발되었다.

페르시아전쟁이 끝날 무렵인 기원전 480년에 지어진 파르테논 신전은 전쟁의 여신 아테나를 모신 곳이다. 조각가 페이디아스와 건축가 칼리크라테스가 착공했고, 여기에 수학자 익티노스가 가세해 수학적인 아름다움을 더했다. 역사적으로 파르테논 신전은 다른 여타 오래된 건축물들처럼 많은 굴곡을 겪었다. 로마 제국이 그리스를 식민지로 병합했을 당시 이미 그리스의 영광은 자취를 감추게 되었다. 로마가 기독교를 국교로 정하자 그리스의 신들은 사라지고 파르테논 신전은 가톨릭 교회로 변했다. 파르테논 신전은 4세기 말 비잔틴 제국이 그리스 정교회를 국교로 채택하면서 이후 1000여 년 동안 그리스 정교회의 사원으로 변하기도 했다. 15세기 비잔틴 제국의 몰락 이후 이슬람 국가 오스만 튀르크의 식민지로 전락하면서 350년 동안 그리스라는 나라는 지도에서 사라지고 파르테논 신전이 이슬람의 모스크로 변해 버린 역사도 있다. 19세기가 되어서야 오스만 튀르크로부터 독립하면서 1832년 그리스 왕국이 부활했고, 그리스 최초의 통일 민족국가가 되면서 지금의 파르테논 신전을 유지하게 되었다.

피타고라스는 만물이 수의 관계에 따라 질서 있는 코스모스 Cosmos를 만든다고 생각했다. 코스모스는 질서와 조화를 지니고 있는 우주 또는 세계를 뜻한다. 그리스는 '세계는 비례에 의해 성립된 조화로운 공간'이라는 철학을 가지고 있었으며, 수적 질서가 갖는 명

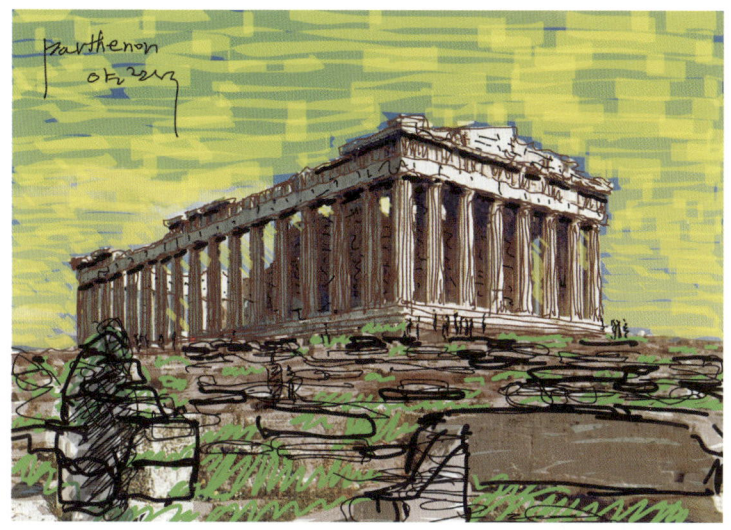

●●● 파르테논 신전. 그리스 아테네의 아크로폴리스 언덕에 있는 신전으로 전쟁의 여신 아테나를 모신 곳이다. 기원전 5세기에 조각가 페이디아스, 건축가 칼리크라테스, 수학자 익티노스가 참여해 지은 대표적인 도리아식 건축물이다.

확성을 좋아했다. 그러한 성격이 압축적으로 표현된 것이 바로 '오더order'라고 불리는 기둥의 구성이다. 건축은 기하학에 입각한 예술이기 때문에 비례가 가장 유효한 창작 원리다.

그런 맥락에서 당시 오더의 의미는 세계관의 몰입이었다. 오더는 고전 건축 조형을 근본적으로 규정할 정도로 중요한 요소이자, 이후 세대의 건축인 중세 건축과 구별되는 가장 특징적인 요소이다. 오더는 곧 '질서'다. 결국 건물이란 중력과의 끊임없는 전쟁과 대화의 결과물이다. 즉 기둥이 없으면 건물을 세울 수 없다. 그래서 기둥의 역사는 곧 건축의 역사와 맥을 같이한다. 그리스 건축의 오더에

는 단순하고 역학적인 기능을 넘어서 중력을 지탱하는 일의 숭고함, 직립하는 인간의 숭고함이라는 의미가 담겨 있다. 오더의 비례 체계, 오더가 만드는 건축 전체의 볼륨과 비례는 역학적 필연성 때문이 아니라 고차원적인 미적 가치로 결정된다. 오더의 발전은 현대 건축에까지 구조와 조형의 요소로서 이어져왔다.

또 하나 그리스 건축물의 결정적인 특징으로 페디먼트Pediment를 들 수 있다. 페디먼트는 건물이 알리고자 하는 메시지를 그려 놓은 판이라고 생각하면 이해하기 쉬울 것이다. 기둥이 건축물을 받쳐주고, (건축물 정면 상부에 있는 삼각형 판에) 장식적이고 조형적인 페디먼트에 전하고자 하는 메시지를 담는다. 당대 건축가들은 풍요와 여유를 가져다준 아테나 여신을 찬양하는 메시지를 파르테논 신전에 새겨 넣을 방법을 고민했는데, 이 페디먼트가 그 역할을 담당했다. 알려져 있듯 당시에는 활자로 메시지를 전달하는 방법이 아닌, 조각 등으로 상징적 의미를 부여하는 방식을 많이 사용했다. 그리스인들은 신전의 의미를 보여주고 외면을 화려하게 장식하기 위해 삼각형 페디먼트를 이용했고, 이것이 장차 '로마 스타일'로 이어져 후대에도 그 모습이 다양한 건축물에 남게 되었다. 우리는 이 페디먼트의 존재 여부로 그리스·로마 건축의 흔적을 쉽게 찾을 수 있다. 유럽에 가면 한번 건축물의 페디먼트를 유심히 살펴보자. 아마 여행이 더 흥미로워질 것이다.

그리스의 신전은 처음에는 목재, 다음으로 석회석 같은 무른 석재들로 지어졌지만, 나중에는 대리석으로 바뀌었다. '이탈리아 대리

석' 하면 대리석의 대명사로 여겨지는데, 현대 건축에서도 부의 상징이자 견고함과 권위를 건물에 드러내고 싶을 때 바로 이 '이탈리아 대리석'을 많이 사용한다. 그리스 신전의 예술적 성취는 대리석으로 만든 스토아Stoa뿐만 아니라 다른 공공건물이나 기념비적 건물에서도 찾아볼 수 있다. 스토아는 기둥이 늘어선 복도를 말한다. 시민이 산책하거나 상업 활동, 집회 등에 이용했다. 이 으뜸가는 현존 건축 양식은 서양 건축의 기본 양식으로 오늘날까지 계승되고 있다.

다시 기둥, 오더에 관해 말해보자. 그리스의 오더는 크게 세 가지, 도리아식Doric Style, 이오니아식Ionic Style, 코린트식Corinthian Style으로 구분할 수 있다. 연대별로 변화되어 왔고, 각 이름도 그리스의 지역에서 따왔다. 먼저 도리아식 오더는 건축물 터에 한 층 쌓아 올린 기단에 원주를 세우는 형태로, 위로 갈수록 굵기가 줄어든다. 모양 같은 것을 조각하지 않은 가장 단순한 형태다. 묵직하고 중후하며 간소하고 엄격해 보인다. 기둥은 완만한 곡선형 배불림이라고도 하는 앤타시스Entasis가 있고, 기둥에 얕은 세로줄 홈이 패어 있는 것이 특징이다. 앤타시스는 건물의 조화와 안정을 위하여 기둥 중간 부분을 약간 불룩하게 만드는 건축 양식이다. 도리아식 오더가 적용된 가장 유명한 건축물은 파르테논 신전이다. 그 밖에도 오늘날까지 남아 있는 도리아식 오더는 올림피아의 헬라 신전, 델포이나 코린트의 아폴론 신전, 올림피아의 제우스 신전, 파에스툼의 포세이돈 신전 등에서 볼 수 있다.

다음으로 이오니아식은 도리스식과 거의 비슷하지만 기둥이 높

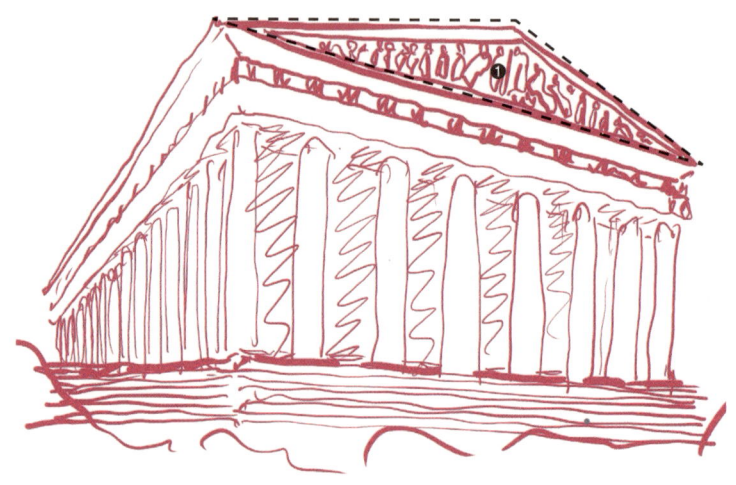

●●● ❶ 페디먼트. 메시지를 그려 놓은 건축물 정면 상부에 있는 삼각형 판.

고 가늘며, 세세한 조각 장식이 많아서 경쾌하면서도 우아한 느낌을 준다. 기둥 상단에 양머리 형상을 조각하기 시작한 기법으로, 에페소스의 아르테미스 신전이 이 시기의 대표적인 이오니아식 오더다.

코린트식 오더는 기원전 4세기에 나타난 새로운 기법이다. 기둥머리는 원뿔형을 가운데서 잘라 뒤집어 놓은 모양이며, 그 표면에 아칸서스(톱니 모양의 잎과 한껏 꼬부라진 줄기를 가진 쥐꼬리망촛과에 속하는 여러해살이풀) 잎과 덩굴이 얽힌 모양을 조각해서 이오니아식보다 한층 더 우아하고 화려한 것이 특징이다. 결국 코린트식은 앞서 발전된 기둥의 양식에서 보다 화려해지고 좀 더 정밀하게 표현된 조형양식이라 말할 수 있겠다. 코린트식 오더가 적용된 신전으로는 아테네 아크로폴리스 가까이에 있는 올림피에이온(올림포스의 제우스 신전

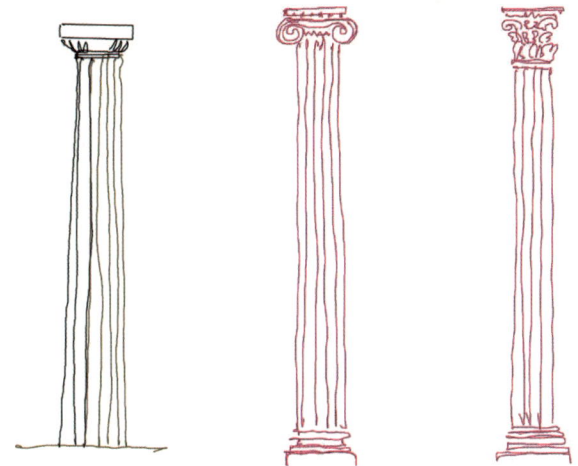

●●● 오더(기둥)는 크게 세 가지 도리아식, 이오니아식, 코린트식으로 나뉜다.

이라는 뜻)이 있는데, 약 17미터 높이의 열주가 104개나 늘어선 최대 규모의 신전이다.

로마 문화,
팍스 로마나의 시작

Greece × Rome
Architecture

찬란했던 그리스의 역사는 그리 오래가지 못했다. 기원전 148년, 폴리스를 지배하던 마케도니아는 로마의 속주가 되었고, 기원전 146년에는 로마의 보호령으로 전락하게 된다. 유럽의 시발점이자 유럽 건축의 기틀을 닦은 고대 그리스의 마지막 모습이다. 이후로 유럽의 패권을 장악한 것은 로마 제국이다. 로마는 강력한 힘과 위세로 전 유럽에 영향력을 떨치면서 제국을 이루었다. 이 과정에서 그리스의 도시들은 로마의 속주로 편입되었고, 제한된 주권을 되찾을 수 있었다. 또 기원전 146년경 카르타고와 코린토스 등을 파괴하고 오리엔트에 진출한 로마는 기원전 63년 시리아 왕국을 속주로 삼아 '아시아'라 명명했다.

앞에서 이야기했듯이, 로마의 문화는 '헬레니즘'이라는 문명사

적 용어로 불리는 그리스 문화에서 출발했다. 에트루리아의 식민지에서 지중해 세계의 지배자로 떠오른 로마는 기원전 272년 이탈리아반도의 통일을 완성했다. 지중해 동부의 주인은 그리스였으며, 로마는 카르타고와 했던 포에니 전쟁 중 세 차례의 격돌 끝에 지중해 서쪽 절반을 차지했다. 이후 로마는 마케도니아를 정벌하며 지중해 동쪽을 지배하게 되었다.

왜 로마는 그토록 강력한 세력이 되었을까? 여러 가지 원인이 있었겠지만, 로마의 집단 의식에서 그 이유를 찾아보았다. 로마의 공화정은 혈통보다는 입양, 노예, 동거인, 혼령, 사물을 포함하여 가족의 확대판인 광의廣義의 집단을 이루었다. 이탈리아인의 미국 이민 역사를 다룬 영화 〈대부〉에서 마피아로 성공한 시칠리아 출신 '돈 콜리오네 패밀리'가 스스로를 "로마의 후손인 우리가 지금의 영광을 맞이하고 있다"라고 말하는 대사가 나온다. 이는 우리는 가족이며, 그 세력을 넓혀 가고 있다는 의미라고 볼 수 있다. 로마는 '가족의 확장'이라는 사상을 바탕으로 거대한 도시를 발전시킬 수 있었으며, 이에 따라 주거용 건물의 크기도 이전보다 커졌다. 그리스에서는 철학과 예술을 즐기며 신전에서 토의하는 문화가 발전했다면, 로마에서는 이러한 집단 의식을 바탕으로 거대한 네트워크가 구축되었다.

기원전 30년부터 기원후 180년까지 로마의 영광이 절정을 이루었던 시기를 라틴어로 '팍스 로마나Pax Romana'라고 일컫는다. 영어로는 'Roman Peace', 로마에 의한 평화라는 뜻이다. 이른바 로마 제국이 전쟁을 통한 영토 확장을 최소화하면서 오랫동안 평화를 누렸던

시기다. 초대 황제 아우구스투스가 통치하던 시기부터 시작되었기 때문에 이 시기를 '아우구스투스의 평화'라고 부르기도 한다. 117년 무렵에는 속주의 면적을 합치면 약 500만 제곱킬로미터에 달했다. 인구를 보면 적게는 5,000만 명, 많게는 8,000만 명, 심지어 1억 명까지도 추정하는 학자도 있다. 서울의 면적이 600제곱킬로미터 남짓이니, 당시 로마의 위세가 어떠했는지 대략 숫자만으로도 짐작할 수 있다.

팍스 로마나 동안 로마는 예술·학문·스포츠 등 다양한 분야에서 눈부신 발전을 이루었는데, 물론 건축도 예외는 아니었다. 그리스의 유산을 계승하는 동시에 이를 더욱 정교화해 양식으로 확립했기 때문에 그리스·로마 건축을 하나의 양식으로 볼 수 있게 되었다. 또한 통치 수단으로도 이용했기 때문에 이러한 문화는 더욱 발전되었다. 그리스가 시작하고 로마가 마무리한 이 건축 양식을 '고전주의'라고 부르는데, 이해를 돕기 위해 앞으로 '로마 양식'이라고 부르겠다.

그리스의 '조각적인' 건축,
로마의 '공간적인' 건축

Greece × Rome
Architecture

그렇다면 '로마 양식'이란 무엇일까? 다소 자유롭게 해석하자면, 그리스 양식은 헬레니즘 세계의 확장에 따라 동지중해에서 오리엔트까지 퍼졌지만, 진정한 의미에서 이 유산을 이어받아 새로운 전개를 보여준 것은 바로 로마 건축이다. 고대 로마 건축은 목적에 맞게 그리스 건축 양식을 채택해 발전시켰으며, 공학적 재능과 새로운 공간적 구상으로 독자적인 해답을 찾아냈다. 고대 그리스 양식과 로마 양식을 합쳐서 '고전 양식'이라 부르기도 한다. 그리스 건축이 외관상의 미를 강조하는 '장식적' 건축이었다면, 로마의 건축은 실용성과 다양성을 추구하는 '공간적' 건축이라는 특징이 있다. 다시 말해, 그리스 건축은 '조각적인 건축', 로마 건축은 '공간 위주의 대규모 건축'을 추구했다고도 할 수 있다.

고대 로마 시민들의 생활 중심지였던 '포로 로마노Foro Romano'를 보면 이런 특징을 잘 알 수 있다. 로마에서 가장 오래된 대표적인 포럼Forum인 포로 로마노는 팍스 로마나의 핵심이다. 포럼은 그리스의 아고라와 동일한 기능을 하는 공공 광장으로, 정치·산업·사교·교통이 집약되는 공간이다. 즉 포로 로마노는 광장 건축의 시작이다. 포럼이 형성되기 시작하면서 유흥, 토의, 공연 등이 발달했다. 도시를 '모이는 공간'의 정점으로 만드는 것이 바로 로마 건축과 그리스 건축의 가장 큰 차이다. 포럼은 대화를 나누기 위한 광장을 의미하는데, 포로 로마노는 말 그대로 '로마의 광장'이라는 뜻이다. 보통 포럼은 공공 건축물이나 신전 등에 둘러싸여 있는데, 내부에는 신전이 14개 동이나 있을 정도로 웅장하다. 지금도 로마로 여행하는 많은 이들이 포로 로마노부터 찾을 정도로 그 자취와 흔적, 남겨진 유산들은 거의 압도적이다.

당시에 지어진 포럼을 보면 카라라 대리석으로 지어진 건물들이 매우 인상적이다. 이탈리아의 카라라 부근에서 채취하는 이 대리석은 청색을 띤 백색이거나 푸른 줄이 들어 있는 백색이다. 현대의 미국 부호들이 부의 상징으로 이 백색 카라라 대리석을 사용해 건축하기도 한다. 그러나 대리석보다 더 주목해야 하는 부분은 앞서 파르테논 신전에서 본 바 있는 삼각형 페디먼트와 우뚝 솟은 기둥들이다. 이는 로마인들이 그리스 건축 양식을 그들의 삶에 녹여냈다는 것을 잘 보여주는 증거다. 로마 건축은 이처럼 그리스 건축의 요소들을 흡수하면서 더욱 진화하고 변화했다.

포로 로마노는 로마의 유구한 역사 내내 정치와 경제의 중심지였다. 주요 정부 기관 건물들이 직사각형 모양의 광장을 둘러싼 형태가 제국 시대의 느낌을 물씬 풍긴다. 이곳에서 개선식, 공공 연설, 선거 등 국가의 중대 행사들이 열렸고, 고대 왕궁, 베스타 신전, 베스타 여사제들의 거처 또한 모두 이곳에 있었다. 포룸 로마눔Forum Romanum(포로 로마노의 라틴어)의 건물들은 전체적으로 로마 제정 시기에 크게 확장되었다.

동남쪽에는 로마 공화정 시기의 의회장이 있었다. 그 외에도 공화국 정부 기관, 신전, 동상, 사원들이 곳곳에 즐비해 있었다. 포룸 로마눔은 율리우스 카이사르 시기에 한 차례 탈바꿈하게 되는데, 포룸 한복판에 '율리우스를 기리는 바실리카Basilica'를 짓고, 그곳으로 원로원 회의장과 재판장을 모두 옮겨 버렸다. 바실리카는 공공의 목적으로 사용되는 대규모 건축물을 지칭하는 말로 점차 종교적 용도로 사용되기도 했다. 로마 공화정 후반과 제정 초반에 시민들은 이곳에 모여 국가의 정치적 결정을 수행했다. 제정 시대에 이르러 포룸 로마눔이 차지하던 경제적 업무는 대부분 트라야누스 포룸Trajan's Forum과 같은 더욱 거대한 건물로 옮겨 갔다. 마지막으로 콘스탄티누스 대제가 포룸 로마눔을 크게 확장했으며, 이후 200년 동안 서로마 제국의 정치적 중심이 되었다.

기원전 4세기 말부터 기원후 2세기까지, 로마의 승리와 번영이 꽃피운 건축은 팍스 로마나에서 절정을 이룬다. 특히 옥타비아누스 황제는 신전 건축에 관심을 기울였는데, 순백의 고급 대리석 카라라

●●● 포로 로마노. 포럼이 형성되면서 이곳에서 유흥, 토론, 공연 등이 발달하기 시작했고 도시는 '모이는 공간'이 되었다. 로마에서 가장 오래된 대표적인 포럼으로 팍스 로마나의 핵심이다.

를 주로 사용해 아폴로 신전 등 82채를 건설했다. 2,000개 좌석을 수용하는 규모의 마르켈루스 원형 극장은 검투·전차 경주용으로 사용되었으며, 설계자의 이름을 딴 아그리파라고 불리는 대형 목욕탕은 냉탕, 온탕, 증기탕, 수영장, 체육관, 도서관, 휴게실과 여가용 부대시설을 완비했다. 사실 로마 건축은 그리스 신전처럼 특정한 하나의 건물 유형으로 한정할 수 없다. 특히 공중 목욕탕, 원형 극장, 원형 투기장 등의 웅장한 구조물들은 로마 시대에 새로 생겨난 건축 유형이다. 그리스 시대와는 달리 로마 시대에는 다양한 '모이는' 공간들이 생겨났는데, 광장, 목욕탕, 투기장 등은 사람들의 모임에 대한 욕망을 로마의 통치체제가 잘 이해했기 때문에 등장한 것으로 보인다. 어쩌면 '우리는 하나다'라는 구호가 있었을지도 모른다. 특히

카라칼라의 목욕탕과 디오클레티아누스의 목욕탕은 건축학적으로도 최고의 수준을 보여주고 있는데, 규모도 엄청나다. 이들 목욕탕은 로마의 사회적 공간으로서 중요한 역할을 했으며, 공공 집회 장소로서 바실리카와 유사한 기능을 수행했다. 집회 장소인 바실리카 또한 황제의 목욕탕과 비슷한 구조로 길이 80미터, 폭 25미터, 높이 35미터이며, 중심부인 네이브는 넓고 개방된 구조로 이루어졌다(이 책 124쪽에 건축 용어를 정리해 둔 것이 있으니 참고하길 바란다).

포로 로마노의
흥망성쇠

Greece × Rome
Architecture

 로마 초기에 포로 로마노는 여섯 개의 언덕으로 둘러싸인 습지대로, 주변은 묘지였다. 이곳은 모든 언덕이 연결되어 있어서 도시가 들어서기 좋은 위치로 사람들이 모여들기 적합했다. 특히 로마 최초로 선거를 통해 왕이 된 5대 왕 루키우스 타르퀴니우스 프리스쿠스가 575년 배수로를 만들어 더욱 활성화되었다. 이 분지를 모두 사용할 수 있게 되었고, 이후부터 집회 장소로써 쓰임이 커지기 시작했다. 그렇게 이곳에는 다수의 포럼과 신전, 기념비 등의 건축물이 여럿 세워졌다.

 이후 주변에 율리우스 카이사르의 포럼과 아드리아누스의 포럼, 투라야누스의 포럼 등이 만들어지며 발전했다. 하지만 콘스탄티노플로 수도를 옮긴 후에, 포럼의 중심이 산피에트로 성당과 가까운

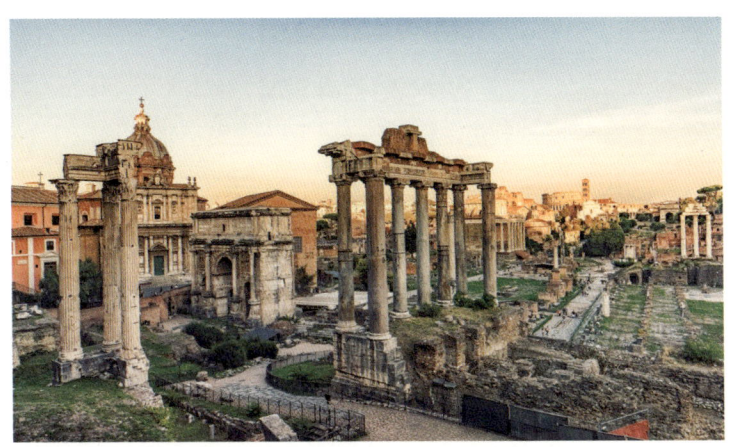

●●● 이탈리아 로마 구도심 한복판에 위치했던 포로 로마노의 현재 전경이다. 팔라티노 언덕과 캄피돌리오 언덕 사이에 있다. 직사각형으로 공공기관을 배치했다. 로마 시대의 정치와 경제의 중심지로서 여러 행사가 열렸다. 한때는 황폐했으나 1800년대부터 복원이 이루어져 그 흔적만으로 로마 최고의 필수 관광지가 되었다.

북서부로 완전히 이동했다. 남은 옛 건축의 잔해는 주위 언덕으로부터 흘러내린 토사나 반입된 쓰레기에 파묻혀 완전히 퇴락하여 채석장이 되었다. 황소의 들로 알려진 캄피돌리오도 산양의 언덕으로 불릴 만큼 황폐해지며 로마 제국의 영화도 쇠퇴해 버렸다. 1803년 나폴레옹의 로마 점령 때 동행한 고고학자 칼로페어가 처음으로 이곳 유적을 발굴했으며, 오늘날까지 이어지고 있다.

로마의 도시 계획과
진보적인 건축 양식

Greece × Rome
Architecture

로마 건축은 도시를 개발하면서 시작되었다. 로마는 건축을 도시적인 개념으로 승화시켜 마침내 '정복의 도시'로 진화할 수 있었다. 로마 건축의 발전은 뛰어난 기술력과 탄탄한 도시 인프라로 확인할 수 있다. 로마인들은 건축을 도시 환경에 통합하는 일에 주력했기 때문이다. 로마는 세계의 중심 Caput Mundi 이라는 의식과 함께 집중화된 도로망을 통해 주변을 정복하고 장악해 나갔다. 그 배경에는 도로와 수로의 개발이 있다. 당시 로마 도로의 교점들은 중요한 의미를 지녔고, 개선문과 출입문을 통해서 그 상징성을 표현했다.

기본적으로 로마의 도시 계획은 그리스의 것에 근간을 두었다. 도로의 기능, 물의 공급, 하수도 등 사회 인프라 구축에 특히 힘썼다. '테르마이 Thermae'라는 공중 목욕탕뿐만 아니라 일종의 공동 주거 단

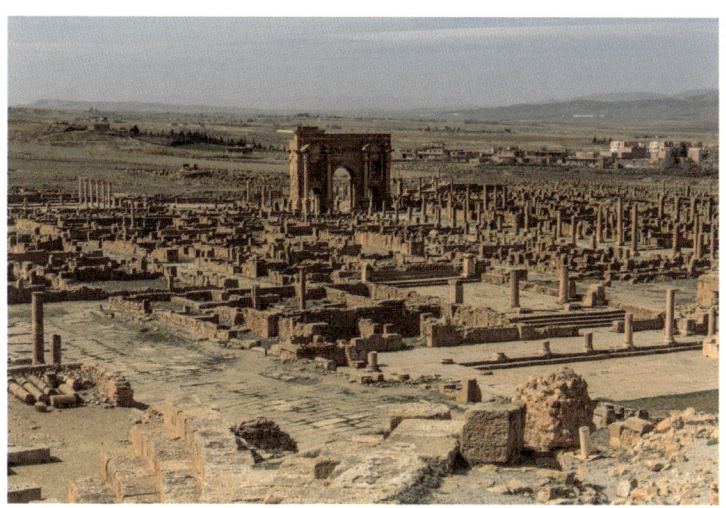

●●● 팀가드. 알제리 동부의 로마 유적으로 서기 100년경 로마 제국의 황제 트라야누스에 의해 건설되었다. 오랜 시간 모래 속에서 잠들어 있던 탓에 로마식 계획 도시의 전형을 완전에 가깝게 지니고 있다.

지인 '인슐라Insula'를 짓기도 했다. 가로의 배치를 강조하고 주가로와 부가로 개념을 도입했으며, 이 개념은 이후 도시의 발전에서도 중요하게 적용된다. 뉴욕 맨해튼의 애비뉴Avenue와 스트리트Street, 일본 교토의 헤이안쿄平安京(교토의 옛 이름)의 도시 계획에서도 이 개념을 엿볼 수 있다.

또 시가를 네 부분으로 분할한 것도 주요 특징이다. 로마의 전성기인 3세기경에는 4만 5,000개 아파트와 2,000여 개의 개인 주택이 지어졌다. 지금 우리 도시에서도 1,000세대 아파트는 대단지 아파트라 말하고, 50개 전후 정도 주택이 모여 있으면 대단지 주택이라고 한다. 그러니 그 규모가 얼마나 대단했는지 짐작할 수 있다.

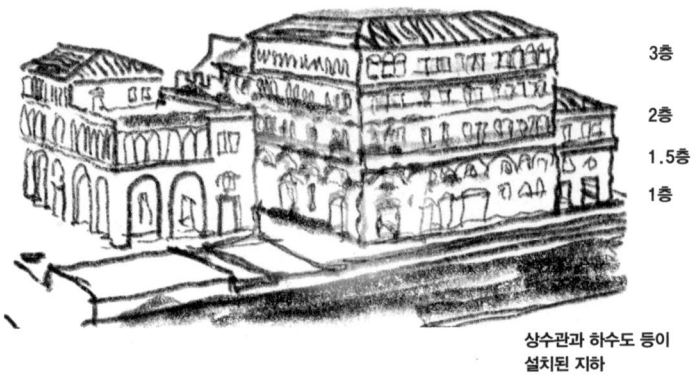

●●● 인슐라. 고대 로마의 공동 주택 단지로 1층에는 상가, 2층부터 주거 공간이 있다.

　로마는 시민들에게 식수를 공급하기 위해 90킬로미터에 달하는 수로를 건설하는가 하면, 로마와 항구 도시 브린디시를 잇는 560킬로미터에 달하는 길인 아피아 가도Via Appia Antica를 깔았다. 이 아피아 가도는 지금까지도 문제없이 사용할 수 있을 정도로 뛰어난 내구성을 보여준다. 로마와 여타 지방을 잇는 아피아 가도는 향후 도로의 모델이 된다. 로마는 시민들의 식수 공급을 위해 총 16킬로미터의 아피아 수로를 건설했을 뿐만 아니라, 이탈리아 통일 이후 기원전 272년에는 80킬로미터의 새로운 수로도 건설했다. 이렇듯 도로와 수로의 확장 개념은 '정복의 로마'를 이야기할 때 빼놓을 수 없다.
　로마인들의 미적 감각도 간과할 수 없다. 그리스인들이 도리아식 · 이오니아식 · 코린트식 오더를 고안했다면, 로마인들은 여기에 더해 도리아식보다 더 간결하게 세로줄까지 없앤 터스컨 양식Tuscan

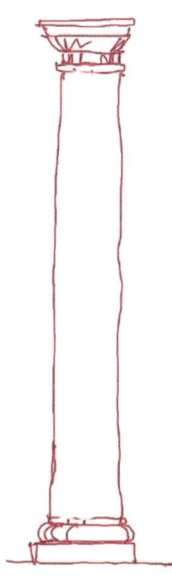 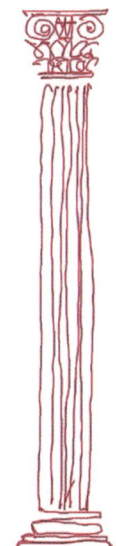

● ● ● (위) 아피아 가도. 로마와 항구 도시 브린디시를 잇는 도로로 고대 로마의 가장 중요한 도로다. 돌로 포장했는데, 오늘날에도 일부를 사용하고 있을 정도로 내구성이 뛰어나다. 초기 구간은 17킬로미터 정도로 로마의 정치가 아피우스 클라우디우스 카이쿠스가 기원전 312년에 군사적 목적으로 만든 것이 그 시작이다.

● ● ● (아래) 터스컨 양식 오더(좌)와 콤포지션 양식 오더(우). 터스컨 양식은 그리스 도리아식보다 더 간결하게 세로 줄을 없앤 것이 특징이다. 콤포지션 양식은 그리스 이오니아식과 코린트식을 결합해 더 화려한 기둥을 구현했다. 콤포지션 양식에는 꽃과 나뭇잎 조각에 양머리 조각이 결합되어 있다고 보면 된다.

Style과 이오니아식과 코린트식이 결합된, 보다 화려한 콤포지션 양식Composition Style을 구현했다. 극단의 절제된 양식과 극단의 화려한 양식이 더해진 것이다. 콤포지션 양식 기둥은 꽃과 나뭇잎 조각 위에 이오니아식에서 볼 수 있는 '양머리' 조각이 결합되어 있다. 터스컨 양식이나 콤포지션 양식을 보면, 이것은 로마 시대 이후의 건축물이라는 것을 짐작할 수 있다.

로마 건축의 대표 주자,
판테온 신전과 콜로세움

Greece X Rome
Architecture

그리스는 장인을 노예처럼 취급했으나, 로마는 건축을 국가적 사업으로 진행하며 장인들을 모아 해외로 보냈다. 로마 건축이 널리 퍼질 수 있었던 주요한 이유 중 하나다. 이러한 장인들의 손에서 탄생한 로마의 대표적인 건축물이 판테온 신전이다. 판테온 신전은 로마 문화 절정기에 나타난 진보한 건축물이다. 현재의 모습은 기원전 27년에 아그리파가 창건했다가 불에 타 없어진 것을 하드리아누스 황제가 2세기에 재건한 것이다.

파르테논 신전이 아테나를 모신 신전이라면 판테온 신전은 모든 신을 위한 만신전이다. 판테온이라는 이름 자체가 그리스어로 '모든 신'이다. 종교적인 속박에서 자유로웠던 마지막 세기라 할 수 있는 기원전 2세기의 종교적 관심이 반영된 건축물이라 말할 수 있

다. 소크라테스와 플라톤의 공간인 이데아를 은유한 건축으로, 신이 존재하지 않았던 시기에 신과 같은 존재감을 지닌 신성한 것을 빚어낸, 영혼의 모태와 같은 곳이다. 로마 건축물 중에 가장 보존 상태가 좋다고 평가되는 건축물이기도 하다. 역사적으로 판테온 신전은 다양한 용도로 사용되었다. 7세기에는 로마 가톨릭 교회로, 르네상스 시대에는 무덤으로 사용되었다. 화가 라파엘로 산치노Raffaello Sanzio가 이곳에 묻혔다. 현재 판테온 신전은 가톨릭 교회로 사용되며 미사, 집전, 결혼식 등이 열리기도 한다.

판테온 신전의 전면을 보면 그리스 건축에서 고안한 페디먼트와 코린트식 기둥 양식이 고스란히 계승되고 있는 것을 확인할 수 있다. 다만 웅장하고 견고한 건물 외관은 그리스 시대의 화려함보다는 실용적이고 절제된 모습을 보여주고 있다. 여기서 중요한 점은 파르테논 신전은 건물의 네 면을 모두 중요하게 여겨 외관 계획을 했지만, 판테온 신전은 '전면' 지향적이라는 것이다. 또 로마 건축의 상징인 돔 건축이 신전 뒤로 배치되었다는 점에서 파르테논 신전과 여러 가지 면에서 확연히 달라졌다고 할 수 있다.

판테온 신전의 가장 큰 특징은 바로 로툰다Rotunda라 부르는 돔 부분이다. 직경 43.3미터에 달하는 이 거대한 돔은 특히 위쪽에 원형으로 개방된 최상부가 인상적이다. 직경 9미터인 이 구멍 '오쿨루스Oculus'는 판테온 내부로 쏟아지는 태양 빛을 상징한다. 물리학적인 관점에서 보면 이 오쿨루스는 매우 불가사의하다. 돔의 특성상 최고점에 힘이 몰릴 수밖에 없는데, 그 지점에 구조적으로 가장 단단

한 자재를 적용하지 않고(일반적으로 아치에서는 키스톤을 사용함), 오히려 구멍을 뚫어서 한 차원 높은 구조적 미학을 선보이고 있기 때문이다. 학자들은 판테온 신전을 계기로 건축물에 대한 시선이 '외부에서 내부'로 방향 전환되었다고 본다. 판테온 신전의 등장으로 로마 건축이 본격적으로 공간 계획을 추구하게 되었다고 말할 수 있다. 이후 르네상스 건축의 대명사 피렌체 대성당의 돔Dome(반구형 지붕이나 천장)을 설계한 필리포 브루넬레스키Filippo Brunelleschi(1377년~1446)가 판테온 신전에서 영감받았다는 말도 있다. 이 피렌체 성당의 돔에 대해서는 4장에서 자세히 다루겠다.

콘크리트를 사용한 거대한 판테온 신전은 로마 건축을 대표하는 구조물로, 로마인의 강인함과 실리적이고 상식적인 면모를 그대로 보여준다. 이때 시멘트와 물을 섞어서 만든 콘크리트가 돌과 돌을 붙이는 접착제로 발달했다(현대 건축에서의 철근 콘크리트는 콘크리트 안에 철근을 넣은 구조체로, 20세기 초에 개발되었다). 이렇게 콘크리트의 발명과 모르타르나 철물의 이용으로 시공 기술이 발전했다. 매우 장식적이고 호화로운 느낌을 주는 아치Arch와 볼트Vault 등은 주로 개선문같이 화려한 건물에 사용되었다. 그리스 건축에서도 아치의 조형 개념은 존재했으나, 로마 시대에 본격적으로 아치라는 건축 형태가 등장했다고 보아야 한다.

한편, 로마인들은 정치적·군사적 강대함을 과시하기 위해 대규모 건축물을 적극적으로 건설했다. 구조·시공 기술의 발달로 대규모 공간을 형성할 수 있었기 때문이다. 따라서 서양 건축 역사상 본

격적으로 내부 공간을 형성한 것은 로마 건축이 최초라 할 수 있다. 이렇게 로마 건축은 로마인의 특성과 필요에 맞게 매우 체계적이고 기능적이었다. 이러한 건축 개념을 수립함과 동시에 기술적인 노력도 아끼지 않았다. 도로, 수로, 콘크리트, 석재 기술 등에 있어서 기술적인 발전도 끊임없이 도모했다. 로마 건축이 현대 건축의 초석을 다졌다고 말해도 과언이 아닐 것이다.

또 하나 '로마' 하면 빼놓을 수 없는 건축물이 바로 콜로세움 Colosseum이다. 콜로세움은 스타디움Stadium 건축의 시작이다. 건축 설계에서 스타디움 방식이라고 하면, 앞사람의 머리 위에서 무대나 경기를 조망할 수 있는 좌석 방식을 말한다. 지금의 야구장도 이 콜로세움에서 비롯되었다. 그리스 건축에서도 스타디움 형식의 야외 극장을 많이 볼 수 있다. 거대한 원형 경기장이었던 콜로세움은 로마 건축의 대표작으로 화려한 양식과 탁월한 건축 기법, 웅장한 규모를 자랑한다. 당시의 검투사들은 이곳에서 혈투를 벌이고, 시민들은 그것을 보면서 유흥을 즐겼다고 한다. 수 세기 동안 여러 차례 개축된 콜로세움의 내부 수용 인원은 5만 명에서 최대 8만여 명에 달한다고 한다. 중심 길이는 188미터, 외벽은 48.5미터, 둘레는 400미터이며, 80개의 아치와 상부에 조성된 3층 아케이드가 외곽을 둘러싸고 있다. 참고로, 우리나라에서 가장 큰 경기장인 서울올림픽주경기장은 약 7만 명을 수용할 수 있다. 이와 비교해 봐도 어마어마한 규모다.

사실 현재의 콜로세움에 가보면 그다지 크게 느껴지지 않을 수 있다. 지금의 외관은 원래 모습에서 많이 훼손된 상태다. 예전에는

수로까지 연결해서 수중전까지 연출할 정도로 중앙 무대의 구조는 대단했다. 물론 그 흔적만으로도 대단했던 위용을 떠올릴 수 있다. 트래버틴 대리석으로 마감해 상당히 화려한 외관을 자랑했다. 트래버틴 대리석은 현대 건축에서도 외장재와 내장재로도 자주 쓰일 만큼 유명 이탈리아산 대리석이다. 상상해 보라. 원형의 큰 경기장 외관에 번쩍번쩍 빛나는 트래버틴 대리석이라니, 이 경기장은 분명 로마의 랜드마크로 뽐냈을 것이다. 최근 〈글래디에이터2〉 영화가 개봉되면서 콜로세움 광장을 제대로 보여주었다. 건축은 물론이고 검투사 대결 장면과 각종 수중전 및 행사 등이 연출되었다. 리들리 스콧 감독이 제대로 고증해 연출했다고 한다. 영화를 보는 내내 감탄을 금치 못했다. 여러분들도 꼭 한번 보시길 권한다.

건축 스타일도 살펴보자. 외벽을 빽빽하게 감싸고 있는 기둥을 자세히 보면, 3층으로 쌓은 외벽의 기둥 양식이 전부 다르다는 것을 금세 발견할 수 있다. 그리스의 도리스·이오니아·코린트 양식의 기둥을 모두 사용했는데, 로마의 건축술이 그리스의 것을 이어받은 동시에 자유자재로 그 양식을 다룰 수 있을 정도로 수준이 높아졌다는 것을 의미한다. 역시 로마는 모든 양식을 한꺼번에 적용할 정도로 진취적이고 과감했다.

트라야누스 광장과 바실리카도 대표적인 로마 건축물이다. 트라야누스 시장Mercati di Traiano은 2층 규모의 주상복합 건물로, 트라야누스 광장을 구성하는 필수 요소다. 중심부 넓이는 가로 90미터, 세로 114미터로(약 1만 제곱미터), 대리석 원주로 구성된 삼면 벽면이 있

다. 트라야누스 광장을 통해 로마의 수도에서 벌어지는 생생한 삶의 모습을 비롯하여 로마의 과거를 엿볼 수 있다. 세계에서 가장 오래된 쇼핑몰이라고도 불리는 트라야누스 시장의 아케이드는 다층 구조로 지어졌다. 그 안에 관공서와 주택까지 있는데, 복합적으로 구성된 수직 도시인 셈이다. 이를테면 현대의 주상복합아파트와 같은 개념이다. 개인적인 추측이지만, 르 코르뷔지에가 설계한 현대 아파트의 원형으로 평가받는 유니테 다비타시옹Unité d'Habitation을 보면 이러한 수직 도시 개념을 적용했다고 보인다. 주거는 물론이고, 각종 생활 편의 시설을 전부 건물 안에 배치했다. 실로 대단한 공간 감각이자 기획이 아닌가.

로마에서도 그리스의 파르테논 신전 같은 건물이 발견된다. 유럽 건축사를 거시적으로 보여주는 바실리카는 법정 등 공공기관으로도 활용되었는데, 회랑으로 둘러싸인 넓고 긴 중심 공간은 모임 장소로 활용되며 마을의 포럼(시장)에 자리했다. 신전이라는 이름이 붙은 이유도 바로 그리스도교가 공인된 이후에는 교회로 활용되었고, 이후 로마네스크Romanesque 교회의 원형이 되었기 때문이다. 성가대를 위한 공간과 예배의 극적인 측면을 위해 제단부 공간이 신설된 것도 특징이다. 쉽게 말하자면, 우리나라 명동 성당의 긴 평면 공간이 바로 바실리카인 셈이다. 바실리카는 이후 시대를 지나며 계속 진화된다.

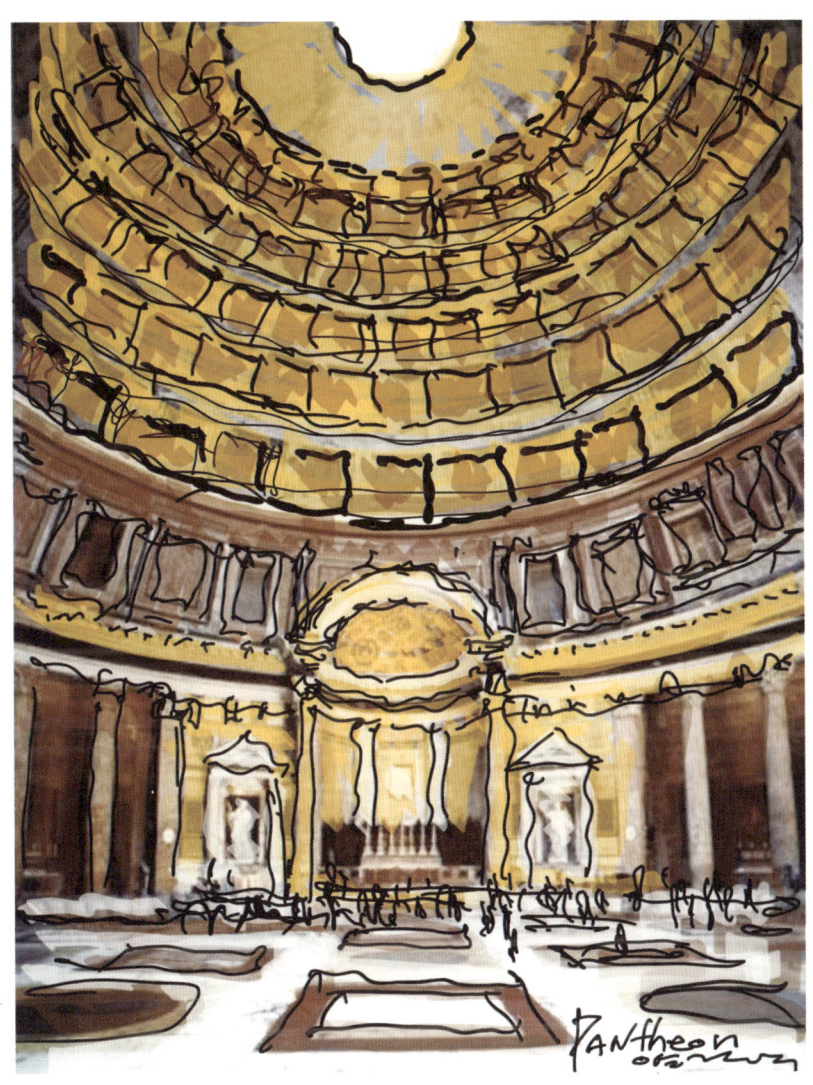

●●● 판테온 신전. 기원전 27년에서 25년 사이에 아우구스투스 황제의 양아들 마르쿠스 아그리파가 세웠으며, 하드리안 황제가 재건한 모든 신을 위한 신전이다. 그리스 건축의 페디먼트와 코린트식 기둥 양식을 계승하였으며 전체적으로 그리스 시대보다 실용적이고 절제된 모습을 보여준다.

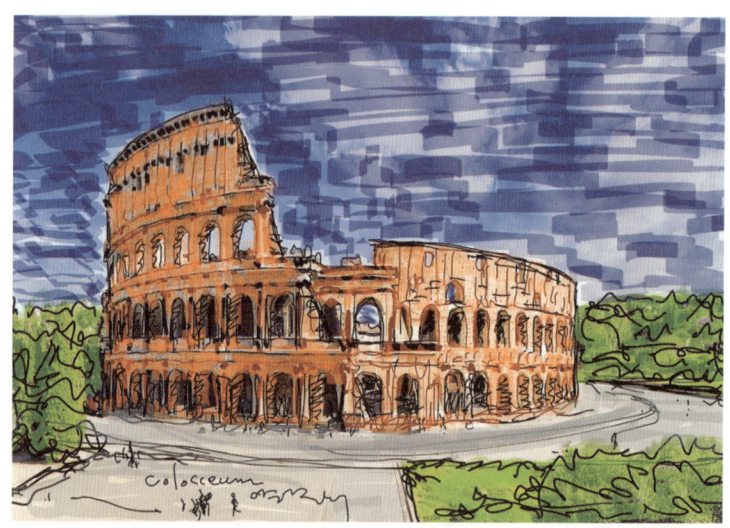

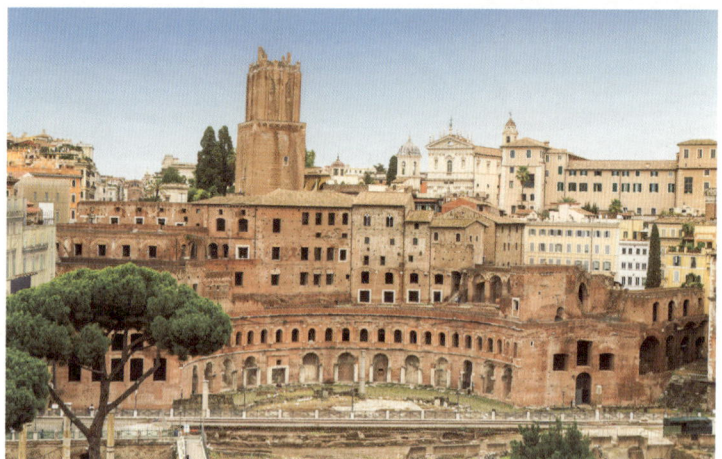

●●● (위) 콜로세움. 고대 로마의 대표적인 원형 경기장으로, 서기 80년에 완공되었다. 검투사 대결, 야생 동물 사냥, 다양한 공연 등이 열렸다. 최대 8만 명을 수용할 수 있는 웅장한 규모와 뛰어난 건축 기술로 지금까지도 많은 관광객을 매료시키고 있다.

●●● (아래) 트라야누스 시장. 트라야누스 시장의 아케이드는 다층 구조로 지어졌는데, 그 안에 관공서와 주택까지 있다. 지금도 여러 층을 방문해 볼 수 있다. 주요 볼거리로는 우아한 대리석 바닥과 도서관의 잔해이다.

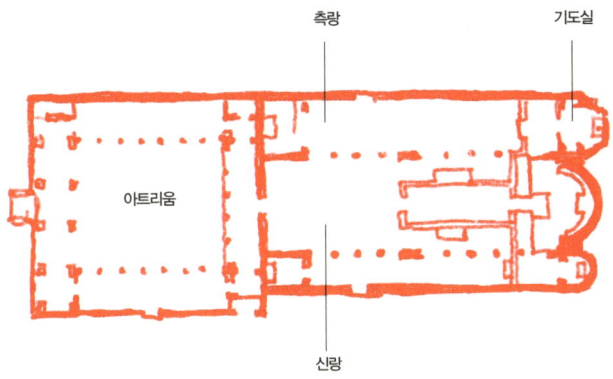

●●● 바실리카. 법정 등 공공기관으로 활용되었으며, 회랑으로 둘러싸인 넓고 긴 공간은 모임 장소로 사용되어 마을의 포럼에 자리했다. 그리스도교가 공인된 이후에는 교회로도 활용되어 로마네스크 교회의 원형이 되었다. 바실리카는 직사각형 평면을 기본으로 하여 외벽으로 둘러싸인 내부 공간에 기둥이 줄지어 서 있는 형태다. 정면에는 회랑으로 둘러싸인 앞뜰(아트리움)이 있으며, 내부는 전실(나르텍스), 신랑(네이브)과 측랑(아일), 익랑(트랜셉트), 제단 뒤 반원형 애프스로 구성되어 있다.

그리스·로마 건축을 이해하기 위한 키워드, 조화와 비례

Greece x Rome
Architecture

고대 그리스·로마의 고전 건축을 관통하는 미학 개념은 '조화'다. 특히 그리스적 조화의 구체적인 특징은 수학적 개념을 적용한 '비례'라고 말할 수 있다. 비례란 부분과 부분, 그리고 부분과 전체의 대비를 나타내는 수적 개념이다. 이는 이지적이고 합리적인 개념으로서 균형과 안정을 나타낸다. 그리스는 외관상의 미를, 로마는 내부 공간에 충실을 기하는 실용성을 추구했다. 특히 로마 건축은 목적에 맞게 그리스의 외부 양식을 채택하여 발전시켜 나갔다.

피타고라스는 철학자이자 수학자로서 아름다움과 철학의 상관관계에 대해서 피력했다. 아름다움이란 조화인데, 그 조화는 우주적 질서에서 시작되고, 질서란 비례와 척도라는 숫자에서 기인한다고 생각했다. 즉 건축물을 구성하는 모든 건축 요소는 숫자를 기반한

조화로움의 철학으로 귀결한다고 본 것이다. 기둥의 비례, 간격, 페디먼트의 위치와 크기, 조각된 인물들의 위치와 관계 등 '수'에서 출발해 '조화'로 완결되는 아름다움의 조건이 그리스·로마 건축에 반영되었다고 할 수 있다. 조각과 세공 기술의 이면에는 철저한 수의 비례로 정의된 미의 세계가 존재했으며, 조화롭다는 개념은 단순한 느낌의 차원이 아닌 엄격한 원칙에서 비롯되었다. 수학적 개념을 적용한 비례와 척도로 상징되는 조화의 개념은, 고전주의 건축을 이해하기 위한 키워드일 뿐만 아니라 오늘날 현대 건축에까지 적용되는 중요한 미학 개념이다. 결국 로마와 비로마를 구분하는 중요한 기준이 된다.

그리스·로마 양식을
엿볼 수 있는 현대 건축물

Greece × Rome
Architecture

 고대 그리스와 로마의 건축 양식은 인류 문화의 기초를 형성하며, 시대를 초월한 미적 원칙과 공간 구성의 지혜를 전해주었다. 이러한 고전 양식은 현대 건축에도 여전히 영향을 미치며, 각 시대와 장소의 맥락에 맞추어 재해석되고 있다. 영국 건축가 데이비드 치퍼필드David Chipperfield가 최근 건축한, 베를린 뮤지엄 아일랜드에 있는 제임스-사이먼 갤러리James-Simon Gallery는 그리스와 로마의 건축적 요소를 현대적 감각으로 재구성해 문화적 통합성을 강화하는 건축으로 표현되었다. 이 건축물은 고전적 비례와 조화의 원칙을 바탕으로 방문객들에게 시각적이고 감정적인 경험을 제공한다. 치퍼필드는 자신의 건축 개념이 그리스·로마 건축 연구에 기초하고 있다고 말한다.

빌라 사보아Villa Savoye는 르 코르뷔지에의 혁신적 접근을 통해 고전적 조화와 비례의 원칙이 현대 주택 설계에 어떻게 적용될 수 있는지를 보여준다. 단순함과 기능성을 강조하면서도, 인간의 생활을 깊이 이해한 결과물이다. M2 빌딩은 쿠마 겐고隈研吾의 손길을 통해 이오니아식 기둥의 형태를 현대적 맥락에서 재조명하며 전통의 미학을 혁신적으로 해석한다. 이는 고대 건축의 역사적 연속성을 강조하며, 과거와 현재의 대화를 이끌어내는 중요한 역할을 한다.

이와 같이, 그리스와 로마 양식의 영향은 현대 건축의 다양한 형태 속에서 지속적으로 나타나며, 그 본질은 아름다움과 기능성이 결합된 공간을 창출하는 데 기여하고 있다. 건축물은 단순한 구조물 이상의 의미를 지니며, 인류의 문화적 아이콘이다. 고대의 지혜를 현대적 요구에 맞춰 변형하고 발전시키는 과정은 앞으로의 건축이 나아가야 할 방향을 제시하는 중요한 열쇠라고 생각한다. 또한 우리가 건축을 통해 소통하고 새로운 문화적 가치를 창출하는 데 기여할 것으로 보인다.

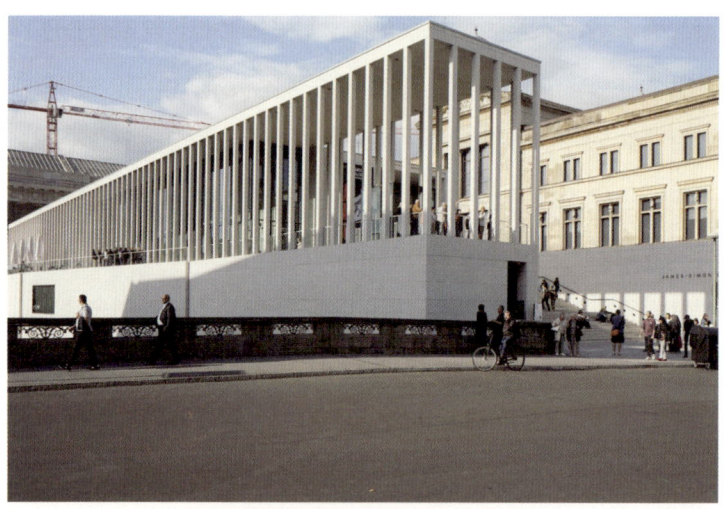

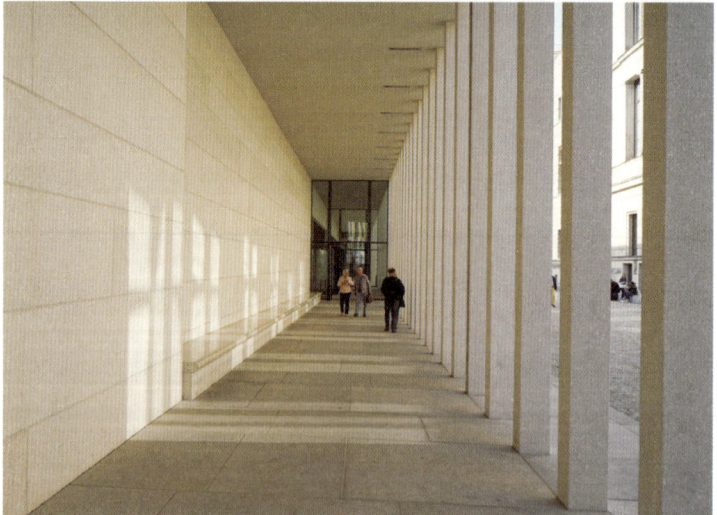

●●● 제임스-사이먼 갤러리. 베를린 뮤지엄 아일랜드 지역의 안내 센터 역할도 하고 있는 갤러리다. 노이에스 뮤지엄(신박물관), 알테스 뮤지엄(구 박물관), 페르가몬 박물관, 보데 박물관, 구국립미술관으로 연결되어 있다. 신고전주의 건축가 쉰켈의 알테스 뮤지엄의 전면 회랑의 오마주로 보여지는 이 갤러리의 모던한 회랑은 치퍼필드가 확실히 고전주의 건축의 영향을 받은 건축가임을 다시 한번 보여주고 있다. 비례, 열주, 균형 잡힌 계단 등을 보면 고전주의 건축을 현대적으로 재해석한 것을 알 수 있다.

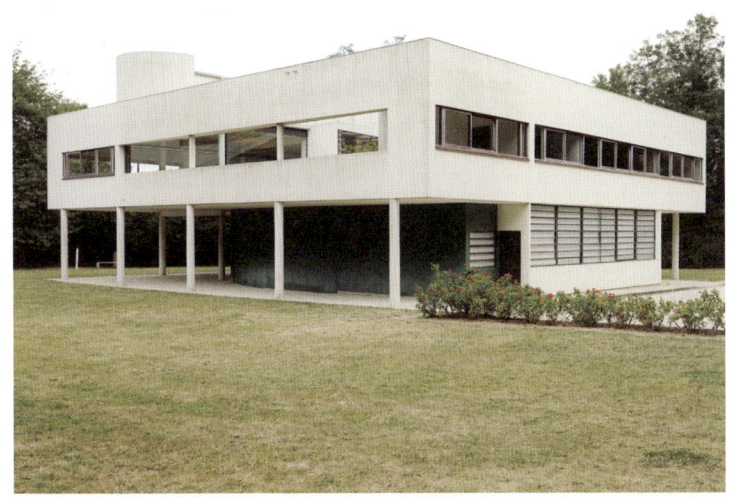

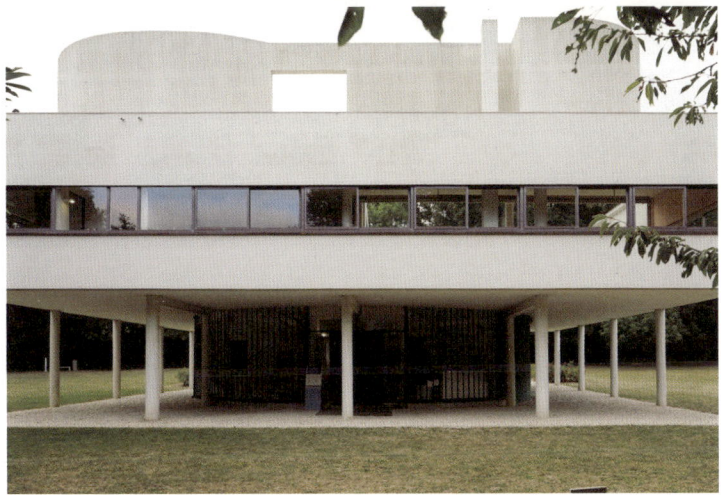

●●● 빌라 사보아. 근대 주택의 바이블이라고 불리는 파리 근교의 주택으로, 르 코르뷔지에의 100년 주택 설계 작품이다. 르 코르뷔지에가 고전주의 건축을 근간으로 삼고 있음을 확연하게 느낄 수 있다. 조화, 비례, 열주 등 수학적이고 정돈된 개념과 휴먼 스케일의 치수를 도입한 점까지, 철저하게 고전 건축을 연구한 결과라고 할 수 있겠다.

●●● (위) M2 빌딩. 1991년 지어진 그리스·로마의 이오니아식 기둥 형태를 오마주한 쿠마 겐고의 포스트모더니즘 건축이다. 지금의 쿠마 겐고의 건축을 보고 있노라면 전혀 상상이 가지 않는 건축일 것이다. 이렇듯 현대 건축에서도 끊임없는 사조의 변화로 인해 과도기적 건축들이 탄생한다.

●●● (오른쪽 위) 독일 국회의사당. 1894년에 지어진 돔 형식의 독일연방공화국 의회 건물로 1933년 나치 정권 아래 방화 및 제2차 세계대전으로 전소되었다. 이후 국제현상설계를 통해서 영국 노먼 포스터Norman Foster가 1999년 통일 독일의 상징으로 건축해 현재의 모습이 되었다. 유리 돔을 얹힌 형태로 독일의 미래를 예견하는 듯한 현대적인 돔으로 재탄생한 것이다. 로마 건축의 돔이 그 원형이라고 할 수 있다.

●●● (오른쪽 아래) 루브르 아부다비Louvre Abu Dhabi. 2017년 장 누벨Jean Nouvel이 건축한 박물관으로, 중동의 뜨거운 햇볕을 가리기 위해 아라베스크 무늬 7개를 겹쳐 만든 돔이 특징이다. 판테온 돔이나 피렌체 돔보다 경사가 좀 더 완만하다.

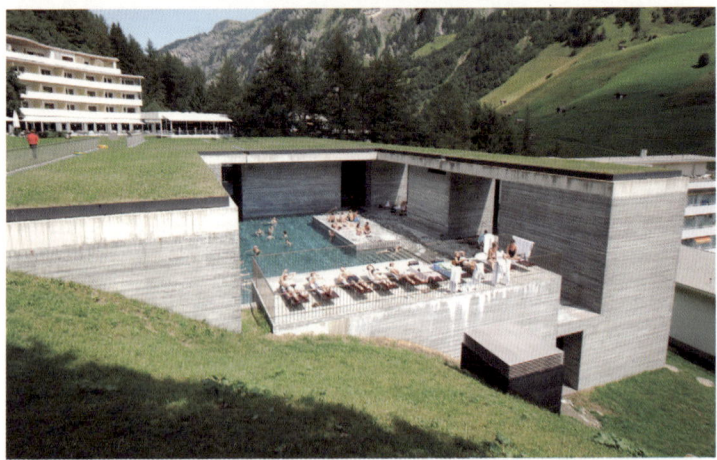

●●● 발스 온천. 스위스의 건축가 페터 춤토르가 스위스 동부 그라우뷘덴 지역의 작은 마을 발스에 지은 온천장으로 1996년에 완공되었다. 이 지역에서 나오는 규암석판과 콘크리트를 이용해 지었으며, 언덕에 반쯤 묻혀 있는 형태로 주변 자연경관과 일치를 이룬다. 고전주의의 균형 잡힌 매스와 벽면 비율이 높은 이미지가 연상된다. 한편 질서 정연한 수직과 수평의 비례감이 고전주의 양식의 배치와 흡사하다.

키워드로 정리하는 그리스 · 로마 건축

- 그리스 건축은 장식적, 로마 건축은 공간적
- 그리스 건축을 승계하여 더욱 정교하게 발전시킨 로마 건축
- 그리스 · 로마 건축을 고전주의라고 명명
- 오더(기둥, 질서)는 고전 건축 조형의 가장 중요한 요소
- 5가지 기둥 - 도리아, 이오니아, 코린트(그리스), 터스턴, 콤포지션(로마)
- 페디먼트 - 전면 삼각형 조형, 건축의 스토리와 메시지를 담은 장식
- 로마와 로마의 복제 도시로 나뉘는 로마 건축의 위용
- 로마의 수로와 도로로 인해서 로마 주변 도시로 확장 가능

2장

비잔틴·로마네스크 건축

제국의 분할과
중세의 시작

Byzantine x Romanesque
Architecture

"콜로세움이 서 있는 한 로마도 서 있고, 로마가 서 있는 한 세계도 서 있으리라." 영국의 성직자이자 사학자 베다 베네라빌리스가 콜로세움에 대해 한 말이다. 하지만 팍스 로마나는 영화롭던 시절을 뒤로 하고 훼손된 콜로세움처럼 종국을 맞이하게 된다. 강력한 군주의 힘과 우월한 정치 체계를 기반으로 탄생한 팍스 로마나 시대에 유럽 사회는 '평화'의 시기를 맞이했지만, 결국 로마 제국도 서서히 쇠퇴의 길에 들어서고 말았다. 그리고 바로 그 지점에서 기존 로마 양식에서 벗어난, 비로마적 건축물이 등장한다. 이제 우리도 유럽의 시발점 그리스와 위대한 팍스 로마나의 고전주의 시기를 지나 비잔틴과 로마네스크, 고딕의 시대, 중세로 넘어가 보자.

서기 330년, 로마의 대제 콘스탄티누스는 로마의 수도를 콘스탄티노플, 현재 터키의 이스탄불로 옮기는 결정을 내린다. 그는 이 도시를 '새로운 로마Nova Roma'라 부르며 동로마 제국의 수도로 선포한다. 이렇게 로마의 수도가 동쪽으로 치우치면서 한 명의 황제가 넓은 제국을 혼자 관리하기 어렵게 되자, 서기 395년 테오도시우스 1세는 두 아들에게 나라를 양분한다. 동로마 제국과 서로마 제국의 시작이다. 로마 제국이 시작된 지 400년 만에 제국은 쪼개져 두 명의 황제가 각각 다스리는 형태가 된 것이다. 지금의 이탈리아가 위치한 지역은 서로마가 통치하고, 그리스를 포함한 동유럽과 터키, 시리아 같은 중동 일부는 동로마가 다스리게 되었다. 이를 기점으로 두 개의 제국은 서로 다른 운명을 맞이한다.

서로마 제국의 역사는 채 100년을 넘기지 못하고 끝이 난다. 서기 476년, 게르만족을 비롯한 외세의 침략으로 서로마가 멸망하고, 이 지역에 프랑크족, 고트족, 게르만족 등이 들어가 자신들의 왕국을 건설하게 된다. 이들이 일으킨 전쟁은 팍스 로마나의 문명화된 '시스템'보다는 음식, 옷, 가축 같은 재산 탈취가 목적이었다. 이들에게는 문명화보다 더 근본적인 문제의 해결이 시급했던 셈이다. 서로마 제국이 멸망한 이후로 유럽 사회는 기나긴 혼돈의 시기에 돌입한다. 대부분의 후대 역사학자들은 바로 이 시기, 서기 5세기 서로마의 멸망을 기점으로 중세 시대가 시작되었다고 이야기한다.

일찍 무너진 서로마와는 달리 비잔틴 제국으로도 불리는 동로마 제국은 무려 14세기까지 1000년에 가까운 기간 동안 유지되었다.

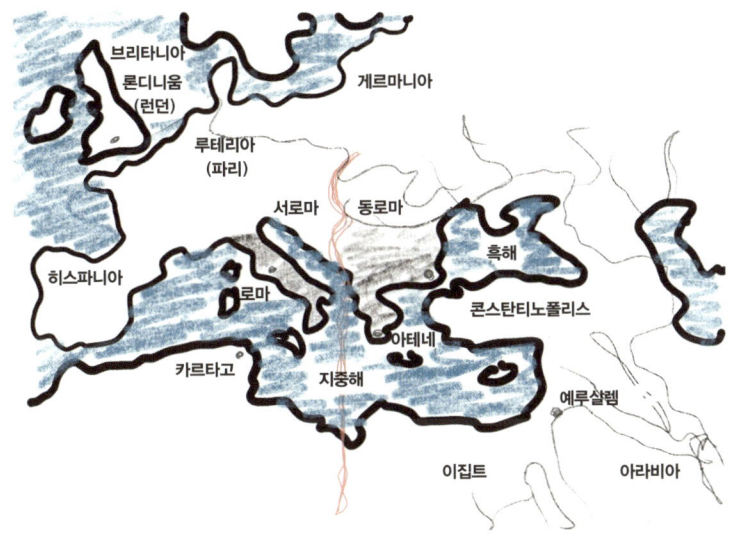

●●● 동로마·서로마 지도.

로마 제국의 잔재로서 계속 존재한 것이다. 따라서 비잔틴 혹은 동로마라 칭하지 않고 통상 로마라 부르기도 했다. 다만 '비잔틴 제국'이라고 명명된 것은 1453년 제국이 멸망한 후 오랜 시간이 지나 역사학자들에 의한 것이다. 로마와 비잔틴은 사람들의 생김새도 매우 흡사했고, 비슷한 정부 구조와 문화적 가치를 추구했다. 비잔틴 통치자들 스스로도 자신을 '로마인'이라 칭할 정도였다. 하지만 비잔틴 제국은 로마 제국과는 현저하게 달랐다. 수도는 콘스탄티노플, 그리스어를 주로 사용했고, 인구 대다수가 동방 정교회 기독교인이었다.

서로마가 멸망한 5세기부터 동로마가 멸망한 15세기까지 약 1000년에 가까운 시기를 '중세'라고 한다. 특히 중세 시대 초기부터

중기까지는 로마네스크 시대, 후기는 고딕 시대로 일컫는다. 이때 유행했던 건축 사조와 그 특징을 살펴보고, 대표 건축물은 무엇인지도 함께 알아보자. 바로 '비로마'라는 키워드로 묶을 수 있는 유럽의 건축으로, 비잔틴과 고딕 양식이 있다.

중세 시대를 대표하는
동로마의 비잔틴 양식

Byzantine × Romanesque
Architecture

서기 330년 콘스탄티누스 황제는 쇠락해 가는 나라의 수도를 로마에서 비잔티움으로 옮겼는데, 이 새로운 수도의 지명이 바로 콘스탄티노플이다. 즉 비잔티움, 콘스탄티노플, 현재 터키의 수도인 이스탄불은 모두 같은 도시를 말한다. 그래서 동로마 제국을 비잔틴 제국이라 칭하기도 한다.

4세기부터 15세기까지 통합된 제국 역사를 가지는 비잔틴 제국은 그리스도교 세계를 향한 이슬람교의 침입을 막아내어 유럽의 고대 문화를 보호하는 방파제 역할을 했다. 또 문화적으로는 서유럽에서 쇠퇴한 그리스 고전을 보존하고 연구하는 동시에 그 철학과 과학적 유산을 서유럽에 전달해 후일 르네상스 시대의 인문주의 발전에 큰 영향을 미쳤다. 물론 이 1000년 동안 비잔틴 양식뿐만 아니라 로

마네스크 · 고딕 양식 또한 번성했다. 사실 이러한 양식들은 역사적으로 두부를 자르듯 명확히 구분하기 어려운 연속적인 흐름을 가진다는 점을 고려해야 한다.

동로마 지역에서 전개된 건축 흐름이자, 중세 시대를 대표하는 건축 양식으로 비잔틴 양식을 꼽을 수 있다. 비잔틴 양식은 로마의 콘스탄틴 황제가 콘스탄티노플로 환도하고 동로마 제국을 건국한 330년부터 오스만 튀르크의 침입으로 콘스탄티노플이 함락된 1453년까지 동로마 지역에서 전개된 건축 양식이다. 이 비잔틴 양식은 간단히 말해 로마 건축에 동방의 요소, 즉 동양적인 건축 요소를 혼합한 형식이다. 기존의 로마 양식을 바탕으로 새로운 요소를 접목하기 시작한 것인데, '비로마' 양식이라는 표현을 사용했지만 고전주의를 철저히 부정했다기보다는 '고전주의의 재해석'이라고 보면 된다. 그야말로 '새로운 로마'인 것이다.

서로마 제국이 멸망하자 서유럽은 혼란에 빠졌지만, 비잔틴 제국은 유럽의 동쪽에 위치하고 있어 상대적으로 안정적이었다. 비잔틴 제국은 지리적 환경 덕분에 동방의 문화를 수용해 자신의 문화에 접목할 수 있었다. 비잔틴 시대에 나타나는 비로마적 성격의 몇 가지 요소는 바실리카에서 찾아볼 수 있다. 직사각형 평면, 돔 구조의 변경, 내부 장식의 화려함 등이다. 그리스 · 로마 양식의 교회 공간은 일자형인 반면, 비잔틴 양식은 십자가 같은 모양으로, 그 사이 공간들이 채워진 정방형(정사각형) 평면이다. 규모 면에서도 이전 시대와 큰 차이를 보인다.

●●● (오른쪽) 로마의 돔, (아래) 비잔틴 돔.

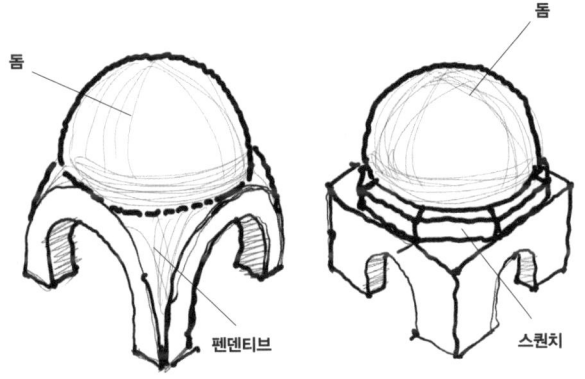

　돔 형식과 공간을 꾸미는 장식은 역시 동방(중동의 페르시아)의 영향을 받았다. 비잔틴 제국의 돔은 유럽의 것과는 다르다. 로마 시대의 대표적인 돔 건축인 판테온 신전과 비교하자면, 먼저 하부 구조의 차이가 있다. 판테온 신전은 원형 평면인 반면, 비잔틴 제국의 건축은 사각형 평면 즉 '스퀸치Squinch 돔'을 추구한다. 정확히 말하자면 사각형 평면 구조 위에 돔을 세웠다. 또 사각형 평면과 돔 사이의 빈틈인 '펜덴티브Pendentive'를 구조적으로 해결했다.

비잔틴 건축의 주요 특징은 외부 돔의 변화만큼이나 내부 공간도 크게 달라진 점이다. 모자이크 패턴이 생겨나고, 프레스코화 장식이 덧대어졌다. 바로 동방의 영향이다. 기둥 역시 고전주의의 대표적인 패턴에서 동방의 영향을 받은 듯한 공예 기법이 적용되었다. 로마 가톨릭 교회로 대변되는 고전 건축에서는 볼 수 없었던 일이었다. 돔 내부와 벽에 그려진 그림 장식들을 보면 한눈에 비잔틴의 특징을 알 수 있을 뿐만 아니라 동방의 조형 감각을 적용했다는 것을 알아차릴 수 있다.

비잔틴 양식의 건축미를 가장 잘 살렸다고 평가받는 건축물은 현재 이스탄불에 위치한 성소피아 대성당Hagia Sophia이다. 'Hagia'는 그리스어로 신성한, 'Sophia'는 지혜라는 뜻이다. 왕위를 계승한 콘스탄티누스 2세는 성소피아 대성당 건립을 추진했고, 381년 제1차 콘스탄티노플 공의회가 열리면서 이 도시는 로마에 버금가는 중요한 도시로 인정받았다. 동로마 제국의 중심지로서 성소피아 대성당은 로마 교황청과 교리적 갈등을 겪기도 했다. 당시 알렉산드리아도 중요한 교회의 중심지로 성장하여 두 도시 간의 권한과 교리에 대한 경쟁이 심화되었다.

성소피아 대성당은 회랑과 중심부 깊숙이 자리한 제단이 특징적이다. 로마적 전통과 페르시아·그리스 문화를 결합한 성소피아 대성당은 서로마의 판테온 신전을 능가하는 위대한 건축을 지향했다. 어쩌면 비잔틴에서는 그리스·로마의 상징인 판테온 신전을 규모 면에서 압도하려는 의도가 있었을지도 모르겠다. 로마의 건축을

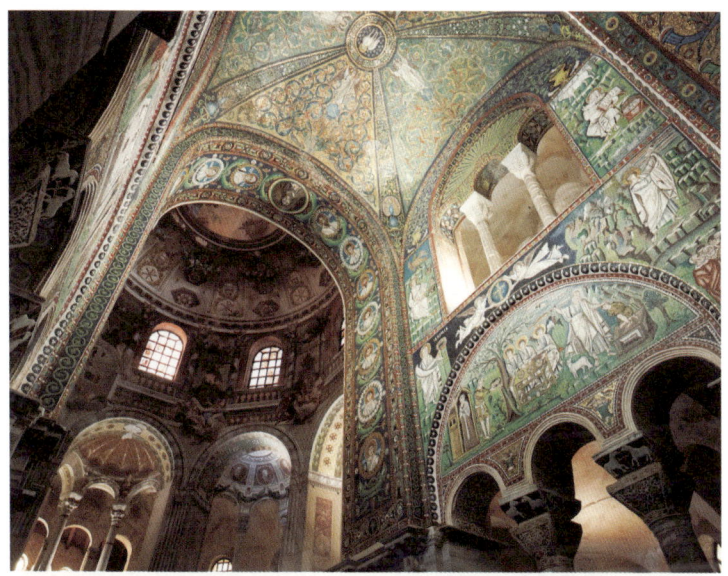

●●● (위) 내부 장식의 변화. 동방의 영향을 받아 모자이크와 프레스코화가 장식되어 있다.

●●● (아래) 이탈리아 북동부 라벤나Ravenna에 위치한 비잔틴 양식의 산비탈레 성당Basilica di San Vitale에 있는 모자이크화의 일부.

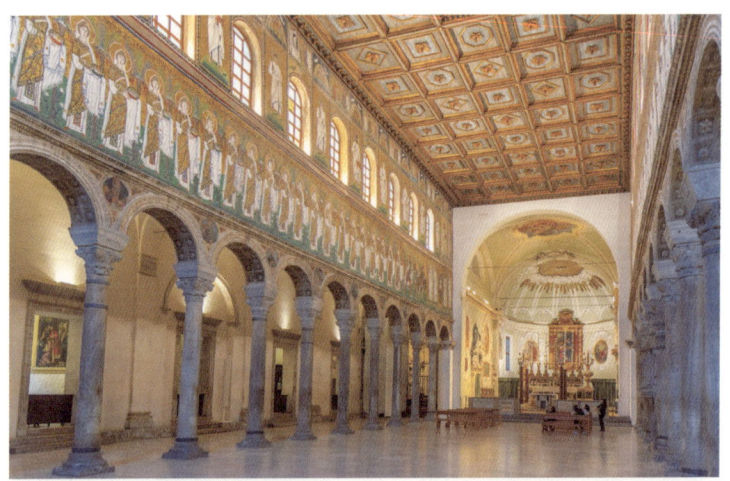

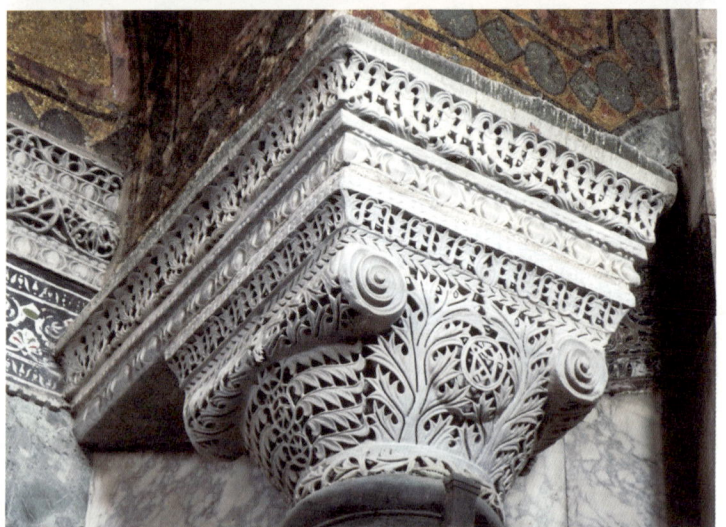

●●● (위) 이탈리아 북동부 에밀리아로마냐Emilia-Romagna주 라벤나에 위치한 산타폴리나레 누오보 대성당Basilica di Sant'Apollinare Nuovo. 모자이크화로 유명하다.

●●● (아래) 이스탄불에 위치한 대표적인 비잔틴 양식 건축인 성소피아 대성당의 내부 기둥머리. 그리스의 도리아, 이오니아, 코린트 양식의 기둥에서 진화한 모습이다. 이오니아식 기둥 꼭대기에서 발견되는 양머리 모양의 흔적도 볼 수 있지만, 이 기둥의 머리에는 다른 스타일의 잎, 기호, 휘장 등이 독특한 비잔틴 양식으로 조각되어 있다.

계승하면서도 결국 비로마적 성격을 띠며, 규모와 조형 면에서 다양하게 진화된 모습을 보인다. 그런 의미에서 기독교식 성당 건축에 이슬람풍의 내장이 가해진 공간이 다채롭다.

 성소피아 대성당은 여러 번 파괴되었지만, 이를 기존 로마의 바실리카 양식과는 전혀 다르게 재건하여 판테온 신전을 능가하는 규모를 자랑하게 된다. 중앙의 돔, 두 개의 반원 돔과 아치로 구성되며, 구조체를 구성한 후 대리석을 부착하는 공법을 사용했다. 유스티니아누스 1세 황제 시절의 건축가이자 수학자, 물리학자인 안테미오스Anthemios와 수학자 이시도로스Isidoros가 설계를 맡았다. 설계와 비용에 있어 백지 위임장을 주었다는 일화로도 유명하다. 성소피아 대성당은 '마치 아무것도 지탱하고 있지 않은 것처럼, 천상의 금사슬로 엮은 것처럼' 건축되었다. 더욱 놀라운 사실은 5년 10개월 만에 준공했다는 것이다. 1세기가 지난 이후에도 작은 성당을 짓는 데 100년 정도 걸린다는 점을 감안하면 놀라운 기록임에 틀림없다. 준공 당시 세계에서 가장 큰 건물이었다.

 여러 개의 돔으로 구성된 성소피아 대성당은 불가사의한 건축물로도 손꼽힌다. 로마 건축의 표본으로부터 시작되어, 로마 건축을 넘어서려는 인간의 욕망이 표출된 건축이라 할 수 있겠다. 일단 고전주의에서 보았던 페디먼트나 기둥 양식을 찾아볼 수 없는 점은 비로마적 성격을 표출한다. 대신 판테온을 떠올리게 하는 수많은 돔이 인상적이다. 그러나 이 역시 로마 스타일과는 확연히 차이나는데, 바로 정사각형 크로싱Crossing(교차랑) 위에 돔을 얹는 형태로 건축했

기 때문이다. 건축적 아름다움과 역사적으로도 중요한 성소피아 대성당은 15세기까지도 세계 최대 규모를 자랑했다. 중앙 돔은 지름이 31미터, 높이 55미터에 달한다. 성소피아 성당의 돔 구조는 로마의 돔을 능가하는 표현력을 보여주고 있다. 사실 이렇게 수많은 돔 지붕을 동시에 구현하는 것은 기술적으로 매우 어려운 일이다.

성소피아 대성당은 수백 년에 걸쳐 조금씩 보수를 하면서 지금의 모습을 유지하고 있다. 내벽을 장식한 아름다운 모자이크 벽화가 특히 유명한데, 본당 2층 회랑에서 보는 황금빛 모자이크 벽화가 압권이다. 현존하는 모자이크 벽화는 9세기 이후의 작품이라고 한다. 묘하게 동방의 기운이 느껴지는 이 벽화에서는 화려함과 섬세함을 느낄 수 있다. 성소피아 대성당 이후 비잔틴의 자유로운 건축 개념은 로마네스크와 고딕 양식의 발전에 근본적으로 큰 영향을 끼치게 되었다.

성소피아 대성당의 역사는 결코 순탄하지 않았다. 416년에 큰 화재가 발생하여 테오도시우스 2세가 재건축을 추진했고, 532년에는 니카 반란(비잔틴 제국의 수도 콘스탄티노플에서 일어난 반란으로 '니카'는 그리스어로 '승리'를 의미한다)이 일어나 다시 파괴되었다. 이후 정치적 안정을 이루고 537년에 유스티니아누스 황제에 의해 개축 작업이 진행되었으며, 이 과정에서 레페소스의 아르테미스 신전과 레바논 바르베크의 아폴론 신전에서 기둥을 실어 왔다. 동로마의 풍부한 재력과 활발한 교역 덕택에 지중해 여러 도시에서 많은 석재를 운반해 와서 개축 작업을 완성했다.

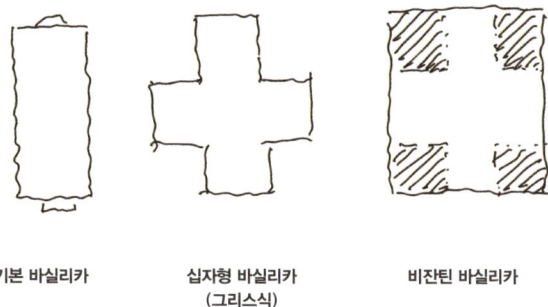

기본 바실리카 십자형 바실리카 비잔틴 바실리카
(그리스식)

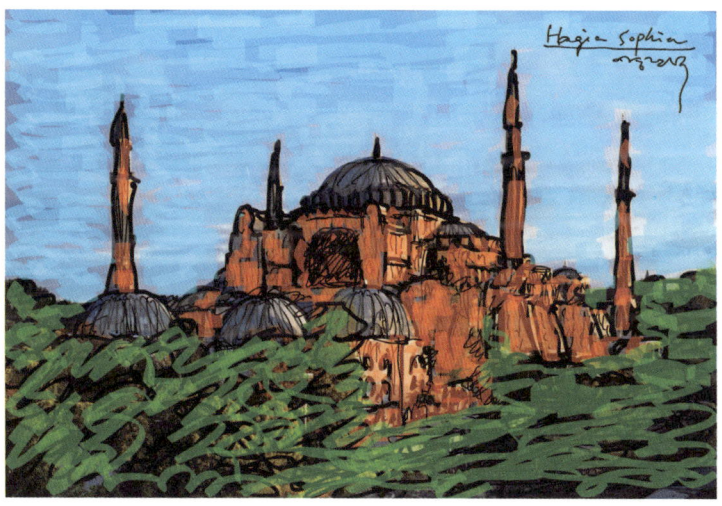

●●● (위) 고도로 정교한 수학적 공간인 성소피아 대성당의 기하학적 개념은 로마 초기 이집트 알렉산드리아의 헤론이 창안한 수학적 공식을 기반으로 한다. 초기에는 장방형의 기본 바실리카에 기초를 둔 평면을 사용했으나, 중앙 집중형식 정방형 평면으로 변화되었다. 성소피아 대성당에는 장방형과 정방형 평면 두 가지를 모두 적용했다.

●●● (아래) 터키 이스탄불에 있는 비잔틴 건축의 걸작 성소피아 대성당. 900년 동안 교회로 사용되다가 오스만 제국에 의해 모스크로 바뀌었다. 아름다운 모자이크와 돔 형식의 지붕, 정교하고 화려한 아라베스크 문양을 감상할 수 있다. 확실히 한눈에 봐도 로마의 고전주의 돔과는 차이가 있다. 로마 건축에서는 없었던 적색 계열의 화려한 외관이 특징이다.

비잔틴 건축의 초기 양식은 로마 건축에 바탕을 둔 바실리카 교회의 평면을 사용했다. 하지만 콘스탄티노플에서는 독립적인 비잔틴 교회의 특성이 발전해, 5세기에 실험을 거쳐 로마 건축의 장방형 평면과 대비되는 중앙 집중형 또는 정방형 평면을 사용했다. 이는 6세기 중엽 유스티니아누스 황제 때 크게 발전했다. 그중 성소피아 대성당은 장방형 평면과 중앙 집중형 평면 형식을 모두 수용한 교회당이라 말할 수 있다. 즉 바실리카 평면의 규모가 가장 크다고 할 수 있다. 구조적 특색으로는 네 개의 아치에서 돌출된 네 개의 펜덴티브가 중앙의 돔 지붕을 지지하고 있는 점을 들 수 있다. 이후 성소피아 대성당은 그리스도교 성당뿐만 아니라 이슬람 모스크의 설계에도 지속적인 영향을 끼쳤다.

1054년 가톨릭 교회가 양분되면서 한쪽은 로마 교황청을 중심으로 운영되고, 다른 한쪽은 성소피아 대성당이 그 중심이 되었다. 이때부터 성소피아 대성당은 그리스 동방 교회의 구심점이 되었다. 400년이 지난 15세기 중반 동로마 제국의 멸망과 함께 콘스탄티노플이 이슬람의 지배 아래 들어가면서 성소피아 대성당도 모스크로 변신한다. 기독교 신앙의 상징인 모자이크마저도 회칠로 가려졌고, 대성당에는 메카를 향해 만든 우묵하고 둥근 모양의 예배실인 미흐라브Mihrab와 이슬람 사원 특유의 첨탑인 미나레Minare가 새로 설치되었다.

비잔틴 양식을
엿볼 수 있는 현대 건축물

Byzantine x Romanesque
Architecture

　비잔틴 건축 양식은 지역적 특성에 맞게 발전했으며, 비잔틴 돔들은 이슬람 모스코로도 진화되었다. 특히 러시아 교회 건축에서는 추운 날씨와 폭설 때문에 좁은 창문과 경사진 지붕, 그리고 불거져 나온 듯한 돔 형태가 특징적으로 나타났다. 왕관을 씌운 듯한 커다란 중심 돔, 큐폴라Cupola의 디자인과 지지 방법을 볼 수 있다. 이러한 비잔틴 양식은 현대에도 여전히 많은 건축물에 영감을 주며, 다양한 변형을 통해 지속적으로 발전하고 있다. 예를 들어, 싱가포르 난양공과대학교Nanyang Technological University의 러닝허브Learning Hub는 현대적인 디자인과 기능성을 강조하면서 비잔틴 건축의 요소가 스며있다. 물론 토마스 헤더윅Thomas Heatherwick디자이너가 비잔틴 양식을 의식해서 그런 것은 아닐 것이다. 단지 기형적이고 화려한 곡면

의 매스 형태가 성소피아 대성당의 조형성을 묘하게 닮았다.

일본의 안도 다다오$^{Ando\ Tadao}$가 설계한 18평짜리 오사카 골목의 주택은 르 코르뷔지에와 고전주의 건축의 영향을 받았면서도 비잔틴 사조의 정신과 동일한 선상에 있다고 해석된다. 비잔틴이 동방의 영향과 이슬람, 게르만의 공예를 접목하여 새로운 세계를 만들어냈듯이, 안도 다다오 또한 고전주의 건축에서 보여지는 조화와 질서의 엄격한 조형성으로부터 일본적인 공간성을 창조했다.

비잔틴 양식의 영향을 받은 건축물은 세계 여러 지역에서 찾아볼 수 있는데, 지금까지 수많은 건축물에 영감을 주며, 그 형식은 변형되어 발전하고 있다.

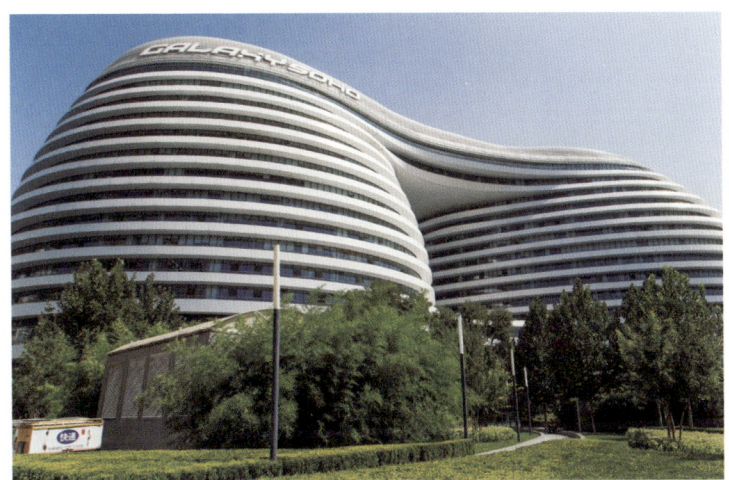

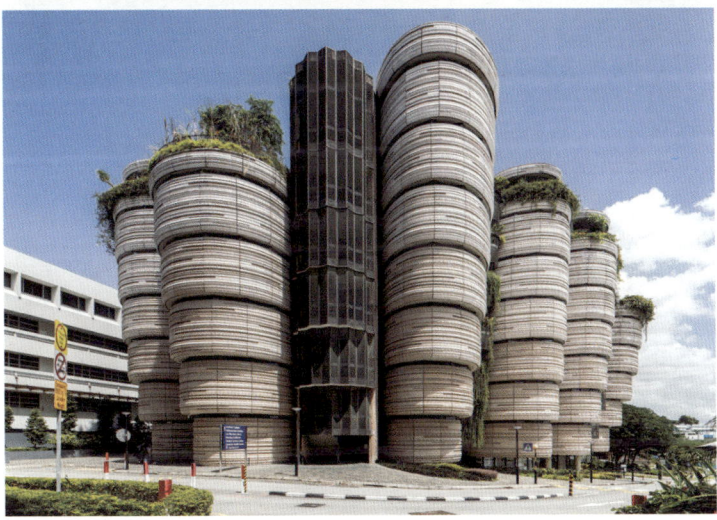

●●● (위) 중국 갤럭시 소호(2008~2012). 중국 북경에 위치한 복합 건축물로 이라크계 영국 건축가 자하 하디드Zaha Hadid가 건축했다. 알루미늄과 석재를 입힌 네 개의 구형 구조물로 이루어져 있는데, 둥근 돔이 여러 개로 연결되는 듯한 모습이 마치 비잔틴 건축의 재현을 보는 것 같다.

●●● (아래) 싱가포르 난양공과대학교 러닝허브. 영국의 토마스 헤더윅 스튜디오에서 설계했다. 건물 외관이 벌집 모양처럼 보여서 하이브Hive라고 부르기도 한다. 성소피아 대성당 같은 인상을 가진 둥근 매스의 조합이 인상적이다.

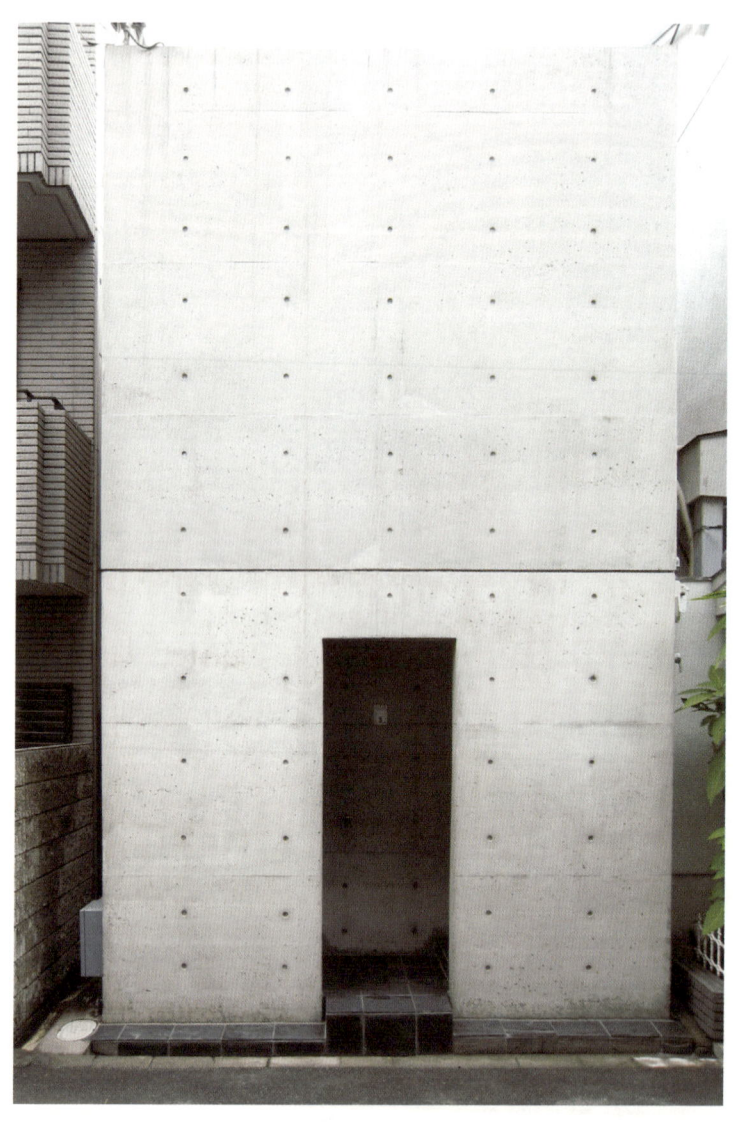

●●● 일본 스미요시의 주택. 일본의 전통적인 공간, 차실 등을 서양 건축과의 조우를 통해서 절묘하게 표현했다. 눈에 보이는 조형 의식뿐만 아니라, 정신 세계에서의 사조 또한 비잔틴과 흡사한 부분이 있다.

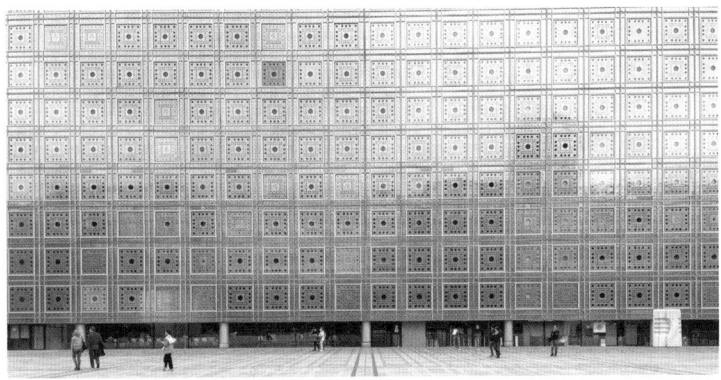

●●● 파리 아랍문화센터. 이를 설계한 장 누벨은 파격적인 건축으로도 잘 알려져 있다. 그런 면에서 이 건축물과 최근 지어진 루브르 아부다비 등은 결국 형상화해 가는 건축에 대한 반대 급부적인 활동이라고 봐야 한다. 아랍문화센터는 매우 질서 정연한 매스 구도와 입방체의 정방형 입면을 구사하면서 고전주의 건축과 거의 흡사하게 표현되었다. 여기에 조리개 모양을 한 창호에 중동의 고전 문양을 본뜬 입면을 구사해 아랍이라는 중동 문화가 더해졌다. 어쩌면 가장 공예적이고 가장 지역 밀착적인 건축이라는 점에서 비잔틴의 사조와 유사하다고 생각된다. 장 누벨은 평소 어디에서나 볼 수 있는 똑같은 건축에 대해서 가장 비판적인 입장을 취하면서 항상 새로움을 추구하는 건축가이다.

••• 오큘러스 세계무역센터 Oculus World Trade Center. 스페인 건축가 산티아고 칼라트라바 Santiago Calatrava가 911 그라운드 제로 지역에 설계한 기차 역사와 쇼핑몰의 입구다. 이 지역에 새로운 비주얼 아이콘이 되고 있다. 구조에 대한 과감한 실험, 공예가 접목된 디테일 등을 감안하면 비잔틴 건축의 영향이 보인다.

키워드로 정리하는 비잔틴 건축

- 비로마적 성격을 띤 최초 사례 – 로마의 정신을 계승하면서 동방 문화와 결합해 탄생한 새로운 건축 양식
- 로마와 동방의 문화의 결합, 비잔티움, 콘스탄티노플
- 새로운 로마
- 동로마 지역에서 전개된 건축 양식
- 로마 건축 양식에 동방의 요소, 즉 동양적인 건축 요소를 혼합한 건축 양식
- 스퀸치 돔을 통한 돔 구조의 변화
- 로마 기둥으로부터 더욱 복잡해진 변화, 모자이크와 프레스코화 내부 장식
- 로마의 전통과 페르시아·그리스 문화를 결합한 성소피아 대성당
- 성소피아 대성당은 서로마의 판테온 신전을 능가하는 위대한 건축 지향

로마 제국의 멸망과
로마네스크 건축의 탄생

Byzantine × Romanesque
Architecture

　로마 제국의 쇠퇴와 멸망으로 고트족이 이주하면서 남부 러시아와 서부·남부 유럽에 새로운 예술 형태가 전파되는 계기가 마련되었다. 로마네스크는 유럽에서 초기 그리스도교 건축 이후 12세기 중엽에 고딕이 출현할 때까지의 건축 양식을 말한다. 1818년 드 제르빌이 로마풍 또는 로마 건축 양식을 변용하여 발전시켰다는 의미가 담긴 'romanico', 'romanisch'라는 말을 쓴 데서 비롯되었다.
　18세기 말까지 존속했던 신성로마 제국은 이탈리아 북부에서 독일 동북부에 이르는 방대한 제국이다. '로마 게르만' 또는 '독일'이라는 수식어와 함께 등장하기도 한다. 서로마 제국이 멸망한 이후 751년 야만족 최초의 국가가 세워졌는데, 샤를마뉴Charlemagne, 즉 카롤루스 1세 마그누스가 프랑크 왕국을 통일하며 이루어졌다. 샤를마

뉴는 현재의 독일과 프랑스를 아우를 만큼 거대한 제국을 건설했다. 샤를마뉴가 814년 사망한 이후 왕국의 분열이 가속화되었다. 843년 베르샤 조약에 의해 동프랑크 · 서프랑크 · 중프랑크 세 개의 왕국으로 분열되었는데, 이는 각각 독일 · 프랑스 · 이탈리아의 모태가 된다. 바이킹족과 노르만족, 동방의 이슬람 세력 등이 유럽의 서쪽을 호시탐탐 노리던 시기, 서유럽의 분열과 전쟁이 진행되는 동안 그리스도교가 확장된다. 동방으로 향하는 순례 열풍이 불기 시작하고, 십자군 전쟁은 왕과 교황의 밀접한 공생 관계 때문에 더욱 확대된다. 왕권을 얻기 위해서는 교황의 인가가 필요했는데, 지속되는 원정 때문에 몰락하는 왕가가 속출했다. 영주와 기사, 노역자 등 남자들이 동방으로 떠나면서 여성과 아이들은 수탈의 대상이 되었다.

서로마가 멸망한 후 여러 왕국의 전쟁과 약탈로 인해 건축술의 발전이 다소 더디게 진행되다가 9세기 초, 프랑크 왕국을 기점으로 점점 건축에 대한 관심이 높아졌다. 11~12세기 동프랑크 왕국과 서프랑크 왕국을 중심으로 건축 양식이 발전했는데, 그리스도교를 정신적 기반으로 한 통일성을 가진 유럽 세계가 조성되던 시기였다. 교회와 수도원의 독립성이 사회에 영향을 미쳤고, 영주나 농부가 할 수 없는 일을 성직자들이 담당했다. 이 당시에는 종교 활동 이외에도 인문 · 과학 · 예술에 대한 교육과 연구가 활발했다.

로마네스크는 로마 제국의 멸망과 함께 중세의 시작부터 중세 중기에 발전한 건축 양식이다. 팍스 로마나로 이룩했던 평화가 붕괴되면서 중세 시대가 시작되었다. 이 시기에 게르만족이 서유럽의 새

로운 지배 세력으로 부상해 문명화를 이루면서 사회 시스템이 안정되었다. 이때는 그리스 고전주의의 영향을 받아 로마 가톨릭과 결탁한 수도원을 중심으로 교회가 형성되었다. 그렇기 때문에 교황과 우호적인 관계를 지속하려면 수도원과 예배당 신축이 지배 세력의 의무였다.

로마네스크는 그리스·로마 건축을 계승하여 발전했다. 양식의 발전은 교회 건축의 발전과 동일한데, 로마의 바실리카를 원형으로 하여 성과 요새의 폐쇄적 성격이 두드러진다. 로마의 바실리카는 추후 비잔틴 양식으로 발전하고, 비잔틴과 지배 계급인 게르만족의 공예 문화가 흡수되면서 로마네스크 양식으로 완성된다.

볼트 구조를 특징으로 한
로마네스크 양식과 수도원 건축

Byzantine × Romanesque
Architecture

 중세 시기는 수도원 건축이 가장 활발했던 때로, 로마네스크 양식으로 지어진 수도원이 많다. 이는 로마의 안정적인 건축 양식을 바탕으로 프랑크족의 문화를 이식한 방식으로 이루어졌다. 샤를마뉴 시기를 시작으로 현재의 독일 지역에 기반을 둔 로마네스크 양식은 중요한 예술적 성취라 할 수 있다. 로마네스크라는 용어는 19세기 미술 비평가들이 사용한 것으로, 로마Roma와 네스크nesque를 결합한 단어다. 단어 그대로 해석하자면 '로마풍'이라는 뜻이다.

 그러니까 이 로마네스크 양식은 옛 그리스와 로마의 안정적인 건축 양식을 차용한 복고풍 건축 양식이라고 보면 되겠다. 10~12세기 고딕 양식이 등장하기까지 약 200년 동안 서유럽에 널리 유행한 건축 방식인데, 비로마적 성격을 가진 비잔틴 이후 다시 로마의 양

식으로 회귀했다고 할 수 있겠다.

　로마네스크 건축의 특징적인 요소들을 나열하자면, 볼트 구조, 더욱 화려해진 기둥과 페디먼트, 요새와 같은 외관, 비잔틴과 게르만족의 공예술이 접목된 장식이라고 할 수 있다. 로마네스크라는 용어는 로마 건축의 흐름을 이어받은 중세 유럽 건축의 한 양식을 지칭하지만, 오늘날에는 하나의 독자적인 미술 양식을 가리키는 의미로 사용된다. 로마네스크 건축 양식의 특징은 절단면이 반원 아치를 이루고 있는 볼트 구조에 있다. 로마네스크 건축은 10세기 말 이후 유럽 각지로 전파되어 1100년을 전후하여 그 전성기를 이루었다. 로마네스크 양식은 프랑스 남부, 스페인 북부, 독일 남부, 이탈리아 등지에 남아 있는 수도원 건축에서도 찾아볼 수 있다.

　9세기경 로마 건축의 게르만적·기독교적 부흥을 시도한 카롤링거 왕조 시대에 이어, 11세기부터 12세기에는 유럽 전역에서 여러 지방의 특색이 반영된 로마네스크 건축이 발전하게 된다. 로마네스크식 바실리카는 중정을 없애 정면에 높은 종탑을 세우고, 교회 몸체 길이를 연장하여 성직자 전용 기도소를 아일Aisle(측랑) 끝에 설치한 것이 일반적인 특색이다. 구조적으로는 목조 지붕과 천장을 석조와 벽돌조로 교체한 원통형 교차 볼트를 사용하고, 지붕 하중을 기둥에 전달하는 리브Rib 구조를 창안했다. 외관은 단순하고 온화하나 위엄이 있고, 창문·문·아케이드에 반원형 아치를 연속성 있게 중첩해 사용했다. 즉 그리스·로마 건축에 비잔틴의 화려함을 적용해 또 다른 로마 형식의 새로운 디자인이 나타났다고 할 수 있다.

로마네스크 건축의 구조적인 특징은 그로인 볼트라고도 하는 크로스 볼트Cross Vault의 발달이 현저하게 이루어졌다는 점이다. 큰 돌(거석)보다는 운반이 쉬운 돌 조각(석편), 연와(시멘트와 모래를 혼합하거나 흙을 구워 만든 건축 재료) 등의 단위 석재를 주로 이용했으며, 네 개의 피어Pier(지붕·벽·다리 등을 떠받치는 기둥이나 교각)가 네 개의 지점을 지지한다. 네 개의 기둥으로 둘러싸인 공간을 베이Bay라 부르는데, 정방형을 이룬다는 점에서 고딕 양식과 차이가 있다. 초기에는 배럴 볼트Barrel Vault를 사용했으나 구조적·공간적으로 바람직하지 않고 채광상의 문제점이 발생하여 크로스 볼트를 사용하기 시작했다.

평면 구성은 라틴크로스가 기본이며, 바실리카식 교회에서 형성되는 입구에서 제단에 이르는 긴 수평축이 만들어지는 방향성이 본질이다. 내부 공간이 정방형 공간이 반복되며 율동감을 만들어내는데, 내부 아케이드 열주에서 나타나는 굵기의 강약이 방향성과 반복 리듬으로 생기는 율동감을 더 강조한다.

이로 인해 생겨난 외관은 소박하나 엄숙하고 장중한 느낌을 준다. 구조적 안정성 때문에 개구부의 면적이 적어 외관이 중후하고 육중한 편인데, 이는 종교적 분위기를 조성하기 위해 내부에 치중하고 외관은 단순하고 간소하게 한 것이라 할 수 있다. 또한 구조적인 미숙함으로 조적벽組積壁(돌, 블록 등을 쌓아 만든 벽체) 사이에 창이 나타나지는 않지만, 벽이 지나치게 단조로워 보이지 않기 위해 아케이드 모양으로 벽을 장식하는 블라인드 아케이드Blind Arcade 기법과 기둥

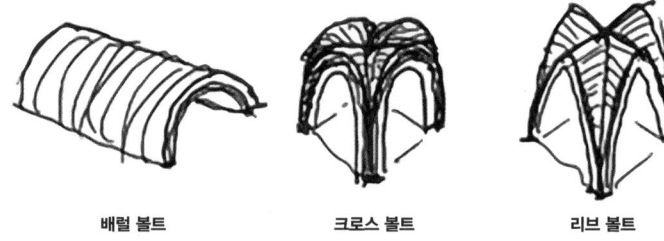

배럴 볼트　　　　크로스 볼트　　　　리브 볼트

●●● 볼트는 아치에서 발달한 반원형 천장과 지붕을 이루는 곡면 구조체를 의미한다. 직사각형 평면을 덮는 배럴 볼트, 두 개의 배럴 볼트를 결합한 형태인 크로스 볼트, 크로스 볼트 모서리 선에 우산살 모양 리브를 보강한 리브 볼트가 있다.

의 페데스탈Pedestal(기둥의 지지대) 부분을 돌출시켜 걸칠 수 있도록 하는 코벌 테이블Corbal Table을 사용했다. 로마네스크 양식의 가장 큰 특징은 바로 육중한 울타리 담장과 수직성의 조합이라고 할 수 있는데, 원형·정방형·팔각형 탑들은 도시의 벽체를 보강하기 위해 사용되었다.

　로마네스크 양식은 주로 성이나 수도원, 교회 건축 등에서 찾아볼 수 있다. 앞서 살펴보았던 로마 시대의 판테온 신전에서 사용된 볼트가 로마네스크 양식에서 화려하게 발전한다. 볼트란 아치를 기반으로 만든 천장 구조를 말하는데, 지붕 무게를 건물에 고르게 분산해 성당 같은 높은 건물을 지을 때 보다 안정적으로 건축할 수 있다는 이점이 있다. 나아가 원형 아치와 천장의 볼트 구조를 안정감 있게 하기 위해 두꺼운 버팀벽을 세웠다. 비잔틴 양식과 게르만족의 공예술은 지역에 따라 융합의 정도에서 차이가 났다. 원형 아치 지

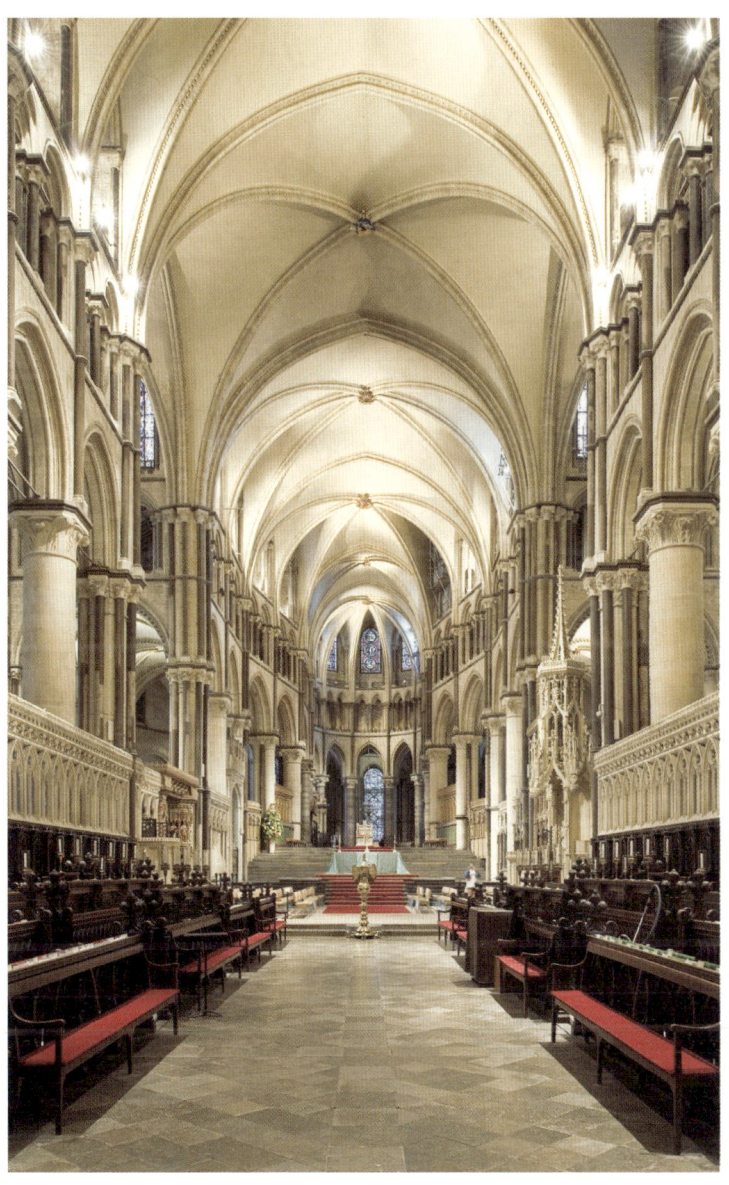

●●● 켄터베리 대성당Canterbury Cathedral의 리브 볼트.

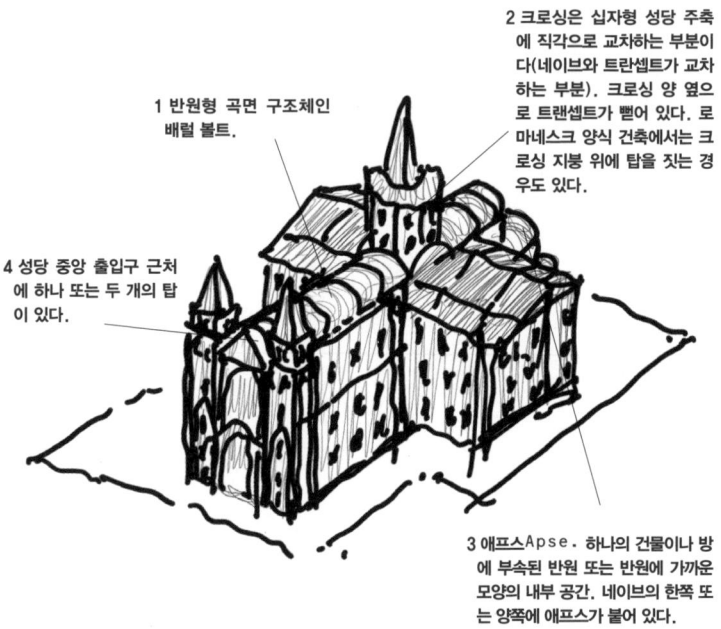

1 반원형 곡면 구조체인 배럴 볼트.

2 크로싱은 십자형 성당 주축에 직각으로 교차하는 부분이다(네이브와 트란셉트가 교차하는 부분). 크로싱 양 옆으로 트란셉트가 뻗어 있다. 로마네스크 양식 건축에서는 크로싱 지붕 위에 탑을 짓는 경우도 있다.

3 애프스Apse. 하나의 건물이나 방에 부속된 반원 또는 반원에 가까운 모양의 내부 공간. 네이브의 한쪽 또는 양쪽에 애프스가 붙어 있다.

4 성당 중앙 출입구 근처에 하나 또는 두 개의 탑이 있다.

●●● 로마네스크 양식 교회.

붕과 안정성이 뛰어난 볼트 구조는 로마네스크 이후의 양식이 발전하는 데 큰 영향을 미쳤는데, 특히 영국, 북유럽 등 조선 기술이 탁월한 지역에서 발전했다. 건물 내에서 가장 넓은 면적을 자랑하는 볼트 구조의 예배 공간은 '배'를 의미하는 라틴어인 '네이브Nave'라고 불렀다.

로마네스크라는 이름답게 그리스·로마의 기둥 양식과 페디먼트 또한 차용했다. 보통 가장 화려한 코린트 양식을 활용했고, 게다가 이 시기에는 잦은 전쟁 때문에 치안이 좋지 않았기 때문에 수도

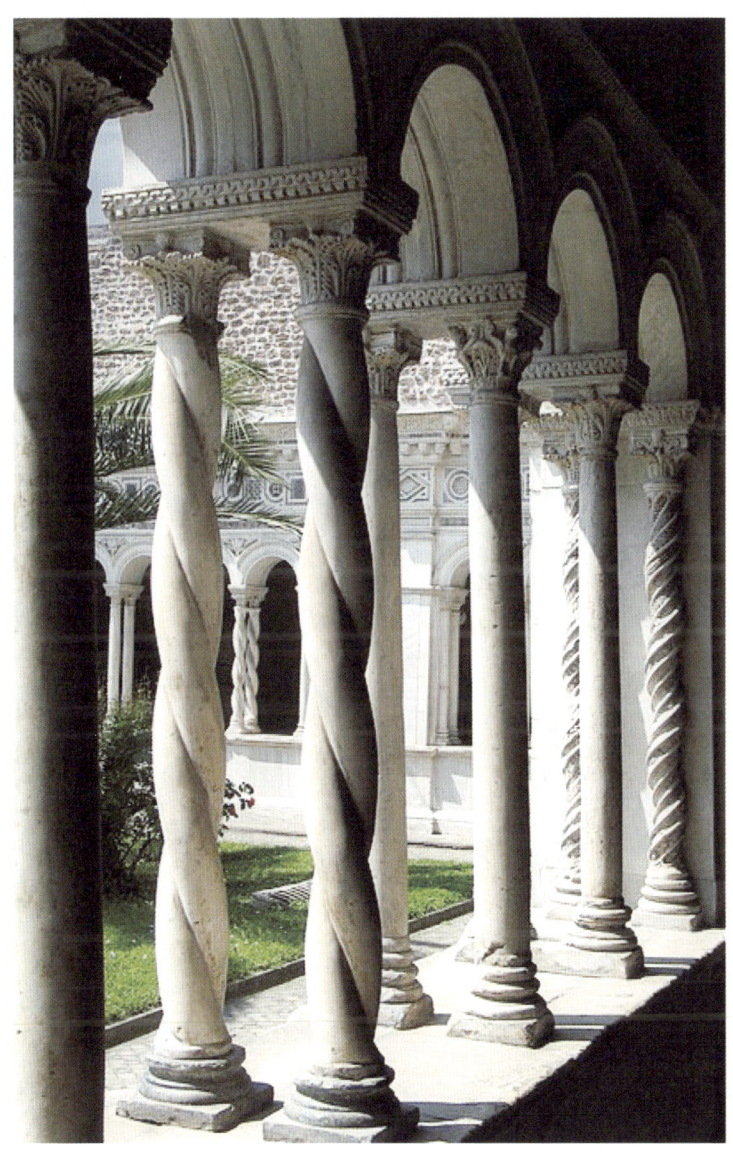

●●● 산조반니 인 라테라노 대성전Basilica di San Giovanni in Laterano의 회랑.

원을 지을 때에도 마치 요새처럼 벽은 두껍게, 창문은 작게 지었다. 중세 교회의 탑은 건물이 보호 기능을 갖추었다는 상징이었다. 로마네스크 교회가 요새이면서 동시에 하늘로 향하는 문이었던 것이다. 한편, 비잔틴 양식과 게르만족의 공예술 등이 로마네스크 건축의 기둥 장식에 적용되었는데, 주로 기둥 상단에는 사람과 동물 등의 조각을 넣었고, 코린트 양식의 기둥에 비잔틴 전통 문양을 결합한 장식도 있었다.

대표적인
로마네스크 양식의 건축물

Byzantine x Romanesque
Architecture

650~1200년에는 수도원 건립이 활발했다. 로마네스크 건축은 수도원 제도를 통해 신의 영광과 그리스도교인의 종교적 이상, 공동체의 가치(형제애 등)를 구현하고자 했다. 대규모 수도원이 주변 마을을 지배하며 예배, 관리, 통치, 지식, 정신세계의 중심이 되었다. 가장 유명한 곳은 프랑스 부르고뉴에 세워진 클뤼니 수도원Abbaye de Cluny 이다. 로마네스크 건축 양식의 발달에 결정적인 역할을 했다고 여겨지는 곳으로, 한때 기독교의 중심지 혹은 제2의 로마라는 말까지 들었을 정도다. 이후 로마네스크 건축은 급속하게 발전해 프랑스를 넘어 독일, 이탈리아, 스페인, 영국까지 확장되었다.

로마네스크 양식은 전체적이고 일반적인 특징을 공유하면서 국가별로 다시 세세한 특징을 드러낸다. 이탈리아 로마네스크 건축의

대표적인 사례는 기울어진 종탑, '피사의 사탑'으로 유명한 피사 대성당Duomo di Pisa이다. 로마네스크 양식의 정수이며 고딕 시대 직전의 과도기적 건축 양상이라 할 수 있는 이 건물은 성당, 세례당, 종탑, 묘당이 개별적으로 존재하는 이탈리아 로마네스크 건축을 잘 보여준다. 피사 대성당은 1063년에 착공해 1272년에 완공되었는데, 로마네스크 특유의 원형 아치, 작은 창, 코린트 양식의 기둥, 두꺼운 벽과 페디먼트가 모두 살아 있는, 그야말로 로마네스크의 주요 작품이다. 한눈에 봐도 과거의 로마 건축 양식의 향기가 진하게 느껴지는 걸작이다.

하지만 이탈리아의 로마네스크 건축은 주류의 형식이 아니었으며, 자체적으로 독특한 형식을 발전시켰다. 이탈리아는 그리스·로마 고전주의의 영향권에 있었기 때문에 그러한 분위기를 받아들이기 쉬웠고, 비잔틴의 영향 또한 강했다. 이탈리아의 로마네스크 교회는 독자적인 요새가 아니라 오히려 도시의 상징이 되었다. 이는 향후 고딕 성당의 출현을 예견한다.

이외에도 프랑스의 노르망디에 위치한 몽생미셸Mont Saint Michel 수도원 그리고 영국의 런던탑 역시 로마네스크 건축 양식을 따르고 있는 대표적인 건축물이다. 몽생미셸 수도원은 프랑스 북부 노르망디 해안에 위치한 섬에 자리하고 있다. 이 섬은 고대로부터 전략적으로 중요한 요새였으며, 이곳의 구조적 배치는 봉건 사회의 특징을 잘 나타낸다. 가장 꼭대기에는 신, 그 아래에는 수도원과 큰 홀, 그 다음 아래에는 상점과 주택이 배치되어 있다. 그리고 성벽 바깥 가

장 아랫부분에는 농부와 어부가 거주했다. 해안에서 600미터 떨어져 있어 간조기에는 순례자가 오갈 수 있었으며, 만조기에는 외부의 침략을 쉽게 방어할 수 있었다. 루이 11세가 국립감옥으로도 사용했던 이 수도원은 로마네스크 양식으로 건축되었다가 고딕 양식으로 증축되었다.

센트럴 런던의 템즈강 북쪽에 있는 유서 깊은 성이자 궁전인 런던탑도 대표적인 로마네스크 양식 건축물이다. 정식 명칭은 여왕 폐하의 궁전이자 요새인 런던탑Her Majesty's Royal Palace and Fortress of the Tower of London이지만, 그냥 탑이라 부르기도 한다. 타워햄리츠구에 속해 있으며 서쪽은 타워힐 공원을 사이에 두고 시티 오브 런던과 마주하고 있다. 이렇게 단단하고 육중하면서 작은 창을 가진 로마네스크 교회, 수도원, 성곽은 아직도 유럽의 경관에 고유한 특징을 부여하고 있다. 정치적으로 불안한 환경 속에서도 전 유럽에 걸쳐 강력한 문화적 통일성을 지닌 시대의 양식으로 존재한다는 게 대단하게 느껴진다.

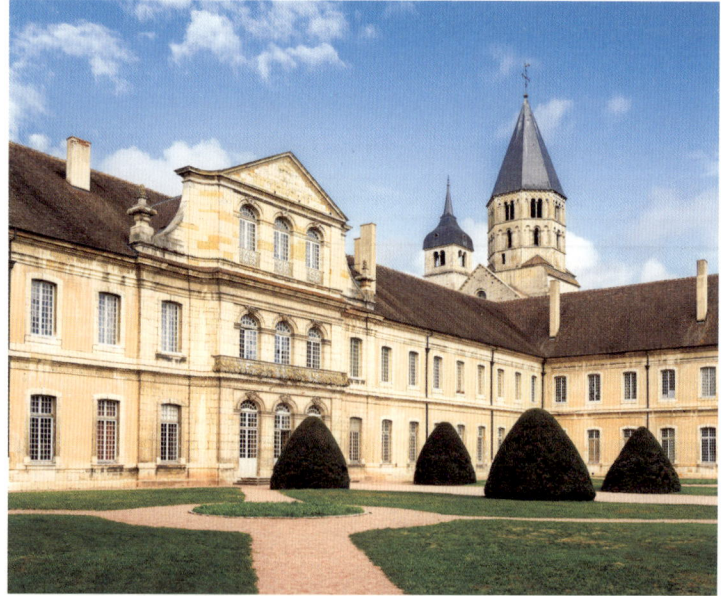

●●● 클뤼니 수도원. 아키텐 공작 기용 1세가 새로운 베네딕트회 수도원 건립을 위해 자신의 땅을 기부해 로마네스크 양식으로 지었다. 한때는 수도원 개혁 운동을 이끌던 매우 영향력이 큰 수도원이었지만 현재는 대부분이 파괴되었다.

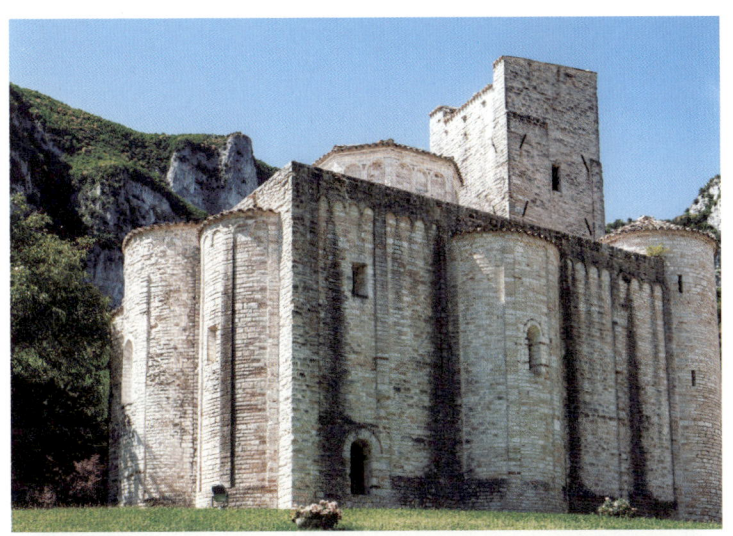

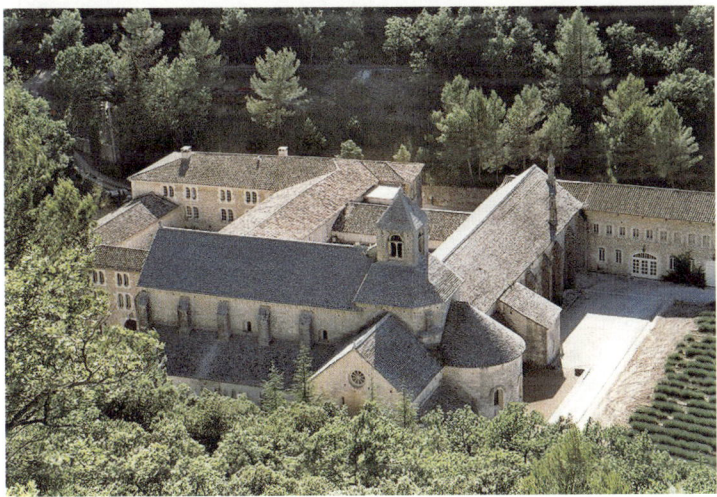

●●● (위) 산비토레 대성당San Vittore Chiuse. 11세기 초에 이탈리아 마르케에 건립되었다. 창이 작으며 산으로 둘러쌓여 요새와 같은 형태를 띤다.

●●● (아래) 세낭크 수도원Sénanque Abbey. 프랑스 프로방스 보클뤼즈주 고르드에 위치한 라벤더 밭 한 가운데 우뚝 선, 프로방스에서 가장 유명한 수도원이다.

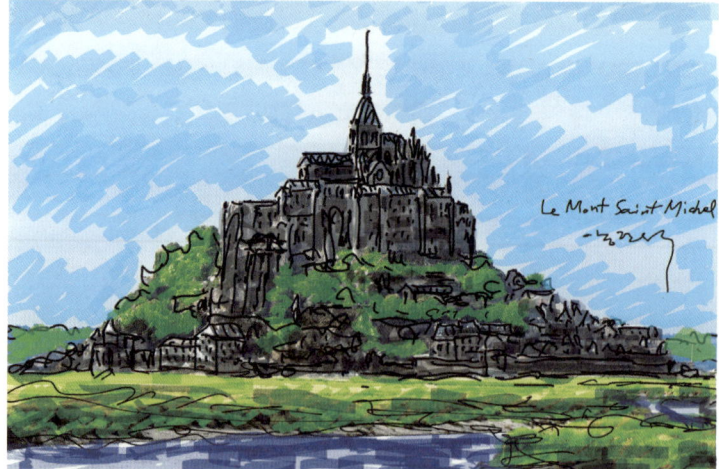

●●● (위) 피사 대성당. 이탈리아 피사에 있는 성당으로 대표적인 로마네스크 양식 건물이다. 팔레르모 부근에서 벌어진 해전에서 승리한 기념으로 피사 시민들이 지었다. 성당, 세례당, 종탑, 묘당이 개별적으로 존재하는 이탈리아 로마네스크 건축을 잘 보여준다. 특히 성당 옆 기울어진 피사의 사탑으로 유명하다.

●●● (아래) 몽생미셸 수도원. 프랑스 노르망디 지방 망슈 해안 근처에 자리한 작은 바위섬 몽생미셸에 세워졌으며 1300년 역사를 자랑한다. 몽생미셸은 '성 미카엘의 산'이라는 뜻이다. 베네딕트 수도회의 수도원으로 시작해 요새와 감옥으로도 사용되었다. 처음 로마네스크 양식으로 지어졌고 후에 고딕 양식으로 증축되었다. 13세기에 지어진 몽생미셸 북쪽의 회랑 라 메르베유 La Merveille는 고딕 양식의 정수로 평가받는다.

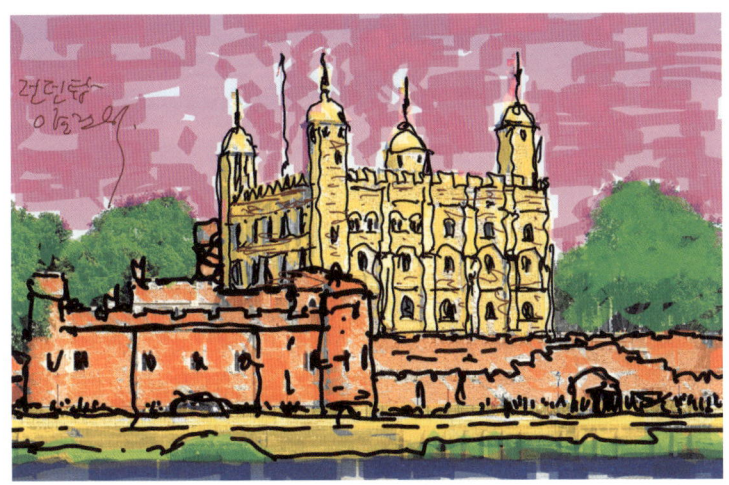

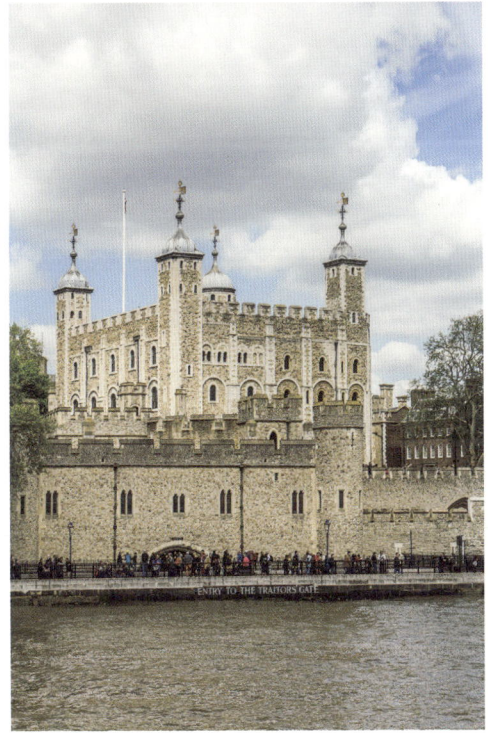

●●● 런던탑. 런던 템스강 북쪽 변에 위치한 중세 시대 대표적인 성채 유적으로 로마네스크 양식 건물이다. 정복왕 윌리엄이 런던을 감시할 목적으로 11세기에 처음 지었으며 이후 여러 용도로 활용되었다. 외부 성곽과 해자 안에 크고 작은 탑들이 모여 있는 복합체 건물이다.

로마네스크 양식을
엿볼 수 있는 현대 건축물

Byzantine × Romanesque
Architecture

현대 건축가에게 '과거 어떤 건축 양식에 가장 많은 영향을 받았습니까?'라고 질문한다면, 개인적으로 차이는 있겠지만 로마네스크 사조의 영향을 받았다고 말하는 건축가들이 꽤 있을 것이다. 그래서인지 몰라도 많은 건축가가 클뤼뉘 수도원 등 로마네스크 양식에 영향받은 건축물을 실제로 답사하는 경우가 많다.

앞에서 살펴본 로마네스크 양식의 정수 클뤼니 수도원의 순회하는 회랑은 근대 건축의 거장인 르 코르뷔지에가 라투레트 수도원 Couvent de La Tourette을 짓는 데 모티브를 제공했다고 알려져 있다. 또 다른 대표적인 로마네스크 건축으로는 이탈리아의 산비토레 대성당Basilica di San Vittore al Corpo을 들 수 있다. 11세기 초에 지어진 대성당으로, 창이 작고 요새 같은 형태로 지어졌다. 로마네스크

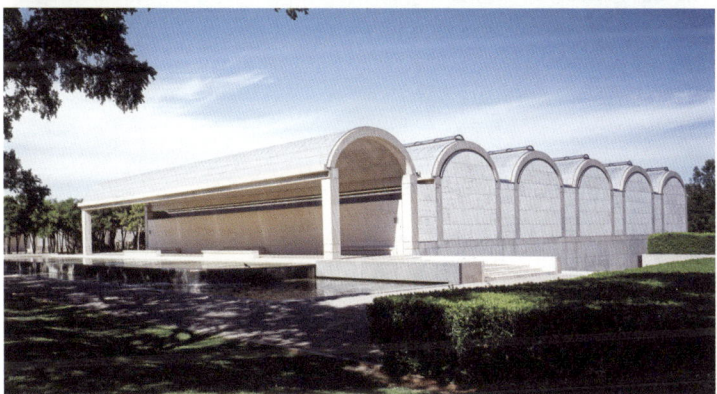

●●● (위) 라투레트 수도원. 리옹 서쪽 작은 마을인 생마리 라투레트에 위치한 도미니코회 수도원이다. 아래 층에 공동 공간이 있고, 위층에는 U자 모양으로 수도사용 독실을 배치했다. 벽의 비율이 많으면서 조그마한 창과 이어지는 열주 등이 로마네스크의 육중한 입면을 연상시킨다.

●●● (아래) 킴벨 미술관. 1972년 루이스 칸Louis Kahn이 설계한 미국 텍사스주 포트워스에 자리한 미술 관이다. 로마에 있는 하드리아누스 마우솔레움의 원통형 외형과 산타첼로 다리의 아치를 떠올리게 하는 모습이다. 볼트를 연상시키는 원형 지붕 매스가 로마네스크의 건축으로부터 영감을 받은 듯하다.

양식은 현대 건축에도 중요한 영향을 미쳤다. 특히, 균형 잡힌 매스와 두꺼운 벽체, 그리고 작은 창의 형태는 오늘날 건축물에서도 종종 찾아볼 수 있다. 킴벨 미술관Kimbell Art Museum은 로마네스크의 구조적 요소를 현대적으로 재해석하여 자연과 조화롭게 어우러진 모습을 보여준다. 이러한 건축물은 과거의 전통을 현대적 감각으로 계승하며, 공간의 의미와 기능을 새롭게 만들어가는 데 기여하고 있다.

●●● 콜룸바아트 뮤지엄Kolumba Art Museum of the Cologne Archdiocese(2007). 페터 춤토르가 독일 쾰른 대교구를 위해 설계한 건물로 폐허가 된 성콜룸바 교회의 성벽 바로 위에 지어졌다. 수직과 수평의 배치 비례와 벽돌의 작은 보이드 창들을 통해 내부로 들어오는 빛의 산란 효과는 마치 로마네스크 성당을 보고 있는 듯하다.

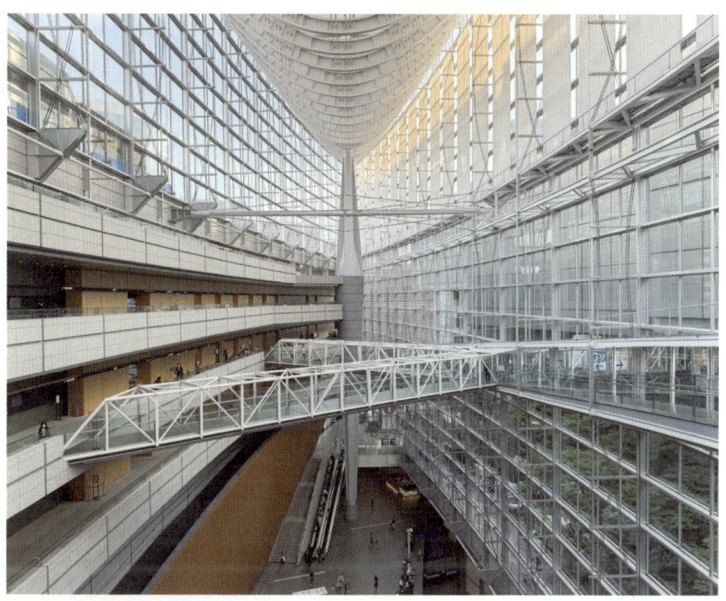

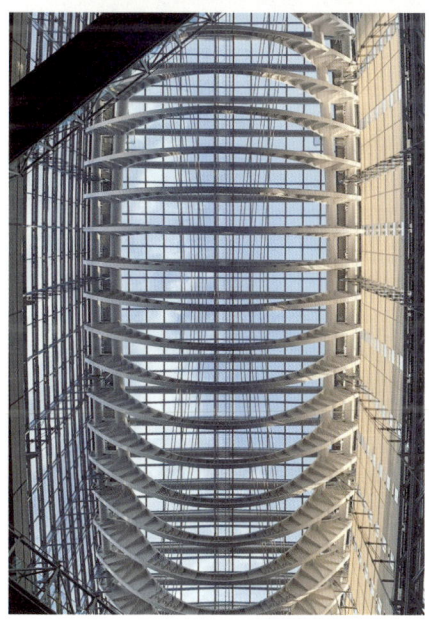

●●● 도쿄국제포럼Tokyo International Forum. 라파엘 비뇰리Rafael Viñoly가 설계한 세계적인 국제 행사가 열리는 컨벤션 센터다. 국제현상설계 당선작으로 처음에는 절대 건축할 수 없다는 전문가들의 평가가 있었다. 하지만 일본의 건설 기술을 자랑하듯이 준공되었다. 유리 매스로 이루어진 거대한 구조물의 천장에 배를 만드는 기술, 네이브의 형태를 거꾸로 한 구조를 적용하였다. 처음 이 장소에 방문했을 때 천장을 보면서 로마네스크 양식의 볼트가 떠올랐다. 다만 로마네스크의 볼트는 위로 솟는 아치 형태인 반면, 도쿄국제포럼의 천장은 아래로 솟은 아치 형태이다. 원리는 거의 유사하다. 결국 구조를 해결하면서 아름다운 실내 공간을 만든다는 측면에서 로마네스크의 영향을 받았다고 판단된다.

키워드로 정리하는 로마네스크 건축

- 19세기 미술 비평가들이 용어 사용, 로마와 네스크를 결합한 '로마풍'이라는 의미
- 비잔틴 이후 다시 로마의 양식으로 회귀
- 로마의 바실리카를 원형으로 한 성과 요새의 폐쇄적 성격
- 성과 교회, 수도원 건축이 주류
- 육중한 울타리 담장과 수직성의 조합
- 절단면이 반원 아치를 이루고 있는 볼트 구조
- 구조적인 특징으로 크로스 볼트의 발달
- 그리스 · 로마의 기둥 양식과 페디먼트 차용
- 비잔틴 양식과 게르만족의 공예술을 접목한 기둥 장식
- 로마네스크 양식의 정수이며 고딕 시대 직전의 과도기 건축인 피사 대성당

3장

고딕 건축

고딕 시대의 시작과
상공업 도시의 발달

Gothic
Architecture

 고딕 건축 양식을 이해하기 위해서는 먼저 고딕 시대를 탄생시킨 시대 배경을 이해할 필요가 있다. 중세 유럽은 농업 생산력이 높아지고 동방과의 무역을 통해 상공업 도시들이 발달했던 시기다. 이렇게 성장한 도시들이 국왕이나 영주가 도시를 자치적으로 운영할 수 있는 권한을 승인한 증서 '특허장'을 받게 되면서 시민들은 점차 영주의 지배에서 벗어날 수 있었다. 전쟁과 민족 갈등이 줄어들고, 지역 중심 국가가 형성되면서 안정된 사회 기반이 형성되자 도시와 국가 간 무역이 활발해졌고 사람들이 부를 축적할 수 있게 되었다. 부를 축적한 이들은 무역 거래를 할 때 위험을 줄이기 위해 군사적·정치적 힘을 추구하기 시작했고, 이 축적된 부를 바탕으로 도시에 대성당, 시장, 성이 건립되었다.

중세 도시는 고대나 근현대 도시에 비해 규모가 작다. 세계 5대 도시, 즉 베네치아, 피렌체, 제노바, 밀라노, 나폴리의 인구는 약 10만 명에 달했다. 진정한 의미의 중세 도시인 '코뮌'은 도시 전통이 강하게 남아 있는 북부 이탈리아에서 가장 먼저 출현했다. 국왕의 권위가 압도적이었던 프랑스와 영국에서는 코뮌이 발달하지 못했다. 이 당시 도시민은 3대 특권이 있었는데, 1년 이상 거주한 사람은 자유민으로 인정하며, 개별 도시민은 화폐 지대 이외의 봉건적 의무를 지지 않고, 재산권에 대한 영주의 자의적 침해를 받지 않는다는 것이다.

게르만족의 사교 모임인 길드는 도시민의 공동 이익을 추구하는 배타적 동업 조합으로 활동했으며, 도시 안에서 사업을 하기 위해서는 이 길드에 반드시 가입해야 했다. 길드에서는 제품의 가격과 품질, 제조법, 구성원의 자격과 수까지 통제했고, 수련 과정을 거쳐 심사를 통과해야 장인이 되어 가입할 수 있었다. 이런 분위기였기 때문에 도시의 조세 수입을 위한 도시를 조성하기 위해 노력하는 영주가 등장했다. 이 당시에는 공식적으로 단죄해야 할 고리대금업자 외에는 정당한 상행위가 허용되었다.

이슬람 문화를 중세 유럽으로 유입시킨
십자군 원정과 신학의 영향

Gothic
Architecture

이 당시 가장 중요한 사건은 바로 십자군 원정이다. 예루살렘으로 향하는 성지 순례단 보호 혹은 성지 수복이라는 종교적 명분에서 출발한 십자군 원정의 표면적인 목적은 종교적인 것이었지만, 왕권과 교권 유지를 위한 정치적 선택이기도 했다. 십자군 원정은 중세 중기와 후기를 관통하는 사건으로, 교황이 왕의 통치권을 인정해 주는 대신 왕은 십자군 원정을 떠나야 했다.

예루살렘과 초기 그리스도교 전통이 탄생한 로마, 예수의 열두 제자 중 한 명인 야곱의 유골이 안치된 스페인 산티아고는 세계 3대 성지다. 이 중 십자군 원정대가 가장 선호한 곳은 이슬람 국가에 복속된 예루살렘이었다. 기사단 파견은 단순한 성지 순례가 아니라 예루살렘 수복을 노리는 군사적 행동이기도 했다. 2세기에 걸쳐 네 번

의 대규모 원정이 있었으며, 한 번 원정을 떠나면 3~4년 정도가 소요되었다. 원정은 육로와 수로를 이용했고 비잔틴 제국의 콘스탄티노플(현재 이스탄불)을 지나 예루살렘으로 향하는 경로를 선택했다. 십자군 원정은 지방 영주들의 세력을 약화시켰고, 결과적으로 왕권을 강화시켰다. 또한 사회가 십자군 원정으로 고통을 받게 되자, 사람들은 교회로부터 일탈을 하기 시작했다. 교회가 내세우는 대의보다 개인의 삶을 중시하기 시작한 것이다.

십자군 원정은 이슬람 문화가 중세 유럽 사회로 유입되는 데 큰 역할을 했다. 200년 동안 진행된 십자군 원정으로 인해 이슬람 문화가 유럽 사회로 유입되었기 때문이다. 건축 역시 예외는 아니었다. 그리스도교와 이슬람교의 뿌리는 사실 같으며, 이슬람교는 구약성경을 인정한다. 이슬람 문화권 사람들은 물이 부족한 사막 지대에서 유목 생활을 했기 때문에 이슬람 문화에는 건축에 관한 전통이 없다. 종교적 건물인 모스크는 뾰족한 돔 형태를 지니며, 비잔틴 문화에 영향을 받은 이후 변형을 거쳐 완성되었다. 이후 잘 알려진 스페인 그라나다에 있는 이슬람 왕국의 궁전 알람브라Alhambra도 마찬가지다. 이 궁전은 13세기에 창건되어 14세기 말에 완성되었는데, 이슬람 예술의 정점을 나타내는 대표적 이슬람 건축물로 평가받고 있다. 이러한 건축 양식은 17세기에 지어진 인도의 타지마할에서 그 정수를 이루며, 이슬람 건축의 아름다움과 독창성을 잘 보여준다.

고딕 시대의 사회적 배경에는 신학과 문학의 발전이 중요한 역할을 했다. 당시에는 신의 존재와 보편적인 개념에 관한 연구가 활

발히 진행되었으며, 신학이 지적 탐구의 결과로 논리적 증명이 가능한 합리적인 것으로 인정받았다. 당시에는 스콜라 철학과 교부(중세 신학자) 철학이 발달했다. 교부 철학은 플라톤, 스콜라 철학은 아리스토텔레스를 중심으로 발달했는데, 지각적 능력, 즉 이성을 통해 절대적 진리인 신을 파악하고 증명할 수 있다고 여겼다. 또 신앙과 이성의 위계에 따라 두 철학적 조류를 분류했다. 문학 분야에서도 중요한 발전이 있었다. 특히 단테의 《신곡》은 중세 문학의 정점이자 차세대 문학의 교두보 역할을 했다. 새로운 건축 양식에 대한 요구도 확산되었다. 구조와 미학뿐만 아니라 의미까지 더해진 도시의 대성당들이 나타나기 시작하여 로마네스크의 경직된 틀에서 벗어나 자유로움을 추구하기 시작했다.

고딕 양식은 스콜라 철학이 추구하는 신앙과 이성의 합리적 조화가 발현된 모습이었다. 교부 철학의 절대적 신앙의 태도는 로마네스크 양식에서 발현되었는데, 로마네스크가 고정된 틀에 머물렀다면 고딕 양식은 비교적 자유로웠다. 그러다 보니 로마네스크 양식은 기교나 장식 등을 상대적으로 배제했지만, 고딕 양식은 형식적인 틀을 벗어나 자유롭게 표현했다. 스콜라 철학의 대부 토마스 아퀴나스는 그리스도교적인 세계관에 입각해 미의 조건을 정의했다. 바로 '모든 사물에는 절대적인 아름다움이 내재되어 있다'는 것이었다. 교회 자체는 하나님의 집이며 새로운 예루살렘의 상징이 되었다. 건물의 높이나 폭도 엄격한 비례에 따른 미학 기준에 의해 결정되었다.

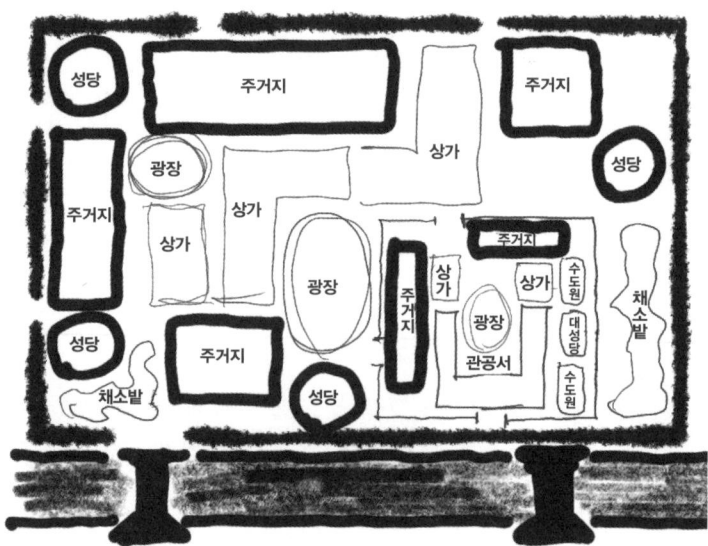

●●● 코뮌 도시 형태. 진정한 의미의 중세 도시 '코뮌'은 도시 전통이 강하게 남아 있는 북부 이탈리아에서 가장 먼저 출현했다. 중세 도시들은 고대나 근현대 도시들에 비해 규모가 작다(5천 명, 3~4만 명). 베네치아, 피렌체, 제노바, 밀라노, 나폴리 등 5대 도시의 인구는 10만 명 정도였다.

혁신적 건축 기법을 구현한
고딕 양식 건축의 시작과 주요 특징

Gothic
Architecture

'고딕Gothic'은 르네상스 비평가들이 이 시대의 건축이 고전적인 그리스·로마의 표준과 일치하지 않는다는 사실을 비웃기 위해 처음 사용했다고 한다. 고딕은 본래 '고트족의 양식, 야만인의 양식'이라는 의미를 담고 있다. 당시 로마 제국의 후손이라는 자부심을 가지고 있던 이탈리아인들이 자신들의 문화를 더 돋보이게 하기 위해 당시 '야만적인'이라는 말과 동의어로 사용되었던 '고딕'을 게르만족의 문화에 갖다 붙인 것이다. 이 시대의 건축이 야만족인 고트족Goths에서 기원했다고 생각한 것인데, 물론 잘못된 생각이다. 재미있게도 '야만인'들의 고딕 건축은 결코 야만스럽지도 않고, 기술적으로 로마 건축에 비해 떨어지지도 않는다. 오히려 당시 이탈리아인들이 구현하지 못했던 혁신적인 건축 기법이 바로 이 고딕 양식에서

풍부하게 발휘되었다. 이 고딕 양식은 지금의 프랑스가 위치한 프랑크 왕국을 중심으로 서유럽 곳곳에 전파되었다. 고딕 양식은 12세기에 파리 부근 일드프랑스Île-de-France(중북부 파리 분지 중앙부를 이루는 부분을 일컫는 말로 '프랑스의 섬'이라는 뜻)에서 시작하여 영국, 독일, 베네룩스 3국, 중부 유럽, 스페인, 그리고 가장 인색했던 이탈리아까지 최종적으로 전파되어 갔다.

고딕 양식은 12세기 후반부터 15세기 중엽 중세 시대 말 유럽에서 번성했다. 프랑스와 네덜란드 등 베네룩스 3국과 스페인에서 100년 정도, 독일과 영국에서는 17세기경까지 고딕 양식이 이어졌다. 프랑스를 중심으로 유럽 곳곳에 전파된 고딕 양식은 기존 로마네스크 양식과 그리스·로마 고전주의 요소들이 사라진 형태다.

고딕 양식의 특징은 크게 네 가지로 정리해 볼 수 있다. 바로 '고딕'하면 떠오르는 하늘로 솟구쳐 오르는 첨탑, 첨두 아치(뾰족한 아치), 리브 볼트와 마치 날개처럼 벽을 하나 더 세우는 플라잉 버트레스, 그리고 스테인드글라스이다. 고딕 양식 건축의 주요 특징인 첨두 아치, 플라잉 버트레스, 리브 볼트는 구조적·기능적·형태적으로 사용되었다. 얇은 건물 벽에 안정성을 더하기 위해 날개를 펼치듯 아치 모양의 팔을 이어 벽을 하나 더 세웠는데, 바로 이 아치 모양의 팔을 플라잉 버트레스 또는 버팀도리라 부른다. 건물 외벽을 떠받치는 반아치형 구조물인 플라잉 버트레스는, 건물은 높아지는데 지지할 벽은 얇아지자 건물의 하중을 분산시키기 위해 설치했다.

고딕 양식의 기술적 기반으로는 '첨두형 천장'을 들 수 있다. 이

첨두형 천장을 짓는 기술 때문에 고딕 양식의 독특한 예술적 가치가 창출되었다고 할 수 있다. 첨두형 천장은 반원형 천장보다 더 많은 무게를 지탱할 수 있었다. 버팀벽, 플라잉 버트레스를 이용하여 무게를 몇몇 지점이 나누어 받게 했고, 두 벽 사이를 칸막이로 막는 대신 판유리를 끼워 빛이 투과하도록 했다. 이후 칸막이를 없애고 높이를 더욱더 높이는 방식은 계속적으로 높이 경쟁을 불러왔다. 새로운 미의 기준에 따라 창출되는 취향을 나타내는 건축 기술이 발달했다. 피렌체의 산타마리아 노벨라 성당을 보면 알 수 있듯, 이탈리아인은 기둥에 집중적인 하중을 받게 하고 기둥과 기둥 사이를 개방하는 방법을 알지 못했다. 이탈리아인은 버팀벽에 덧붙여진 뾰족탑을 비난하면서 야만적인 양식이라 인식했다.

스콜라 철학의 대부 토마스 아퀴나스가 정립한 고딕 양식은 비례, 완전성, 명료성을 추구하며 '아름다움이 존재한다'는 미의 보편성으로 귀결되어 고딕 미술의 근간이 되는 미학적 태도로 발전한다. 원형 돔은 천국을, 기둥은 교부를, 빛은 그리스도를 상징하며 성스러운 분위기를 연출한다. 도시화로 인해 성당은 주요한 건설 과제가 되었으며, 영국이나 프랑스에서보다 독일에서 가장 신비감이 잘 드러난 형태로 지어졌다. 비잔틴 양식의 초기 기독교 교회는 연속적으로 에워싸는 형태, 로마네스크 교회는 요새 형태인 반면, 고딕 양식에서는 벽체 만드는 기술이 발달해 교회의 벽체가 더욱 얇아졌다. 교회는 점점 투명해지면서 외부 환경과 연결되는 이미지가 연출되었다. 건축에 평화로운 사회상이 반영되면서 얇은 벽과 큰 창 등 건

물의 방어적 기능이 약해지는 것이 고딕 건축의 특징 중 하나다. 로마네스크 양식과 고딕 양식의 구조적 요소를 한눈에 구분할 수 있도록 표로 정리해 보았다.

구조적 요소	로마네스크 양식	고딕 양식	특징
아치	원형	뾰족함	고딕 양식의 첨두 아치는 매우 뾰족한 형태, 넓은 형태, 납작한 형태로 다양하다.
볼트	배럴 볼트 또는 그로인 볼트	리브 볼트	로마네스크 시대에 등장한 리브 볼트는 고딕 시대에 정교해졌다.
벽	두껍고 작은 창	얇고 큰 창	벽 구조는 고딕 시대에 얇아졌고, 멀리온Mullion(창틀 또는 문틀로 둘러싸인 공간을 다시 세로로 세분하는 중간 선틀)이 창을 지지하는 형태로 바뀌었다.
버트레스	보호 기능이 약한 벽체 버트레스	보호 기능이 강한 벽체 버트레스와 플라잉 버트레스	고딕 양식의 복합적인 버트레스는 창문으로 뚫려 있는 벽과 높은 볼트를 지지한다.
창	둥근 아치 형태 또는 쌍으로 된 형태	종종 트레이서리 Tracery(장식적인 격자)가 있는 첨두 아치	고딕 양식 창은 뾰족한 모양의 단순한 아치에서부터 장식적인 플랑부아양Flamboyant 패턴까지 다양하다.
기둥	원통형이나 직사각형	원통형 기둥, 다발 기둥, 복합 형태의 기둥	고딕 시대를 거치며 기둥은 점점 더 복잡해졌다.
갤러리 아케이드	아치 아래 쌍으로 된 두 개의 문	첨두 아치 아래 뾰족한 두 개의 문	고딕 시대 갤러리는 점점 더 클리어스토리에 통합되고 복잡해졌다.

또한 주요한 건축 용어들을 표와 내가 스케치한 그림으로 정리했으니 함께 살펴보길 바란다. 생소한 건축 용어가 자주 등장하니 한 번쯤 짚고 가면 좋겠다.

용어	설명
플라잉 버트레스Flying Buttress	고딕 양식 건축의 특징 중 하나로 네이브에 설치한 둥근 지붕의 무게를 벽면으로 분산시키기 위해 아일의 지붕에 덮은 아치.
버트레스Buttress	벽체를 강화하기 위해 그 벽체에 직각으로 돌출시켜 만든 짧은 벽체.
리브 볼트Ribbed Vault	교차하는 아치형 천장의 모서리선을 리브로 보강한 볼트. 볼트는 아치에서 발달한 반원형 천장과 지붕을 이루는 곡면 구조체.
클리어스토리Clearstory	아일보다 네이브나 천장이 높은 것을 이용해 아일 위 벽에 설치하는 개구부. 채광을 위해 지붕 높이의 차이를 이용해 본당 상부 벽체에 만든 창.
아케이드Arcade	콜로네이드로 지탱되는 여러 아치와 그 아치가 조성하는 개방된 통로 공간.
대아케이드	네이브와 아일을 나누는 아케이드.
트리포리움Triforium	대아케이드와 클리어스토리 사이에 있는, 네이브에 면해 설치된 아케이드.
첨두 아치Pointed Arch	아치의 중심이 두 점 이상으로 꼭대기가 뾰족한 아치.
아일(측랑側廊, Aisle)	네이브와 평행을 이루는 복도. 아케이드나 열주에 의해 구분되는 좁고 긴 공간. 일반적으로 네이브보다 폭이 좁다.
네이브(신랑身廊, Nave)	교회 내부 중앙 부분으로 아일이 양쪽에 붙어 있고 열주로 구분된다.
트랜셉트(익랑翼廊, Transept)	십자형 교회 공간의 팔에 해당하는 부분. 네이브와 직각으로 위치한다.
콜로네이드(열주列柱, Colonnade)	지붕 아래 일정한 간격으로 세워진 다수의 기둥.
피어Pier	독립된 굵은 기둥.
피너클Pinnacle	주로 고딕 건축에 사용된 장식용 소탑으로 버팀벽 등의 꼭대기에 세운다.
갤러리Gallery	아일 위층 복도로, 실내 복판이 뚫려 있는 주위에 둘러친 복도 부분을 의미한다.
나르텍스Narthex	성당(교회) 정면 입구와 네이브 사이에 설치되어 있는 현관 홀.
타워Tower	여러 층 또는 높고 뾰족하게 세운 건축물.
포치Porch	출입구 바깥쪽으로 튀어나와 지붕으로 덮인 부분(교회 현관).
크로싱Crossing	교차랑이라고도 하며 네이브와 트랜셉트가 교차하는 부분.
슈베Chevet	방사형 예배당을 가지고 있는 성당의 돌출한 동쪽 끝 부분.

콰이어 Choir	성가대석.
앰뷸러토리 Ambulatory	주보랑, 회랑이라고도 하며, 애프스 둘레로 반원형으로 설치한 복도.
애프스 Apse	제단이 놓인 뒤쪽 벽면으로, 반원 또는 반원에 가까운 다각형 모양의 부분.

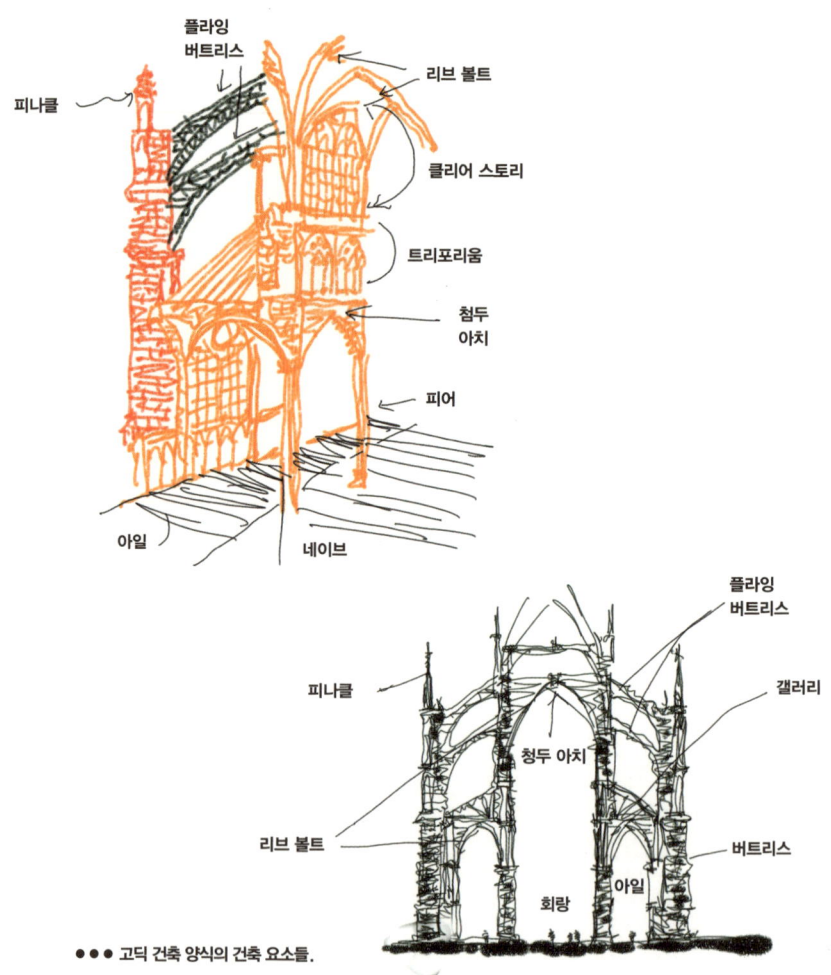

••• 고딕 건축 양식의 건축 요소들.

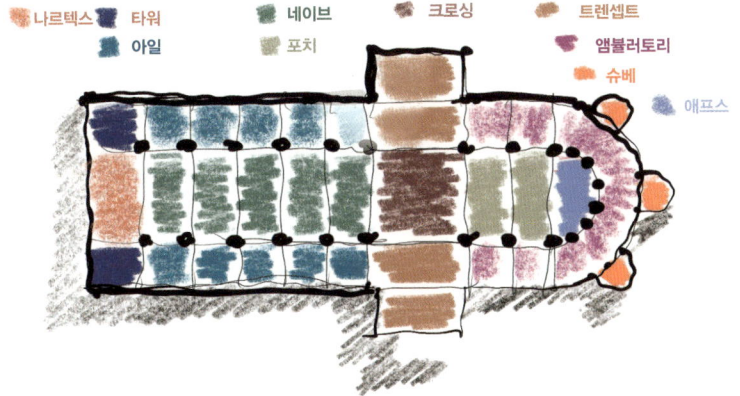

••• 교회 평면도.

신에게로 가까이,
빛으로부터 출발한 고딕 양식

Gothic
Architecture

고딕 양식은 '빛'으로부터 출발한다. 이는 '빛'으로 신의 존재를 증명하려는 시도가 건축에서도 나타났기 때문이다. 고딕 양식은 길고 수직적인 형태에 큼직한 창을 낸 건축물이 많다. 비로마 양식이라고 할 수 있는 고딕 양식으로 넘어오면서 당대 건축가들은 로마의 양식을 지워버린다. 페디먼트와 로마네스크 양식의 기둥, 볼트 같은 그리스·로마의 고전주의 양식을 찾아보기 힘들어졌다. 또한 로마네스크 양식이 마치 요새처럼 수평적이고 단단하며 창을 작게 내었던 것에 비해, 고딕 건축물은 높이 솟은 첨탑의 얇은 벽에 큼직한 창문을 뚫는 것도 모자라 여기에 스테인드글라스를 도입해 건물 안으로 색을 끌어들이는 미적 감각까지 보여준다. 높이 솟은 건물 안으로 쏟아지는 색색의 빛을 보고 있자면 당시의 유럽인들이 느꼈을 종

교적인 신념이 건축물에 어떻게 반영되었는지를 잘 느낄 수 있다.

　스테인드글라스는 벽화나 성상을 표현함과 동시에 성찰의 공간을 연출했다. 수직으로 솟은 탑이 높으면 높을수록 사람들의 종교적 신념은 고양되었고, 그리스도의 절대성도 강조되었다. 첨탑과 스테인드글라스, 성서의 이야기를 그대로 옮겨 놓은 듯한 조각, 성경 필사본, 섬세한 공예품은 모두 신과 가까워지려는 중세인의 노력을 나타낸다고 해석할 수 있다. 14세기 이후에 들어와서는 특히 건물 안쪽에서 장식 과잉의 경향이 나타난다. 강조된 수직선에는 마룻바닥에서 아치까지 똑바로 연결되는 보조주補助柱와 방사상放射狀으로 퍼져 있는 장식 리브가 부착되어 있다. 15세기 이후에는 건물 개구부開口部의 골조가 타오르는 불꽃 모양이라 '플랑부아양'이라는 화염火焰 모양 양식이 성행하기도 했다. 고딕 양식은 영국에서 18세기 말에 시작되어 19세기를 걸쳐 유럽에 퍼져 20세기에 교회와 종합 대학 구조물로까지 이어졌다.

국가별
고딕 건축의 경향

Gothic
Architecture

　독일의 고딕 건축은 당시 유행하던 로마네스크 양식에서 발전했고, 독창적인 특징을 보여준다. 할렌키르헤Hallenkirche라는 형식은 독일 고딕 건축의 특징으로, 네이브와 아일이 거의 동일한 높이로 지어진 교회를 의미한다. 첨탑을 사용해 건물의 높이를 높이려고 한 것이다. 울름 대성당Ulmer Münster이 그 대표적인 예로, 유럽에서 가장 높은 첨탑을 자랑한다.
　프랑스의 고딕 건축 양식은 생드니 대성당St. Denis Basilica에서 처음으로 찾아볼 수 있다. 파리 북부에 위치한 작은 성당을 12세기 중반에 재건축하면서 고딕 양식의 여러 특징, 예를 들어 높은 첨탑, 플라잉 버트레스, 큰 창문 등을 처음으로 적용한 건물로 평가받고 있다. 여기서 '프랑스 고딕 건축의 정수'라 평가받는 파리 노트르

담 대성당Cathédrale Notre-Dame de Paris을 빼놓을 수 없다. 최초의 고딕 성당으로, 프랑스 파리 시테섬 동쪽에 있는 프랑스 후기 고딕 양식 성당이자 센강의 랜드마크다. 이 대성당은 지금도 로마 가톨릭 교회로, 파리 대주교좌 성당으로 사용되고 있다. 파리 노트르담 대성당은 플라잉 버트레스가 최초로 사용된, 완벽한 형태의 고딕 양식 건물 중 하나다. 파리 노트르담 대성당의 애프스를 외관에서 보면 플라잉 버트레스가 마치 나비가 날개를 편 것 같은 형상이다. 프랑스왕의 대관식 장소로 쓰인 랭스 성당Cathédrale Notre-Dame de Reims은 외관이 비례와 세부 표현에 있어 매우 우아하기 때문에 프랑스 고딕 성당 건축의 여왕이라 불린다. 프랑스의 트루와 대성당Cathédrale de Troyes 역시 고딕 양식 건축물로 건물의 높이가 48미터에 이른다. 게다가 스테인드글라스로 들어오는 다채로운 빛이 성당 내부를 화려하게 장식한다. 고딕 시대에는 한 가지 주된 형태만이 발전되었는데, 바로 도시 성당이다.

영국의 고딕 건축은 프랑스로부터 도입되었으며, 13세기 초부터 16세기 중반까지 독창적으로 발전했다. 부챗살 모양의 선상 볼트Fan Vault가 주요 특징이며, 초기(1189~1309)에는 '얼리 잉글리시 스타일Early English Style'이라 부르는 첨두 아치가 주로 나타난다. 뒤를 이어 '데코레이티드 스타일Decorated Style(1307~1377)'이 나타나는데, 모양이 아주 화려한 기하학형 또는 곡선형 아치 형태다. 대표적인 고딕 건축은 솔즈베리 대성당Salisbury Cathedral으로 이중 트랜셉트를 가지며, 높이가 123미터로 영국에서 가장 높은 첨탑을 자랑한다.

이탈리아의 고딕 건축은 구분해서 볼 필요가 있다. 국가마다 미세한 차이가 있지만, 이탈리아 고딕 건축은 본래의 의미대로 완벽하게 전개되지 못했다. 왜냐하면 이탈리아는 고대 로마 건축의 중심지였기 때문에 문화적 우월감도 있었고 초기 기독교 양식의 전통이 강했다. 따라서 로마네스크 양식이 발전했기 때문에 고딕 건축을 적극적으로 받아들이지 않았다. 밀라노에서는 프랑스와 가깝다는 지리적 특성 때문에 롬바르디아풍과 고딕풍이 혼합되어 나타났고, 피렌체는 로마풍을 고수했다. 한마디로 이탈리아는 고딕을 야만적인 것으로 보았고, 민족적인 증오의 대상으로 여겼다. 그래서 본래 고딕 건축적인 성격보다는 결과적이고 장식적인 고딕 건축을 취했다. 고딕 양식의 유기적·합리적인 구조 방식을 충분하게 받아들이지 못하고, 단지 화려한 스테인드글라스가 있는 클리어스토리 같은 장식 기법으로만 고딕 양식을 받아들였다. 참고로 롬바르디아풍은 이탈리아 북부의 롬바르디아 지역에서 발전한 건축 양식으로, 주로 8세기부터 12세기까지의 중세 초기와 중세 시대에 걸쳐 나타났다. 이 양식은 로마네스크 양식의 한 형태로 단순하면서도 장식적인 형태, 다양한 색상의 재료, 그리고 기하학적 패턴을 특징으로 하며, 고대 로마의 건축 요소와 기독교적 전통이 결합되어 지역적 특성을 강조한다.

대표적인 이탈리아 고딕 건축으로는 밀라노 두오모 대성당Duomo di Milano이 있다. 르네상스 시대에 완공되었지만, 고딕 양식의 요소를 강하게 지니고 있다. 평면 가로 87미터, 세로 147미터, 천장 높이

45미터 규모로, 이탈리아 중세 고딕 성당 최대의 규모다. 지금도 밀라노 두오모 성당에는 많은 방문객이 몰린다. 왜 그 수많은 고딕 건축 중에서 하필 고딕을 가장 부정했던 이탈리아 밀라노 고딕 건축으로 몰리는 것일까? 고딕 건축은 그리스·로마 고전주의의 본고장 이탈리아 중심이 아닌 프랑스, 독일, 영국 중심으로 퍼져나갔다고 했는데, 왜 이탈리아 밀라노에서 최고의 고딕 작품이 탄생한 것일까? 아이러니 한 부분이다. 고딕의 번영과 발전을 지켜보면서 '고전주의 건축가들이 본고장 밀라노에서 고딕을 하면 누구보다 더 잘 할 수 있다는 것을 보여준 게 아닐까?'라는 생각이 든다. 결국 고딕 건축을 선보이면서 그리스·로마의 고전 어휘를 절대 간과하지 않고 적용한 점이 흥미롭다. 고딕에서 철저히 배척했던 펜덴티브, 아치, 그리스·로마 기둥 등이 적용되어 그야말로 요즘 단어로 하이브리드 건축이 탄생했던 것이다. 유독 오리지널 고딕 건축만큼이나 밀라노 두오모 대성당이 화제에 오른 것은 바로 이러한 점 때문일 것이다.

다시 정리하자면, 로마 건축의 적통嫡統이라 할 수 있는 이탈리아는 결국 고딕 건축을 하면서도 자신들이 추구했던 조형 메시지를 강하게 부각시켰다. 어쨌든 이탈리아의 고딕 건축은 독일과 프랑스 등 수많은 북부 지역의 그 어떤 고딕 건축에 결코 뒤지지 않는, 매우 매력적인 건축물을 선보였다는 사실은 부정하기 어렵다.

시에나는 중세 이탈리아에서 고딕이 어떻게 받아들여졌는지를 보여주는 특별히 흥미로운 지역이다. 영화의 배경으로도 자주 등장하며 오늘날까지 고딕 도시로서 그 성격을 보존해 오고 있다. 로마

네스크 양식을 배경으로 시에나 대성당Duomo di Siena 같은 고딕 건축을 품어 더욱 아름다워졌다고 할 수 있다. 13~14세기 중에는 정치적으로도 커다란 중요성을 갖게 되었는데, 이 때문에 시민들은 시에나가 최고의 아름다운 도시라는 특별한 자부심을 갖게 되었다. 시에나는 Y형 능선 체계를 형성하도록 중앙의 결절점Node에서 만나는 세 언덕 위에 건설되었다. '가로'들이 만나는 곳, 즉 중앙에는 공공의 광장이 있고, 이것은 피아자 델 캄포Piazza del Campo의 거대한 사발 모양을 하고 있다. 바로 옆 가장 높은 곳에 위치한 시에나 대성당은 모든 것의 가장 위에 솟아 있다.

유럽 각 나라의 위대한 중세 건축들은 단순히 하나의 건물, 또는 신자들을 위한 성스러운 공간의 의미를 넘어 중세 도시의 랜드마크이자 위계가 가장 높은 건물이라는 의미를 지니고 있다. 또한 이 건물들은 건축물 내부뿐만 아니라 도시 경관에 질서와 아름다움을 부여하는 원동력이었다. 이미 로마네스크에서 상당 부분 완결되었으나, 초기 기독교로부터 전승되던 바실리카식 수평축과 하늘에서 내려오는 수직축이 만나는 장엄한 공간을 필요로 했던 시대적 요구가 바로 고딕 건축을 탄생시킨 것이다. 교회 건축 전용 외관이라 할 수 있는 좁고 기다란 창은 초기 기독교와 로마네스크를 거쳐 고딕에서 완성된 '빛을 향한 염원'의 결과물이라 할 수 있다.

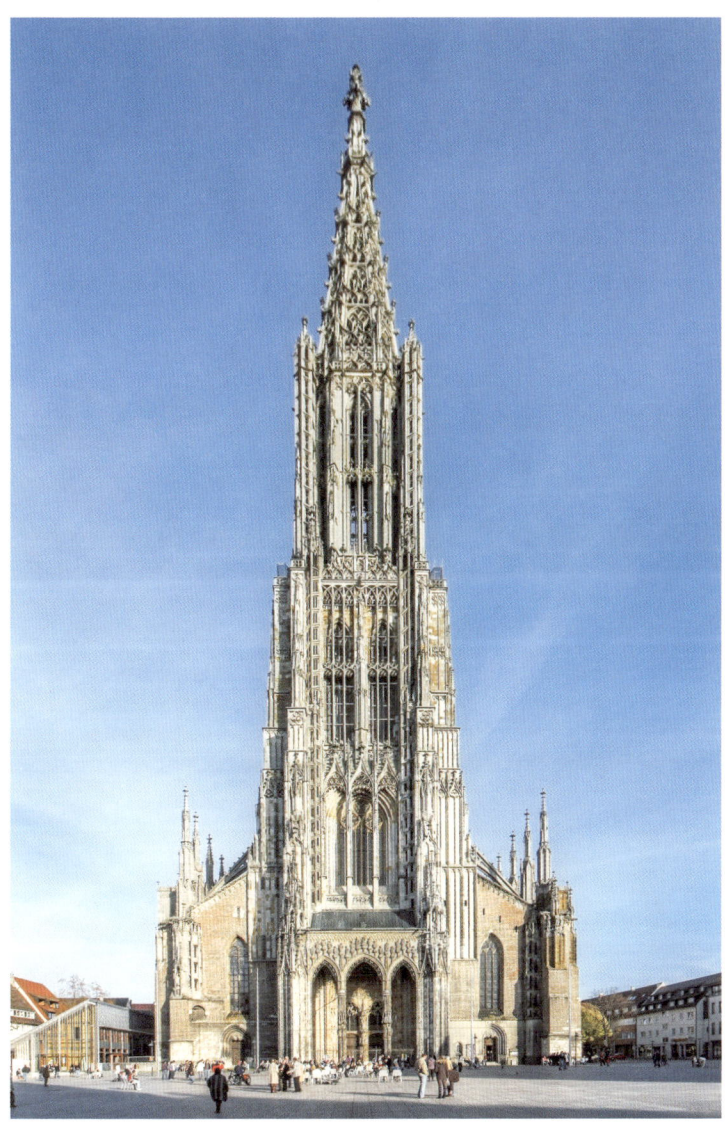

●●● 울름 대성당. 독일 남부 바덴뷔르템베르크주 울름시에 있는 고딕 양식 건축물로, 유럽에서 가장 높은 탑 (161미터)이다. 종교 개혁 이후 개신교 교회로 바뀌었다. 중앙 제단의 벽화, 화려한 스테인드글라스 등이 시선을 사로잡는다.

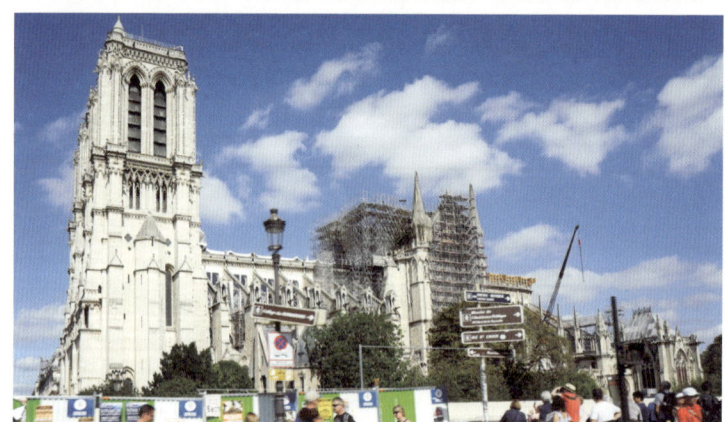

●●● 파리 노트르담 대성당. 프랑스 센강 시테섬에 있는 성당으로, 12세기 고딕 건축의 걸작으로 손꼽힌다. '노트르담'은 '우리의 귀부인'이라는 의미로 성모마리아를 뜻한다. 파리 노트르담 대성당은 중세 종교 예술의 정수를 만날 수 있는 곳으로, 섬세한 조각이 새겨진 문과 '장미창'이라 불리는 스테인드글라스 장식이 유명하다. 2019년 화재로 복원 공사를 진행했으며, 아래 사진은 화재로 인한 복원 현장이다. 상당 부분이 불에 타 구조체만 남아 있었으나, 2024년 12월 복원 작업이 마무리되었다. 2024년 12월 8일에는 복원을 시작한 지 5년 여 만에 시민의 품으로 돌아온 대성당 복원을 축하하는 기념식도 열렸다.

●●● 밀라노 두오모 대성당. 이탈리아 밀라노에 있는 중세 이탈리아의 대표적인 후기 고딕 양식 성당이다. 정식 명칭은 산타마리아 나센테 대성당Basilica Cattedrale Metropolitana di Santa Maria Nascente이지만 일반적으로는 두오모 대성당으로 더 많이 알려져 있다. 이탈리아 고딕 건축 중 최대 규모를 자랑한다. 흰 대리석 외관과 뾰족한 135개의 소첨탑이 인상적이다.

●●● 시에나 대성당. 이탈리아 시에나에 위치한 초기 고딕 양식 건축물이다. 내부의 기둥과 벽을 뒤덮고 있는 검정색과 흰색 대리석으로 만든 줄무늬가 특징이다. 좌우 대칭으로 배치된 세 쌍의 3각 박공으로 된 화려한 고딕풍 서쪽 정면이 특히 유명하다.

대성당의 시대,
대표적인 고딕 양식 성당

Gothic
Architecture

　　고딕 건축은 파리와 떼려야 뗄 수 없다. 9세기 이후 분할된 서프 랑크, 동프랑크, 남프랑크 중 현재 프랑스의 뿌리가 되는 곳은 서프 랑크 왕국이다. 12~15세기의 중세 파리는 20만 명의 인구가 사는 제법 큰 도시였다. 무역업이 성행하고, 시장과 장인이 생겨나 길드가 형성됐으며, 부가 축적되면서 은행이 생겼고, 파리 전체의 경제적 수준이 향상되었다. 파리 북쪽으로는 몽마르트르 언덕이 있었고, 남쪽으로 가면 센강, 시테섬, 바스티유 등을 바라볼 수 있었는데, 특히 시테섬에는 궁전이 위치했다. 이후 14세기 샤를 5세 때 궁전을 이전했고, 궁전 자리에는 헌법재판소가 들어섰다. 궁전 반대편에는 파리 노트르담 대성당이, 서쪽 성벽의 외곽에는 루브르 요새가, 시테섬 너머에는 파리 최초의 대학인 소르본대학이 자리했다. 성곽 안에는 다양

한 도시 시설, 대성당, 궁전, 재판소를 중심으로 사람들의 거주 지역이 형성되었다.

앞서 잠깐 이야기한 영국 솔즈베리 대성당의 정식 명칭은 '솔즈베리의 동정 성모마리아 주교좌 성당Cathedral of the Blessed Virgin Mary, Salisbury'으로, 잉글랜드 성공회의 대성당이다. 첨탑의 높이가 123미터나 되는데, 영국의 대성당 중 가장 높다. 솔즈베리 대성당은 1220년부터 1258년 사이에 건설되었고, 1386년에 제작되어 현존하는 세계에서 가장 오래된 기계식 시계로도 유명하다. 참고로 흔히 주교좌 성당主敎座聖堂은 가톨릭 교구의 중심이 되는 성당을 말한다.

샤르트르 대성당Cathédrale Notre-Dame de Chartres도 고딕 성당의 대명사로 불린다. 1145년 로마네스크 양식으로 지어졌지만, 1194년 화재로 상당 부분 소실되어 12세기 말부터 13세기 초 사이에 재건되었다. 이 건물을 지을 때 새로 개발한 기술을 도입했는데, 이 기술 덕분에 네이브에 여러 개의 커다란 창문을 만들 수 있었다. 총 2,000제곱미터가 넘는 면적의 스테인드글라스로 밝은 빛이 쏟아져 들어오는 모습은 장관을 연출한다. 빛이 들어올 때는 스테인드글라스가 선명하게 빛나면서 석재의 흰빛과 대조를 이룬다. 대성당 안쪽 길이가 130.2미터, 중앙 네이브의 너비가 16.4미터, 높이가 36.5미터에 이른다. 멀리서 바라보면 이 성당에는 106미터 높이의 '옛 탑', 115미터 높이의 '새 탑'이라고 불리는 2기의 탑이 있다. 샤르트르 대성당은 중세 시기에 채색을 했지만, 지금도 많은 부분이 금빛으로 빛난다.

아미앵 대성당Cathédrale Notre-Dame d'Amiens도 대표적인 고딕 성당으로 꼽힌다. 파리 북쪽으로 약 120킬로미터 떨어진 피카르디주에 위치한 아미앵 주교좌가 있는 로마 가톨릭 교회 대성당이다. 프랑스에서 완성된 대성당 가운데 가장 높은 성당이다. 돌을 깎아 만든 둥근 천장이 있는 회중석은 높이가 42.30미터에 이른다. 프랑스의 대성당 가운데 내부 공간이 가장 넓은 성당으로, 체적은 20만 세제곱미터나 된다. 아미앵 대성당은 1220년에서 1270년경에 걸쳐 공사가 진행되었다. 현재의 스테인드글라스는 원래의 채색이 많이 손실되었으나 여전히 아름답다.

독일을 대표하는 고딕 성당은 쾰른 대성당Kölner Dom, Hohe Domkirche St. Peter으로, 쾰른 주교좌 성당이라고도 불린다. 높이는 157.38미터로, 울름 대성당에 이어 유럽에서 두 번째, 세계에서 세 번째로 높은 로마네스크 고딕 양식 성당이다. 고딕 양식으로 설계되었지만, 오랜 건축 기간을 거쳐 결국 1880년에 네오고딕 양식으로 완공되었다. 13세기 중세 시대에 착공되어 19세기가 되어서야 완공된 것으로 유명한데, 완공 이후 1884년 워싱턴 기념비가 세워지기 전까지는 세계에서 가장 높은 건축물이었다. 라인강변 언덕 위에 지어졌으며, 대성당 주변에는 쾰른 중앙역과 호엔촐레른(1415년부터 1918년까지 존속한 독일의 왕가) 철교, 루트비히 박물관, 로마-게르만 박물관 등이 있다. 많은 예술·역사 학자는 쾰른 대성당을 두고 후기 중세 고딕 건축물의 보석이라고 표현했다. 개성 있는 거대한 두 개의 탑 때문에 웅장한 외양을 갖추고 있는데, 원래

이 두 개의 탑은 1814년에 설계가 변경되어 네오고딕 양식으로 지어진 것으로, 19세기 산업 혁명으로 발명된 증기기관 덕분에 가능했다. 두 개의 탑을 포함한 서쪽 전면의 거대한 면적은 무려 약 7,100제곱미터에 달한다. 원래 건축 재료인 조면암의 색 때문에 하얀색이었으나, 제2차 세계대전 당시 폭격과 매연 때문에 검게 변했다. 쾰른 대성당 건설 조합은 대성당을 보수하고 변색을 복원하는 작업을 하고 있다.

한편, 로마와 비로마의 건축 양식을 동시에 지닌 고딕 건축물도 있다. 앞에서 언급했듯이 바로 이탈리아 고딕 양식의 대표적인 건축물인 밀라노 대성당이다. 이탈리아는 초기에 고딕 자체를 그리스·로마 건축을 부정했다는 이유로 상당히 무시한 경향이 있었기 때문에 전통적인 고딕 건축을 찾아보기 힘든데, 밀라노와 베네치아는 무역 도시여서 이탈리아 안에서도 비교적 고딕 건축을 받아들이기 쉬운 측면이 있었다. 밀라노 대성당은 매우 화려한 고딕 양식을 보여주며, 수많은 첨탑과 함께 그리스·로마의 바실리카 평면, 페디먼트, 기둥의 흔적이 남아 있다. 밀라노 대성당은 14세기에 고딕 양식으로 계획되어 19세기에 주요 건축 부재들의 조각이 완성되었다. 밀라노 대성당은 고딕 이전의 양식이 혼재된 이탈리안 고딕의 완성이라 여겨진다.

독일은 프랑스 양식을 그대로 받아들였고, 이탈리아와 영국은 다양한 모습으로 변형해 건축했다. 고딕 양식은 정교하고 높은 수준의 건축 기술을 필요로 했는데, 성당 하나를 짓는 데에 적게는 30년

부터 길게는 500년까지 걸렸다. 중세 유럽을 '대성당의 시대'라고도 할 만큼 중세에는 성당이 많이 지어졌고, 이것이 바로 유럽에 고딕 양식이 널리 퍼지게 된 계기가 되었다. 대성당의 시대는 유럽 전역에 걸쳐 활약한 석공들의 전성기라고도 할 수 있다. 고딕 같은 이런 비로마 양식의 유행은 14세기 후반 그 열기가 식고, 유럽은 다시 찬란했던 로마의 영광을 재현하는 위대한 건축물을 지어 올리기 시작한다.

●●● 영국 솔즈베리 대성당. 영국 고딕 양식을 대표하는 건축물로, 유럽 대륙의 다양한 양식을 받아들이면서도 영국만의 개성을 반영했다. 세인트메리 대성당으로도 불리며, 비교적 단기간에 완공되었다. 이중 트랜셉트 구조가 특징이다.

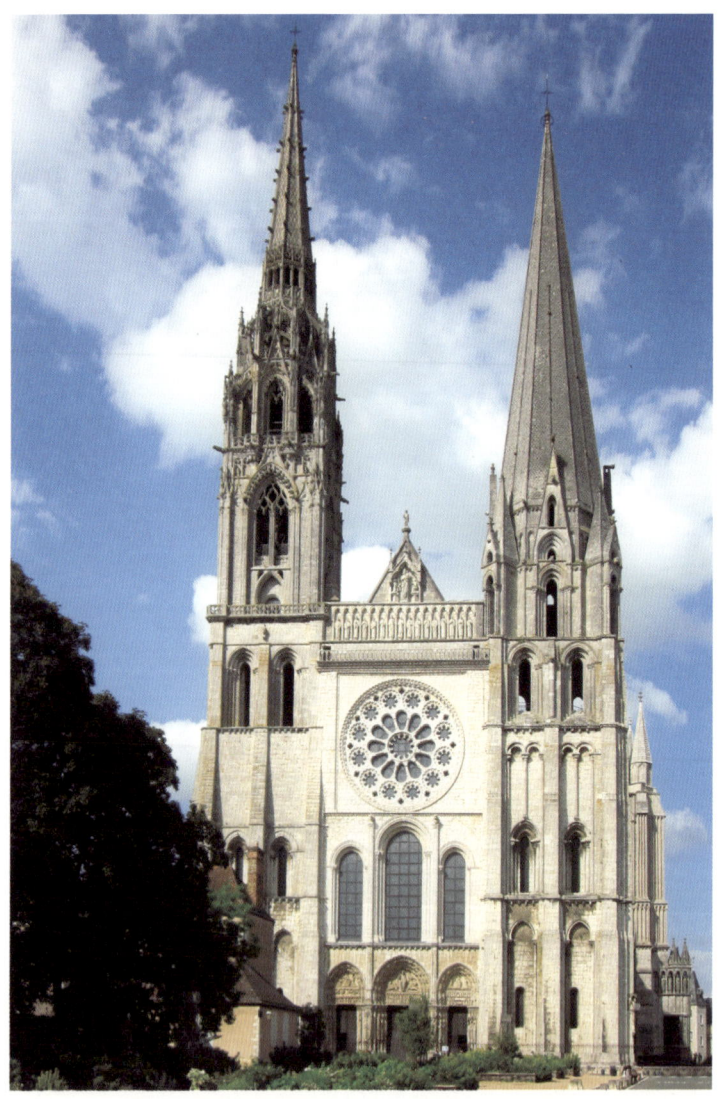

●●● 샤르트르 대성당. 파리 남서쪽 샤르트르에 위치한 고딕 성당으로, 9세기에 지어진 이후 수차례 화재가 나며 여러 번 재건되었다. 로마네스크 양식의 첨탑과 고딕 양식의 첨탑이 나란히 있는 것이 특징이다. '프랑스의 장미창'이라 불리는 성당 내부의 꽃 모양 스테인드글라스와 성모마리아가 입었다는 옷 조각이 보관되어 있는 것으로 유명하다.

●●● 아미앵 대성당. 고딕 건축 중 가장 큰 규모를 자랑한다. 높이 20미터에 이르는 아치 구조, 서쪽 정면에 배치한 두 개의 쌍탑, 아일과 서쪽 정면에 있는 플랑부아양 양식 장미창이 유명하다.

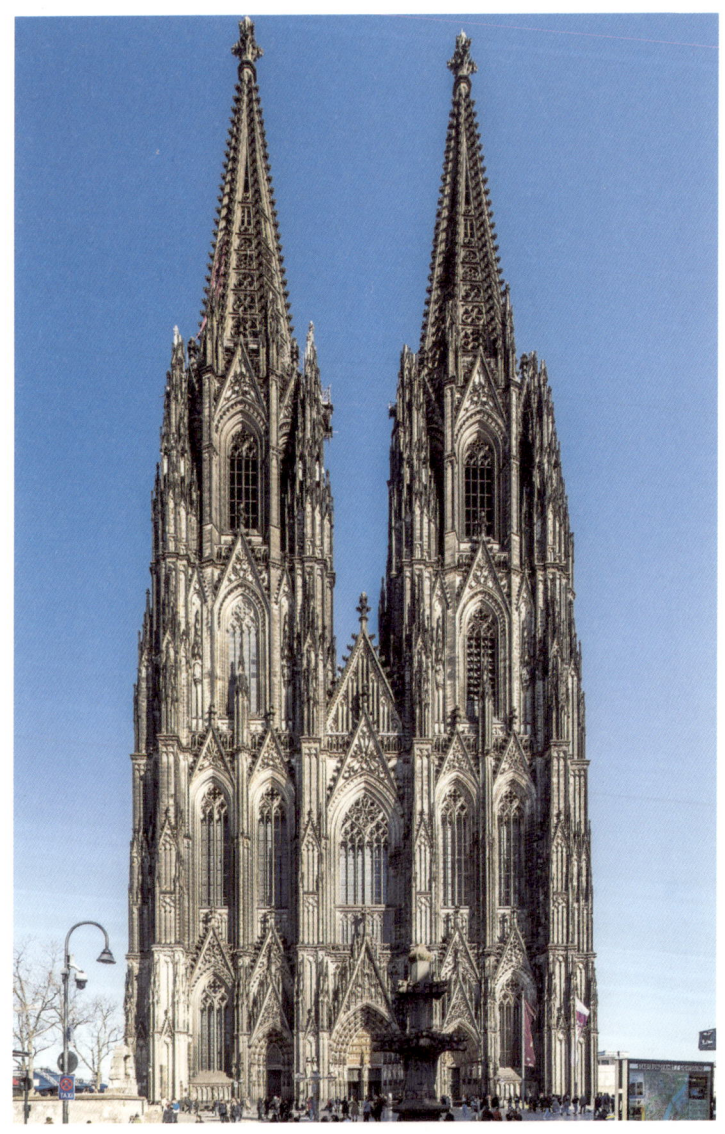

●●● 쾰른 대성당. 약 600년에 걸쳐 건축된 세계 세 번째로 큰 고딕 양식 성당이다. 정식 명칭은 성베드로와 마리아 대성당으로, 동방 박사의 유해를 모시고 있다고 전해진다. 정면에서 보이는 뾰족한 두 개의 첨탑이 유명하며 높이가 157미터에 이른다.

고딕 양식을 엿볼 수 있는
현대 건축물

Gothic
Architecture

　고딕 건축은 독특한 구조적 특성과 장식적 요소로 건축사에 혁신적인 변화를 가져왔다. 수직적이고 뾰족한 첨탑은 하늘을 향해 뻗어가는 듯한 느낌을 주며, 이는 신성한 존재와의 연결을 상징한다. 이러한 고딕 양식의 특징은 근현대 건축에서도 볼 수 있다. 스페인의 성당 사그라다 파밀리아La Sagrada Familia는 안토니 가우디Antoni Gaudi의 비범한 상상력과 기술적 전문성이 결합된 작품으로, 전통적인 고딕 건축의 요소를 현대적으로 재해석한 대표적인 사례이다. 세 개의 파사드(건물의 주출입구가 있는 정면부)와 열두 개의 탑을 통해 성경의 이야기를 시각적으로 전달하며, 고딕 건축이 가진 서사적 힘을 느낄 수 있다.
　20세기에도 고딕 건축을 현대적으로 재해석한 교회, 학교 등

의 건축이 미국 등지에서 활발하게 이루어졌다. 고딕 양식을 차용하기를 즐기던 미국의 건축가 프레드릭 존 오스터링Frederick John Osterling의 유니온트러스트Union Trust 빌딩, 포스트모더니즘 건축을 대표하는 필립 존슨Philip Johnson과 존 버지John Burgee의 PPG 플레이스는 산업 혁명 시기에 고딕 양식을 차용하여 당시의 사회적 변화를 반영했다. PPG 플레이스는 '유리 고딕 성당'으로도 불린다. 고딕 양식의 전통을 현대적인 유리와 스틸 구조물로 재구성하여 고딕 건축의 미학을 새로운 방식으로 표현하고 있다. 그 밖에 고딕 양식의 첨탑 형식을 현대적으로 변형하여 도시의 스카이라인을 뚜렷하게 형성하는 동시에 고딕 건축의 상징성을 현대적 맥락에서 새롭게 부각한 다양한 건축물을 살펴보자.

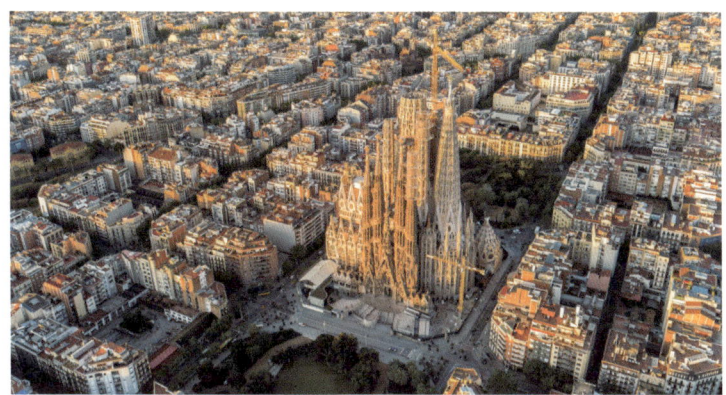

●●● (위) 사그라다 파밀리아(성가족 성당, 1882~현재). 스페인의 대표적인 건축가 안토니 가우디가 설계한 작품으로 가우디가 죽은 이후 지금까지도 건축 중이다(2026년 완공 예정). 세 개의 파사드에 각각 네 개의 첨탑이 세워져 총 열두 개의 탑이 세워지는데 열두 제자를 상징한다. 고딕 건축에서 영향을 받은 하늘로 향해 뻗은 첨탑과 기괴한 조형은 네오고딕 양식으로 재탄생되었다.

●●● (아래) 유니온 트러스트 빌딩(1915). 네오고딕 양식으로 1900년 산업 혁명이 정점에 있을 시기에 유럽의 건축을 차용한 미국의 건축이다.

●●● PPG 플레이스(1883). 프리츠커상 1대 수상자로도 유명한 포스트모더니즘 건축의 대가 필립 존슨과 뉴욕에 기반을 둔 존 버지가 설계를 맡은 건물이다. 미국 피츠버그에 있다. 유리 제조업을 영위하는 PPG 인더스트리PPG Industries의 의뢰로 지어졌는데, 이 회사의 유리를 사용해 지었다. 고딕 양식의 첨탑을 현대적으로 재해석한 6개의 빌딩으로 이루어진 복합 건물로, 중심부에는 40층짜리 탑이 있다. 모서리에 첨탑이 있어 네오고딕 양식의 런던탑을 연상케 한다.

●●● 앨리 디트로이트 센터Ally Detroit Center(1993). 구 코메리카 뱅크 타워Comerica Bank Tower. 고딕 양식을 오마주한 포스트모던 건축으로 PPG 플레이스를 설계한 필립 존슨과 존 버지의 협업으로 탄생되었다. 디트로이트에 위치한 고층 건물로, 코메리카 은행이 댈러스로 옮기기 전에 본사로 사용되었다.

●●● 페트로나스 트윈 타워Petronas Twin Towers(1999). 말레이시아 국영 석유회사인 페트로나스가 소유한 건물로 높이 451.9미터, 지상 88층 규모의 말레이시아 랜드마크다. 아르헨티나계 미국인 건축가인 시저 펠리César Pelli가 설계했다. 네오고딕을 넘어 현대 건축에서도 고딕 건축의 첨탑 조형 이미지는 계속 차용되고 있다. 멀리서 보면 고딕 건축의 이미지와 유사성을 느낄 수 있다.

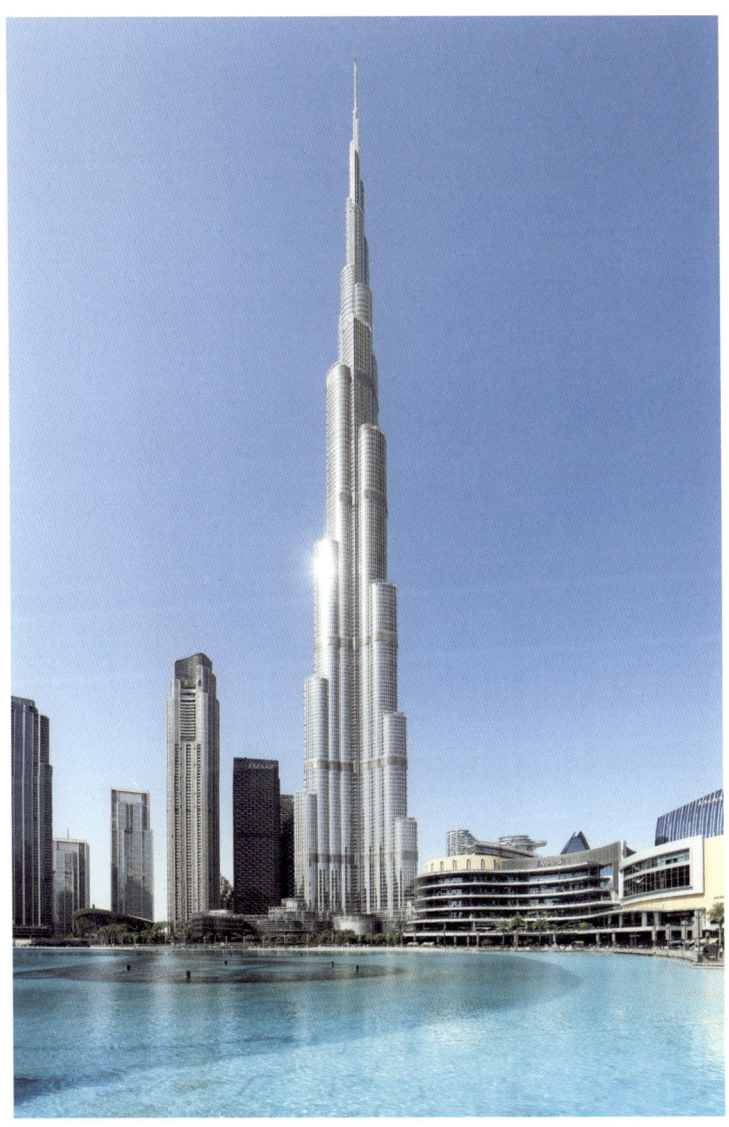

●●● 부르즈 할리파Burj Khalifa(2009). 두바이에 있는 세계에서 가장 높은 건물(830미터)이다. 두바이 에마르 그룹 소유로, 미국 건축회사 SOM Skidmore, Owings and Merrill이 설계했다. 첨탑의 이미지를 극대화한 초고층 건축이다.

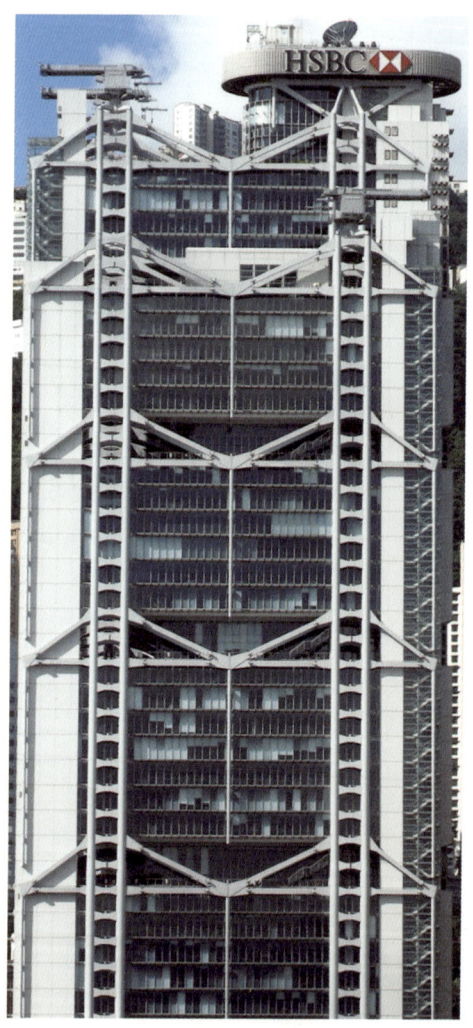

●●● 홍콩상하이은행 빌딩HSBC Building(1985). 영국을 대표하는 하이테크 건축의 대가 노먼 포스터의 대표작으로, 10억 달러를 들여 완공했다. 지리적인 제약 때문에 건물의 1층을 모두 열어 빌딩이 땅 위에 떠 있는 것처럼 보이게 지었다. 현수교 구조를 고층 건물 설계에 도입해 크게 화제가 된 건물이다. 기괴한 조형의 고딕 건축이 그전의 로마네스크 양식과는 선을 그으며 새로운 건축의 탄생을 알렸듯이, 하이테크 건축인 홍콩상하이은행 빌딩은 분명 그전의 건축과는 확실하게 차별화를 이뤘다. 공장과 기계의 이미지 등을 적용한 것이 고딕 건축과 연장선에 있는 것으로 읽혀진다.

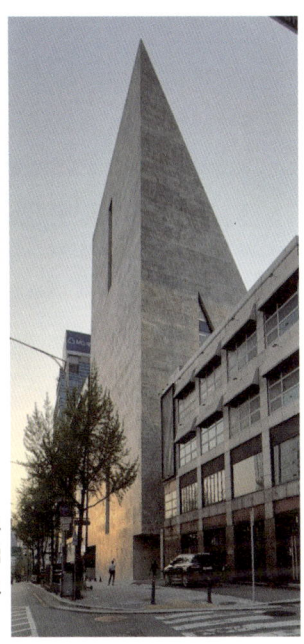

●●● (오른쪽) 송은아트센터(2021). 스위스의 헤르조그 앤 드 뫼롱Herzog & de Meuron이 설계를 맡은 송은문화재단의 신사옥이다. 일조권이라는 법적 제약을 직관적으로 해석해, 고딕 건축의 첨탑을 연상시키는 삼각형 뿔을 탄생시켰다.

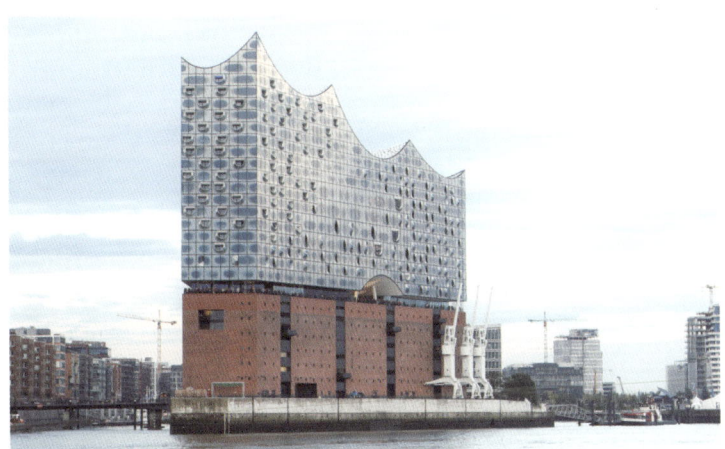

●●● 엘프필하모니Elbphilharmonie(2017). 독일 함부르크의 랜드마크인 공연장 엘프필하모니도 헤르조그 앤 드뫼롱이 설계를 맡았다. 거대한 옛 창고의 벽체 외관은 남기고 그 위에 유리 왕관 모양의 건축물을 올린 모습으로 독특한 외관을 자랑한다. 자유로운 외관과 파도치는 듯한 왕관 모양의 건축은 고딕 건축의 강력함만큼이나 인상적인 모습을 자아낸다.

키워드로 정리하는 고딕 건축

- 고딕은 고트족의 양식, 야만인의 양식이라는 뜻
- 12세기 후반부터 15세기 중엽 중세 말까지 유럽에서 번성한 건축 양식
- 기존 로마네스크 양식의 기둥, 페디먼트, 그리스·로마 고전주의 요소들이 사라짐
- 고딕 양식의 네 가지 특징 - 첨탑, 뾰족한 아치, 플라잉 버트리스, 스테인드글라스
- 스테인드글라스 - 신비로운 성찰 공간을 연출하는 주요 요소로 자리 잡음
- 수직의 탑이 높으면 높을수록 사람들의 종교적 신념은 승화, 그리스도의 절대성도 강조
- 신학과 문학을 중심으로 한 인문적 세계관의 지평 확장
- 비교적 자유로운 표현과 형식의 고딕 시대 미술 완성
- 훗날 고딕 복고 양식이 부활해 18세기 말, 19세기 초 유럽에 전파됨
- 20세기 교회와 종합대학 건축에까지 영향

4장

르네상스 건축

신에서 인간으로, 르네상스의 탄생

Renaissance
Architecture

　지금까지 살펴본 중세를 '신 중심의 시대'라고 말한다면, 이후 나타난 르네상스 시기는 신 중심의 중세적 세계관에서 벗어나 인간의 시선으로 세상을 바라보기 시작한 시대라고 말할 수 있다. 르네상스는 14세기 후반부터 16세기에 걸쳐 이탈리아를 중심으로 일어난 문화적 현상이다. 지난 1000년 동안 중세 유럽을 사로잡은 신 중심의 세계관에서 벗어나 인간을 중심으로 세상을 바라보자는 하나의 시대정신이었다. 르네상스라는 말 자체가 프랑스어로 '다시Re', '태어나다Nessance', 즉 '부활' 또는 '재생'이라는 뜻이다. 신의 피조물이 아닌 전혀 새로운 방식으로 인간을 다시 바라보자는 의미가 담겨 있다.

　1347년 이탈리아 시칠리아에서 처음으로 나타난 흑사병은 5년

동안 유럽 전역을 강타했고, 유럽 인구의 3분의 1, 즉 2,500만여 명을 사망에 이르게 했다. 중세에 발생한 흑사병의 확산과 이에 따른 인구 감소 등 당시의 참담한 상황은 르네상스 시대가 시작되는 데 큰 영향을 미쳤다. 화약의 발달로 전쟁 양상이 변했고, 지방의 성을 가진 영주의 세력과 권력이 축소되었으며, 중세의 중요한 세계관인 봉건제와 그리스도교가 붕괴하기 시작했다. 인구가 감소하자 자연히 노동력도 감소했고, 일할 사람이 줄어드니 영주의 권력도 약해졌다. 화약을 가진 지방 영주 사이의 전쟁이 발발했고, 봉건제가 붕괴되면서 권력이 중앙에 집중되기 시작했다. 흑사병 때문에 성직자가 도망가고, 교회의 재산이 사유화되면서 윤리관도 무너졌다. 성직자를 대체할 사제가 등장했지만, 도덕관이 하향 평준화되면서 의미 없는 신앙 의식이 팽배해졌다. 그리스도교의 몰락이 가속화되자 교황의 권한과 힘도 약해졌고, 절대 왕정과 상업을 기반으로 부를 축적하고 군사력을 갖게 된 신흥 세력으로 권력이 이양되었다. 이런 분위기는 새로운 시대에는 어떤 도시, 어떤 국가, 어떤 문화를 형성해야 하는가에 관한 의제가 도출되는 계기가 되었다.

르네상스,
다시 로마로

Renaissance
Architecture

　중세 시대의 많은 문화적 특성이 여전히 영향력을 행사하고는 있었지만, 이탈리아에 르네상스 시대가 도래한 것은 분명 새로운 시대의 시작을 의미했다. 르네상스 시대의 이탈리아인들은 중세 시대를 일컬어, 봉건 제도와 교회의 속박 때문에 학문과 예술이 쇠퇴한 '암흑시대'라고 표현했다. 이들에게 중세로부터의 발전은 고대 로마로 돌아가는 것을 의미했으며, 고대 로마의 찬란한 문화를 다시 배우고 되살리는 것을 뜻했다.
　르네상스 시대의 교육자들은 청렴, 독신, 은둔 등을 주장했던 중세 사상에 등을 돌렸으며, 신의 존재를 경건하게 인정하는 인본주의의 시대였지만, 한편으로는 고대 이교도 세계의 여러 지적인 입장도 공유하고 있었다. 인본주의자들은 사후 세계인 천국을 준비하기보

다 현세에서 그것을 이루어야 한다고 강조했다. 중세인들은 영혼을 탐구하는 일에 늘 얽매여 있었지만, 르네상스인들은 스스로 생각하고, 느끼고, 행동하며 결과론적인 논리에 따라 살아가려고 노력했기 때문에 각자의 개성을 잘 발휘했다.

르네상스 시대는 문화사적으로 고전주의 가치관과 세계관이 다시 부활하며, 그리스·로마 고전주의가 중심이 된 시대였다. 르네상스의 중심지는 이탈리아였으며, 프랑스와 독일 등 다른 유럽 지역에서는 중세적 전통이 여전히 강하게 남아 있었다. 르네상스를 요약하자면, 고전의 부활 시대이자, 도시를 중심으로 한 부흥의 시대이며, 인본주의와 상업이 꽃피운 시대라 할 수 있다. 인간의 가치를 중시하는 사고가 확산되었고, 예술가들은 이름을 밝히기 시작했다. 또한 학문 역시 신 중심의 철학에서 벗어나 수학, 해부학, 천문학 등 실용적인 분야로 확대되었다.

르네상스 시대에는 도시의 역할이 매우 중요했다. 이탈리아는 수십 개의 독립적인 도시 국가로 나뉘었으며, 그중에서도 피렌체, 베네치아, 로마는 문화·예술의 중심지로 떠올랐다. 로마는 고대 로마의 유산이 남아 있는 교황청의 도시로, 종교적 열망이 예술을 통해 화려하게 승화된 곳이었다. 교황청은 일시적으로 정치적 위기를 겪었지만, 여전히 강력한 문화·예술의 후원자였다.

르네상스 시대의 중요한 키워드 중 하나가 '고전의 회복'이다. 르네상스 시대에는 기존 그리스도교의 중세적 세계관을 벗어난 새로운 가치가 요구하는 헬레니즘 문명이 탄생했다. 고대 로마의 유적

과 유물이 남아 있는 이탈리아를 중심으로 발전했는데, 동로마 제국이 몰락한 후 이탈리아로 그리스·로마 문화가 유입되었기 때문이다. 문학, 철학, 건축 등 다양한 분야에서 새로운 시도가 일어났고, 철학은 중세의 신학 중심적 사고에서 벗어나, 인간과 세계 자체를 탐구하는 독립적인 학문으로 자리 잡았다. 그리스 문학 작품의 번역과 해설이 이루어졌고, 그리스 철학자 플라톤과 아리스토텔레스를 재해석하는 아카데미가 성행했다. 르네상스는 자연주의로의 전환이 이루어지는 시기이기도 했다. 자연에 내재한 조화로운 비례와 상태를 추구했으며, 예술에서도 이상적이고 조화로운 아름다움을 강조했다. 종교적 주제 역시 초월적인 세계가 아닌, 현실적이고 인간적인 감각으로 표현되었다.

고대 양식으로의 회귀, 르네상스 건축

Renaissance
Architecture

　르네상스의 지식인들은 문학과 철학, 미술과 학문 등 다양한 분야에서 기존 중세의 방식을 거부하고 새로운 미적 대안을 제시한다. 건축사에서도 르네상스는 독특한 위상을 차지하는 중요한 시기다. 그동안 유럽에 널리 퍼진 고딕·비잔틴 양식은 '비로마 양식'으로 구분할 수 있는데, 르네상스 시기의 건축가들은 다시 고전주의 건축 양식으로 돌아가 여기에 기하학적인 요소를 덧붙였기 때문이다. 정방형의 도형, 그리스·로마식 기둥과 창으로 장식된 벽면, 그리고 건물 가운데의 거대한 돔과 그 아래의 큰 공간을 가진 성당은 르네상스 양식의 주요 특징이라고 할 수 있다.
　15세기 이탈리아를 중심으로 건축에 있어서 르네상스를 보았을 때, 건축 개념이나 건축 기술 등이 중세의 고딕 건축만큼이나 큰 성

과를 이룬 시기이다. 르네상스 시대에는 고대 건축에서 영감을 받은 원주, 큐폴라, 돔, 엔타블레처Entablature(그리스·로마 건축에서 지붕과 기둥 사이에 장식된 구조물을 통칭하는 말) 등이 다시 등장하기 시작했다. 르네상스는 성당, 공공 건축물, 궁, 성, 정원, 대저택 건축 등에 이르기까지 새로운 건축 세계를 견인했다.

'고대 양식의 회귀'라 할 수 있는 르네상스는 질서, 대칭, 비례 같은 원칙을 준수했고, 이 원칙은 모든 건축에 적용되었다. 중세의 비로마적인 양상과는 철저히 다른 움직임이었다. 건물을 배치할 때도 규칙성이 기본이 되었고, 철저하게 설계된 직선적인 파사드가 반영되었으며, 불규칙한 평면이나 예각, 둔각 등의 기하학에 반하는 모든 조형의 선은 사라졌다.

'혼돈과 부조화의 야만적인 건축', '하나씩 쌓아 올린 저주스러운 성당', '비례를 무시한 장식의 집적.' 르네상스는 고딕 양식을 이렇게 정의했다. 말하자면, 르네상스 양식은 이를 극복하기 위해 고대의 기념비적 건축으로 회귀해야 한다는 로마적 사고를 드러낸 것이다. 그렇게 르네상스 시대의 건축 기술은, 고딕 시대에 눈부시게 발전한 기술 자체보다는 미학적 원칙에 기반한 체계 안에서 엄격히 정제된 조형 언어에 그 근거를 두게 되었다. 이는 '질서 위의 미'의 개념이 적용된 것이다.

르네상스 건축은 고딕 양식에서 상당히 발전한 첨두형 아치를 계승하기보다 로마 본연의 정신으로 회귀하는 반원형 아치를 재도입하면서 중세 건축의 유산을 거부했다. 이전 시대가 첨두형 아치로

하중을 분산시켰다면, 르네상스에 와서는 수직 하중을 받는 석조 건물이 다시 등장했다. 특히 고딕 시대에 각광받았던 유리를 끼운 칸막이 기법인 스테인드글라스 디자인은 퇴보하게 되었다.

르네상스의 고향, 피렌체

Renaissance
Architecture

 르네상스가 이탈리아를 중심으로 꽃피운 데에는 여러 가지 이유가 있다. 먼저, 로마가 찬란했던 과거의 영광을 간직한 옛 제국의 수도였다는 점이 영향을 미쳤다. 덕분에 이탈리아는 오랫동안 동로마 제국과 활발히 교류하며 서로마 제국의 고문헌과 기술을 복원할 수 있었다. 게다가 이슬람 세력의 침략으로 동로마 제국이 멸망하자, 많은 동로마 지식인과 예술가들이 이탈리아로 유입되었다. 이처럼 과거의 유산과 풍부한 인적 자원을 확보한 이탈리아인들은 찬란했던 조상들의 문화를 다시 구현하기 위해 힘썼다.

 필리포 브루넬레스키는 르네상스의 문을 연 최초의 예술가로 평가받는 건축가다. 언어학자 로스 킹Ross King은 '건축가의 사회적 지위와 건축가에 대한 지적 평가가 조금씩 높아지기 시작한 계기'가

된 건축가로 브루넬레스키를 꼽기도 했다. 르네상스 건축의 시작은 흔히 피렌체에서 비롯되었다고 이야기하는데, 이는 초기 르네상스의 문을 활짝 연 위대한 예술가 브루넬레스키의 활약 덕분이라 해도 과언이 아닐 것이다. 흥미로운 점은, '고대로 돌아가자'는 르네상스 운동이 정작 고대 유적이 거의 남아 있지 않은 피렌체에서 탄생했다는 사실이다. 르네상스 건축 이념을 옹호한 초기 피렌체의 예술가들은 고대 예술의 원리를 이해하기 위해 로마를 연구했고, 그 이론을 바탕으로 새로운 건축 양식을 구축했다.

피렌체 출신의 조각가이자 건축가인 브루넬레스키는 최초로 원근법을 고안해 근대 미술에 큰 변화를 가져왔다. 그의 원근법은 미켈란젤로 부오나로티Michelangelo Buonarroti(1475~1564)가 로마 성베드로 대성당Basilique Saint-Pierre de Rome의 돔을 설계할 때도 영향을 미쳤다. 또한 피렌체 고아원, 파치 예배당, 성령 교회 등 다양한 작품을 남겼으며, 르네상스 건축의 기초를 확립했다. 그는 이전 시대의 고전적 요소들을 건축에 도입해 피렌체 대성당을 지었다. 그가 남긴 대표작 중 하나는 피렌체 대성당의 두오모 돔이다. 이 성당의 정식 명칭은 산타마리아 델 피오레 대성당Cattedrale di Santa Maria del Fiore으로 '꽃을 든 성모마리아'라는 의미를 지니며, 두오모는 '하늘의 집'이라는 뜻이다.

이 대성당은 원래 아르놀포 디 캄비오Arnolfo di Cambio가 설계했지만, 돔 부분만 남겨둔 채 작업을 중단한 상태였다. 당시 기술로는 판테온 신전보다 더 큰 돔을 올릴 방법이 없었기 때문에, 성당은

●●● 산타마리아 델 피오레 대성당. 두오모 돔으로 유명한 이 대성당은 도시 전체가 유네스코 세계문화유산인 피렌체를 상징하는 르네상스 양식 건축물이다. 아르놀포 디 캄비오가 만들기 시작해, 판테온 신전을 깊이 연구한 필리포 브루넬레스키가 팔각형 석재 돔을 지어 올리며 완성했다. 장미색, 흰색, 녹색 대리석으로 꾸며진 화려한 외관이 인상적이다. 브루넬레스키가 완성한 이 성당의 지하에는 그의 무덤이 있다.

미완의 모습으로 남아 있었다. 이때 브루넬레스키가 등장했다. 그는 원래 건축과는 별 인연이 없었지만, 그리스·로마의 건축을 연구하기 위해 로마로 유학을 떠났고, 오랜 시간 동안 판테온 신전을 깊이 연구했다. 이를 바탕으로 두오모 돔을 완성할 수 있었던 것이다. 물론 판테온 신전을 연구한다고 해서 누구나 두오모 돔을 만들 수 있는 것은 아니겠지만, 브루넬레스키는 이를 재해석하여 고대 로마의 건축 미학을 반영한 독창적인 돔을 설계했다. 이 혁신적인 설계는 1418년 현상설계 공모에서 당선되었고, 이후 두오모 돔은 르네상스 건축을 대표하는 걸작으로 자리 잡았다.

직경 42미터, 높이 120미터의 대규모 돔을 리브를 이용한 이중 표피 구조로 경량화했으며, 건설 기간은 14년이나 소요되었다. 84미터 높이의 조토Giotto 종탑에서 이 돔을 조망할 수 있다. 이 종탑은 유명한 화가이자 건축가인 조토 디 본도네Giotto di Bondone가 설계한 고딕 양식으로 피렌체 대성당의 부속 건물이다.

판테온 돔은 콘크리트를 틀에 찍어 만들었다면 두오모 돔은 벽돌을 지그재그 방식으로 쌓아 올려 결합력을 강화했고, 미세하게 벽돌 벽의 아래가 위쪽보다 좁아지게 쌓아 공중에서도 벽돌이 아래로 추락하지 않도록 했다. 이렇게 쌓은 벽돌만 무려 400만 개라고 한다. 이렇게 만들어진 두오모 돔은 최초의 팔각형 돔으로 그 당시 가장 거대한 돔이었으며, 지금까지도 세계에서 가장 큰 석재 돔이다. 이렇듯 로마 스타일의 정수인 판테온 신전을 '오마주'하면서도 기술적으로는 발전한 형태의 건축물을 지어 올리는 것. 이것이 르네상스의 건축가들에게 주어진 1차 과제였다. 결국 피렌체 두오모 돔은 로마 판테온 신전의 재해석이 된 셈이다. 로마의 건축은 시대를 거치면서 새로운 로마 건축으로 재탄생되었다.

르네상스에서
시작된 주택 설계

Renaissance
Architecture

브루넬레스키, 미켈로초 디 바르톨로메오Michelozzo di Bartolommeo, 레온 바티스타 알베르티Leon Battista Alberti 등 르네상스 건축가들이 체계적으로 주택을 설계하기 시작했다. 그전까지 주택 설계는 주로 석공이나 장인이 맡았으며, 건축가가 직접 설계하는 경우는 드물었다. 하지만 피렌체의 막강한 상업 가문들이 자신들이 후원한 건축가들에게 주택 설계를 의뢰하면서, 팔라초Palazzo라는 대저택이 본격적으로 발전했다. 팔라초는 궁전이나 귀족의 저택, 대규모 공공건물을 의미한다. 이러한 건축물에는 러스티케이션Rustication 기법이 자주 사용되었다. 이는 석재 표면을 거칠게 다듬거나 가장자리를 강조하여, 건물에 견고함과 위엄을 나타냈다. 르네상스 건축의 중요한 특징 중 하나로, 당시 상류층이 부와 권위를 과시하는 데 활용했다.

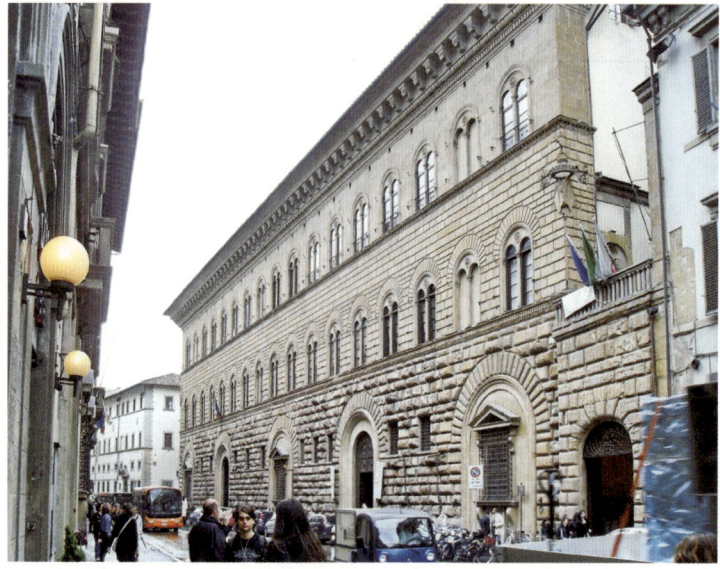

●●● (위) 필리포 브루넬레스키의 팔라초 피티Palazzo Pitti(1460경). 피렌체에서 가장 유명한 궁전 중 하나로, 메디치 가문의 후원으로 건설되었다. 브루넬레스키의 설계 원칙을 바탕으로 르네상스 건축의 전형적인 요소인 대칭성과 비례를 잘 반영하고 있다. 외관은 거대한 석재 구조와 강한 러스티케이션 기법이 적용되어 권위와 힘을 강조한다. 또한 저택의 넓은 정원은 피렌체의 상업적 번영을 상징하는 중요한 건축물로 자리 잡았다. 이후 메디치 가문의 공식 거처가 되었으며, 현재는 피렌체의 대표적인 관광 명소이자 다양한 미술 작품을 소장한 박물관으로 활용되고 있다.

●●● (아래) 미켈로초의 팔라초 메디치Palazzo Medici(1444). 메디치가의 첫 공식 거처로 코지모 메디치의 후원 아래, 젊은 건축가 미켈로초가 설계를 맡아 지었다. 이 저택은 피렌체 상업 가문 사이에서 고급 주택의 전형이 되었다. 1층은 강한 러스티케이션 처리를 하고, 2~3층에 비해 층고를 높여 가문의 강인한 면을 강조했다. 또한 2층보다 3층의 높이를 낮추고, 층이 올라갈수록 러스티케이션을 약하게 적용해 무게감을 덜어냈다. 이후 메디치 가문이 더 크고 웅장한 거처를 원하면서, 공식 거처는 팔라초 피티로 옮겨졌다.

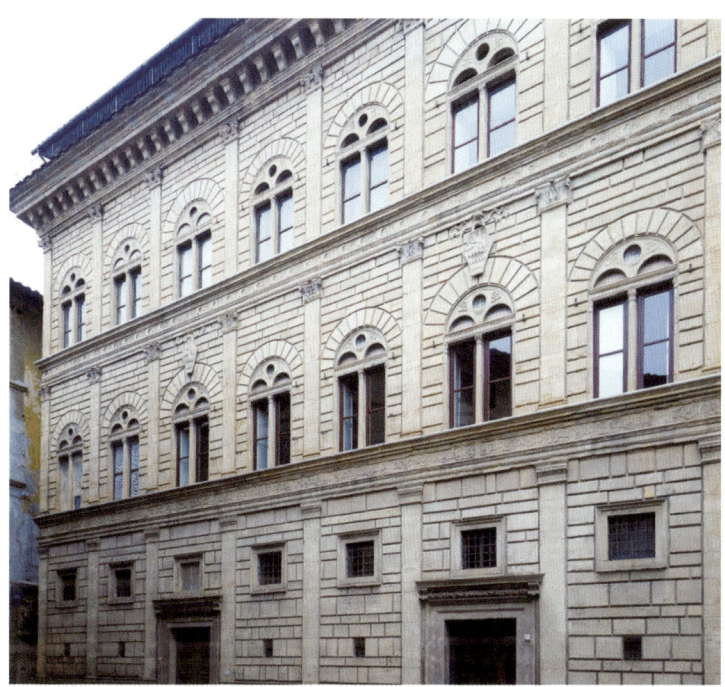

●●● 알베르티의 팔라초 루첼라이|Palazzo Rucellai(1455). 알베르티는 팔라초 루첼라이의 창문을 벽기둥 사이에 일정하게 배치하고, 르네상스의 기본 정신인 규칙성을 부여한 파사드를 최초로 선보였다. 또한 브루넬레스키를 계승하여 기존 건물 위에 파사드를 입히는 작업을 했다. 층을 구분하는 돌림띠(가로)와 벽기둥(세로)을 활용하고, 그 사이에 넓은 창문을 배치하여 비대칭을 감추었다. 돌림띠, 양쪽으로 열리는 창문, 일정한 치수와 형태로 자른 석재, 층고의 차이, 석재를 활용한 장식 요소 등이 피렌체 저택의 전통적인 특징을 반영했다. 또한 이 프로젝트에서는 새로운 시도도 이루어졌다. 메디치, 스트로치, 피티 저택의 1층에서 흔히 볼 수 있는 거친 러스티케이션 처리를 하지 않은 것이다. 이는 팔라초 루첼라이가 다른 대저택들과 달리 비교적 협소한 공간에 위치했기 때문으로 보인다. 알베르티는 현대와 고전을 결합하는 방식을 통해, 로마의 콜로세움을 연상시키는 독창적인 파사드를 완성했다.

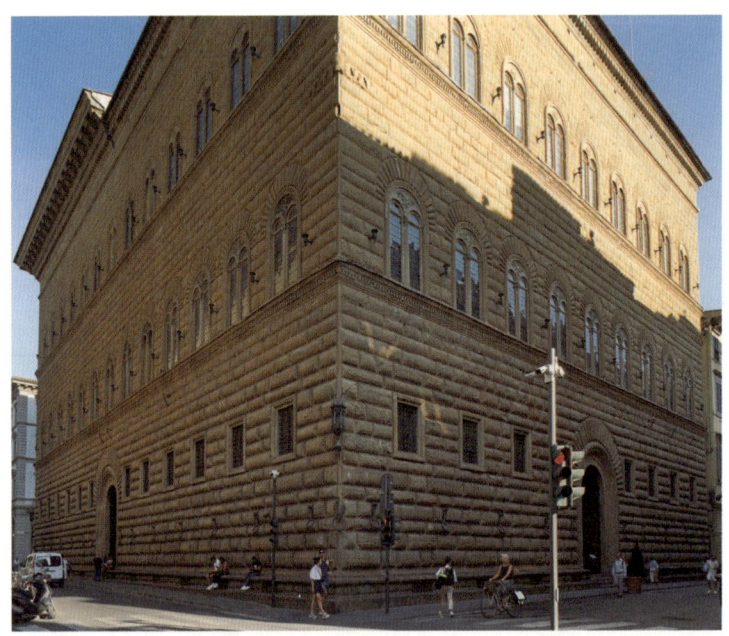

●●● 베네데토 다 마이아노Benedetto da Maiano의 팔라초 스트로치Palazzo Strozzi(1489). 메디치와 루첼라이 저택이 지어진 후 약 30~40년 뒤에 건설되었다. 마이아노는 건물 전체에 강한 러스티케이션 처리를 적용했으며, 메디치 저택과 마찬가지로 위층으로 갈수록 점차 약해지도록 설계했다. 각 층의 높이도 상당히 높았는데, 가장 꼭대기인 3층의 층고가 7.5미터에 달한다. 또한 맨 위의 상부 몰딩인 엔타블레처는 건물 전체 높이의 8분의 1을 차지할 정도로 거대한 규모를 자랑한다. 특히, 지붕이 건물 아래층에 비해 비례적으로 크게 돌출되어 있는 것이 독특한 특징 중 하나다.

화려하게 꽃피운
피렌체의 르네상스 미술

Renaissance
Architecture

 이탈리아 피렌체는 메디치 가문을 필두로 우피치Uffizi, 루첼라이, 피티 가문 등의 후원을 받으며 르네상스 문화의 중심지로 부상했다. 피렌체는 천재들이 자유롭게 상상력을 펼칠 수 있는 예술의 도시이자, 예술가들이 경쟁하며 기회를 찾는 무대였다. 단테와 베아트리체의 사랑으로 유명한 도시, 미켈란젤로가 예술의 꽃을 피운 도시, 철학자 마르실리오 피치노Marsilio Ficino가 학문의 자유를 펼친 도시, 시민들의 자유가 보장된 도시였다.
 피렌체에 있는 우피치 미술관은 100미터가 넘는 긴 중정과 회랑을 갖춘 공간으로, 오늘날 세계적으로 손꼽히는 미술관 중 하나다. 조토, 산드로 보티첼리Sandro Botticelli, 미켈란젤로, 라파엘로, 레오나르도 다빈치Leonardo da Vinci(1452~1519)의 작품을 소장하고 있

다. 로마의 바티칸 박물관은 그림, 조각, 거대한 벽화 등으로 건물 자체가 하나의 예술 작품으로 취급된다. 이탈리아의 르네상스 화가들은 전형적인 인문주의자로, 대개 다재다능한 '만능인'이었다. 그중에서도 미켈란젤로, 다빈치, 라파엘로는 르네상스 3대 화가로 불린다. 성베드로 대성당 옆에 자리한 시스티나 성당의 천장화는 미켈란젤로의 대표작 중 하나인 〈천지창조〉를 웅장하게 담아냈다. 미켈란젤로의 3대 조각상 중 하나로 손꼽히는 〈피에타〉는 성베드로 대성당에 있으며, 라파엘로의 프레스코 벽화 〈아테네 학당〉과 다빈치의 그림 〈광야의 성히에로니무스〉는 바티칸 미술관이 소장하고 있다. 한편 다빈치가 원근법을 활용해 그린 〈최후의 만찬〉은 밀라노의 수도원 산타마리아 델레 그라치에Santa Maria delle Grazie에 벽화인 채로 남아 있으며, 1502년작 〈모나리자〉는 파리 루브르 박물관에 소장되어 있다.

르네상스 시대의 대표 미술 작품인 라파엘로의 〈아테네 학당〉에 등장하는 인물은 모두 58명인데, 라파엘로는 그림 속 인물이 누구인지 명시하지 않았다. 당대 혹은 후대 사람들의 추정으로 몇몇 인물의 정체가 밝혀졌을 뿐, 여전히 절반 이상은 그 신원을 확인할 수 없다. 그림을 보면 이상주의와 현실주의를 대표하는 두 사람, 플라톤과 아리스토텔레스가 진리의 본질을 두고 논쟁을 벌이고 있는 듯하다. 오른손을 들어 하늘을 가리키고 있는 플라톤은 자신의 저서 《티마이오스》를 들고 있으며, 땅을 향해 손바닥을 펼치고 있는 아리스토텔레스는 《니코마코스 윤리학》을 들고 있다.

이 그림에는 알렉산더 대왕도 등장한다. 왼쪽 윗부분에 투구를 쓰고 갑옷을 입은 이가 바로 알렉산더 대왕이다. 알렉산더 대왕을 향해 무언가를 설파하고 있는 머리가 벗어진 사람은 소크라테스이며, 그림 가운데 아래쪽에 턱을 괴고 생각에 빠진 사람은 만물의 기원을 불로 여긴 헤라클레이토스다. 그림 하단부에는 수학자들이 자리하고 있다. 왼쪽 아래편에서 책을 펼친 채 무언가를 열심히 쓰고 있는 사람이 바로 '피타고라스의 정리'를 남긴 피타고라스다.

피타고라스의 등 뒤편에서 비스듬히 몸을 기울인 채 무언가를 엿보는 듯한 이도 있다. 터번을 쓴 이 사람은 12세기에 활동했던 스페인 태생의 아라비아 철학자 아베로에스(본명은 이븐 루시드)다. 그는 아리스토텔레스 철학을 체계적으로 정리한 것으로 유명하다. 서양 철학의 역사는 중세 암흑기를 맞아 침체했으나 아베로에스를 비롯한 아랍권 철학자들이 그 명맥을 이어 갔다. 아베로에스 뒤에서 머리에 월계관을 쓴 채 무언가를 쓰고 있는 이는 에피쿠로스학파의 창시자인 고대 그리스 철학자 에피쿠로스다. 오른쪽 아래에 허리를 굽히고 컴퍼스로 땅에 무언가를 그리고 있는 사람은 기하학자인 유클리드다. 유클리드의 오른편에서 뒷모습을 보인 채 지구본을 들고 서 있는 사람은 천동설의 창시자이자 천문학자인 프톨레마이오스이며, 별이 촘촘히 박힌 공을 들고 그와 마주하고 있는 수염 난 남자는 조로아스터교의 창시자인 고대 페르시아의 현자 조로아스터(자라투스트라)이다. 이 작품에는 그림을 그린 라파엘로도 있다. 프톨레마이오스 바로 오른쪽에 살짝 보이는 곱상한 얼굴이다. 잘생긴 얼굴에 성

격도 활발했던 라파엘로는 많은 여성과 염문을 뿌렸던 것으로도 유명하다.

보티첼리의 〈비너스의 탄생〉도 르네상스 미술을 대표하는 작품으로, 현재 이탈리아 우피치 미술관에 전시되어 있다. 로마 신화에서 사랑과 미를 관장하는 여신인 비너스가 성숙한 여성의 모습으로 바다에서 탄생하면서 해안에 상륙하는 내용을 묘사한 그림이다. 〈비너스의 탄생〉은 1483년경 보티첼리가 로렌초 데 메디치Lorenzo de' Medici의 카스텔로 별장을 장식하기 위해 그린 것으로 추정되지만, 몇몇 학자들은 피에르 프란세스코 데 메디치Piero Francesco de' Medici가 보티첼리에게 비너스를 소재로 한 그림을 의뢰했다고도 본다. '미술의 아버지'로 불리는 16세기 이탈리아의 화가이자 건축가 조르조 바사리Giorgio Vasari의 저서 《미술가 열전》에도 〈비너스의 탄생〉과 메디치 가문의 후원에 대한 내용이 담겨 있다. 일부 전문가들은 이 그림이 로렌초의 동생 줄리아노 데 메디치Juliano de' Medici의 연인인 시모네타 베스푸치Simonetta Vespucci에게 경의를 표하기 위해 그린 것으로 추정하기도 한다.

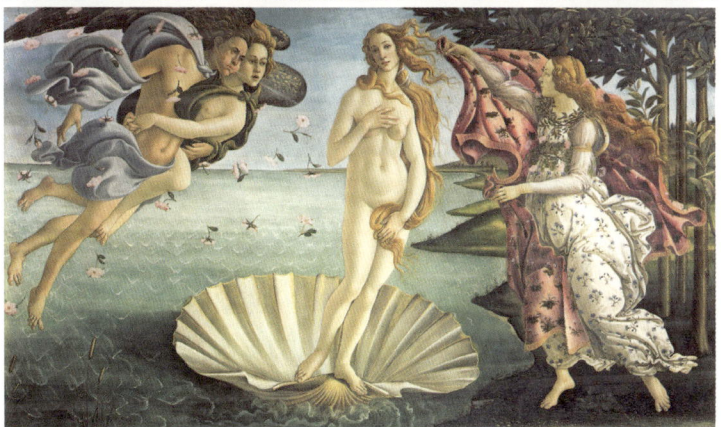

●●● (위) 산치오 라파엘로의 〈아테네 학당〉. 프레스코 벽화로 바티칸 미술관 스텐차 델라 세냐투라 Stanza Della Segnatura에 소장되어 있다. 플라톤, 아리스토텔레스, 소크라테스, 디오게네스를 비롯한 철학자, 천문학자, 수학자 등 58명이 표현되어 있다. 원근법이 적용된 르네상스 미술의 걸작으로 꼽힌다.

●●● (아래) 산드로 보티첼리의 〈비너스의 탄생〉. 피렌체의 우피치 미술관에 소장되어 있다. 작품에 등장하는 월계수와 오렌지나무는 메디치 가문의 상징으로 알려져 있다. 이 작품은 캔버스에 템페라로 그린 그림이다. 템페라는 주로 달걀 노른자를 바인더로 사용하여 만든 안료로, 고대부터 르네상스 시대까지 널리 사용된 전통적인 소재이다.

르네상스의 황금기,
로마

Renaissance
Architecture

　피렌체에서 시작된 르네상스는 제국의 옛 수도, 로마에서 황금기를 맞는다. 서로마 제국이 멸망한 이후 1000년이 넘는 시간 동안 유럽의 변방이던 로마가 다시 화려하게 부활한 것이다. 로마의 풍부한 유물과 과거의 영광은 수많은 르네상스 예술가들의 주목을 받기에 충분했다. 도나토 브라만테Donato Bramante, 미켈란젤로, 라파엘로 같은 예술가들이 로마로 향했다. 로마는 그야말로 최고의 고전주의 배움터이자 중세로부터 탈출할 수 있는 가장 가깝고도 의미 있는 피난처였던 것이다. 하지만 로마에 대한 관심이 그리스 시대로까지 이어지기에는 무리가 있었다. 이들이 받아들인 고대 유적의 교훈은 아테네의 조형적인 아름다움이나 조각 장식이라기보다는 로마 제국의 완성도 높은 건축 기술과 정교한 계획, 큰 규모의 기념비적인 건축

의 후광이었다고 할 수 있다.

가장 걸출한 르네상스의 장인으로 인정받는 예술가는 단연 불세출의 천재, 조각과 회화, 건축 등 모든 분야에서 뛰어난 작품을 남긴 미켈란젤로일 것이다. 미켈란젤로의 조각상 중에 가장 유명한 것은 〈피에타〉와 〈다비드〉이다. 미켈란젤로는 조각을 '불필요한 부분을 제거하는 과정'이라고 말했다. 이 개념은 현대 건축에도 적용되어, 많은 건축가들이 신념처럼 여기고 있다. 나 또한 이 개념을 가장 중심에 두고 작업하고 있다. '단순한 것이 더 아름답다Less Is More'를 표방한 근대 건축의 거장 루트비히 미스 반 데어 로에Ludwig Mies Van Der Rohe의 작품과 르 코르뷔지에의 작품에서도 이 개념을 엿볼 수 있다.

'피에타'는 '자비를 베푸소서'라는 뜻으로, 성모마리아가 죽은 예수를 안고 있는 모습을 표현했다. 무수한 예술가들이 만든 피에타상 가운데 바티칸의 성베드로 대성당 입구에 있는, 1499년 미켈란젤로가 24세에 제작한 〈피에타〉가 가장 아름답고 유명하다. 〈다비드〉는 미켈란젤로가 로마에서 피렌체로 돌아온 2년 뒤인 1501년에 제작하기 시작했다. 메디치 가문의 참주僭主, Tyrannos 정치에서 탈피해 시민 주도의 공화정을 채택한 피렌체의 시 위원회가 도시의 수호성인으로 다비드를 정해 미켈란젤로에게 제작을 의뢰했다. 그렇게 로마에서 〈피에타〉로 명성을 얻은 젊은 조각가 미켈란젤로는 이전과는 전혀 다른 다비드상을 완성한다. 참주는 고대 그리스에서 비합법적으로 권력을 획득한 독재적 지배자를 말한다.

미켈란젤로의 회화 대표작 〈천지창조〉는 브라만테가 개축을 맡았던 로마 바티칸 시스티나 성당 천장에 그려졌다. 당시 조각가였던 미켈란젤로에게 브라만테가 시기와 질투심으로 '너 한번 할 수 있나 보자'라는 심정으로 이 일을 맡겼을지도 모른다. 이를 소재로 만든 영화 〈아거니 앤 엑스터시The Agony and the Ecstasy〉도 있다. 세계 최대의 천장화인 〈천지창조〉는 미켈란젤로 최초의 회화 작업이다. 최소 건물 5층 높이의 천장에 올라 이런 대작을 그려내는 일은 정말 '신과 같은 미켈란젤로'가 아니었다면 불가능했을 것이다. 결국 미켈란젤로는 거꾸로 매달린 채 천장화를 완성하고 한쪽 눈이 실명되었다고 한다.

하지만 미켈란젤로는 장수했다. '완벽한 예술가'라 할 만한 그가 인생 말기에 남긴 작품이 바로 르네상스의 대표적인 건축물인 로마의 캄피돌리오 광장Piazza del Campidoglio이다. 디자인의 독창성과 공간 통일의 탁월성으로 미켈란젤로의 가장 뛰어난 건축 작품으로 손꼽힌다. 고대 로마 유적이 있는 포로 로마노 지역의 활성화를 위해 1537년 미켈란젤로가 광장의 설계를 맡았다. 당시 미켈란젤로는 60대였는데, 광장은 그가 죽은 후에 완성되었다. '캄피돌리오'는 '수도'라는 뜻으로 영어 'Captal'의 어원이다. 따라서 이 광장에는 옛 제국의 수도를 기리는 의미 또한 담겨 있다고도 볼 수 있다. 미켈란젤로는 주변 바닥으로 가라앉는 타원을 위치시키고, 동시에 중심의 기마상을 향해 볼록하게 솟아오르게 했다. 투시적 효과가 의도된 동적인 타원형 외부 광장이 특이한 사다리꼴을 하고 있는 것이 특징이다.

광장 바닥에 그려진 기하학적인 사다리꼴 무늬는 과거 그리스 시대의 종교적인 의미를 지닌 돌, 옴파로스를 참고한 것이다. 옴파로스는 그리스어로 '배꼽'이라는 뜻인데, 어쩌면 미켈란젤로는 르네상스를 맞아 이곳 로마가 다시 한번 세상의 배꼽, 중심이 되었다는 자부심을 광장에 몰래 새겨 놓은 것이 아닐까.

캄피돌리오 광장은 원근법을 극복한 미켈란젤로의 설계로도 유명하다. 그는 89세에 죽기 직전까지 작업을 계속했다. 캄피돌리오 광장은 기존 르네상스 계열의 작품과는 조금은 다른 움직임을 보여주었다. 묘하게 비뚤어진 예각의 축과 타원형은 후기 르네상스의 움직임이었던 매너리즘Mannerism 경향을 띠고 있다. 우리가 흔히 진부한 기교나 타성 등 부정적인 의미로 많이 사용하는 '매너리즘' 바로 그 단어다. 하지만 이 매너리즘이 건축의 용어로 사용되면 결이 다르다. 매너리즘 경향은 훨씬 진보적이면서 새로운 사상을 도입할 수 있게 해준 양식을 탄생시켰다. 이는 바로크 경향을 암시하는 움직임이기도 했다. 이 후기 르네상스 작품은 1980년대 들어 현대 건축에서 포스트모더니즘이 대유행하던 시기에 이소자키 아라타磯崎新(2019년 건축계의 노벨상이라 불리는 프리츠커상을 수상한 일본의 대표적인 건축가)가 캄피돌리오 광장을 그대로 구현한 츠쿠바 센터(이바라키현)를 건축해 세상에 큰 파장을 일으키면서 또 한 번 회자된다. 츠쿠바 센터는 인본주의 르네상스 운동을 현대 건축으로 승화시킨 작품이라 하겠다. 하지만 포스트모더니즘 사상에 고대 그리스·로마 건축을 적용한 개념은 그리 긴 시간 이어지지는 못했다.

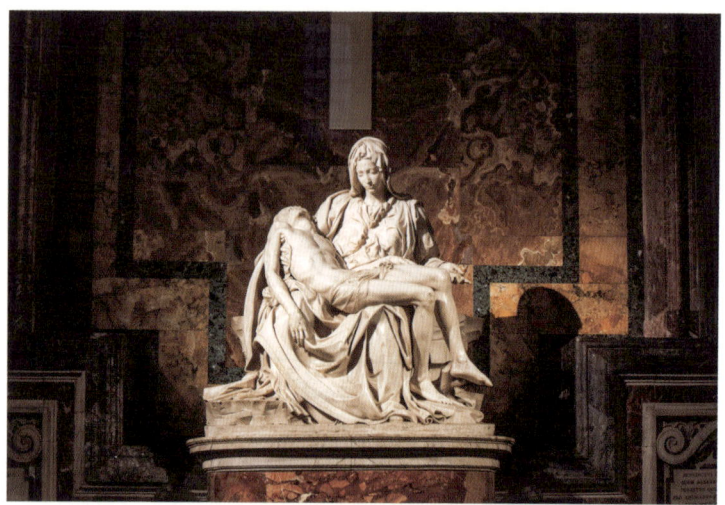

●●● 미켈란젤로의 〈피에타〉. 미켈란젤로의 3대 조각 작품 중 하나로 로마 성베드로 대성당 입구에 있다. '피에타'란 이탈리아어로 자비, 동정심을 의미하는 말로 성모마리아가 죽은 그리스도를 안고 있는 모습을 표현한 그림이나 조각상을 일컫는다. 대리석으로 만들어졌으며 미켈란젤로가 24세에 완성했다.

 르네상스는 다시금 제국의 수도 로마를 세상의 중심으로 복귀시켰다. 서로마 제국의 멸망 이후 1000년 동안 변방이던 로마가 다시 주목받은 것이다. 로마의 풍부한 유물과 고문헌은 르네상스의 수많은 예술가가 주목하는 대상이 되었다. 로마는 고전주의 배움터로 자리 잡았다. 이 당시 건축에서는 로마네스크의 기둥이 재해석되어 배치, 배열, 디자인 등에서 다양한 변화를 띠며 나타났다.

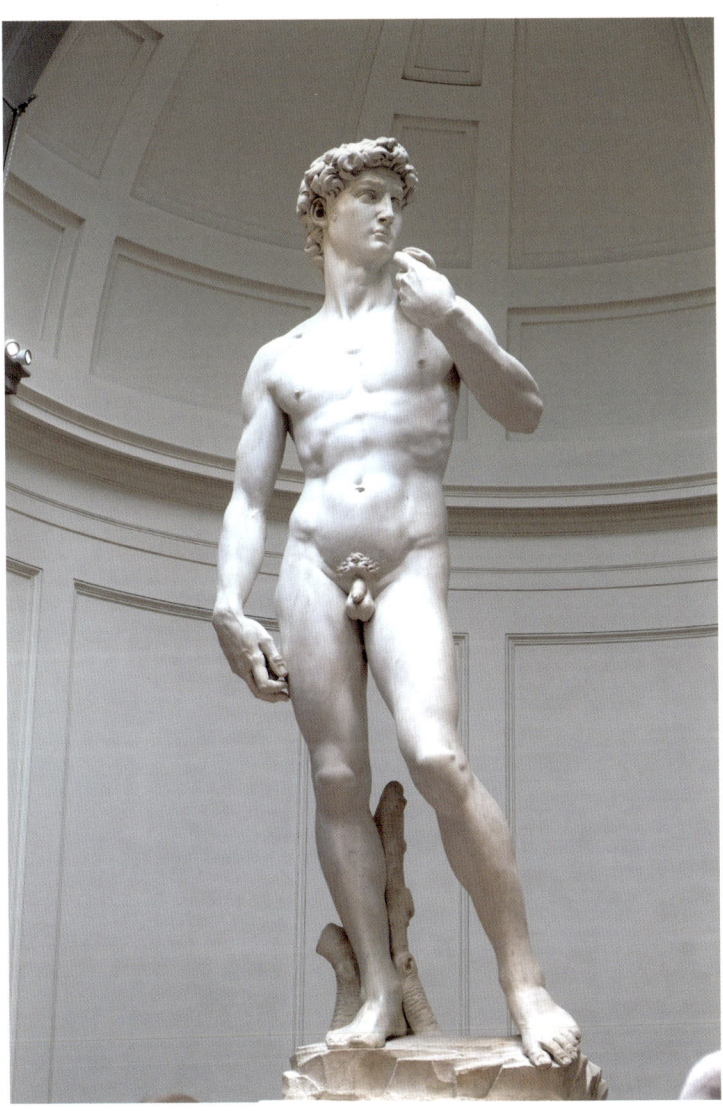

●●● 미켈란젤로의 〈다비드〉. 미켈란젤로의 대표작이자 르네상스의 대표적인 조각상 중 하나로, 5.17미터에 이르는 대리석 작품이다. 골리앗을 작은 돌로 때려 눕힌 성서의 영웅 다비드를 표현했다. 현재는 피렌체 아카데미아 미술관에 소장되어 있다.

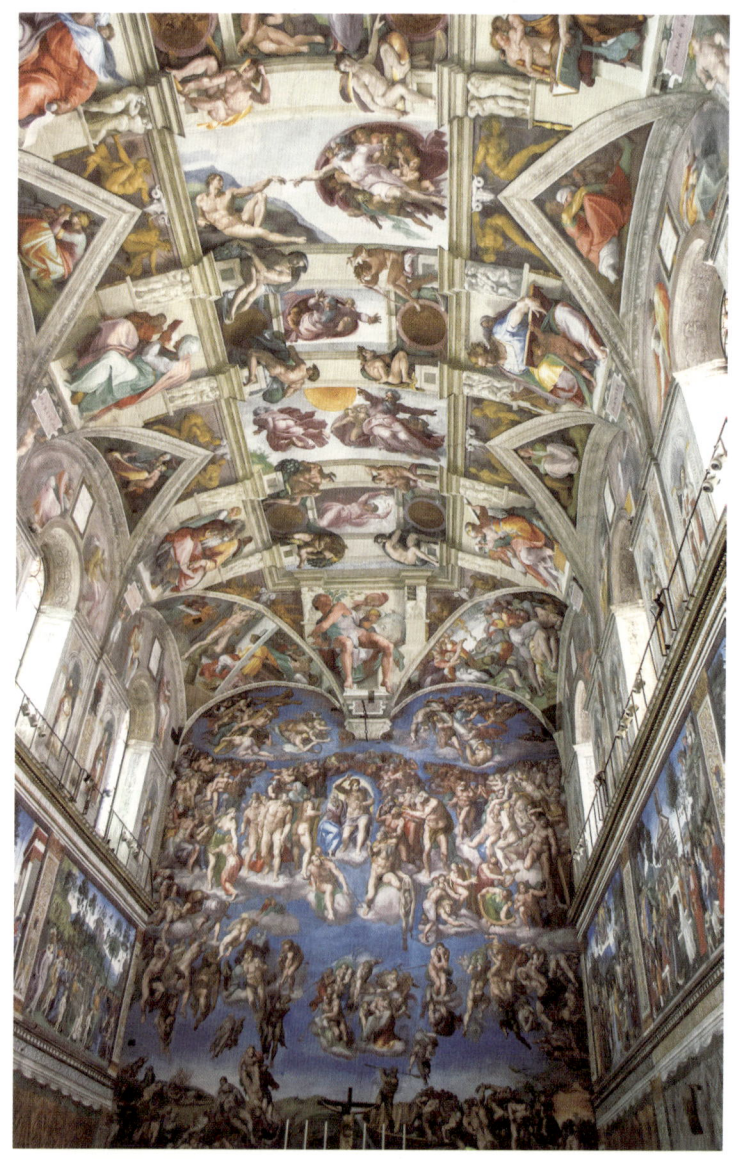

●●● 미켈란젤로의 〈천지창조〉. 로마 시스티나 성당 천장에 그려진 세계 최대의 프레스코 벽화다. 교황 율리우스 2세의 명을 받아 그린 대작으로, 미켈란젤로 혼자서 4년 만에 완성했다.

●●● 캄피돌리오 광장. 미켈란젤로의 가장 뛰어난 건축 작품으로 손꼽힌다. 캄피돌리오 광장은 로마 일곱 언덕 중 가장 중심인 캄피돌리오 언덕이 있던 자리에 위치한다. 현재는 로마 시청과 비토리오 에마누엘레 2세 기념관이 있다. 광장 중앙에는 마르쿠스 아우렐리우스 기마상이 있다.

●●● 츠쿠바 센터. 일본에서 가장 영향력 있는 건축가 이소자키 아라타의 1983년 작품이다. 중앙 광장을 중심으로 주 공간이 위치하고 그 주위를 다른 건물들이 둘러싼 형태다. 미켈란젤로의 캄피돌리오 광장의 패턴을 적용했지만, 포스트모더니즘의 '탈중심' 개념을 바탕으로 설계되었다. 캄피돌리오 광장을 그대로 적용해서 당시 상당한 논란이 되었다. 포스트모더니즘의 창의성에 대한 많은 의문점을 남겼다.

르네상스의 황혼,
베네치아

Renaissance
Architecture

　피렌체에서 시작되고 로마에서 정점을 맞은 르네상스라는 큰 흐름은 물의 도시 베네치아로 옮겨 간다. 로마의 르네상스가 쇠퇴하고, 1527년 독일과 스페인이 로마를 침략했다. 이 카를 5세의 로마 대약탈Sacco di Roma은 교황권의 몰락을 초래했을 뿐만 아니라 문화적 중심지로서의 로마 위상을 약화시켰고, 베네치아를 이주 도시로 주목받게 했다. 베네치아는 정치적·종교적으로 독립적이고 안전한 장소였기 때문이다. 베네치아는 9세기에서 12세기까지 동로마 제국의 통치를 받던 도시 국가였다. 정치적으로나 종교적으로 교황청의 영향으로부터 비교적 자유로운 분위기였기 때문에 문화와 예술이 자율적으로 발전하면서 르네상스 말기 각 분야의 예술가들에게 주목받기 시작했다.

베네치아는 5세기에 세워진 '물의 도시'로, 118개의 섬이 약 400개의 다리로 연결되어 있다. 지중해 국가와 동방 국가들과 교류가 활발했기 때문에 중개 무역의 도시이기도 했다. '알테르 문디Alter mundi', 즉 '세상의 다른 곳'이라고 불렸고, 베네치아 사람들은 스스로 '세레니시마 리포블리카Serenissima Repubblica', 즉 '고귀한 공화국'이라 칭했다.

그 수많은 베네치아 르네상스의 건축가 중 가장 대표적인 인물을 하나 꼽으라면 역시 안드레아 팔라디오Andrea Palladio(1508~1580)이다. 팔라디오는 베네치아 공화국 출신으로, 그리스·로마의 고전주의 건축물을 해석한 저서 《건축4서》를 집필하면서 당대 건축의 권위자가 되었다. 팔라디오의 대표작은 단연 베네치아 서쪽 비첸차에 위치한 교외의 주택, 빌라 로톤다Villa La Lotonda(1569)이다. 빌라 로톤다는 기존 로마 스타일의 공식을 충실하게 따르고 있는데, 심지어 이름도 고대 로마 판테온 신전의 다른 이름인 '산타마리아 로톤다'에서 빌린 것이다. 교외 주택에 과감하게 로마 건축을 시도한 것으로, 판테온 신전을 재현한듯 명확하고 질서 정연하게 똑 떨어지는 구조와 완벽한 대칭이 고전주의의 느낌을 강하게 풍긴다. 로마 스타일의 페디먼트와 기둥 양식도 그대로 차용한 모습을 볼 수 있다.

빌라 로톤다는 건물의 내부 어디에서도 바깥 풍경을 감상할 수 있는 특징이 있다. 또한 건물의 네 면을 모두 동일한 모습으로 설계했는데, 이러한 설계가 가능했던 이유는 교외에 살짝 솟은 언덕 위에 세웠기 때문이다. 팔라디오는 《건축4서》에서 "이 빌라를 유명하

게 만든 또 하나의 이유는 입지 조건이 훌륭하다."는 점을 언급하며, "아름다운 조망을 여러 방향에서 즐길 수 있도록 사방에 로지아Loggia를 만들었다."라고 기술했다. 로지아는 한쪽 또는 그 이상의 면이 트여 있는 방이나 복도를 말한다.

무엇보다 교회나 수도원이 아닌 주택 건축임에도 지붕에 돔을 얹어 놓은 모양이 인상적이다. 신을 모시는 예배당이 아닌, 그저 사람이 사는 공간에 교회에서나 볼 법한 돔을 가져다 놓았다는 것은 팔라디오가 여러 고대 로마 건축물을 한데 아우르는 동시에, 인간이 만물의 척도이며 우주의 중심이라는 르네상스 정신을 건축물에 구현해 놓았다는 것을 명확하게 보여준다.

베네치아에서 가장 유명한 광장을 꼽으라면 정치적·종교적 중심지 역할을 하던 산마르코 광장Piazza San Marco일 것이다. 예전에 한때 대홍수로 이 광장에 물이 가득 차 많은 사람들이 안타까워하기도 했다. 베네치아에서는 산마르코 광장을 그저 '광장La Piazza'이라고 부른다. 산마르코 광장은 피아제타 광장과 함께 베네치아의 사회적·종교적·정치적 중심지를 형성했고, 보통 하나처럼 여겨졌다. 거대한 아치와 대리석 장식이 인상적인 로마네스크 양식의 조각품들이 중앙 정문을 감싸고 있다. 좌측에는 광장의 북쪽을 따라 프로쿠라티에 베키에Procuratie Vecchie라 불리는 긴 아케이드가 있는데, 이 아케이드를 구성하는 건물들은 16세기 초에 지어졌다. 1층은 상점과 식당이 차지하고 있고, 2층은 사무실로 사용되고 있다.

이 아케이드의 끝에서 다시 왼쪽으로 돌면 광장의 서쪽 끝을 따

라 다시 아케이드가 이어진다. 이 아케이드는 1810년 나폴레옹이 재건축한 것으로, '나폴레옹 동棟'이라는 뜻의 '알라 나폴레오니카Ala Napleonica'라고 불린다. 이곳의 상점가 뒤쪽에는 과거 왕궁으로 이어지는 예식용 계단이 존재하는데, 현재는 코레르 박물관Museo Correr의 입구로 쓰이고 있다. 왼쪽으로 다시 돌면 아케이드가 광장의 남쪽으로 계속 이어지는데, 이쪽의 아케이드는 프로쿠라티에 누오베Procuratie Nuove(새 프로쿠라티에)라 불린다. 이 프로쿠라티에 누오베는 자코포 산소비노Jacopo Sansovino가 16세기 중엽에 설계했지만, 그의 사후 1582년부터 1586년까지 빈첸조 스카모치Vincenzo Scamozzi가 변경된 형태로 일부 건축했고, 그의 제자 발다사레 론게나Baldassare Longhena가 1640년 최종적으로 완성했다. 이 건물은 다른 아케이드처럼 상점가로 꾸며져 있는데, 여기에는 현존하는 카페 중 가장 오랜 역사를 지닌 '카페 플로리안'이 있다. 베네치아에 갔을 때 선글라스를 끼고 산마르코 광장의 이 카페에 앉아서 베네치아를 만끽했던 기억이 떠오른다.

베네치아의 산조르조마조레 성당Basilica di San Giorgio Maggiore은 후기 르네상스 건축의 대표작으로, 베네치아의 산마르코 광장 남쪽 해상에 떠 있는 산조르조섬에 위치하고 있다. 팔라디오가 설계했으며, 1566년부터 1610년까지 건축되었다. 한편, 정치적 갈등으로 잠시 베네치아에서 망명 생활을 하던 코시모 데 메디치Cosimo de' Medici가 피렌체로 돌아온 후 도서관을 건립하기로 결심했는데, 그 도서관이 바로 메디치 라우렌치아나 도서관Biblioteca Medicea

●●● 빌라 로톤다. 은퇴한 성직자 파올로 알메리코의 의뢰로 팔라디오가 설계했다. 기존 로마 스타일의 공식을 충실하게 따르고 있는 이 건물은 사방에서 모두 똑같아 보이는 외관을 가지고 있고, 엄격한 좌우대칭이다.

Laurenziana이다. 이 과정에서 베네치아의 건축 미학이 피렌체에 영향을 미쳤다. 이 도서관에 대해서는 뒤에서 자세히 설명하겠다.

그 밖에 팔라디오의 대표작으로 일레덴토레Il Redentore 성당도 빼놓을 수 없다. 얼핏 보면 산조르조마조레 성당과 유사한 형태지만 자세히 보면 차이를 지닌다. 일레덴토레 성당은 1575~1576년에 맹위를 떨치며 유행했던 페스트에서 치유되기를 기원하는 의미로 건축되었다. 레덴토레Redentóre(구원자)에게 봉헌하는 교회로 주데카 운하의 남쪽에 세워졌고, 르네상스 시대 교회의 표준이라고 볼 수 있다. 고전적인 단아함과 우아함이 돋보이는 걸작으로, 산조르조마조레 성당과 흡사하다. 고딕 교회와는 달리 교회 정면을 신전의 모습

으로 변형시킨 것이 특징이다. 겹침이 더 복잡하고 교묘하게 이루어져 있고, 전면에 있는 커다란 바깥 계단 때문에 높은 주대를 사용하지 않았다. 전체적으로 잘 정리된 파사드로 만들어져 있다.

●●● (오른쪽) 산마르코 광장. 이탈리아 베네치아에 위치한 광장으로 열주로 가득한 건물이 광장을 ㄷ자 형태로 둘러싸고 있는 모양이다. 광장 가운데에는 베네치아의 수호신인 날개 달린 사자상과 성테오도르상이 있고, 동쪽에 산마르코 대성당과 두칼레 궁전Palazzo Ducale이 있다.

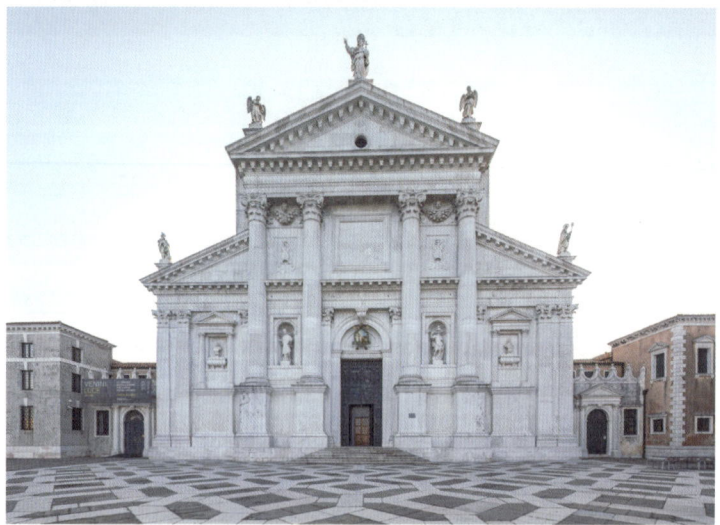

●●● 산조르조마조레 성당. 팔라디오의 설계로 지어졌다. 건물 전면을 보면 그리스·로마 건축의 모습을 강하게 느낄 수 있다. 성당 안에는 베네치아파 화가 틴토레토Tintoretto의 작품이 여러 점 있는데, 가운데 제단 오른쪽에 있는 〈최후의 만찬〉이 특히 유명하다.

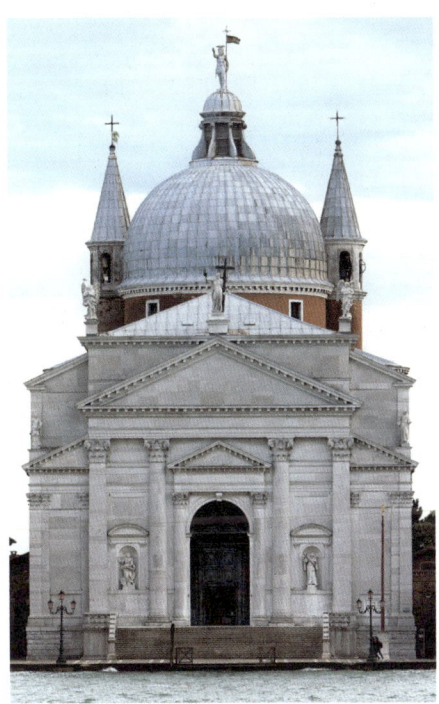

●●● 일 레덴토레 성당. 이 역시 팔라디오의 작품으로 '레덴토레'는 '구원자, 구세주'라는 의미다. 16세기 중반, 페스트로 인한 고통에서 신의 구원을 기원하기 위해 건축되었다. 르네상스 시대 교회의 표준이라는 평가를 받는 작품으로 팔라디오의 다른 작품인 산조르조마조레 성당과 비슷한 느낌이지만 많이 다르다.

●●● 알레산드로 마간차(1556-1630)가 그린 〈안드레아 팔라디오 초상화〉.

르네상스 건축과 매너리즘,
그리고 르네상스의 몰락

Renaissance
Architecture

　르네상스 건축은 중세 건축에 대한 반발과 인본주의에 뿌리를 둔 그리스·로마 건축의 차용에서 시작되었다. 독립적이고 완결적인 형태를 특징으로 하고, 비례와 조화를 추구하여 이를 기하학적으로 재구성했다. 르네상스 시대의 건축가들은 설계의 완벽성은 자연의 모방에서 오며, 이를 위해 건축의 형태는 기하학 법칙에 맞게 구성되어야 하고, 모듈이 설계 전체의 치수를 결정해야 한다고 믿었다.
　로마 시대의 건축가 마르쿠스 비트루비우스 폴리오Marcus Vitruvius Pollio는 건물의 구성 요소들 사이에 조화적 통일성을 주장하며 '디스포시티오Dispositio'와 '시메트리아Symmetria'라는 개념을 제시했다. 디스포시티오는 조화로운 배치, 시메트리아는 동일한 비례 법칙의 적용을 의미하는 대칭을 뜻한다. 즉 완전수와 인체 비례

를 이상적 체계 단위로 정의한 것이다. 알베르티 또한 규칙성을 중시해, 비트루비우스가 제시한 두 개념을 '콘친니타스Concinnitas'라는 단일 개념으로 정리했고, 그리스 음계의 화음 체계와 건축의 이상적 비례가 상호 대응한다고 해석하기도 했다.

팔라디오도 비트루비우스와 알베르티의 법칙들이 반드시 지켜져야 한다고 믿었으며, 스스로 '조화수열'에서 파생된 숫자로 건물의 치수를 산정했지만, 현장에서 얻은 경험을 반영하여 일정 정도는 치수의 가감을 인정했다. 팔라디오는 건축 양식의 명확성, 질서, 대칭의 측면에서 합리성을 나타내면서도 고전적인 형태와 장식 모티브들을 사용했는데, 고전 건축이 자연의 법칙을 좇아 구성된 자연스러운 건축이라는 믿음에서 비롯되었다.

팔라디오는 비트루비우스와 알베르티의 저서를 연구하여 당대 건축의 권위자가 되었다. 팔라디오는 《건축4서》를 통해 비트루비우스의 기술과 남아 있는 건축물을 상세하게 대조했다. 《안드레아 팔라디오-르네상스의 황혼을 거닐며》를 쓴 와타나베 마유미는 "팔라디오의 건축이 큰 영향력을 갖게 된 것은 《건축4서》에 실린 도판이 응용하기 쉬운 형태로 추상화되고 보편화되어 있었기 때문이다."라고 설명했다. 팔라디오는 알베르티 이상으로 이론과 실천이 긴밀한 관련을 맺고 있다는 사실을 실증했고, 한층 실제적인 이론으로 후세에 큰 영향을 미쳤다.

앞에서 잠깐 언급했듯이, 후기 르네상스 시대를 이해하기 위해 빼놓을 수 없는 개념 중에 하나가 바로 매너리즘이다. 매너리즘은

르네상스 시대와 바로크 시대의 유럽 예술을 잇는 사조로, 1510년경부터 1600년대까지 널리 퍼진 흐름이었다. 매너리즘의 시대를 후기 르네상스라고도 하며, 르네상스 시대의 고전주의로부터 이탈하는 것을 표방한다. 매너리즘은 바로크 양식이 르네상스를 대체하기 시작한 이탈리아에서 약 16세기 말경까지 지속되었고, 북부 매너리즘은 17세기 초반까지 계속되었다.

매너리즘이라는 말은 '스타일' 또는 '방식'을 의미하는 이탈리아어 '마니에라Maniera'에서 파생되었다. 영어 단어 '스타일'과 마찬가지로 마니에라는 아름다운 스타일, 연마 스타일 등 특정 유형의 스타일을 나타내거나 누군가의 침범할 수 없는 고유한 스타일 같은 절대성을 표현한다. 습관적 모방과 반복 등을 뜻하는 부정적 의미의 매너리즘은 르네상스 시대에는 '양식주의'라는 의미였다. 양식주의란 독립적인 개성이 드러나는 개인의 양식으로, 다음 양식으로 옮겨가는 과도기와 르네상스 고전주의가 몰락하는 쇠퇴기에 나타났다.

매너리즘은 다빈치, 라파엘, 초기 미켈란젤로 같은 예술가와 관련된 조화로운 이상에 영향을 받고 그에 반응하는 다양한 접근법을 포함한다. 르네상스 예술이 비례와 균형, 이상적인 아름다움을 강조하는 반면, 매너리즘은 그러한 특성을 과장하여 종종 비대칭적이거나 인위적인 우아함을 추구했다. 매너리즘은 지적인 세련미와 인공적인 (자연주의적이지 않은) 특성으로 유명했다. 초기 르네상스 그림의 균형과 명료성보다는 구성상의 긴장과 불안정성을 선호했다. 문학과 음악의 매너리즘은 매우 풍성한 스타일과 지적 세련미로 특징 지

을 수 있다.

알프스 너머의 르네상스도 짚어보도록 하자. 프랑스는 고딕 양식의 발원지였기 때문에 오랜 과도기를 거쳐 르네상스를 흡수했다. 르네상스 고전주의가 갖는 다양한 의미는 가려지고 장식에만 집중하기 시작했다. 이탈리아 매너리즘의 고전주의 변주를 뛰어넘는 장식의 변형이 이루어졌다. 프랑스의 초기 르네상스는 기존의 고딕 양식과 변형된 이탈리아의 르네상스가 결합된 형태였는데, 지나친 양식의 혼용과 장식성으로 르네상스 자체의 의미가 퇴색되었다는 평가를 받는다.

종교 개혁 발생지인 독일은 가톨릭의 본산인 이탈리아에 대한 반감이 있어 쾰른 시청, 아우구스부르크 시청 등에서 볼 수 있듯이 르네상스가 부분적으로 적용되었다. 가톨릭 세력이 강한 독일 남부 지역에서는 르네상스 양식과 매너리즘이 유입되어 독자적인 독일의 매너리즘이 발생하기도 했다.

영국은 이니고 존스Inigo Jones라는 건축가를 통해 르네상스 고전주의가 이식되었다. 대표적인 건축물로는 그리니치의 퀸스 하우스Queen's house와 화이트홀 궁전Whitehall Palace 연회장을 꼽는다. 퀸스 하우스는 존스가 이탈리아에서 건축 공부를 하고 영국으로 돌아온 후 처음으로 건설한 팔라디오 양식의 건축이다. 팔라디오의 건축을 그대로 흉내낸 것이 아니라 팔라디오와 같은 정신으로 재창조했다고 평가받는다. 이후에 존스의 건축은 미국으로 건너가 큰 영향을 끼쳤다. 우리가 흔히 보는 미국의 관공서 건축이 바로 팔라디오에서

시작해 존스의 건축을 통해 정착한 것이다. 2010년 오바마 대통령은 미국 건축의 아버지로 팔라디오를 지목했다. 이는 과도한 장식을 특징으로 하는 바로크 양식에 대한 반동으로 생겨난 18세기 영국의 신고전주의 건축 경향을 의미하는 이른바 팔라디아니즘Palladianism이 미국 건축을 이해하는 주요 키워드라 천명한 셈이다. 알프스 너머의 일부 지역에서는 중세 시대에서 르네상스를 거치지 않고 바로 바로크를 받아들이는 경우도 있었다.

로마 대약탈 이후 종교 개혁이 유럽 전역을 강타했다. 1517년 마틴 루터가 발표한 교회의 타락상이 담긴 95개조의 반박문을 시작으로 1537년 칼뱅의 개혁안까지 종교 개혁은 확산되었다. 가톨릭과 개신교가 분리된 이 시기에 교황청이 있는 이탈리아 로마가 가장 큰 타격을 입었다. 교회의 그림과 조각, 성상이 파괴되었고, 글을 모르는 사람에게 그림은 곧 책이라는 명제가 종교 개혁이 일어나며 파괴되었다. 지정학적 세계관의 변화도 나타났는데, 스페인과 포르투갈의 신대륙 발견과 네덜란드와 동인도 간의 무역 등이 대표적이다. 르네상스 시대에 진리로 여겼던 조화의 원칙들은 개인의 취향에 의해 변주되었다. 매너리즘은 보편적 양식으로 체계화되지는 못했지만, 새로운 시대의 발현으로 연결되었다.

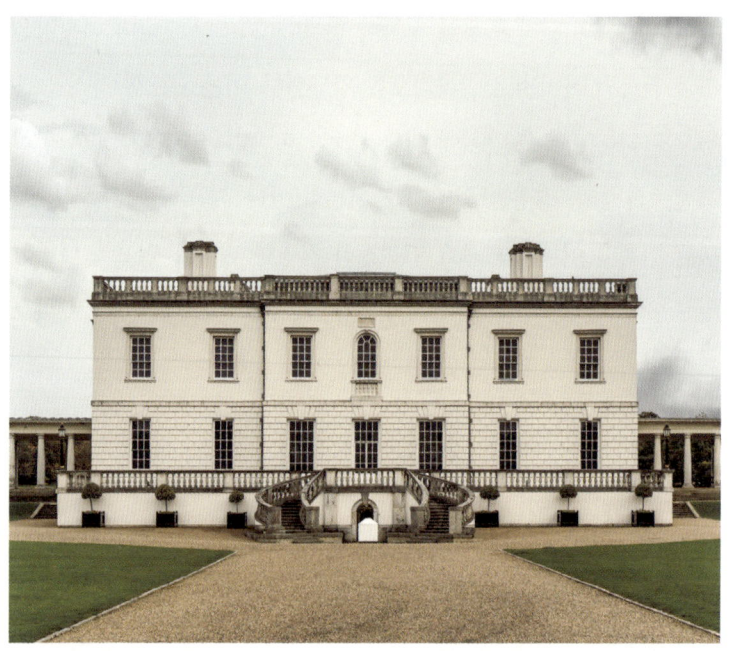

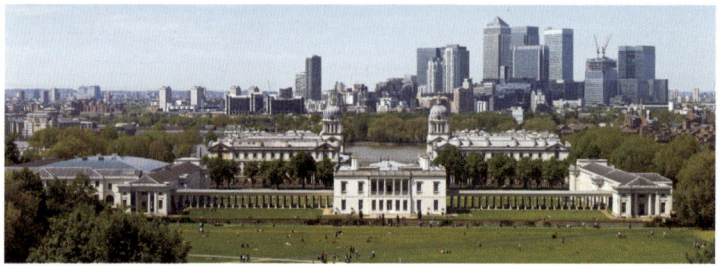

●●● 퀸스 하우스. 1635년 찰스 1세의 프랑스 출신 왕비 헨리에타 마리아를 위하여 존스가 직접 개축했다.

그 밖에
대표적인 르네상스 건축

Renaissance
Architecture

피렌체의 부유한 상인 은행가 가정에서 태어난 알베르티는 르네상스의 최고 건축 이론가이면서 위대한 실천가다. 그는 그의 저서 《회화론》에서 벽의 2차원 평면 위에 3차원 장면을 그리는 방법을 처음으로 설명했으며, 이는 이탈리아의 그림과 공공시설 건축에 깊은 영향을 미쳤다. 알베르티는 니콜라우스 5세와 협력하여 르네상스 로마 최초의 대규모 건축 계획을 수립했으며, 그 핵심이 성베드로 대성당과 바티칸 궁전 복원이었다. 알베르티의 또 다른 저서 《레온 바티스타 알베르티의 건축론》은 르네상스 건축의 성서라고 불러도 과언이 아니다. 아름다움을 성취하는 방법론보다 예술이 딛고 있는 패러다임에의 전환에 주목했고, 이를 자연주의와 경험주의의 시각으로 정리했다. 르네상스의 미학은 조화의 미로 귀결되며, 비례, 형식,

배열을 통해 성취된다는 사실을 그의 작업으로 알 수 있다.

로마 시대 건축가 비트루비우스가 저술한《비트루비우스 건축 10서》는 고전 건축을 다룬 유일한 이론서다. 중세의 고딕적 요소가 아닌 고전주의 전통이 르네상스 건축의 주요한 특징이라는 사실을 다룬다. 10권으로 구성된 일종의 건축학 논문이며, 로마 건축의 집대성이라 할 만하다. 도시 계획과 건축 일반론, 건축 재료, 신전, 극장, 목욕탕 같은 공공건물, 개인 건물, 운하와 벽화, 시계, 측량법, 천문학, 토목과 군사용 도구 등 건축 기술과 관련된 거의 모든 것을 다루고 있다. 그리스 건축에서 상당한 영향을 받았는데, 규칙적인 비례와 대칭 구조, 고전적 형식미를 강조했다. 그에게 있어 건축은 새나 벌이 둥지를 짓는 것과 마찬가지로 자연의 모방이었기 때문에, 건축의 재료는 자연에서 구한 것이어야 하고, 건축이 인간에게 휴식처가 되어야 한다고 생각했다. 그는 건축 구조가 세 가지 본질을 반드시 갖추어야 한다고 주장했는데, 그것은 견고함Firmitas, 유용성Utilitas, 아름다움Venustas이다. 이 책은 1414년 피렌체에서 재발견된 후 빠르게 각국 언어로 번역되어 르네상스 건축가들에게 널리 읽혔다. 고대 로마 건축 연구는 물론 르네상스, 바로크, 신고전주의에 이르기까지 엄청난 영향을 미쳤다. 레오나르도 다빈치는 그의 영향을 받아 유명한 비트루비우스 해부도를 그렸고, 축의 원칙과 규칙을 안내했다.

르네상스 건축의 새로운 지평을 여는데 있어, 산타마리아 노벨라 성당Chiesa di Santa Maria Novella 역시 중요한 축을 담당한다. 이 성당은 1300~1350년 사이에 지어졌는데, 1470년경 알베르티가 중

앙의 둥근 창과 밑 부분의 장식 등 낡은 부분을 교묘히 살리면서 새로 구성했다. 하부에는 고딕 양식의 돌출 아치를 남기고, 상부에는 고대 신전 형태를 올려, 고전주의 장식과 기하학적인 비례로 새로움을 더했다. 양식 변화의 상징으로 여겨지는 건물이다.

세계 최초의 공공 도서관인 메디치 라우렌치아나 도서관도 이러한 흐름 속에서 빼놓을 수 없다. 이 도서관은 산로렌초 수도원(메디치 가문의 가족 성당 부속 수도원)에 증축되었다. 메디치 가문의 두 번째 교황 클레멘스 7세가 미켈란젤로에게 설계를 의뢰했으며, 브루넬레스키가 건축을 시작한 이후 미켈로초가 건축 작업을 이어갔다. 미켈란젤로는 출입구 계단실을 완성했다. 교황 클레멘스 7세는 앞서 언급한 코스모의 손자다. 리체토Ricetto 현관 출입구 계단실은 세상과 단절된 어둠의 공간으로 구현되었다. 메디치 라우렌치아나 도서관의 별명은 라우렌치아나, 즉 '빛의 도서관'이라는 뜻이다. 둥근 계단은 꿈을 구현했고, 양쪽 계단은 메디치가 가문만을 위한 것이 아닌, 시민과 인문학자들에게도 기회를 제공한다는 의미를 담았다. 이 도서관은 미켈란젤로의 기발하고 천재적인 재능이 녹아들어 간 매너리즘 건축으로, 19세기 열람실 우측 독립 공간 서고는 판테온 신전을 모방하여 완성했다.

●●● (위) 산타마리아 노벨라 성당. 이탈리아 피렌체 중앙역 부근에 위치한 성당으로, 수도사 건축가 프라 시스토 피오렌티노Fra Sisto Fiorentino와 프라 리스토로 다 캄피Fra Ristoro da Campi가 설계에 참여했다. 이 성당은 13세기 중반에 착공되어 14세기 초에 완공되었으며, 고딕 양식의 영향을 받아 건축되었다. 현재 서쪽 정면은 알베르티가 중앙의 둥근 창과 맨 밑부분의 장식 등을 살리면서 15세기 중반에 새롭게 재구성했다.

●●● (아래) 메디치 라우렌치아나 도서관. 메디치 가문 출신인 교황 클레멘스 7세가 메디치가에서 수집한 문서나 자료들을 보관하기 위해 만들었다. 미켈란젤로, 브루넬레스키, 미켈로초 등이 건축에 참여했다. 산로렌초 성당 2층에 있는데, 도서관에 가려면 미켈란젤로가 만든 특별한 계단을 지나야 한다.

르네상스 양식을
엿볼 수 있는 현대 건축물

Renaissance
Architecture

 지금까지 살펴본 르네상스 건축은 단순한 형태의 미를 넘어, 공간의 본질과 인간의 감성을 탐구하는 중요한 이정표라고 말할 수 있다. 현대 건축에서도 이러한 맥락에서 해석된 건축물을 심심치 않게 볼 수 있다. 마이클 그레이브스Michael Graves의 포틀랜드 시청사는 다채로운 색채와 독창적인 형태로 고전적 요소를 현대적 언어로 표현하며, 우리에게 새로운 시각적 경험을 제공한다. 스위스 건축가 마리오 보타Mario Botta의 리움 미술관은 기하학적 비례와 원형의 조화로 고전의 아름다움을 현대적 맥락에서 되살리고 있다. 그 밖에 덴마크 건축가 슈프레켈센Johan Otto von Spreckelsen이 설계한 이른바 프랑스의 신개선문, 그랑드 아르슈Grande Arche와 데이비드 치퍼필드가 설계한 빌라 에덴Villa eden과 아모레퍼시픽 사옥, 리처드 로저스

Richard Rogers와 렌조 피아노Renzo Piano가 설계한 파리 퐁피두 센터 Centre Pompidou 등도 르네상스 양식에 영향을 받은 건축물이다. 내가 서울시 MP(마스터 플래너)로 있을 당시, 프랑스 국립도서관을 설계한 도미니크 페로Dominique Perrault가 삼성동 복합환승센터 등의 국제현상설계에 당선되었다. 그래서 지금 삼성동에서는 수직·수평의 기하학적 비례를 가진 매스를 적용한 르네상스 양식의 건축이 한창 진행 중에 있다.

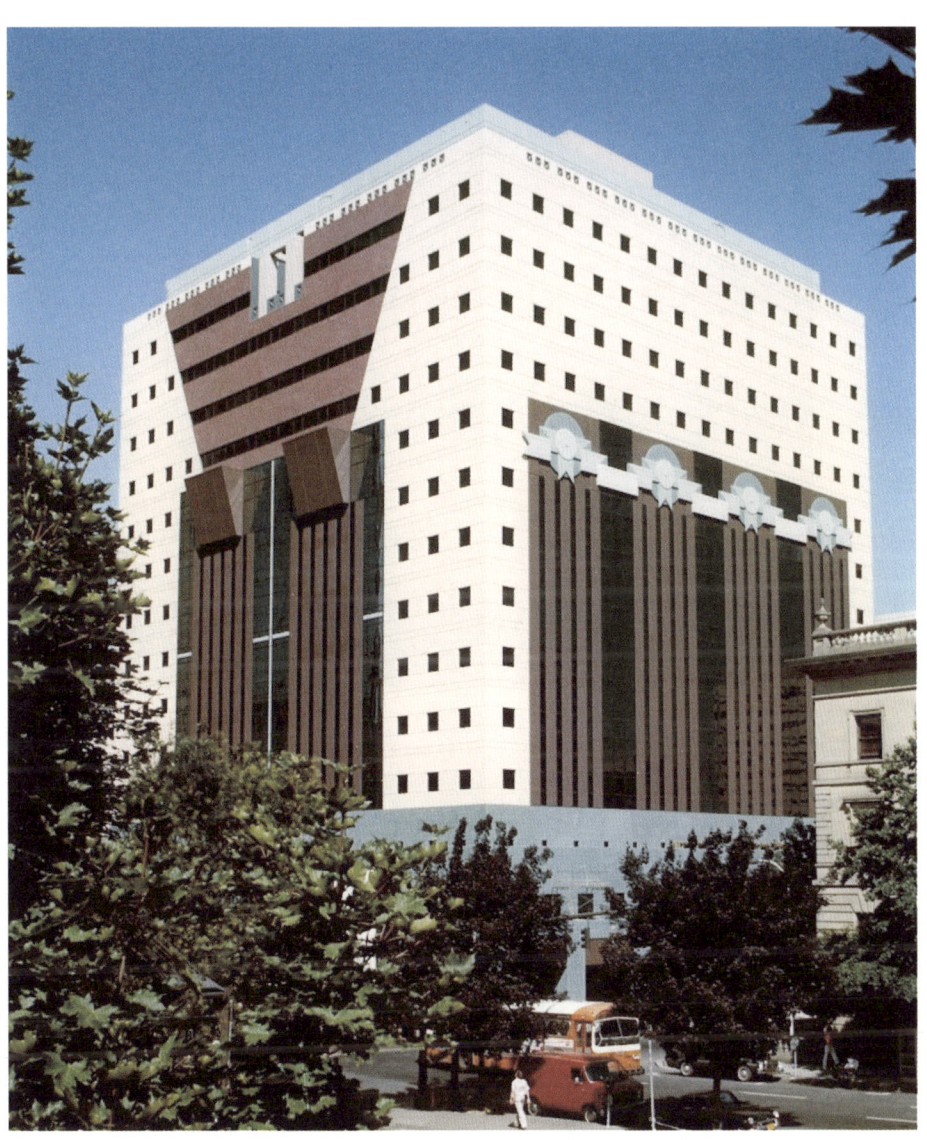

●●● 오레곤주 포틀랜드 시청사. 파격적인 포스트모던 건축으로 유명한 마이클 그레이브스의 대표작이다. 이 건물은 다양한 색채와 레고 블럭을 연상시키는 형태, 특이한 장식 등이 눈에 띄며, 출입구 부분의 돌출된 형태가 가장 큰 특징이다. 고전주의 건물 양식의 다양한 장식을 직간접적으로 표현하고 있다.

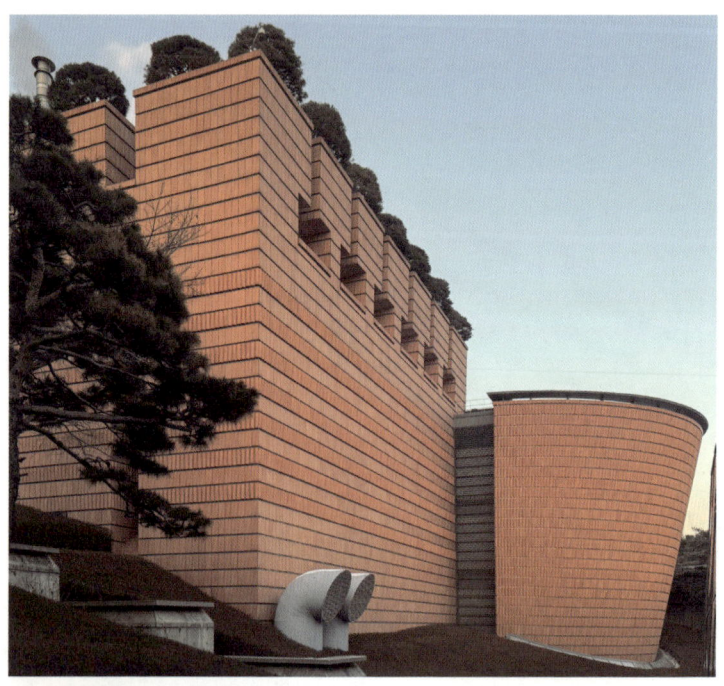

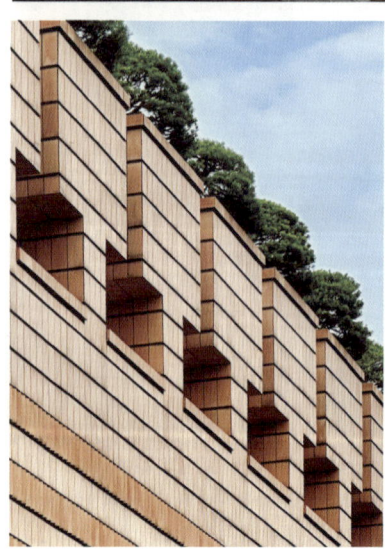

●●● 리움 미술관. 마리오 보타가 '도자기 미술관'을 염두에 두고 설계했다. 기하학적인 외관과 적벽돌을 사용해 보타의 건축 특징이 잘 살아 있다. 역원추형 건물로, 외관의 모양을 그대로 반영한 나선형 계단도 있다. 육중한 매스와 원형돔을 연상시키는 듯한 곡면 건축은 기하학적인 비례를 중시하는 고전주의 건축을 연상케 한다.

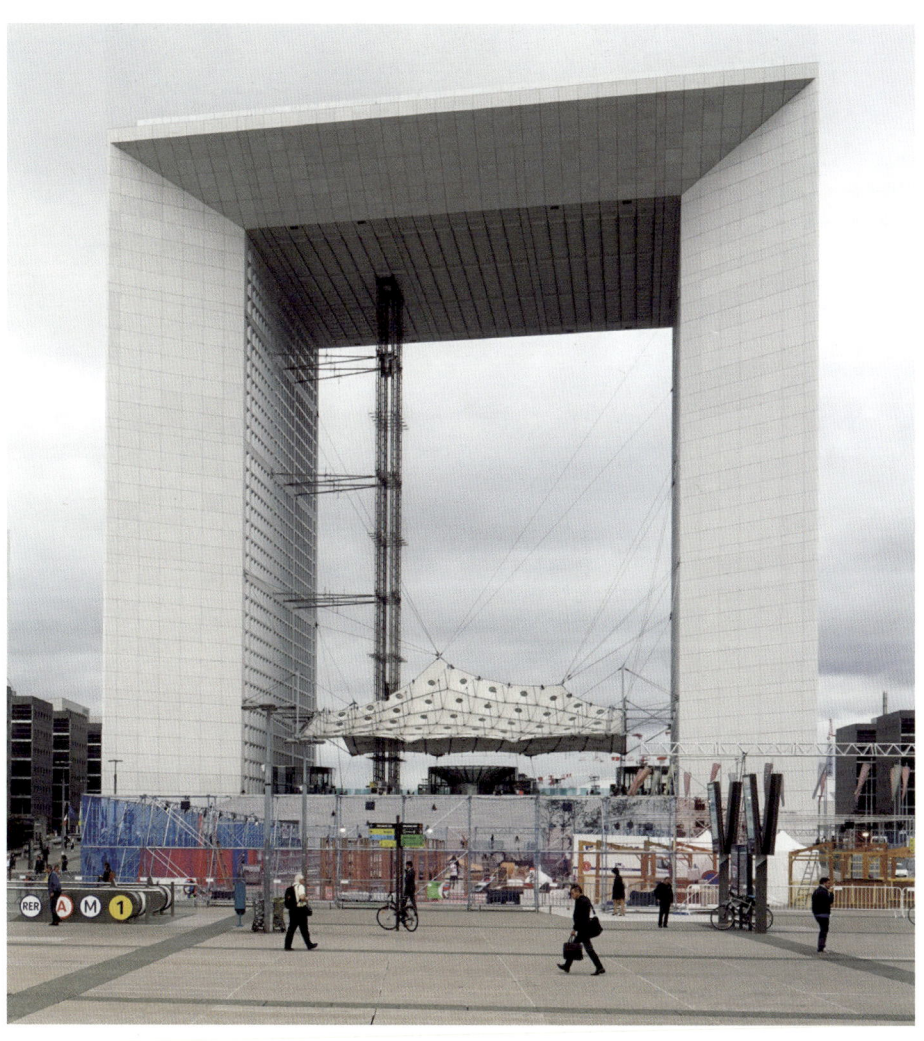

●●● 그랑드 아르슈. 정확한 정방형으로 만들어진 신개선문이다. 미테랑 대통령은 프랑스 건축에 큰 영향을 끼쳤는데, 그랑드 아르슈는 프랑스 국립도서관, 루브르 유리 피라미드와 함께 대표적인 미테랑 프로젝트로 손꼽힌다. 이는 고전주의 건축을 재해석한 르네상스식 고전 건축의 발현이다. 로마의 도시 축을 연상시키듯이, 루브르, 개선문, 라데팡스를 잇는 역사적 축을 완성했다는 점 역시 르네상스 건축의 이미지를 떠올리게 한다. 그러나 실제로 프랑스에서는 고전주의 건축보다는 고딕, 바로크 등의 건축이 발전했음을 고려할 때, 파리 도시 자체가 역동적일 수밖에 없는 이유가 존재한다.

●●● 아모레퍼시픽 사옥. 치퍼필드는 혼잡한 용산이라는 위치를 고려해 과감하게 1층을 비웠다. 1층 앞을 고전적인 열주로 구성하여 마치 현대판 르네상스 건축을 보는 듯하다. 조화와 비례의 상징인 고전주의 건축을 지키면서 또 다른 입면의 루버 건축으로 고전을 재해석한 것으로 보인다.

●●● 파리 퐁피두 센터. 박스형의 고전적인 비례감을 갖추었지만, 새로운 비례의 해석으로 과감한 현수(와이어) 구조를 도입하고 규칙적인 모듈의 집합으로 설계되었다. 진정한 현대판 고전주의 건축의 재해석으로 르네상스 건축이 환생했다고 말해도 과언이 아닐 정도다.

●●● 프랑스 국립도서관. 파리 센강 남서쪽 13구에 위치해 색다른 경관을 연출하고 있다. 도미니크 페로가 설계했으며 1995년 준공, 입주하여 새로운 파리의 랜드마크로 자리잡고 있다. 직각 매스로 구성된 4개 동은 마치 책을 세워 놓은 듯한 반듯한 매스로서, 유리 커튼 월과 내부 차양막 디자인이 돋보인다. 그리스·로마의 고전 건축에 근간을 둔 조화와 비례 정신에 입각하여 새로이 해석한 르네상스 건축이라고 할 수 있다.

●●● 샌프란시스코 현대 미술관. 1935년에 개관한 이 미술관은 소장품이 점점 늘어나자 마리오 보타에게 완전히 새로운 미술관 설계를 부탁했고, 개관 60주년인 1995년에 새롭게 태어나게 되었다. 보타의 건축물에서 자주 보이는 붉은 벽돌과 건물 상부의 원형 유리 채광창이 특징이다. 붉은 벽돌은 르네상스 건축에서 중요시되는 대칭성과 기하학적 비례를 반영하고 채광창은 자연과의 조화를 추구했다고 볼 수 있다.

●●● 런던 로이드 뱅크 본사Lloyd's Building. 리처드 로저스가 비례감과 조화가 돋보이는 하이테크 사조로 설계했다. 하이테크는 '기술이 디자인이다'라는 모토 아래 기계 미학을 선보이는 건축이다. 하지만 그 원류를 찾다 보면 지극히 기하학적이고 조화로운 비례를 가지고 있는 고전주의 건축과 맞닿아 있다. 그런 면에서 1980년에 등장한 이 건축물은 르네상스 사조와 유사하다. 고전주의 건축을 새로운 시작으로 재해석한 르네상스의 정신과 같은 선상에 있다고 말할 수 있다.

●●● 설해원(양진석 설계). 강원도 양양에 위치한 골프 리조트다. 수평과 수직의 비례, 기둥 등의 조화에 신경 써서 건축했다. 고전주의 건축을 현대적으로 재해석했다.

키워드로 정리하는 르네상스 건축

- 르네상스는 부활 또는 재생의 뜻을 지닌 프랑스어에서 유래
- 인간의 가치를 중시하고 예술가들이 이름을 찾은 시대
- 고전주의의 중흥, 종교 개혁, 과학 발전, 예술 소재와 기법의 혁신
- 신 중심의 중세적 세계관에서 벗어나 인간 중심의 세계관으로 이동
- 도시의 시대, 고전 부활의 시대, 인본주의의 시대, 상업의 시대
- 그리스 · 로마 시대를 그리워한 르네상스
- 질서 · 대칭 · 비례와 같은 원칙 준수
- 르네상스의 중심지는 이탈리아, 시작은 피렌체
- 르네상스의 황금기는 로마, 확산은 베네치아
- 절대 왕정과 신흥 세력(부와 군사력, 상업 발달) 등장으로 새로운 도시와 문화 탄생
- 중세(로마네스크, 고딕, 5~15세기)는 암흑의 시대, 신 중심의 시대
- 실용 학문과 경험주의가 등장하며 학문의 패러다임 전환
- 1510~1600년 – 후기 르네상스라 불리는 매너리즘 시기, 고전주의에서 이탈

5장
바로크·로코코 건축

현실보다 사유,
바로크 양식의 시작

Baroque × Rococo
Architecture

고대 로마 제국이 그랬듯 크나큰 유산을 남긴 르네상스도 결국 그 끝이 있었다. 1527년 로마 일대를 처참하게 짓밟은 '로마 대약탈'이 그 계기다. 교황 클레멘스 7세의 반대에도 불구하고 카를 5세가 신성 로마 제국의 군대로 로마를 침략했던 것이다. 이로 인해 교황의 권위가 크게 약화되었고, 이탈리아의 정치적 상황 또한 불안정해졌다. 외부의 군사적 압박과 내부의 정치적 혼란 속에서 이탈리아는 르네상스의 중심지로서의 위상이 약화되었다. 이런 시대 상황과 맞물려 르네상스 시대의 진리로 여겨졌던 조화와 균형 원칙이 개인의 취향에 의해 변주되기 시작했다. 이렇게 유럽 건축사는 또 하나의 비로마 양식을 맞이하게 된다. 로마네스크에서 벗어나 야만인의 양식이라고 불리던 고딕 양식에 파격이 있었듯이, 오랜 기간 지속된

르네상스 건축 양식에 반기를 들듯 탄생한 양식이 바로크라고 생각하면 이해하기 쉬울 것이다.

앞서 미켈란젤로의 캄피돌리오 광장에서 매너리즘에 대해 설명했다. 흔히 "매너리즘에 빠지다"라는 말은 보통 타성에 젖어서 틀에 박힌 듯 비슷한 것을 반복하는 습관이나 행위를 지적할 때 사용하는데, 이 말이 본래 예술 사조를 가리키는 용어였다는 사실이 아이러니하다. 매너리즘은 우리가 앞서 살펴본 르네상스가 힘을 다해 가던 15세기 중반에서 16세기 중후반에 유행한 새로운 예술 양식이었다. 르네상스가 유럽을 장악하며 조화와 균형감, 안정감을 강조했다면 이런 경향에 지친 일부 예술가들은 늘어진 형태, 과장되고 균형에서 벗어난 포즈, 조작된 비합리적 공간, 부자연스러운 빛과 조명 등을 사용해 보다 인공미를 더하려는 시도를 했다. 인체를 극도로 길게 늘여 과장되게 표현한 이탈리아 화가 파르미자니노Parmigianino의 〈목이 긴 성모〉 그림을 보면 당시 매너리즘의 특징이 잘 나타나 있다. 길게 늘어난 목은 르네상스의 완벽한 비례미와는 거리가 있다. 매너리즘은 이렇듯 왜곡과 불균형을 통해 어딘지 모를 긴장과 부조화의 느낌을 전달했다.

르네상스 말기에 이탈리아에서 발전하기 시작한 바로크는 르네상스 양식의 진화와 함께 르네상스를 새롭게 발전시킨 양식이다. 르네상스가 '현실적인 것'이라면 바로크는 '사상적인 것'이었다. 르네상스가 객관적 법칙을 중시했다면, 바로크는 관찰자의 주관을 더욱 강조했다. 이 같은 경향은 그리스 건축이나 로마 건축 후기에도 나

타나고 있다.

바로크에서는 건축, 구조, 표현, 장식 등 모든 것이 전체의 효과를 위해 사용되었다. 그러므로 르네상스에 비해 양식의 스케일이 크고 전체적이며 감각적으로 강한 특징을 갖고 있다. 일반적으로 르네상스 건축은 순수한 고전 건축의 기본 요소를 가지고 있기 때문에 최고 예술이고, 바로크는 전통에서 벗어나 비약을 시도한 것이므로 르네상스 예술의 타락한 형태라고 보는 사람도 있다. 그러나 바로크 건축은 건축사적으로 의미가 큰 신세계를 열었다.

바로크 건축에서는 시간적 요소가 아주 중요했다. 그래서 건물 안에 들어와 내부 공간을 두루 다니며 볼 때 시간의 경과에 따라 그 전체의 아름다움을 느낄 수 있도록 서로 연관되게 요소들을 구성했다. 바로크는 큰 것과 작은 것, 단순한 것과 복잡한 것의 대조, 점차적인 감각 변화, 궁극적인 클라이맥스의 제시 등으로 '교향악적인' 특징을 갖고 있었다고 할 수 있다.

바로크의 디테일은 클래식한 형태를 자유롭게 추구했다는 것이 특징이다. 바로크 건축이야말로 근현대 건축으로 이행하는 시기의 전조를 보여주는 듯하다. 그만큼 바로크 건축의 자유로운 조형 사상은 이전에 로마와 비로마의 윤회 과정 속에서도 새로운 사조로 탄생되었다고 보아야 할 것이다. 바로크 건축은 페디먼트를 적용하지 않고, 양 끝을 굽히는 등 조형을 많이 변형시켰다. 벽이나 문 등의 윗부분에 돌이나 목재 등을 띠처럼 댄 몰딩에 강한 음영이 생기게 하는 등 장식적인 조각이 점점 더 많이 사용되었다. 벽면이 많이 사용되

어 수직·수평 등 모든 방향으로 곡선을 쓰게 되었으며, 벽면 패널에는 복잡한 회화 장식을 하게 되었다. 이탈리아의 지안 로렌초 베르니니Gian Lorenzo Bernini(1598~1680)는 주로 교황과 귀족을 위해 활동했는데, 터스컨식 주범柱範(본보기가 될 만한 기둥 건축 양식의 기준)의 열주로 둘러싸인 타원형 광장인 성베드로 대성당 광장, 성당과 바티칸 궁을 연결하는 터널형 대계단, 올라갈수록 좁아지는 투시 화법적인 착시 효과, 빛과 장식의 효과로 감각적이고 역동적인 공간을 창출했다.

이렇게 르네상스에서 탈피하려는 당대의 진보적인 시도가 지금처럼 부정적인 의미로 쓰이기 시작한 것은 후기 르네상스를 주름잡던 미켈란젤로나 라파엘로 같은 거장들이 역사 속으로 사라진 다음이다. 당대의 비평가들은 이 천재 예술가들 이후에 나타난 작품은 이전에 비해 보잘 것 없다고 보았다. 단지 형식적인 새로움을 추구할 뿐 독창성이 없다고 본 것이다. 아무래도 르네상스가 추구했던 이상적인 아름다움과는 거리가 먼 것이라 그랬을 것이다. 그래서 일정한 기법이나 형식이 되풀이되는 모양을 가리켜 '매너리즘에 빠졌다'고 말하게 된 것이다.

이 매너리즘은 르네상스 이후의 건축사를 엿볼 수 있는 힌트를 제공한다. 이탈리아가 '로마의 대약탈'을 비롯한 몇 차례의 외침 때문에 힘을 잃어 가기 시작하면서 또다시 건축사도 새로운 국면을 맞이하게 되었다. 르네상스가 고전주의 로마 스타일의 부활을 의미했다면, 그 여력이 잠잠해진 17세기에는 또 다른 비로마 스타일이 다

시 한번 유럽 건축사의 주인공으로 등장한다. 그리고 그것이 매너리즘을 지나, 우리가 지금부터 본격적으로 살펴볼 바로크와 로코코 양식이다.

비뚤어진 진주,
바로크 건축의 특징

Baroque × Rococo
Architecture

　바로크·로코코 양식을 살피기 전에 17세기 직전 유럽 사회의 모습을 간단히 짚고 넘어가 보자. 당시 유럽 사회는 권력 구조가 이원화되면서 교황과 왕의 대립 구도가 형성되었다. 스페인은 강력한 군사력과 경제력으로 유럽 사회의 절대 강자로 군림하면서 이탈리아와 독일을 장악했다. 프랑스와 영국은 교황의 영향력을 벗어나 절대 왕정의 시기를 거친다. 프랑스는 가톨릭과 신교의 오랜 갈등 이후 한 세기라는 시간이 흘렀다. 종교 개혁으로 그리스도교가 분열하자 믿음의 회복과 자금난 타개를 위해 교황청이 대책으로 내놓은 것이 바로 '종교재판'과 '마녀사냥'이었다. 마녀사냥 때문에 재산이 많은 홀로 된 여인들 중심으로 30만 명이 희생되었다. 흑사병의 발병 원인으로 유대인과 거지, 한센병 환자가 지목되어 이들 또한 목숨을

부지하기 어려웠다.

　이러한 시대적 배경 속에서 태어난 바로크는 '비뚤어진 진주'라는 뜻의 포르투갈어 'Pérola Barroco'에서 유래되었다는 말이 있다. 화려하고 반짝이지만 완벽하고 정형적인 모습이 아니라 찌그러지고 균형이 맞지 않는 모습의 진주. 바로 이것이 바로크 양식의 특징을 잘 나타낸다고 할 수 있다. 처음에 바로크는 부정적인 의미였으나, 이후 19세기 역사학자들이 바로크를 르네상스와 구분되는 독립적이고 창조적인 예술 양식으로 정의했다.

　바로크 양식은 1600년경에서부터 18세기 전반까지 약 150년 동안 유럽에서 유행한, 사회를 지배하는 두 세력인 가톨릭과 절대 왕정의 권위와 욕망을 상징하고 대변한 양식이다. 르네상스 고전주의는 정형, 바로크는 비정형의 은유라고 평가받는다. 후기 르네상스의 장식미는 유지하되, 매너리즘의 비정형적인 특징을 동시에 받아들인 새로운 예술사조라고 할 수 있다. 비정형성, 장중함, 생동감, 장식성을 주요 특징이라 요약할 수 있겠다.

　바로크 건축의 역동적 개념은 곧 프랑스에 받아들여져 프랑스 고전주의로 알려진 명백하고 뚜렷한 양식으로 발전되었다. 바로크 건축은 본질적으로 17~18세기 로마 가톨릭 교회와 중앙집권화된 프랑스의 정치 계급에 대한 반영이라 할 수 있다. 17세기 로마에서 발원한 바로크는 활동적이고 화려한 성격이라 알프스 이북에서는 절대주의 왕정과 결부되어 퍼지면서 궁정 건축 등을 중심으로 다양한 표현을 탄생시켰다. 바로크는 프랑스 궁정이나 상류 귀족의 생활

양식 속에서 점차 화려하고 섬세하게 변화해 가며 장식적인 로코코로 진화한다.

바로크 양식은 로마에서 출발하여 프랑스, 독일, 영국, 스페인, 오스트리아, 서유럽과 중부 유럽의 주요 나라까지 퍼져 나갔다. 영국의 경우 17세기에 절대 왕정 아래 청교도 혁명이 발발했다. 공화정의 시대가 막을 내리는 상황에서 왕의 힘이 최소화된 입헌군주제가 시작된 것이다. 따라서 예술 양식에 대한 관심이 떨어진 상황이었는데, 1666년 5일 동안 런던에 큰 화재가 발생해 90여 개 교회와 1만 3,000여 채의 집이 전소되어 건축 양식이 사회적 화두로 등장했고, 이 건축물의 재건 사업과 함께 바로크 시대가 도래했다. 중부 유럽의 바로크는 지역의 고유성이 결합되어 나타난 화려한 공예 장식을 특징으로 했다. 절대 왕정의 몰락, 시민 혁명을 통한 시민 사회의 출현, 산업 혁명, 세계의 교역 시대 등 유럽의 다양한 가치관이 치열하게 부딪히는 시대가 찾아오면서 18세기 바로크는 소멸했다.

바로크 양식의
대표적인 작품

Baroque × Rococo
Architecture

 이 시기 활동한 대표적인 바로크 양식 예술가 두 사람이 있었는데, 바로 바티칸을 대표하는 예술가이자 조각가인 베르니니와 건축가인 프란체스코 보로미니Francesco Borromini(1599~1667)다. 이 두 사람은 동시대에 활동하며 당대의 라이벌로 불렸다. 베르니니는 '예술 작품의 가치는 자연의 실제 모습의 묘사가 아니라, 이상적 아름다움을 제시하는 것'이라고 주장했다. 베르니니가 비정형성을 강조한 바로크 양식을 추구하면서도 고전주의와 르네상스의 규칙을 고수했다면, 보로미니는 그보다는 훨씬 더 규칙에서 자유롭고 화려한 스타일을 보여주었다는 점에서 차이가 있다.

 베르니니의 대표작은 세계 최대급의 규모와 아름다움을 자랑하는 성베드로 대성당의 광장을 꼽을 수 있겠다. 1656~1667년 약 10

년에 걸쳐 설계해 완공했으며, 최대 수용 인원만 30만 명에 이르는 거작이다. 위에서 광장을 내려다보면 바닥이 열쇠 구멍 모습으로 디자인되어 있는 것을 볼 수 있는데, 특이하게도 광장의 전체적인 생김새가 정방형의 원이 아니라 비뚤어진 타원의 형태를 취하고 있다. 이 점이 바로크 양식의 왜곡과 비정형성을 엿볼 수 있는 단서인데, 대칭적 구조를 유지하면서도 원을 살짝 비틀어 고전주의의 완벽하고 이상적인 아름다움과 거리를 두는 모습이다. 이러한 바로크 양식의 특징은 보로미니의 작품에서 한 단계 더 또렷해진다.

 보로미니는 스위스 출생의 이탈리아 건축가로 그동안 르네상스 양식에서 잘 다루어지지 않았던 평면적인 곡선을 본격적으로 건축에 도입해 이후 바로크 양식을 확립하는 데 큰 영향을 주었다. 그가 설계한 걸작으로는 산티보 알라 사피엔차Sant'Ivo alla Sapienza를 꼽을 수 있다. 이 산티보 성당의 천장은 원과 곡선을 적극적으로 사용해 극적이면서도 새로운 아름다움을 선사한다. 기존 양식에서는 보지 못한 다른 차원의 기하학적 재미를 느낄 수 있다. 보로미니가 건축한 '산카를로 알레 콰트로 폰타네 성당San Carlo alle Quattro Fontane'도 로마 바로크 양식 건축의 걸작으로 통한다. 이 성당은 첨탑 부분이 아주 독특한데, 일직선으로 곧게 올라가는 전형적인 구조에서 벗어나 첨탑의 꼭대기까지 원을 그리듯 밀어 올리는 형태이다. 르네상스의 표현 방식과는 확연한 차이를 보여준다는 것을 알 수 있다. 바로크 양식의 건축물은 이렇게 고대 르네상스의 정형성에서 탈피해 더욱 화려하고 역동적이고 자유로운 모습을 드러낸다.

바로크 건축의 대표작이라고 한다면 역시 루브르 궁전과 베르사유 궁전을 꼽을 수 있다. 절대 왕정의 궁전이 갖추어야 할 위엄과 장중함뿐만 아니라 세밀하고 화려한 장식까지, 바로크 양식의 정수를 보여준다. 프랑스에서는 다양한 공공시설도 바로크 양식으로 건축되었으며, 이는 이탈리아의 저택 중심의 바로크와는 확연한 차이를 보인다. 지금의 루브르 궁전의 모습은 바로크 양식이지만, 르네상스 고전주의의 뿌리에서 시작된다. 그렇기에 여타 바로크 건축과는 다르게 고전주의 흔적이 남아 있는 로마와 비로마의 요소를 함께 품은 바로크 건축이라 할 수 있다. 밀라노 두오모 대성당이 고전주의 로마네스크 요소를 품은 고딕 건축인 것과 유사하다고 봐야 한다.

루브르 궁전의 건축 역사는 12세기로 거슬러 올라간다. 1190년, 프랑스 카페 왕조의 7대 왕 필립 오귀스트에 의해 처음 성채로 건축되었다. 이후 1357년, 샤를 5세의 지시에 따라 루브르 성은 왕궁으로 변화하게 되었다. 중세의 성채에서 르네상스 양식으로의 전환은 프랑수아 1세의 손에 이루어졌다. 그는 1527년 기존의 루브르성을 개조하여 르네상스 양식의 새로운 궁전을 세우기로 결정하고, 1546년에 착공을 지시했다.

그렇게 루브르 궁전은 여러 차례의 변화를 겪으며 발전해 갔다. 17세기 중반에는 궁전의 확장과 개조에 대한 계획이 수립되었고, 1664년에는 고전주의 건축 요소를 가미한 우아하면서도 가벼운 골격으로 사용된 설계안이 제출되었다. 이 계획안에서는 높은 프랑스식 창문들이 남겨진 벽면을 차지하고 있었다. 루이 14세가 정궁을

베르사유 궁전으로 이전하기 전까지 루브르 궁전은 수도 파리의 정궁 역할을 했다. 이 시기에 루브르 궁전은 고전주의 요소를 유지하면서도 점차 바로크 양식의 영향을 받아 화려한 장식과 구조의 변화를 겪게 되었다.

베르사유 궁전의 도시개발은 1661년 시작되었으며, 궁전은 대지의 중앙에 위치하고 건물 양 날개는 균형 있게 배치되어 있다. 한편에는 정원, 한편에는 도시들이 있는 배치로, 궁전을 중심으로 무한한 원경이 펼쳐지도록 했다. 베르사유는 17세기 프랑스의 절대적이지만 개방적인 체계의 진정한 상징이다. 이러한 건축적 특징은 바로크 양식이 갖는 웅장함과 조화를 잘 보여준다.

이후 나폴레옹 1세와 3세는 루브르 궁전의 현재 모습을 갖추는 데 중요한 역할을 했다. 프랑스 혁명 이후 루브르 궁전을 박물관으로 전환하기로 결정하고, 나폴레옹 1세가 1810년에 이 공사를 완성했다. 1852년, 나폴레옹 3세는 파리 개조 계획의 일환으로 루브르 궁전의 완성을 계획했으나, 1853년에 최초 설계자인 위스콘티가 사망하면서 프로젝트는 지연되었다. 이후 루푀르에게 추가적인 수정을 맡기고, 1857년에 현재의 궁전 구조가 완성되었다.

이후 프랑스 혁명의 시작점이 된 바스티유 감옥 습격 사건 200주년을 기념하는 해인 1989년 공모를 통해 선정된 중국 출신 미국 건축가 이오 밍 페이Ieoh Ming Pei가 설계한 유리 피라미드가 루브르 박물관 중정에 세워졌다. 미테랑 대통령 시절이었다. 이 유리 피라미드는 역사적 건축물과 현대 건축의 조화를 이루며, 루브르 박물관의

●●● 루브르 박물관 유리 피라미드. 건축 당시 반대가 많았지만 미테랑 대통령의 강력한 의지로 신구 건축의 조화로운 모습을 볼 수 있게 되었다. 바로크 양식의 루브르궁과 20세기 건축 유리 피라미드가 조화롭게 공존하고 있다.

새로운 상징으로 자리잡았다.

영국에서 바로크는 크리스토퍼 렌Christopher Wren이 설계한 세인트폴 대성당Saint Paul's Cathedral에서 절정을 이룬다. 천문학자이자 수학자이며 교회의 설계 책임자로 활동했던 렌은 로마의 바로크 양식에서 영향을 받아 성당을 설계했다. 로마 바로크 양식의 대표 건물인 보로미니의 성아그네스 성당Sant'Agnese in Agone과 성베드로 대성당의 종탑을 차용했다는 의견도 있다. 세인트폴 대성당 정면의 두 개 층에는 고대 로마의 코린트식과 복합식 기둥을, 상부에는 페디먼트까지 가져와 고전주의적 요소가 강한 영국만의 바로크 스타일을 꽃피운다. 세인트폴 대성당은 영국만의 바로크 양식 건축물이라 평가받는다. 가톨릭, 신교, 국교회 세력, 이렇게 세 집단의 합의를 이뤄 입헌군주제와 의회민주주의의 동시 성립에 의해 만들어진 건물인 셈이다. 세인트폴 대성당은 화려하지 않은 내부 장식과 합리적 구조로 절제된 건축을 선보인다.

바로크 건축은 어떠한 양식도 배척하지 않고 종합적 조화를 이루어 낸다. 르네상스가 주로 이탈리아의 현상이라고 한다면, 바로크는 전 유럽의 공통된 현상이라고 할 수 있겠다. 이탈리아의 바로크 건축을 상징하는 건축은 트레비 분수Fontana di Trevi다. 베르니니의 디자인을 가지고 니콜라 살비Nicola Salvi가 지었다. 높이 26.3미터, 너비 49.15미터 규모다. 로마 바로크 양식의 분수 중 가장 큰 규모를 자랑하며, 세계적으로도 매우 유명하다. 〈로마의 휴일〉 같은 영화에도 다수 등장하며 로마의 대표적인 랜드마크가 되었다.

이렇게 바로크 건축은 인본주의의 시대라 불리는 서구 문화사의 한 시대를 마무리 지었다. 복합적인 매력으로 유럽을 사로잡았던 바로크 양식은 18세기에 이르러 급격히 쇠퇴하게 된다. 사실 건축사에서 바로크 양식은 지금껏 보았던 굵직굵직한 사조, 양식이라는 이름을 가진 마지막 주자라 해도 과언이 아니다. 그 뒤로도 물론 신고전주의, 고딕 복고 양식 등 다양한 건축 사조가 등장했지만, 양식 전쟁이라고 불리며 한 시대를 압도적으로 주름잡지는 못한 채 공존하는 경향을 보였기 때문이다.

●●● 성베드로 대성당 광장. 이탈리아 바로크 양식 건축의 거장 베르니니가 1656년 설계해 1667년에 완성했다. 광장은 좌우 너비가 240미터의 타원형이다. 광장 중앙에는 이집트에서 가져온 오벨리스크가 서 있다. 베드로가 순교한 곳으로 알려져 있다. 각 시대별로 수많은 건축가가 참여하여 계속 진화한 과정이 흥미롭다. 오랜 기간에 걸쳐 베르니니, 브라만테, 미켈란젤로, 카를로 마데르노를 포함하여 널리 알려진 건축가 및 장인의 손을 거쳤다.

●●● 산티보 알라 사피엔차. 베르니니의 추천으로 프란체스코 보로미니가 설계했다. 바벨탑을 모티브로 한 코르크 따개 모양의 채광창 첨탑이 특징이다.

●●● 산카를로 알레 콰트로 폰타네 성당. 보로미니의 대표작으로 로마에 있는 바로크 양식 성당이다. 타원형 돔과 매우 복잡한 곡선형을 그리면서 올라갔다 내려갔다 하는 벽면이 특징이다. 건물 정면은 아직 미완성이다.

●●● 세인트폴 대성당. 1666년 런던 대화재 이후 세워진 영국 국교회 성당이다. 크리스토퍼 렌이 전통적인 고딕 양식의 성당을 개축하기 위해 제출한 설계안은 획기적이었는데, 많은 반대에 부딪혀 원안과는 다르게 절충안으로 지어졌다. 돔을 올린 고전주의 양식에 십자형 고딕 양식 설계를 접목시킨 형태다.

●●● (위) 베르사유 궁전. 파리 남서쪽 베르사유에 있는 바로크 양식의 궁전이다. 루이 13세가 지은 사냥용 별장이었는데, 이후 루이 14세가 대정원을 만들고, 1668년에는 전체를 증축해 U자형 궁전으로 개축했다. 규모가 크고 매우 호화로운 곳으로, 2층에 있는 거울의 방이 유명하다.

●●● (아래) 트레비 분수. 이탈리아 로마 폴리 궁전 정면에 위치한 바로크 양식의 대리석 분수다. 베르니니의 디자인을 원안으로 니콜라 살비가 설계했다. 여행객들이 동전을 던지며 소원을 비는 곳으로 유명하다. 이 분수의 물은 로마에서 22킬로미터나 떨어진 살로네샘에서 오는데, 기원전 19년에 세워진 아쿠아 비르고 수도교로 운반된다고 한다.

장식 지상주의, 로코코 양식

Baroque × Rococo
Architecture

바로크의 화려함과 매혹적인 장식은 이내 프랑스, 독일, 영국, 스페인, 오스트리아 등 서유럽과 중부 유럽에까지 퍼졌다. 특히 프랑스에서는 바로크 양식을 뛰어넘는 극단적인 화려함과 비정형적인 형태를 선호해 새로운 양식을 탄생시켰는데, 바로 로코코 양식이다. 로코코 양식은 루이 15세와 16세 시대에 크게 유행했는데, '로코코'는 프랑스어 '로카유Rocaille'에서 온 말이다. '자갈, 조약돌'이라는 뜻의 로카유는 천연동굴의 바위를 모방해 인공 동굴이나 분수 등의 표면을 조개껍질이나 자갈 등으로 장식하는 것을 의미한다.

　로코코 양식은 바로크 양식을 뛰어넘는 극단적인 화려함과 비정형적인 형태를 선호하며 퇴폐적이기까지 한 장식적 모습이 특징이다. 건축물 자체보다도 실내 장식과 조각에 공을 들이는 경향이

강한데, 17~18세기 프랑스 사회의 귀족 계급이 추구한 사치스러우면서도 우아한, 유희적이고 변덕스러우면서 동시에 부드러운 성격을 가진 사교계 취향의 양식이라 보면 되겠다. 로코코는 바로크에 뿌리를 두었을 뿐만 아니라, 18세기 계몽주의의 새로운 경험론과 감수성을 반영한 전환기의 양식이다. 대표적인 건축물로는 프랑스의 베르사유궁과 루브르궁, 독일의 상수시궁Schloss Sanssouci 등이 있다.

처음에 로코코 양식은 웅장한 루이 14세의 베르사유궁과 그가 나라를 다스리는 동안 유행한 바로크 양식에 반발하며 생겨났다. 로코코 양식에서는 벽면과 천장, 점토나 지점토 같은 가소성 있는 재료를 붙여 나가며 입체적 형상으로 표현하는 소조 작품 등을 조개 같은 자연물뿐만 아니라 'C'자나 'S'자 같은 기본 형태 위에 교차곡선과 역곡선을 그린 문양으로 장식했는데, 대칭보다는 비대칭을 기본으로 삼았다. 색상은 밝은 파스텔, 상앗빛 흰색, 황금색이 주로 쓰였으며 유리도 자주 사용했다.

프랑스 로코코 양식의 좋은 예로는 프랑스 건축가이자 장식가 장 오베르Jean Aubert가 장식한 샹티이성Château de Chantilly의 사교 공간 내에 있는 무슈 프랭스 살롱Monsieur François Salon을 들 수 있다. 또한 제르맹 보프랑Germain Germain Boffrand이 장식한 파리의 수비즈 호텔Hôtel de Soubise도 있는데, 세밀한 조각과 아름다운 벽화로 가득 차 있다. 독일에서도 로코코의 장식 예술을 볼 수 있는데, 오토보이렌 대수도원 교회Kloster Ottobeuren가 유명하다.

특히 1715~1745년의 장식 예술은 로코코풍이 강했는데, 그 이

●●● 상수시궁. 독일 포츠담에 있는 궁전으로 프리드리히 2세 국왕의 여름 별장으로 사용되었다. 상수시 공원 꼭대기에 있는 이 궁전은 단층 구조로, 화려한 색과 섬세한 장식의 로코코 양식 건물로 대리석홀과 궁전 정원이 유명하다.

유는 이 양식이 가구, 벽걸이, 자기 등과 금은 세공품에 잘 어울렸기 때문이다. 1730년대 로코코 양식은 프랑스에서 독일어권과 가톨릭 국가로 퍼져나갔다. 그곳에서 연극적 공간 조형 효과에 관심을 둔 바로크풍 취향과 남부 독일의 환상적 요소가 프랑스식 우아함과 조화를 이루어 종교 건축의 훌륭한 양식으로 바뀌었다. 프랑스 밖에 있는 가장 아름다운 로코코풍 건물은 뮌헨 님펜부르크궁 Schloss Nymphenburg에 있는 세련되고 섬세한 아말리엔부르크 파빌리온 Amalienburg Pavillon, 레지덴츠 테아터 Residenz Theatre를 예로 들 수 있는데, 이들은 모두 프랑수아 드 퀴빌리에 François de Cuvilliés가 건축했다. 또 가장 훌륭한 독일의 로코코식 성당으로는 발타자르 노이

만Balthasar Johann Neumann이 설계한 바이에른의 리히텐펠스 근처의 피어젠하일리겐 교회Vierzehnheiligen와 도미니쿠스 치머만Dominikus Zimmermann이 건축하고 그의 형 요한 밥티스트 치머만Johann Baptist Zimmermann이 장식한 뮌헨 근처의 비스키르헤 교회Wieskirche를 꼽을 수 있는데, 장식에서 현란한 아름다움이 느껴진다.

바로크·로코코 양식을
엿볼 수 있는 현대 건축물

Baroque × Rococo
Architecture

 정리하자면, 바로크 양식은 17세기부터 18세기 초까지 유럽에서 널리 퍼졌으며, 감정 표현과 드라마틱한 공간 구성이 특징이다. 이 시기의 건축은 종종 권력의 상징으로서의 역할을 하며, 교회와 국가의 위엄을 드러내기 위해 웅장한 규모와 복잡한 장식이 사용되었다. 로코코는 바로크의 연장선에서 발전한 양식으로, 18세기 중반부터 유행했다. 이 시기는 보다 섬세하고 경쾌한 장식이 특징으로, 귀족 사회의 사교적이고 여유로운 삶을 반영한다. 로코코 건축은 자연을 모티프로 한 곡선과 화려한 색상이 두드러지며, 개인의 취향과 개성을 중요시하는 경향이 강하다.

 이 두 양식은 유럽의 사회적·정치적 변화와 밀접하게 연관되어 있으며, 특히 귀족과 왕권의 영향을 받았다. 바로크는 절대 왕정

의 힘을 상징하는 반면, 로코코는 그로부터 파생된 사치와 미적 쾌락을 강조한다. 이러한 건축 양식들은 단순한 공간을 넘어서, 당시 사람들의 가치관과 세계관을 반영하는 중요한 문화유산으로 자리 잡았다. 현대 건축에서 바로크와 로코코의 요소를 재조명하는 것은 과거의 유산을 새로운 형태로 실현하는 흥미로운 도전이다. 프랭크 게리Frank Gehry가 설계한 루이비통 재단 미술관Foundation Louis Vuitton은 자유로운 곡선과 비정형 비례로 전통의 고전주의를 뛰어넘으며, 바로크 건축의 역동성과 유연성을 현대적 언어로 표현했다. 유리 패널이 만들어내는 빛의 변화는 고전적인 아름다움과 현대적 혁신을 조화롭게 결합한 듯 보인다.

장 누벨의 필하모니 드 파리Philharmonie de Paris는 독특한 외장 패턴으로 관객을 매료시키며, 부정형 매스의 구성은 바로크 건축의 자유로운 비례를 떠올리게 한다. 자하 하디드의 알자누브 스타디움 Al Janoub Stadium은 전통 선박의 돛과 비정형 곡선으로 이루어진 독창적인 형태로, 현대 건축의 경계를 허물고 있다.

●●● 루이비통 재단 미술관. 프랭크 게리가 설계한 프랑스 파리 외곽에 위치한 미술관으로 1024년에 문을 열었다. 루이비통 모에 헤네시 그룹과 그룹 대표 베르나르 아르노Bernard Arnault가 소장한 미술품을 전시하는 공간이다. 게리는 파리 8구에 위치한 박물관인 그랑 팔레에서 영감을 받아, 건물을 지을 때 3,600장의 유리 패널을 사용했다. 마치 전통적인 고전주의 건축을 부정하듯, 자유로운 곡선과 특이한 비례로 가득차 있는 이 건축은 바로크 건축의 모습을 보는 것 같다.

●●● (위) 필하모니 드 파리. 라빌레트 공원에 위치한 장 누벨이 설계한 콘서트홀이다. 독특한 외장 패널 패턴으로 유명하다. 라빌레트 공원에는 2015년에 개관한 이곳을 비롯해 크리스티앙 드 포르장파르크 Christian de Portzamparc의 음악당 등 다양한 공연장이 모여 있어 파리의 랜드마크가 되었다. 부정형의 매스 이미지는 바로크 건축의 부정형 비례를 연상하게 한다.

●●● (아래) 알자누브 스타디움. 카타르 알 와크라 지역에 있는 축구 경기장으로 2022년 카타르 월드컵을 위해 지은 8개 구장 중 첫 번째 건물이다(2019년 개장). 이라크 출신 영국 건축가 자하 하디드가 설계를 맡았으며, 카타르에서 진주를 채취하기 위해 이용했던 전통 선박 '도우'의 돛에서 영감을 받아 디자인했다고 한다. 외벽과 지붕의 기하학적 곡선 형태가 돛의 주름과 조개껍질을 연상시킨다.

●●● (위) 오푸스 호텔. 비정형 건축의 대가 하디드가 설계했다. 특히 이 건물은 하디드가 인테리어까지 맡아서 화제가 되었다. 하나의 건물 중앙을 불규칙한 곡선 형태로 뚫어버린 듯한 독특한 형태인데, 건물 두 개를 중앙 통로로 연결했다.

●●● (아래) 런던 시청사. 1998년에 시작해 2002년에 준공한, 노먼 포스터가 설계한 런던 밀레니엄 프로젝트의 대표작이다. 템스강의 런던 브리지와 함께 런던의 대표적인 아이콘으로 자리를 잡았다. 에너지 절약형 친환경 건축으로 남쪽으로 기울어지게 만들어 직사광선을 피하고 패널 아래쪽으로 단열판을 설치하여 열 손실을 줄였다. 다른 건물에 비해서 에너지 소비량이 4분의 1이란 점에서 파격적이다. 외피에 태양광 필름을 부착하여 단열 효과를 높였다고 한다. 템스강의 조약돌을 형상화한 건물인데 마치 바로크 건축의 빼뚤어진 표상과 닮아 있다. 형태뿐만 아니라, 르네상스 말기의 매너리즘과 유사한, 기존과는 다른 미래를 바라보는 듯한 건축이 바로크의 정신과 닮아 있다. 왼쪽에 보이는 다리는 타워 브리지다.

●●● 프로스펙트 플레이스Prospect Place. 런던 배터시Battersea 공원 내에 있는 주상복합 아파트이다. 설계를 한 프랭크 게리는 기존 질서와 균형의 파괴를 즐기는 전형적인 해체 건축가이다. 고전주의 건축에서 벗어나 새로움을 시도하는 면에서는 바로크 건축의 연장선이라 할 수 있겠다. 바로크 건축이 아름답듯이 게리의 건축 또한 상당히 아름답다. 묘하게 비틀어 놓은 매너리즘의 건축을 연상시키는 듯한 해학의 건축은 이 시대 진정한 바로크 건축이라는 생각이 든다.

●●● TWA 공항. 뉴욕 존 F. 케네디 공항 옆에 있는 기존의 뉴욕 공항이 최근 리노베이션을 통해 호텔로 재탄생되었다. 설계자 에로 사리넨Eero Saarinen은 기존의 고전적인 질서를 깨뜨리고 새로운 형태를 과감히 시도하였다. 지붕의 형태는 석류 껍질을 보면서 연상했다고 말하고 있으나, 독수리 날개 형상 같다는 평이 많다. 과감한 선과 디테일은 마치 기존의 르네상스를 비롯한 고전주의 건축을 비웃듯 해학적인 비정형적인 선으로 가득 차 있어, 바로크 건축을 보는 듯한 착각을 부른다.

●●● 뉴욕 구겐하임 미술관. 뉴욕 업타운의 오랜 랜드마크로 자리잡고 있다. 일명 달팽이 모양을 하고 있는 미술관 형태로 유명하다. 프랭크 로이드 라이트의 원래 건축 성향은 고전주의 건축에 입각한 비례를 갖춘 조형성을 중시했다. 하지만 거의 말년에 가서는 구겐하임처럼 자유로운 곡선의 형태를 갖춘 건축을 선보였다. 결국 비로마 성격의 바로크와 닮아 있다. 어쩌면 미켈란젤로의 말년 작품인 캄피돌리오 광장의 조형처럼, 르네상스 말기 매너리즘과 바로크 초기의 형식을 띠는 것과 유사한 것으로 읽혀진다.

키워드로 정리하는 바로크, 로코코 건축

- 로마에서 르네상스 말기 매너리즘을 거쳐 비정형적 양식으로 발전
- 기하학 대신 타원과 자유 곡선을 활용한 역동적이고 화려한 양식
- 대표적 건축가, 베르니니와 보로미니
- 절대 왕정과 종교 개혁으로 그리스도교가 가톨릭과 신교로 분리
- 종교 개혁에 대응하여 가톨릭 전통을 강조하는 형태로 발전
- 프랑스, 로마의 바로크 양식을 절제된 형태로 변형하여 발전
- 독일, 화려하고 파격적인 비정형성의 극대화된 바로크 성행
- 영국, 다양한 세력 주체들의 합의를 통한 절충 바로크 탄생
- 프랑스에서 퇴폐적 아름다움을 추구하며 로코코 탄생
- 18세기 급격히 퇴색
- 시대와 양식의 마지막 주자
- 이후, 다양한 건축 양식이 공존하는 다양성의 시대 도래

6장
19세기 전후부터 현재까지의 건축

신고전주의, 고딕 복고주의, 아르누보, 로마와 비로마의 경쟁과 공존

19th Century × Present
Architecture

　17세기에는 바로크라는 통합된 사조가 퍼지고, 18세기에는 다양성의 시대를 맞이했다. 당시 스페인은 이탈리아, 독일, 북부 아프리카까지 통치했으며, 신대륙 발견에 힘을 쏟느라 황실 내부에서는 갈등이 심해졌다. 따라서 유럽 사회에서 스페인의 영향력이 낮아졌고, 로마 가톨릭의 교황이 보여주는 지배력 또한 약해졌다. 영국은 왕권이 약화되고, 의회의 권력이 강화되면서 입헌군주제와 의회민주주의가 양립하는 안정적인 국가로 발전했다. 바로 이때 동인도회사가 설립되었다. 프랑스는 루이 14세의 시대가 지나고 전제 왕권의 힘을 과시하는 후대 군주들의 불안정한 시대가 지속되어 국민의 불만이 가득했다. 독일과 이탈리아는 스페인의 영향력에서 벗어나 통합된 국가로 성장하기 위한 초창기를 맞이했다. 이렇게 각 나라마

다 복잡한 정치 상황이 펼쳐졌다. 왕과 의회의 대립, 가톨릭과 신교의 대립 등이 지속되었다. 국가 간 전쟁, 절대 왕정의 몰락 등 국가 안팎으로 갈등과 분열 상황이 속출했다. 전 유럽에 공통으로 흐르던 분위기도 있었다. 모두 유럽 대륙을 넘어 신대륙과 동인도 지역으로 향하면서 해상무역로 확대와 식민지 건설의 전조가 시작되었다는 점이다.

동인도란 인도의 동쪽(인도네시아) 일대를 의미한다. 동인도회사는 동인도에서 원활하게 무역을 하기 위해 설립된 상업적 목적의 기업이다. 당시에는 네덜란드의 동인도회사가 풍부한 자금과 강력한 해상 군대를 토대로 동인도 일대의 무역권을 장악하고 있었는데, 이를 견제하기 위해 영국의 동인도회사가 설립되었다. 이 사업은 국가 차원에서 장려되었기 때문에, 새로운 지역을 개척하는 민간 기업이 생겼다. 주요 수입 품목은 향신료(후추)와 특수 작물(육두구, 정향)로, 향신료는 음식물의 부패를 막거나 약재로 활용되었으며, 육두구는 천연두를 예방한다고 알려져 금과 교환할 수 있는 식물이었다.

영국은 네덜란드의 독점을 이기지 못하여 사업을 철수하고 차선으로 인도 진출을 선택했는데, 이후 영국이 주도권을 잡고 식민화 정책을 펴 나갔다. 대표적으로 미국, 캐나다, 호주, 뉴질랜드 등이 영국에 의해 식민화되었다. 특히 인도에서의 생산 금지 등 영국에서 수입된 제품을 강요하는 식민지 강제 정책이 성행했다. 1815년 나폴레옹 전쟁이 끝나고 제1차 세계대전이 발발하기 전까지의 19세기 대영제국 황금기, 이른바 '팍스 브리타니카Pax Britannica' 시대는

'영국이 주도하는 세계 평화'로 포장된 지배와 수탈의 시대였다. 영국의 식민지화 전략은 일본의 식민지화 전략에 교과서 역할을 했다. 동양척식주식회사는 영국의 동인도회사와 같은 역할을 했다.

바로크 시대 후기를 이야기할 때 가장 중요한 키워드는 시민 혁명과 자유주의다. 이때 부르주아 계급이 등장하여 신분제의 한계와 부조리에 맞서기 시작했다. 루이 16세는 국가 재정에 맞지 않는 정치와 무거운 세금 부과 등 독재를 일삼았는데, 이에 반하여 철학자 장자크 루소는 '자연주의'를 외치며 평등과 자유를 추구할 권리, 인간의 존엄성, 인간 회복, '사회계약론' 등을 주장했다.

프랑스 절대 왕정이 무너진 후 민주주의가 바로 자리 잡은 것은 아니었다. 나폴레옹 시대, 왕정복고 시대, 사회주의 체제 등의 부침과 몇 차례의 시민 혁명 이후 비로소 자유주의가 안착했다. 영국은 합의로 자유주의 체제를 완성했는데, 군주의 지위와 권한을 헌법으로 규정하는 입헌군주제와 실질적으로 의회가 통치하는 기반을 둔 의회민주주의가 양립하는 이원화된 정치 구조가 이때 형성되었다. 시민 혁명과 명예 혁명을 통해 근대적 정치 구조의 성립 기반이 마련되었고, 1783년 미국은 영국과 프랑스로부터 완전한 독립을 인정받았다.

절충의 시대,
신고전주의 건축의 탄생

19th Century × Present
Architecture

 18세기 후반에서 19세기 말에 이르는 시기는 신고전주의, 고딕 복고, 절충주의 건축이 크게 대두되는 과도기였다. 신고전주의 건축은 1750년부터 1830년까지 꽃피웠으며, 19세기까지 계속되었다. 현재 우리는 고대 로마나 르네상스 건축과 구분하기 위해 '신고전주의 건축'이라 부르지만, 18세기에는 이 용어가 사용되지 않았다.

 바로크가 절대주의와 관련이 있다면 바로크에 대한 반응으로 순수하고 본질적인 건축미를 지향한 신고전주의는 계몽사상이나 이성의 시대, 자연과학의 발달과도 관련이 있다. 신고전주의의 과거 문명에 대한 향수는 역설적으로 낭만주의와도 연결되는데, 낭만적 고전주의라는 용어는 20세기 건축사학자들이 신고전주의 건축의 몇 가지 측면을 언급하며 사용했다. 이 용어는 결국 신그리스 · 로마식

형태를 인정하게 되었고, 인도식, 중국식, 이집트식, 이슬람식, 고딕식 등을 인정하는 결과를 가져왔으며, 건축의 다양성을 고조시켜 고대 로마 건축에 대한 관심에서 탈피하게 만들었다. 18세기 말 영국인들이 로마를 방문하면서 과거의 건축에 대한 지식이 높아졌고, 관심이 더욱 커지면서 그리스 건축 복고 운동이 일어났다. 그 결과 건축의 원초성과 본질을 더 깊이 들여다보게 되어 이성주의 건축이 대두되었다.

신고전주의 시대에는 고대 양식의 모방뿐만 아니라 계몽주의 철학을 기반으로 심도 깊은 건축 이론을 만들어나갔다. 19세기로 넘어갈 즈음 철학자 칸트 등이 펼쳤던 관념론은 철학적인 건축-미학 이론을 탄생시켰다. 철학자 헤겔의《미학 강의》는 이집트 건축과 상징 표현, 고대와 고전주의, 고딕과 로마주의를 대응하고, 양식을 관념론으로 설명했다. 베를린의 건축가 카를 프리드리히 싱켈Karl Friedrich Schinkel은 그 관념론 철학의 영향을 받아 베를린 전승 기념탑Siegessäule으로 자신의 건축을 실험했다. 싱켈의 건축은 이후 거장 미스 반 데어 로에의 초기 건축에 큰 영향을 끼쳤다.

18세기는 '이성의 시대'라 불리며 많은 지적 탐구나 과학적 발견이 이루어졌다. 건축에서는 역사학·고고학의 성과로 고전의 원류인 고대 건축이 사람들의 이해를 훨씬 능가하는 정확성과 깊이로 재발견되기도 했다. 이렇게 고대의 순수함을 이상으로 삼고 고고학적 정확성을 기반으로 신고전주의가 탄생한다. 이 양식은 고전적 규범에서 벗어나 이성보다도 열정에 가치를 두는 바로크나 로코코에

대치되는 현상이기도 하다.

신고전주의 건축의 국제적인 중심지는 로마였다. 1740년대부터 유능한 건축가들이 로마로 몰려들었고, 로마 대상Grand Prex de Rome 수상자들은 로마 건축을 연구한 후 자기 나라로 돌아가 신고전주의의 특성을 살려 설계했다. 루이 14세가 만든 이 예술인 육성 장학제도가 프랑스 문화 성장에 큰 역할을 했다는 평가도 있다. 이 시기 건축 경향은 고전 건축 양식을 바탕으로 정확한 것만 엄밀하게 적용하려는 건축가들과, 고전에서 건축의 원형을 찾아 기본적인 기하학 형태에서 출발해 이를 이념적으로 적용하려는 건축가들로 나눌 수 있다. 후자의 경우는 마르크-앙투안 로지에Marc-Antoine Laugier, 자크 제르망 수플로Jacques-Germain Soufflot, 앙리 라브루스트Henri Labrouste 등으로 대표되는 구조적 고전주의와 클로드-니콜라 르두Claude-Nicolas Ledoux, 에티엔느 루이 불레에Etienne Louis Boullée, 다비트 길리David Gilly, 싱켈로 대표되는 낭만적 고전주의로 나뉜다.

영국에서는 1720년대부터 팔라디오풍 건축이 대두되었는데, 팔라디오, 비트루비우스, 이니고 존스 등을 추앙한 벌링턴 경Lord Burlington, 캠벨Colen Campbell과 윌리엄 켄트William Kent가 대표적이다. 잉글랜드 버킹엄셔의 스토 풍경 정원Stowe Landscape Gardens을 보면, 자연 경관을 헤치지 않게 하기 위해 섬세하게 도랑을 파고, 울타리를 만들었으며, 돌집 등 다양한 양식으로 다리를 세워 변화무쌍하고 낭만적인 정원을 만들어냈다. 프랑스에서 자연 환경을 고려하여 건축물이나 조경을 설계하는 픽처레스크Picturesque 양식 정원을 전

●●● 파리 시내 모습.

개한 설계자는 리샤 미크Richard Mique인데, 대표작으로는 한 폭의 아기자기한 그림을 연상시키는 베르사유의 프티 트리아농Petit Trianon 정원이 있다.

 프랑스에서는 1671년 루이 14세가 왕립 건축 아카데미를 만들면서 고전 창조 이념에 따라 건축을 표현하기 시작했으며, 1740년대에는 로코코 건축에 대한 반향이 나타났다. 프랑스의 대표적인 신고전주의 건축가 수플로는 1750년대에 이탈리아에 머물면서 고대 로마와 그리스의 유적을 연구했는데, 대표작은 파리에 있는 생트 준비에브 교회Saint Geneviève다. 또한, 당시 파리에서는 오스만 시장의 주도 아래 대대적인 파리의 도시 계획이 진행되고 있었다. 하수구를 정비하고 각 건물들의 높이를 8층 가량으로 제한하면서 1층에는 상업시설, 윗층으로는 주거를 넣은 계획을 단행했다. 지금의 파리 도시

의 모습이 이때 완성되었다고 볼 수 있다. 신고전주의 건축의 흐름과 함께 도시 계획이 형성되었다고 볼 수 있다.

혁명적인 건축가 불레에는 1780년대 이후 신고전주의 건축 형태의 특성인 순수한 기하학과 단순성을 추구했는데, 1780년경의 뉴턴 기념비 계획안이 대표작이다. 또한 르두는 1765~1980년에 여러 개의 건물을 설계하면서 프랑스 고전주의 전통과 고전 건축의 새로운 정신을 조화시켜 극적인 효과를 자아내는 건축을 시도했고, 알퐁스 뒤랑Alphonse Durand은 건축서와 교육을 통해 신고전주의 건축을 발전시켰다.

18세기 중엽 프랑스의 루이 16세 양식은 독일로 흘러 들어가 독일의 신고전주의 건축에 영향을 주었고, 독일은 신고전주의 건축을 가장 적극적으로 받아들이고 이해했다고도 말할 수 있다. 특히 길리의 제자 싱켈은 1815년 궁정 건축가가 되어 베를린을 이성적인 그리스 양식 건축물의 도시로 바꾸는 데 큰 역할을 했다. 알테스 뮤지엄Altes Museum은 싱켈의 대표작이다.

팔라디오 양식의 영향은 17~18세기 영국으로 건너가 팔라디아니즘이라는 새로운 운동으로 확산된다. 앞에서도 살펴보았지만, 영국의 건축가 이니고 존스는 팔라디오의 영향을 받은 대표적인 건축가다. 1616년 여왕을 위해 그리니치에 건설한 퀸스 하우스는 영국 최초의 고전주의 건물이다. 고대 로마와 르네상스의 후계자인 팔라디아의 양식을 반영해 전형적인 로마 스타일의 기둥을 세워 놓은 것을 확인할 수 있다.

재미있게도, 이렇게 영국에서 유행한 팔라디아니즘은 후에 미국의 건축 양식에도 큰 영향을 미친다. 미국의 세 번째 대통령이었던 토머스 제퍼슨은 '팔라디아니즘의 마지막 추종자'라 부를 정도로 이 스타일의 열렬한 지지자였다. 그의 팬심이 어느 정도였는지는 건물 하나만 봐도 짐작할 수 있다. 바로 미국 국회의사당이다. 쭉쭉 뻗은 기둥과 삼각형의 페디먼트, 높이 솟은 돔까지, 르네상스의 향기가 짙게 묻어나는 팔라디아니즘 스타일이라는 사실을 쉽게 알아차릴 수 있다. 미 의회는 심지어 2012년 12월 6일 의회 결의안을 통해 팔라디오를 '미국 건축의 아버지'라 명명하기도 했다. 이탈리아 변방의 작은 도시에서 활동했던 건축가가 미국 건축의 아버지가 된 것이다. 이것이 바로 고대 로마에서부터 이어져 온 고전주의 스타일이 르네상스를 거쳐 근대 미국에서 인정받게 된 역사다.

미국에서 신고전주의 건축은 19세기에 번성했다. 거의 모든 주요 도시에 그 실례들이 남아 있는데, 토머스 제퍼슨은 로마의 판테온을 모방해서 버지니아대학교 도서관을 설계했고, 그 후 오랫동안 버지니아주 의회 의사당 등 미국 관공서 건축에 영향을 미쳤다.

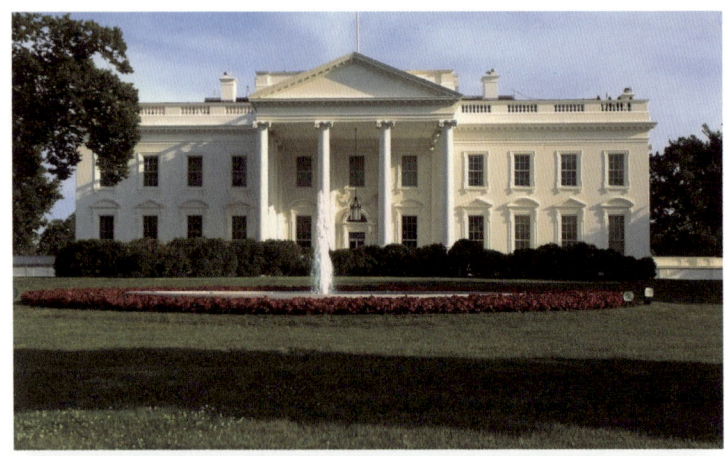

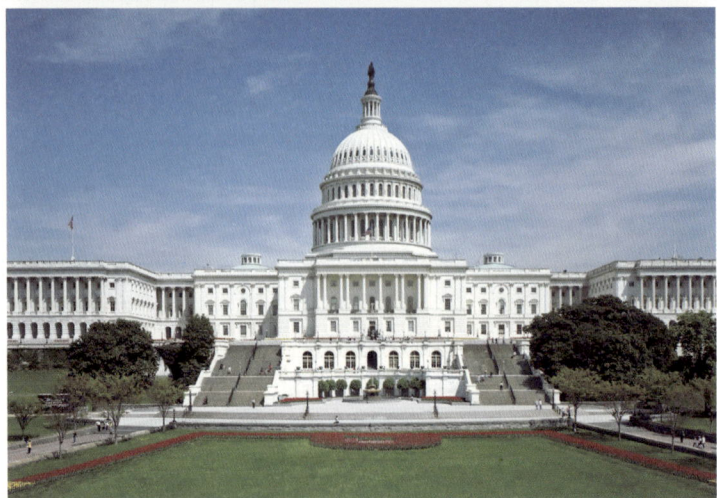

●●● (위) 미국 백악관. 존 아담스 대통령 이후 모든 미국 대통령의 공식 관저로 1792~1800년 건축되었다. 제임스 호반이 설계했다. 팔라디아니즘의 일환으로서 르네상스 시대의 팔라디오 건축이 영국을 통해서 미국으로 건너간 신고전주의 건축이다.

●●● (아래) 미국 국회의사당. 백악관과 함께 워싱턴 D.C.를 상징하는 건물이다. 파리 루브르궁에서 영감을 얻은 윌리엄 손턴William Thornton의 설계로 지어졌다. 그리스 복고 양식의 건물로, 중앙의 돔을 기준으로 왼쪽이 상원, 오른쪽이 하원 회의실이다. 돔 아래에는 화려한 원형 홀이 있고, 돔 천장에는 프레스코화가 그려져 있다.

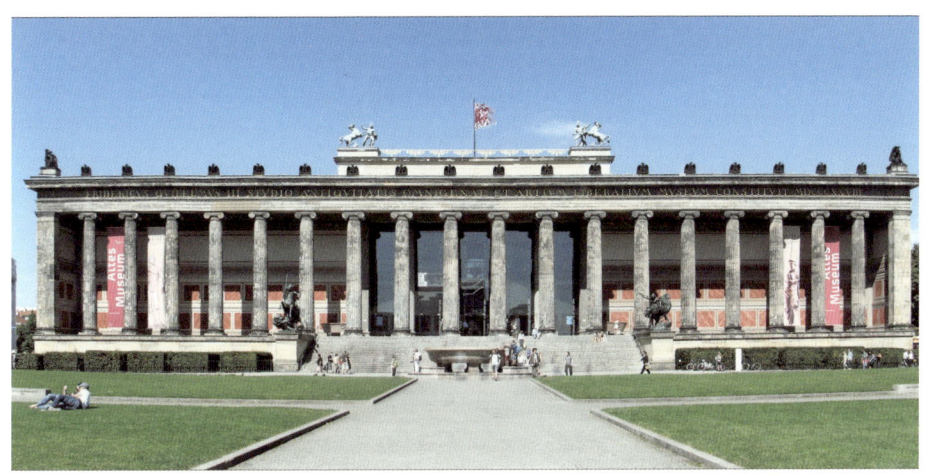

●●● 알테스 뮤지엄(베를린 구 박물관). 카를 프리드리히 싱켈이 설계한 독일 신고전주의 건축의 대표적인 작품이다. 독일 베를린의 중심을 관통하는 슈프레강에 떠 있는 '박물관 섬'에 자리한 박물관으로 박물관 섬의 다섯 개의 박물관 중에서 가장 오래되었다. 프로이센 왕가의 예술품을 비롯해 고대 그리스·로마 시대 유물을 전시하고 있다. 싱켈은 근대 건축의 거장 루트비히 미스 반 데어 로에가 초창기에 가장 영향을 많이 받은 건축가다.

신고전주의
양식 전쟁의 시대

19th Century × Present
Architecture

신고전주의에 대한 반동으로 영국의 건축가들은 고전주의자와 고딕주의자로 양분되어 '양식 전쟁'을 시작했다. 다양한 양식이 공존하던 19세기에는 로마와 비로마 성격의 건축이 서로 경쟁하듯 지어졌다. 더 구체적으로 말하면 '그리스·로마 형식에 기반한 로마 성격인지, 고딕·바로크에 기반한 비로마 성격인지'로 요약할 수 있겠다.

바로크의 반작용으로 탄생한 신고전주의는 그리스·로마의 고전주의를 새로운 시대에 맞게 재해석한 양식이다. 비정형의 바로크와 비합리적이던 절대 왕정 시대에 반해 정형의 고전주의 양식, 합리적인 시민 사회와 자유주의 체제의 등장은 역사와 양식의 순환구조가 아직 유효한 시대라는 사실을 보여준다. 바로크 시대를 지나

다시 로마 건축의 부활을 신고전주의라는 양식으로 재현한다. 결국 로마 건축으로 복귀한 것이다.

신고전주의는 영국에서 가장 빨리 그리고 가장 폭넓게 정착했다. 조지 1세부터 4세까지 지속된 통치 기간, 즉 조지안 시대의 이름을 차용하여 '조지안 양식'으로 이름 붙였다. 왕실, 귀족, 부르주아의 저택, 정부 기관, 박물관, 미술관 등 수많은 공공시설이 신고전주의 양식으로 건립되었다. 18세기와 19세기 초반 영국의 신고전주의 건물로는 영국 박물관, 런던 국립미술관, 치즈윅 하우스Chiswick House 등이 있다.

프랑스에서는 시민 혁명 이후 나폴레옹에 의해 사회가 안정되었고, 이에 따라 신고전주의를 추구하기 시작했다. 바로크 양식을 배제하면서 지배 세력의 권위를 품격 있게 표현했는데, 대표적인 건축물로 개선문과 파리 팡테옹이 있다. 영국으로부터 독립한 미국에서도 신고전주의가 주요 양식으로 떠올랐다. 워싱턴의 국회의사당은 루브르궁의 열주와 판테온의 돔, 런던의 세인트폴 대성당의 돔, 로마의 성베드로 대성당의 돔이 차용된 신고전주의 양식을 채택했다. 한편, 절충주의 시대에는 '절충'이라는 단어에서 알 수 있듯이 로마와 비로마가 본격적으로 양립하게 되었다.

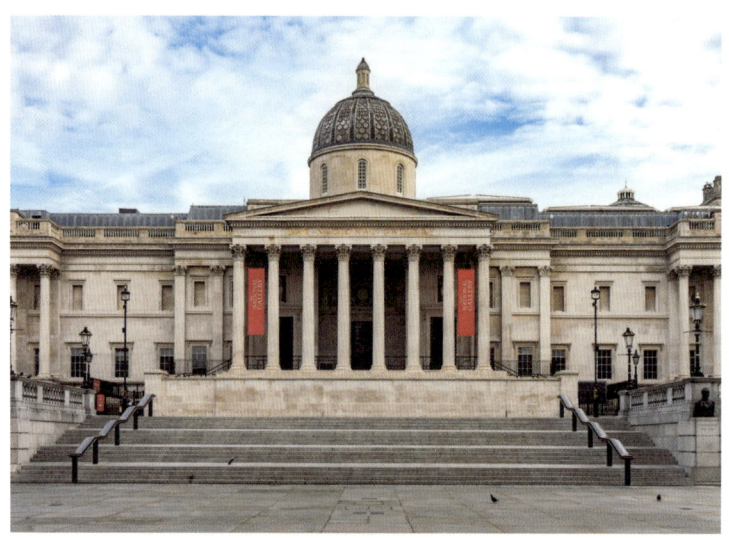

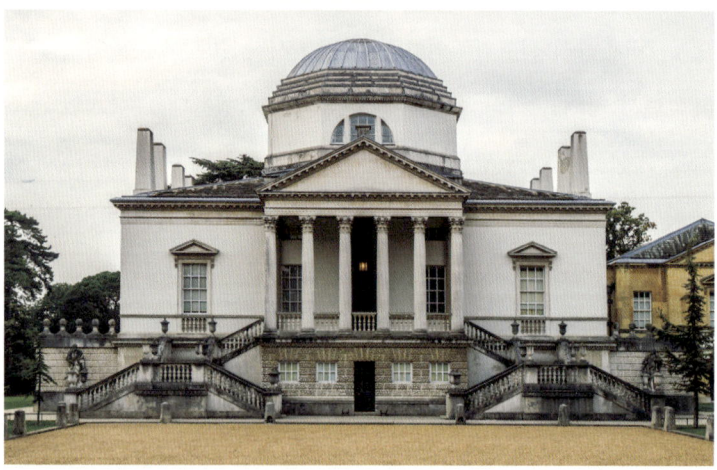

●●● (위) 런던 트라팔가 광장에 위치한 국립미술관. 중요한 유럽 회화 작품 2,300여 점을 소장하고 있는 곳이다. 건축가 윌리엄 윌킨스William Wilkins가 설계했고, 1991에 오픈한 신관은 미국 건축가 로버트 벤투리Robert Venturi 부부가 설계를 맡았다.

●●● (아래) 런던 치즈윅 하우스. 팔라디오 건축 양식으로 지어졌다. 건축가였던 벌링턴 경이 이탈리아를 여행하면서 팔라디오의 건축 양식에 매료되어 설계했다고 전해진다. 2007년에 복원한 정원으로도 유명한데, 정원 조경은 근대 조경의 아버지라 불리는 윌리엄 켄트가 맡았다. 열주와 로지아 등이 특징이다.

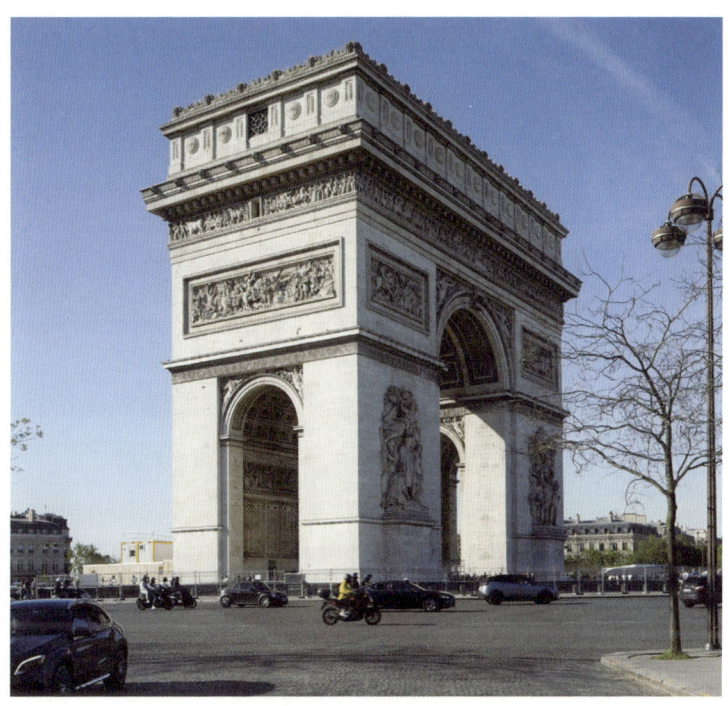

●●● 파리 개선문. 파리 샤를드골 광장 중앙에 세워진 에펠탑과 함께 파리를 상징하는 건물이다. 프랑스군의 승리를 기념하기 위해 나폴레옹 1세의 명령으로 건립되었고, 나폴레옹 1세가 죽은 뒤인 1836년에서야 완성되었다. 로마 티투스 황제의 개선문을 그대로 본떠 설계되었다. 동서남북 4면에 새겨진 조각이 큰 볼거리다.

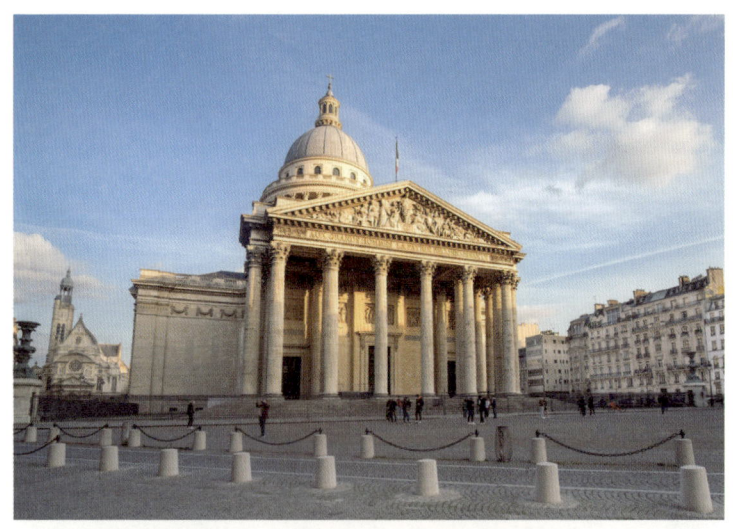

●●● 파리 팡테옹. 대표적인 신고전주의 양식의 건물로, 프랑스 역사의 영웅들이 묻혀 있다. 처음에는 루이 15세가 병이 나은 것에 감사한다는 의미로 생트 준비에브 교회를 지었는데, 프랑스 혁명 이후 이 건물은 교회가 아닌 묘소로 사용했다. 이때부터 이름이 '팡테옹'으로 바뀌었다. 혁명가 미라보와 마라, 볼테르, 장 자크 루소 등이 여기에 묻혔다. 나폴레옹 1세 시기에 다시 교회가 되는 등 이후에도 용도가 자주 바뀌었고, 오늘날의 모습은 빅토르 위고가 안치된 이후에 완성되었다. 팡테옹 내부의 거대한 장식화와 돔 천장의 프레스코화로도 유명하다.

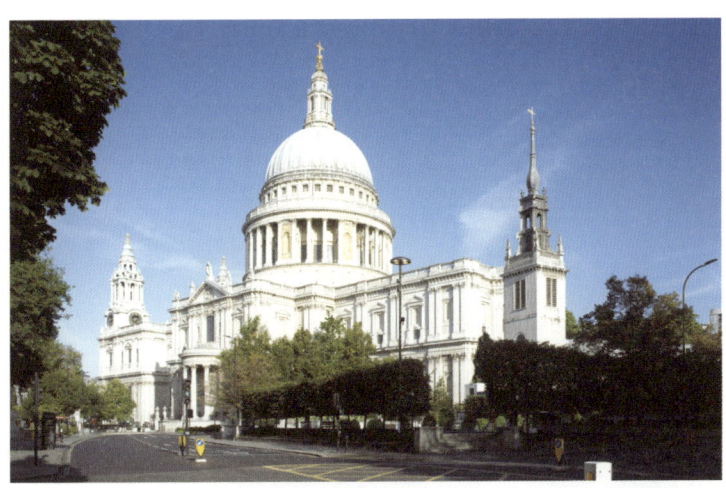

●●● (위) 세인트폴 대성당. 앞에서도 살펴보았지만, 중세 바로크 양식으로 지어진 런던의 대표적인 성당 건축이다. 로마 성베드로 대성당에 이어 세계에서 두 번째로 큰 돔이 있으며, 미국 국회의사당과 파리 팡테옹 건축에 영향을 미쳤다고 한다.

●●● (아래) 타워 브리지. 런던 템스강 하류에 지어진 다리로, 세 가지 형식이 혼합되어 있는 독특한 형태다. 타워 양측은 현수교, 중앙은 선박 통행을 위한 도개교와 보행자를 위한 고가 거더교 Girder Bridge가 설치되어 있다. 런던탑을 연상시키는 로마네스크 양식과 고딕 양식이 혼합되어 있다. 신고전주의 양식에 철이 발달한 당시의 시대상을 잘 반영한 런던의 랜드마크다.

그리스 양식의 새로운 해석, 그리스 복고 양식

19th Century × Present
Architecture

그리스 복고 양식은 19세기 초반 유럽과 미국에 널리 퍼진 건축 양식으로, 신고전주의 연장선이라고도 볼 수 있다. 기원전 5세기 그리스 신전 건축 양식에 바탕을 두었다. 2000여 년의 시간이 흐르는 동안 그리스·로마 건축이 수많은 양식을 거쳐 결국 미국에까지 닿았다. 그리스 양식이 인기를 얻게 된 큰 이유는 유명한 고대 신전과 영국 박물관의 그리스 아테네의 파르테논 신전에 있던 대리석 조각, 엘긴 마블스Elgin Marbles를 그린 그림들이 널리 보급되면서 그리스 예술의 실제적인 특징들이 새롭게 인식되었기 때문이다. 또한 사회 전반적으로 고대 그리스 문화에 대한 지적 관심이 높아졌다는 것도 하나의 이유가 될 수 있다. 많은 사람이 아테네의 파르테논 신전을 중요한 걸작으로 인식하면서 이 신전은 그리스 양식의 대표작으

●●● 영국 박물관. 1759년에 설립된 박물관으로 소장 가치가 높은 전 세계의 방대한 유물을 소장하고 있다. 로버트 스머크 경Sir Robert Smirke이 설계했으며, 네 개의 신고전주의 양식 건물을 차례로 지어 1852년에 완공했다.

로 자리 잡았다.

　런던의 영국 박물관British Museum은 영국의 그리스 복고 양식 건물로는 가장 강한 인상을 준다. 기둥은 양 머리 장식을 특징으로 하는 육중한 이오니아식 오더를 대담하게 사용했다. 중앙 출입구 상단부에 있는 페디먼트 조각들에는 다양한 인물을 표현하고 있다. 사실 '대영 박물관'은 잘못된 표기다. '대영'은 제국주의 시대의 영국을 의미하며, 소장품 대다수가 식민지 수탈로 확보된 것들이다. 세계적으로 가장 많은 유물을 소장한 곳으로 유명하다. 대표적인 소장 유물은 그리스 파르테논 신전의 페디먼트 조각이다. 그리스 현지에 가서도 볼 수 없는 유물이 영국 박물관에 전시되어 있는 것이다. 이는 한일 간의 수탈의 역사와도 유사하다. 일본의 크고 작은 박물관과 미

술관에 가면 삼국시대부터 고려·조선의 유물까지, 귀한 보물들이 꽤 전시가 되어 있음을 볼 수 있다. 물론 일본도 영국과 마찬가지로 유물 반환에 부정적 입장을 고수하고 있다.

미국에서도 웅장한 그리스식 건축물을 많이 지었는데, 실용적이고 이념적인 이유 때문에 그리스 양식이 여러 가지로 왜곡되기도 했다. 윌리엄 스트리클런드William Strickland의 작품인 미국의 세컨드 뱅크The Second Bank는 이 양식을 후원한 세컨드 뱅크의 세 번째이자 마지막 은행장 니콜라스 비들Nicholas Biddle의 도움을 받아 도리아식 신전 형태로 지어졌다. 이 건물의 양식은 스트릭런드가 재창조한 파르테논 신전의 위엄 있는 모습을 드러낸 대표적인 사례다. 비들은 자신의 집 안달루시아에도 이 양식을 도입하려고 건축가 토머스 월터Thomas Walter를 고용했다. 월터는 기존의 구조를 가릴 만큼 웅장한 도리아식 정면을 만들어냈으며 나무로 만든 이 그리스식 기둥들은 널리 모방되었다. 그 밖에 월터는 지라르대학의 설립자 기념관과 미국 국회의사당의 양 날개 건물들을 지었다.

독일에서는 바이에른 왕국 당시 루트비히 1세의 영향으로 그리스 양식의 큰 건물들이 많이 지어졌다. 그는 그리스 문화와 건축에 깊은 관심을 가지고 있었고, 그의 아들 루트비히 2세 또한 이러한 영향을 이어받았다. 칼 고트하르트 랑한스Carl Gotthard Langhans가 설계한 베를린의 브란덴부르크 문Brandenburger Tor이 고대 그리스 양식으로 지어졌다. 아테네의 아크로폴리스로 들어가는 기념비적인 관문 프로필라이아Propylaia를 본떠 지었다. 뮌헨 국립고대미술관의 조각

●●● 부란덴부르크 문. 독일이 분단되어 있던 시절 동·서 베를린의 경계였으며 독일 통일과 함께 독일과 베를린의 상징이 되었다. 프리드리히 빌헬름 2세의 명령으로 지어졌으며, 칼 고트하르트 랑한스가 설계한 초기 고전주의 양식 건축이다. 그리스 아테네의 아크로폴리스로 들어가는 관문인 프로필라이아를 본떠 설계했다.

전시관과 싱켈이 설계한 베를린의 알테스 뮤지엄도 웅장한 그리스 건축 양식을 이용했다.

다시 고딕으로 쏠린 관심, 고딕 복고 양식

19th Century × Present
Architecture

신고전주의에서 고딕 복고 양식이 나타나게 된 이유는 여러 가지가 있으나, 세 가지로 요약할 수 있다. 첫째, 예술 전반에 걸친 낭만주의 혁명 때문에 고딕풍 이야기가 나오고, 로맨스를 낳은 중세 문학에 관한 관심이 높아졌기 때문이다. 호레이스 월폴Horace Walpole이나 월터 스콧 경Sir Walter Scott 같은 작가들이 중세를 배경으로 한 소설을 써서 그 시대에 대한 향수와 기호를 자극했고, 이런 성향의 중세 수도원이나 성을 그린 풍경화도 등장했다. 둘째, 교회 개혁에 참가했던 건축 이론가들이 고딕 건축에 나타난 종교적 의미를 전달하는 글을 썼기 때문이다. 셋째, 존 러스킨John Ruskin의 저서들이 종교적·도덕적인 충동을 강렬하게 자극했기 때문이다.

고딕 복고 양식은 이렇게 중세 고딕 건축에서 영감을 받아 생

겨난 건축 양식이다. 19세기에 신고전주의 양식과 견줄 만큼 미국과 영국에 널리 퍼졌으나 유럽 대륙에서는 거의 찾아보기 힘든 양식이기도 하다. 고딕 건축의 요소들을 되살린 건물로 기록에 남아 있는 가장 오래된 건축물은 영국의 작가이자 정치가 월폴의 저택인 스트로베리 힐이다. 이 양식은 초기에 지어진 여러 건물과 마찬가지로 구조적 기능을 무시한 채 그저 아름답고 낭만적인 느낌을 내기 위해 고딕 건축의 요소들을 사용했다. 장식과 멋을 중요시하는 초기의 향수는 제임스 와이어트James Wyatt가 설계한 폰트힐 대저택Font Hill House에도 나타난다. 1790년에 완공된 이 대저택은 서머셋의 시골에 자리하고 있는데 높이 82미터나 되는 탑이 있다. 이 건물은 중세의 생활에 대한 낭만적 동경과 비실용성을 가장 뚜렷이 보여주는 본보기라 할 수 있다. 처음에 이 양식은 개인 저택에만 쓰였으나 1820년대 영국에서는 공공건물에도 고딕 요소를 쓰기 시작했다. 가장 잘 알려진 건물은 찰스 배리 경Sir Charles Barry과 오거스터스 푸긴Augustus Pugin이 설계한 새로운 영국 국회의사당이다. 이 의사당은 초기의 회화적인 특징 대신 중세 영국 건축 양식을 진지하게 받아들였으며, 19세기 중반에 건설된 여러 건물의 기본이 되었다. 그 뒤에 더 화려하고 우아한 건물을 짓고 싶어 하는 사람들의 열망에 따라 이 양식은 절정에 이르렀다.

　　미국에서도 고딕 복고 양식은 두 시기로 나누어진다. 화려하지만 엄밀하게 계산되지 않은 초기 양식은 리처드 업존Richard Upjohn이 설계한 뉴욕의 트리니티Trinity 교회에서 나타나며, 영국에서처럼 부

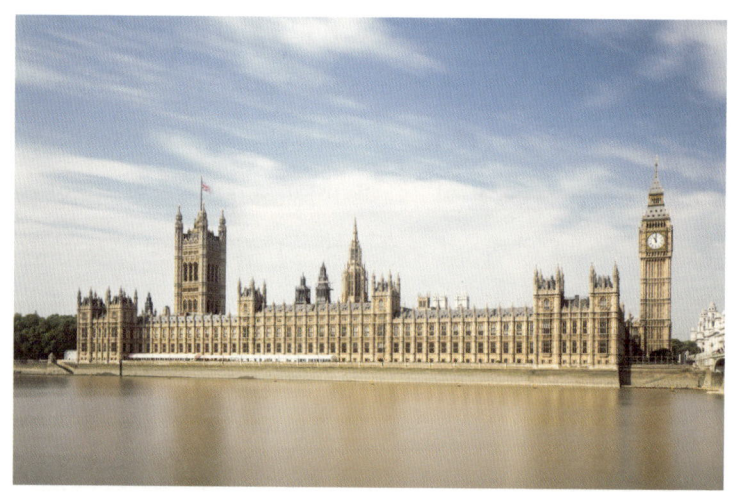

●●● (위) 영국 국회의사당. 네오고딕 양식의 건물로 영국 템스강변에 있다. 중앙에는 로비가 있고, 북쪽은 하원의사당, 남쪽은 상원의사당으로 구성되어 있다. 유명한 빅벤은 국회의사당 북쪽에, 빅토리아 타워는 남쪽에 있다. 원래 이 자리에는 웨스트민스터 궁전이 있었는데, 1834년 화재로 대부분 소실되고 웨스트민스터 홀만 남았다. 공모를 통해 찰스 배리와 오거스터스 푸긴이 지금의 의사당을 건설했다. 로마와 비로마적인 성격이 부딪힌 전형적인 양식 전쟁의 한가운데 있었던 건축이었다.

●●● (아래) 스트로베리 힐. 영국 초대 총리인 월폴 경의 아들 호레이스 월폴의 집으로, 리모델링을 하면서 고딕 양식을 도입했다.

●●● 뉴욕 트리니티 교회. 1697년에 세워진 뉴욕에서 가장 오래된 교회다. 리처드 업존이 설계한 미국 최초의 영국 성공회 교회이며 고딕 양식으로 지어졌다.

자들이 시골에 저택을 지을 때 즐겨 사용했다. 좀 더 정확한 고증에 바탕을 둔 후기 양식은 제임스 렌윅James Renwick의 세인트패트릭 대성당St. Patrick's Cathedral 같은 건물을 비롯해 공공건물에 많이 적용되었다. 프랑스 건축가 외젠 에마뉘엘 비올레 르 뒤크Eugene Emmanuel Viollet-le-Duc는 여러 저서를 통해 고딕 복고 운동이 계속 진행될 수 있도록 애썼으나, 그의 많은 작품에는 고딕 요소가 희미하게 나타날 뿐이었고 그가 복원한 고딕식 건물도 비현실적일 때가 많았다.

고딕 복고 양식은 19세기에 되살아난 복고 양식 가운데 가장 강한 세력과 생명력이 있었다. 그러다 1870년대 후반부터 점차 사라지기 시작했다. 하지만 영국과 미국에서는 20세기에 들어와서도 교회

●●● 세인트패트릭 대성당. 처음에는 목조 건물이었으나, 석조 건물로 재건축된 뒤, 성당으로 증축한 건물이다. 아일랜드의 수도 더블린에 있는 초기 영국 고딕 양식 건물이며, 아름답고 섬세한 조각, 바닥 타일, 스테인드글라스 등이 인상적이다.

나 학술 연구소 같은 몇몇 건물들이 이 양식으로 지어지기도 했다. 고딕 복고 양식은 새로운 건축 자재가 개발되고 기능주의에 관심을 쏠리면서 비로소 사라지게 되었다.

가우디의 출현,
아르누보 건축의 탄생

```
19th Century × Present
     Architecture
```

 19세기 말 절충주의와 고전주의에 대한 반작용으로 생긴 아르누보Art Nouveau 건축은 유럽을 중심으로 전 세계에 널리 퍼졌는데, 자연물의 형체에서 볼 수 있는 길고 굽은 선이 특징적이다. 아르누보의 명칭은 벨기에의 화가이자 건축가, 인테리어 디자이너, 헨리 반 데 벨데Henry van de Velde가 실내를 설계한 파리의 아르누보 미술관 Maison de l'Art Nouveau의 이름에서 유래했다. 미술 공예 운동과는 달리 아르누보는 개인의 취향을 우선하는 예술을 지향한다. 그래서 특정한 생활상이나 사회 현실을 바탕으로 한 디자인과는 다른 건축을 추구했다. 참고로 아르누보 미술관을 창립한 지크프리트 빙Samuel Siegfried Bing은 여러 예술가와 디자이너를 지원했다. 이 덕분에 아르누보가 유럽 전역에서 인기를 얻을 수 있었다.

아르누보는 프랑스의 건축가이자 이론가 장-바티스트 비올레뒤크Jean-Baptiste Viollet-le-Duc의 구조적 진실성과 미국의 건축가 루이스 설리번Louis Henry Sullivan의 유기적 건축 이론에서 영향을 받았다. 산업 혁명 이후 철과 유리를 적극적으로 건축에 적용했는데, 이는 수정궁이나 파리의 에펠탑처럼 철과 유리의 기계적인 미학과는 확연히 구분된 아르누보만의 양식이었다. 유럽 대륙의 아르누보 운동을 대표하는 벨기에 건축가 빅토르 오르타Victor Horta는 과거 양식에서 벗어나 형태나 구조의 측면에서 철을 사용한 선형 장식을 즐겨 썼다. 또 벨데는 이론과 실무에서 흐르는 듯한 순수 형태를 주창했는데, 브뤼셀 우클레 소재 자택이 그의 대표 건축물이다.

아르누보의 대표적인 작가를 꼽으라면 역시 안토니오 가우디Antonio Gaudi(1852~1926)일 것이다. 자유롭게 흐르는 선형을 3차원의 건축으로 표현한 창조적인 건축가 가우디의 건축은 기본 바탕이 아르누보다. 가우디는 고딕의 구조적인 합리성에 기초해 자신이 활동한 스페인 카탈루냐 지방의 자연과 문화를 배경으로 한 건축을 추구했다. 고딕에서 출발한 가우디의 건축은 결국 비로마인 셈이다. 한 사람의 특출한 건축가가 도시공간을 얼마나 아름답게 꾸밀 수 있는가를 보여주는 좋은 예로 바르셀로나가 있다.

은행가인 구엘 공작의 후원을 받아 생계를 걱정하지 않고 오로지 건축에만 전념할 수 있었던 가우디는 이 도시에 '팔라우 구엘Palau Güell', '카사 바트요Casa Batlló', '카사 밀라Casa Mila', '구엘Güell 공원', '사그라다 파밀리아 성당' 등의 작품을 남겼다. 이 중 미완성

으로 끝난 사그라다 파밀리아를 제외한 네 건축물 모두가 세계문화유산이다. 그의 작품은 어디에도 똑같은 것이 없다. 고정되지 않고 물 흐르듯 떠 있는 듯한 건물이 가우디 건축의 특징이다. 이 점은 그의 전성기 때의 작품인 카사 바트요와 카사 밀라에서 특히 두드러지게 나타나고 있는데, 이 건물에서는 물결처럼 구불구불하고 울퉁불퉁한 선이 주조를 이룬다. 꿈틀대는 지붕, 마치 파도를 타는 듯한 움직임을 느낄 수 있는 일렁이는 타일 벽면, 청동제 나뭇가지 형상의 조각으로 장식된 발코니, 지붕 위에 세워진 추상적인 사람 형상의 여러 조상. 가우디의 건물은 어느 한 부분도 예사롭지 않다. 이들은 또 보는 이의 심리상태에 따라 위치와 크기를 바꾸기도 한다.

건축물이란 고정되어 있고 위치가 바뀌지 않는 구조물이지만 가우디의 작품은 하나 같이 부유하는 것 같은 느낌을 주고, 금방이라도 움직일 것만 같은 형상을 하고 있다. 이는 분명 상식의 파괴이지만 그렇다고 기존의 틀을 완전히 파괴한 것은 아니다. 가우디는 단지 새로운 건축세계를 제시하려 한 것이다. 그래서 그의 건물을 보는 이도 창조적인 존재가 되는 듯한 느낌을 받게 된다. 가우디는 바로 이런 비정형적인 건축물로 바르셀로나를 채워 도시의 미관은 물론 스카이라인까지 바꾸어 놓았다.

루이스 도메네크 이 몬타네르Lluís Domènech i Montaner 역시 아르누보에 심취했으나 가우디와는 달리 전통적 양식을 새롭게 해석하여 원주와 돔을 사용하고 외벽에 벽돌을 사용하는 등 특이한 형태를 창조했다. 대표작으로는 카탈루냐 합창단을 위한 콘서트홀과 산트

파우 병원 등이 있는데, 이 건물 역시 세계문화유산으로 지정되었다. 한편, 영국의 찰스 레니 매킨토시Charles Rennie Mackintosh는 유럽 대륙의 아르누보 건축가들과는 달리 글래스고 지방에서 장식을 배제한 단순하고 우아한 입방체를 바탕으로 작품 활동을 했다. 미국에서는 아르누보가 건축공간보다는 장식 요소로 사용되었다.

 19세기 말 유럽의 젊은 미술가들을 중심으로 전통과 아카데미즘에 반기를 들고 새로운 변화를 추구했던 빈 분리파Sezession 운동의 건축가들은 이성이나 논리를 바탕으로 하지 않는 아르누보와는 대조적으로 고전주의 건축을 시도했다. 오스트리아의 오토 바그너Otto Wagner, 요제프 올브리히Josef Olbrich, 쿠르트 호프만Kurt Hoffmann 등이 대표 건축가들인데, 분리파 운동의 건축은 네덜란드의 게리트 리트벨트Gerrit Rietveld의 슈뢰더 주택 등에 계승되었다. 오스트리아 비엔나의 링스튜라셰Ring-Strasse 도시 계획 등을 추진한 바그너의 비엔나 건축 등은 이 책에서는 다루지 못하고 있으나, 신고전주의 경향 안에서 중요하게 주목해야 할 건축 사조다. 결국 그리스·로마 건축의 양식에서 벗어나 근대를 알리는 전조가 되는 건축을 선보인 셈이다. 바그너의 건축이야말로 비로마의 건축이다.

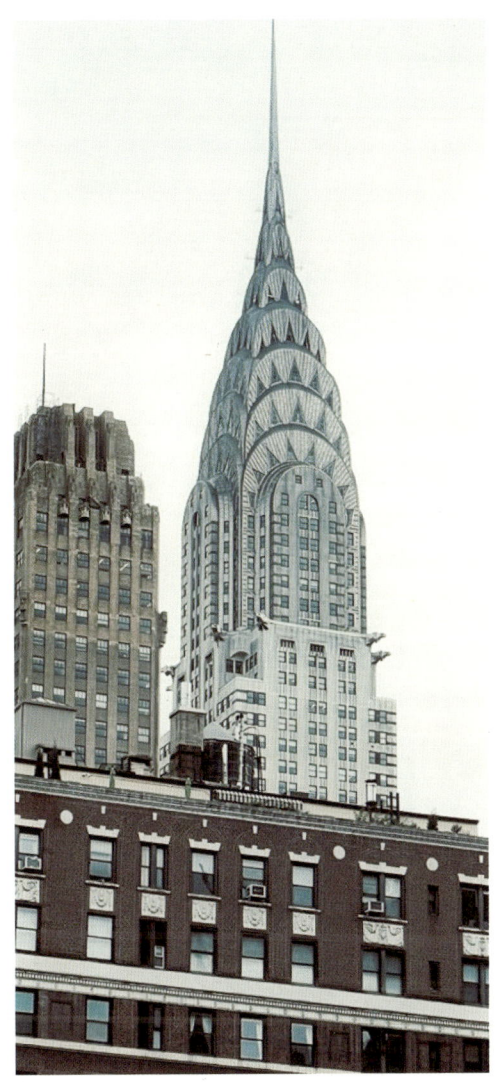

●●● 크라이슬러 빌딩. 1930년 준공된 미국 맨하튼의 아르누보 양식의 초고층 타워로, 아름다운 마천루 헤드 디자인이 유명하다. 아르데코의 시초라 여겨지는 아르누보의 영향을 받았으며, 거대한 마천루 건축에서도 아르누보의 경향을 보여줄 수 있다는 가능성을 선보였다. 가우디의 사그라다 파밀리아 대성당의 뾰족한 첨탑처럼 기괴하면서도 묘하게 매력적인 디자인의 연장선으로 볼 수 있다.

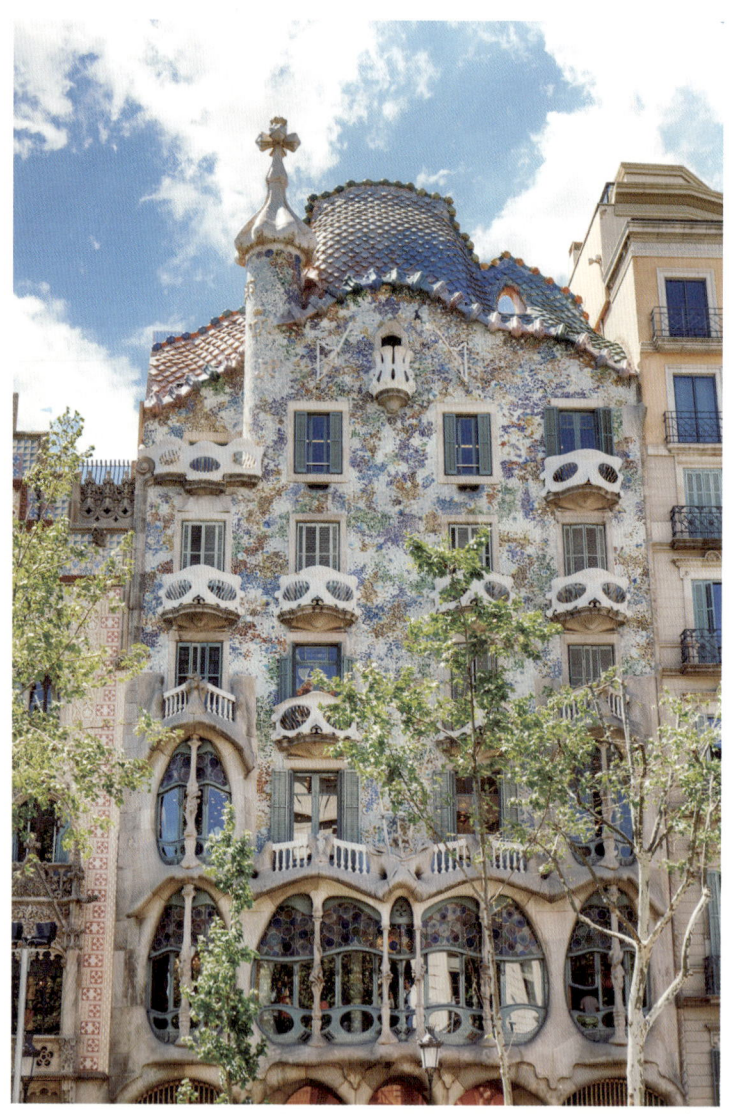

●●● 카사 바트요. 가우디가 설계한 카사 밀라와 마주보고 있는 바다를 주제로 한 가우디의 작품이다. 건물이 살아 움직이는 생명체 같다고 해서 '인체의 집'이라는 의미의 '카사 델스 오소스'라고도 부른다. 색색의 유리 모자이크로 벽을 장식했다.

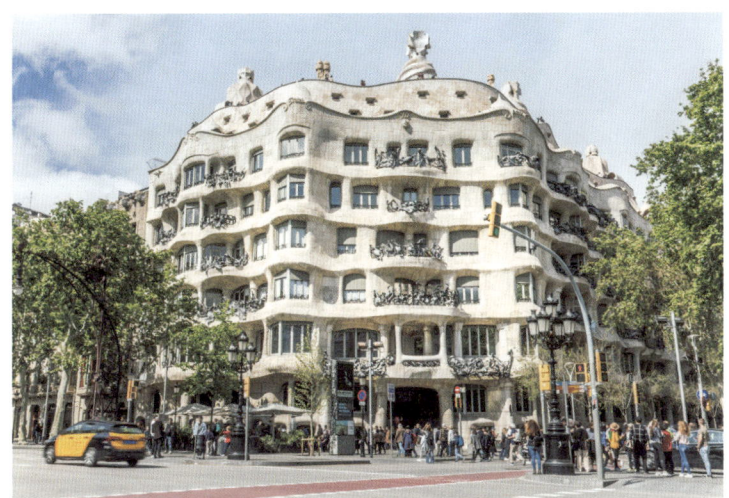

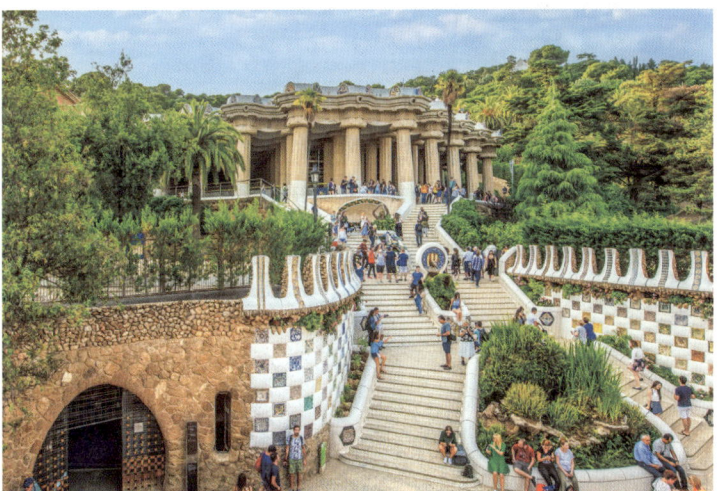

●●● (위) 카사 밀라. 1895년 바르셀로나 신도시 계획의 일환으로 세워진 연립주택으로 가우디 특유의 곡선이 살아 있는 건물이다. 바르셀로나의 사업가 로제르 세지몬 데 밀라의 의뢰로 지어졌으며, 특히 독특한 지붕으로 유명하다.

●●● (아래) 구엘 공원. 가우디 건축의 진수를 볼 수 있는 곳 중 하나로 돌을 쌓아올려 만든 기둥과 벽, 다리, 화려한 타일 문양 등이 한데 어우러져 독특한 분위기를 연출한다. 벤치로 둘러싸인 광장 밑에는 변형된 도리아 양식 기둥이 광장을 받치고 있다.

●●● 파리의 메트로 입구. 건축가 엑토르 기마르Hector Guimard의 작품이다. 아르누보의 유기적인 형태와 장식적인 요소가 잘 드러나 있으며, 파리의 메트로 시스템의 상징적인 요소 중 하나다. 1900년대 초반 인기를 끈 디자인이다.

산업 혁명과
근대 건축의 태동

19th Century × Present
Architecture

　　18세기부터 19세기에 걸쳐 일어난 산업 혁명 이후 생겨난 정치·경제 등 전반적인 사회 변화가 건축에도 큰 영향을 가져왔다. 산업 혁명이 불러온 가장 큰 사회적 변화는 생산 방식의 기계화로 인한 변화다. 기술 발전으로 사회가 산업화·공업화되고 전통적인 일자리가 사라지면서 사람들은 일자리를 찾아 도시로 모여들었다. 도시에 인구가 집중되면서 공장, 창고, 쇼핑센터, 학교, 병원, 철도역, 고층 건물 등 전에 없는 건축물이 생겨났다. 무엇보다 노동자들의 주거 건축이 절대적으로 필요했기 때문에 자연스럽게 대도시가 형성되었다. 대도시가 형성되려면 수공업적인 전통 건축 양식에서 벗어나 새로운 건축 양식이 필요했으며, 주철·선철·강철·철근 콘크리트 같은 건축 재료에도 변화가 찾아왔다. 건축물은 실내의 벽과

기둥이 없는 대형 산업 시설과, 도시의 인구 집중 문제를 해결하고 도시의 효율성을 높이는 고층 건물의 형태로 지어져야 했다. 그래서 건축에도 시대에 부합하는 새로운 방식이 필요했으며, 구조적으로 안전하고 저렴한 건축 재료가 발전할 수밖에 없었다. 이렇게 산업 혁명 시대에 나타난 재료와 공법의 변화가 건축물의 구조와 의장적인 면에 많은 발전을 가져왔다.

이 시기에 최고의 대형 조립 건축물이 등장했는데, 바로 '산업 혁명 시대의 판테온'이라 불리는 크리스털 팰리스Crystal Palace다. 조셉 팩스턴Joseph Paxton이 1851년 약 30만장의 판유리와 철을 사용해 건축했다. 1936년 화재로 소실되었지만 길이 564미터에 이르는 대규모 건축물이었다. 산업 혁명 시기에는 건축가가 아닌 구조 기술자와 시공업자에 의해 건물이 지어졌고, 건축과 기술의 새로운 관계 형성이 중요해졌다.

한편, 영국에서는 기계 문명을 반대하는 입장도 있었다. 윌리엄 모리스William Morris, 존 러스킨, 필립 웹Philip Webb, 리처드 노먼 쇼 Richard Norman Shaw가 중심이 되어 수공예 운동을 시작했다. 기계 문명이 만든 물질 문명을 비판하고, 고딕 양식의 부흥과 자연과 건축 사이의 균형을 중요하게 여겼다. 새로운 재료와 구조 시스템을 건축에 적극적으로 도입한 프랑스는 건물의 수단과 목적을 중요하게 여겼다. 그래서 건물의 구조적 기능과 미적인 형태가 적절히 유기적으로 결합될 때만이 가장 이상적인 건축물이 완성된다고 보았다.

근대 건축에서는 도시 계획에 거장들이 많이 참여했다. 프랑스

●●● 크리스털 팰리스. 1951년 런던 하이드파크에 세워진 최초의 만국박람회용 건물이다. 조셉 팩스턴이 설계했으며, 돌이나 벽돌이 아닌 유리와 철을 주요 소재로 사용했다. 새로운 재료가 근대 건축의 중요한 표현 소재로 등장할 수 있는 가능성을 보여준 건축으로 평가받는다. 1936년 화재로 소실되었다.

출신 거장 건축가 르 코르뷔지에는 1920년, 300만 주민을 위한 근대 도시를 제안했다. 르 코르뷔지에는 파리의 주택난, 교통난, 비위생적인 환경을 해결하는 주택 양식을 연구했다. 그 결과 철근 콘크리트 구조물의 가장 기본적인 형태를 추출해 주거의 내부를 벽으로 구분하며 주거의 표준화를 제안했다. 주거지의 대량 생산과 기계 미학이 적용된 근대적 생활이 가능한 고층의 고밀도 건물, 800피트(244미터) 높이에 이르는 24개의 건물이 중앙을 둘러싸도록 했다. 건물 사이에는 녹지대와 공원을 조성해 자연과 호흡하면서 여유롭게 시간을 보낼 수 있는 공간 연출도 잊지 않았다.

미국의 근대 건축은 1776년 영국으로부터 독립하면서 시작되었고, 프랭크 로이드 라이트Frank Lloyd Wright의 주도로 발전했다. 미국 근대 건축의 역사는 라이트의 역사라고 해도 과언이 아닐 정도다. 초기에는 식민지 시대의 건축 양식이 주를 이루었으나, 독립 이후에는 미국의 문화와 환경을 반영한 새로운 스타일이 등장했다. 특히 19세기 말부터 20세기 초에 걸쳐 고딕 복고, 로마네스크 복고 양식이 유행했고, 이러한 흐름 속에서 라이트는 유기적 건축의 개념을 통해 전 세계 건축에 큰 영향을 미쳤다. 라이트의 설계 철학은 자연 환경과의 조화를 강조하며, 건물이 주변 환경과 통합되도록 하는 데 중점을 두었다. 대표적인 작품이자 세계문화유산이기도 한 낙수장 Fallingwater은 이러한 철학을 잘 보여주는 예로, 자연과의 조화를 통해 건축의 정체성을 확립하는 데 중요한 역할을 했다.

이런 맥락에서, 1900년대 초반 유럽에서 시작된 바우하우스 Bauhaus 운동은 미국의 건축가들에게도 큰 영향을 미쳤다. 바우하우스는 기능성과 단순함을 강조하며, 예술과 공예의 경계를 허물고자 했다. 산업화가 진행되면서 건축에서도 근대화의 틀 속에서 다양한 변화가 나타났다. 그중에서도 특히 바우하우스 운동은 보기 드문 강력한 건축 운동이자 창작의 흐름이었다. 근대화의 기치 아래 사회 참여를 내세우며 등장한 바우하우스 운동은 이전과는 전혀 다른 양상을 보여주었다. 19세기 중반 무렵부터 건축가에게 새로운 조형 개념을 지향하는 건축 이데올로기가 제시되었던 것이다.

바우하우스는 '집을 짓는다'라는 뜻의 'Hausbau'를 도치해 만

든 말로 '건축의 집'이라는 의미다. 이 말에는 제1차 세계대전으로 집을 잃은 수백만 명의 가난한 사람들에게 현대식 집을 지어주겠다는 바우하우스의 교장 발터 그로피우스Walter Adolph Gropius와 동료들의 의지가 담겨 있다. 근대 건축에 대해 문제의식을 가지고 고민하던 차 건축가 그로피우스가 교장으로 있던 공예학교가 독일 미술학교와 통합되면서 바우하우스의 역사가 시작되었다. 당시 독일에서는 산업디자인의 질을 높이기 위해 미술과 공예를 산업과 접목해야 한다는 인식이 확산되고 있었다. 바우하우스는 이러한 상황에서 건축을 주축으로 예술과 기술을 종합하려고 시도했고, 이는 건축 역사상 특기할 만한 사건이라고 할 수 있다. 바우하우스는 근대 기술의 중요성을 인식하고 이론과 실습을 병행하면서 예술과 생활 형식의 통일을 추구했다. '살롱 미술'로 전락해 버린 건축 정신을 회복하려고 했던 바우하우스는 기계를 활용한 대량 생산 방식을 적극 도입했으며, 건축을 단순한 미술 개념에서 벗어나 산업과 디자인이 결합된 형태로 발전시켰다.

바우하우스는 건축을 가르치는 교육의 장 역할을 하며 현대식 주택 사업을 계획했으며, 세라믹·그림·석재·목재·금속 세공 연구 등을 주제로 지속적으로 연구했다. 그림·조각·공예 등의 실용 미술을 건축에 필요한 요소로 결합하려는 교육도 진행했다. 또 실용 미술뿐만 아니라 산업까지도 통합시켜 건축의 대중화에 목표를 두었다. 바우하우스가 처음 문을 열었을 때는 당시 독일의 급진적인 예술 운동과 영국의 수공예 운동에 영향을 받았다. 1918년, 전쟁터

에서 돌아온 그로피우스는 혁명 직전의 혼란과 경제적 어려움에 처한 독일 사회를 마주했다. 그리고 러시아의 사회주의 혁명 성공에 영향을 받아 예술이 더 이상 소수의 전유물이 아니라 대중의 삶과 행복을 위한 것이어야 한다는 의식이 퍼지기 시작했다.

이후 바우하우스 교육은 재료 연구와 기초 조형에서부터 출발해 서서히 종합예술로 나아갔다. 1928년 그로피우스는 바우하우스 교장직을 하네스 마이어Hannes Meyer에게 넘기고 학교를 떠났다. 급진적인 성향을 가진 마이어는 과학적이고 학문적인 건축공학을 강조했으나, 정치적 마찰이 있어 바우하우스를 폐쇄했고, 바우하우스는 다시 베를린으로 자리를 옮겼으나 베를린 경찰과 나치의 간섭으로 문을 닫게 되었다. 그러나 바우하우스의 정신은 독일을 떠나 미국, 영국, 프랑스 등으로 망명한 사람들에 의해 세계 각지로 퍼져나갔다. 독일 출신 거장 건축가 미스 반 데어 로에는 바우하우스 정신을 이어받아 미국 시카고에서 그의 건축 세계를 꽃피웠다.

그로피우스가 제안한 '산업과 예술의 결합'은 근대 건축의 거장 미스 반 데어 로에가 바우하우스 교장으로 부임하면서 더욱 강화되었다. 미스 반 데어 로에가 지휘하는 바우하우스에서는 그래픽 디자인, 세라믹, 금속 세공 등의 강좌가 개설되었고 새로운 건축에 대한 연구도 이루어졌다. 하지만 바우하우스를 이끌던 사람들은 나치 정권에 의해 강제 해산되었다. 이후 그들은 전 세계적으로 뿔뿔이 흩어졌다. 그로피우스는 하버드대학교에서, 미스 반 데어 로에는 일리노이공과대학교에서, 헝가리 태생 라슬로 모호이-너지Laszlo Moholy-

Nagy는 프랫인스티튜트에서 교편을 잡게 되었는데, 이 세 곳 모두 건축·디자인을 가르치는 세계의 명문이 되었다.

현대 건축의
시작

19th Century × Present
Architecture

 20세기 이후의 시대는 영어로 '모던 에이지Modern Age', 보통 근대 혹은 현대라고 통칭된다. 모더니티와 모더니즘(현대성, 현대주의, 근대주의)도 상황에 따라 근대와 현대라는 용어와 혼용하기도 한다. 일반적으로 현대 건축의 시작은 스위스 건축가 르 코르뷔지에를 중심으로 결성된 유럽 건축가들의 국제회의인 근대건축국제회의의 Congrès Internationaux d'Architecture Moderne가 해체된 1956년을 기점으로 보기도 하고, 1960년대 이후를 현대 건축이라 하기도 한다. 1960년대부터 근대 건축의 단순성과 도시 파괴적인 모습에 대한 비판이 본격적으로 일어났고, 인간의 중요성은 물론 자연과의 조화, 건축의 상징성과 의미를 일깨우려는 움직임이 일어났기 때문이다. 1960년대 이후의 건축을 현대 건축으로 한정 짓는 것을 전제로 했으나, 현대성

에 관한 개념 정의에는 아직도 명쾌한 해답이 없다.

 제2차 세계대전이 끝나고 붕괴한 도시와 처참해진 생활 환경 속에서 건축가들은 새로운 형태로 탈출과 해방을 모색했다. 독일에서는 한스 샤룬Hans Scharoun이 설계한 베를린 주립도서관과 필하모닉 오케스트라홀이 건설되었는데, 경사가 심한 지붕과 자연스러운 느낌을 주는 실내가 유기적인 형태로 이어져 해방과 자유를 향한 건축성을 나타내고 있다.

 1960년대 중반 미국에서는 근대 건축의 단조로움과 비개성적인 건축물에 회의를 느끼고 시각적인 아름다움을 되살려야 한다는 움직임이 일어났다. 상업 건축이 예술적 표현의 중요한 영역으로 자리 잡으면서, 건축에 역사적인 양식을 적극적으로 도입했다. 고도로 발전한 기술 문명이 낳은 건축물과 거기에서 소외된 인간성을 융합시켜 인간성을 지닌 건축물을 창조하려는 시도였다. 전통 건축의 표현적 요소, 형태와 공간에 대한 새롭고 인간적인 표현을 건축에서 시도하려는 움직임이 시작된 것이다. 이때 활발하게 활동한 건축가가 바로 앞에서 살펴본 TWA 공항을 설계한 에로 사리넨이다. 사리넨의 예술적인 표현은 후세 건축가들에게 깊은 영향을 주었다.

 또한 모더니즘의 대안적 운동으로 네오모더니즘파들이 하나둘 활동을 하기 시작한다. 이오 밍 페이, 폴 루돌프Paul Marvin Rudolph 등의 건축가가 대표적인 인물이다. 모더니즘의 탄생 배경이자 주도적 이념인 '역사와의 단절'을 유지하느냐 아니면 이를 지속되는 현상으로 해석하느냐에 따라 미국 현대 건축의 흐름이 나누어지는 것이다.

네오모더니즘의 대표적인 작품으로는 리처드 마이어Richard Meier가 설계한 프랑크푸르트의 수공예 박물관Museum für Kunsthandwerk이 있다. 이 건축이 특별한 이유는 다양하게 변화된 모더니즘을 수용하지 않고 네오모더니즘의 시대로 되돌아 갔기 때문이다. 마이어는 기존에 있던 1800년경에 건축된 빌라 메츨러(메츨러 가문의 저택)의 개성을 살려 설계했다. 기존 건물은 새 건물과 분리되어 있으며, 신관은 기존 건물과 유리로 만든 다리를 통해 2층에서 서로 오갈 수 있다. 구관과 신관 사이에는 진입한 후에 동선을 선택하게 하여 공간적 구심점이 되는 세미코트Semi-court가 가미되었다. 새 건물은 낭만적이고 고전적인 낡은 기존 건물을 의식해서 세워졌지만, 놀랍게도 신관과 구관 건물이 완벽하게 독립성을 유지하면서도 조화롭게 공존하고 있다. 전체 외관을 바닥부터 지붕까지 순백색으로 마감해, 태양빛의 그림자가 더욱 극적으로 느껴진다. 내부 공간은 유리로 외벽처리를 해서 열린 공간을 형성한다. 이렇게 공간을 단순하게 배열된 방식에서 벗어나 변화를 주는 요소는 모더니즘과 차이가 있다. 마이어는 다양한 형태와 요소를 통해 풍부하고 독창적인 공간을 만들어냈다.

한편, 루이스 칸은 거장 건축가 시대 이후의 가장 주목 받는 현대 건축가로 손꼽힌다. 근대 건축은 건물의 기능 면에서 사회 문제 해결책으로서 인식되었지만, 루이스 칸은 인간 개개의 실존의 문제를 중요하게 생각하여 개성적이고 독창적인 요소를 건축에 가미했다. 가장 철학적인 건축가라 할 수 있다.

1960년대 후반 모더니즘 이념을 변용하고 수용하는 과정에서 다원적인 건축 양식이 형성된다. 바로 수용과 변용의 일환인 극단적인 절제를 표현하는 현상학적 건축물이다. 현대의 혼란한 상황에 대한 반작용으로 건축의 본질에 대한 의문을 제기하고, 근원적인 형태와 공간을 추구하려는 시도로, 건축에서 하나의 가능성으로 대두되었다. 단지 모더니즘의 이상을 반영하는 데 그치지 않고, 재료 자체의 본질을 극단적으로 추구하며 건축가가 속한 지역적인 배경을 바탕으로 새롭게 형성되는 건축의 한 경향으로 나타났다. 건축의 요소를 가장 단순한 벽, 프레임, 기하학적인 형태로 단순화시키고 색, 물, 빛이라는 표현 요소로 예술성을 극대화시키려 했다. 특히 유리가 중요한 재료로 사용되는데, 유리는 내부와 외부의 경계를 만들면서도 투영시키고 변형시키는 역할을 했다.

알바로 시자Alvaro Siza가 1998년 건축한 산타마리아 교회Saint Maria Church는 포르투갈의 도시적 분위기와 잘 어울리는 백색 건축으로, 표현적 특성이 강한 동적인 공간 구성이 특징이다. 또 공간의 성격을 결정하는 빛의 연출이나 재료의 질감은 그림 같은 큐비즘의 추상적 공간을 만든다. 시자의 건축 요소는 단편화나 특수화 과정을 수반하며, 마지막에서 순수성이 식별된다. 이 과정을 통해 형태학적 본질이 드러나며, 요소의 본질적인 가치가 정의될 수 있다.

그런 면에서는 안도 다다오의 작품도 지역적 특색이 살아 있는 단순한 조형미를 건축에서 표현했다는 점에서는 하나의 경향으로 손꼽을 수 있다. 단순한 기하학적 형태로 극히 한정된 재료를 사용

해 만든 물의 교회, 빛의 교회 등의 초기작은 그의 단순한 형태와 절제된 공간 건축이 잘 드러나는 그 대표작이라 할 수 있다. 노출 콘크리트를 사용한 이 작품은 콘크리트가 갖는 본래의 성질을 잘 드러내고 있다. 그러면서 도시의 콘크리트 아파트가 아닌 자연과 이어진 이미지를 만들어냈다. 안도 다다오는 역사를 보았을 때 동양 건축물이 자연과 인간의 조화로운 관계 속에 자리 잡았다고 생각했다. 그는 건축을 통해 잃어버린 자연과 인간의 화합을 추구했으며, 자연의 빛, 인간과 자연의 관계를 꾸밈없이 표현하고자 했다.

안도 다다오 이전에 지역성을 갖춘 건축가를 꼽으라고 한다면, 루이스 바라간Luis Barragán도 멕시코의 문화, 환경, 전통 및 자연적 특성을 반영한 미니멀적인 경향을 나타낸 건축이라 할 수 있겠다. 현대 도시의 혼란스러움을 벗어나, 가장 전원적인 건축을 표방했고, 재료 자체의 물성을 그대로 표현하여 근원적인 공간 구성에 더욱 다가갔다.

1960년대 이후 가장 두드러진 건축 사조에는 신합리주의, 포스트모더니즘, 비판적 지역주의, 하이테크, 생산주의, 미니멀리즘, 맥락주의, 해체주의, 생태건축, 신표현주의 등이 있다. 최근 이러한 사조가 특별히 두각을 나타내는 경향이 보이지 않는다. 짧은 기간 안에 무수히 많은 경향이 중첩되어 나타나고 소진되었는데, 이것은 급속히 변화하는 다원화된 사회 때문이다. 또한 개인주의가 팽배하면서 하나의 '이즘'에 집착하기보다 개인의 자유와 감성적 체험을 더 중요시하기 때문에 오는 결과이기도 하다. 따라서 이러한 경향을 한때

●●● 솔크 연구소Salk Institute. 빛과 침묵의 건축가 루이스 칸이 1965년 설계한 생명과학 연구소이다. 단순한 형태의 반복으로 소실점에 빨려 들어가는 공간이 만들어지고, 그 끝에 태평양이 펼쳐진다. 텅 빈 중정은 기능이나 실제적 측면이 아닌 정신적 공간으로 창조했다.

나타나는 경향이나 이념으로 이해하기 보다는 과거와의 연속선상에서 나타나는 새로운 흐름으로 볼 필요가 있다. 최근의 건축가들은 각자의 개성을 발휘해 도시의 문맥을 읽고, 공간의 프로그램을 재해석하고, 자유로운 컴퓨터 기술을 바탕으로 새로운 조형으로 도전하는 일에 몰두하는 모습을 보여준다.

　마지막 장에서는 바로크 양식 시대의 종말과 함께 찾아온 19세기 전후부터 현재까지의 건축에 대해서 알아보았다. 바로크의 절대왕정주의의 반작용, 부르조아의 탄생, 시민 혁명 등으로 인한 새로운 시대에 대한 열망으로 신고전주의가 생겨났다. 그리스 · 로마의 고

●●● 산타마리아 교회. 1996년 완성된 알바루 시자의 대표작으로, 시자의 탁월한 공간 해석과 대지가 갖는 특성을 읽어 내는 접근 방식을 보여주는 작품이다.

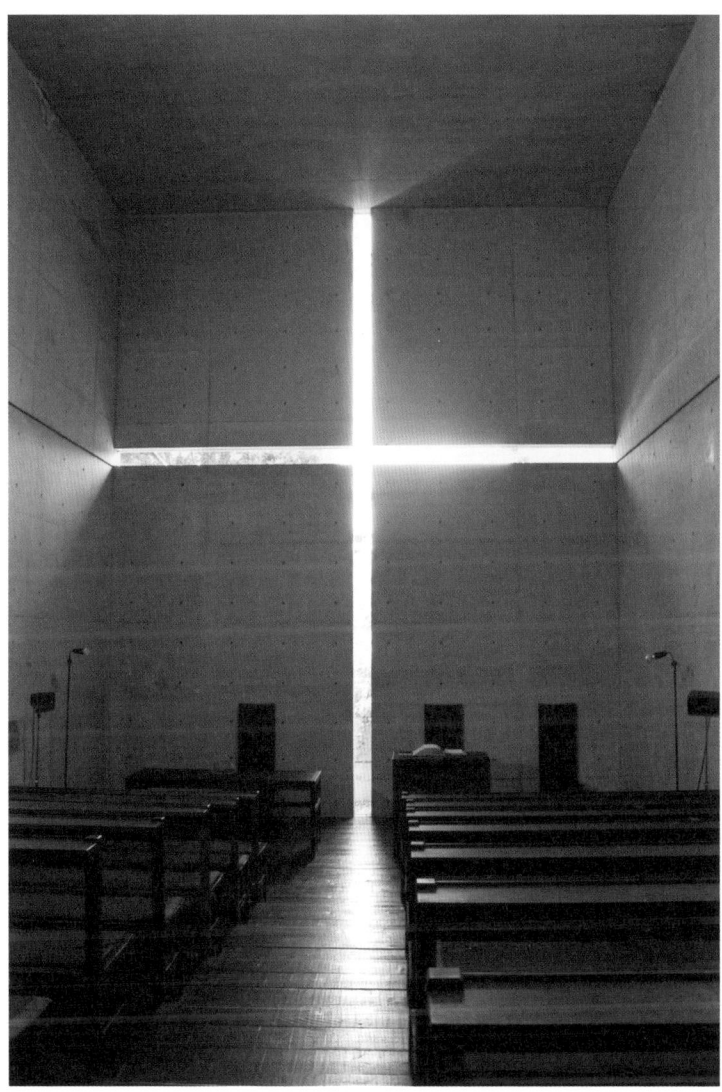

●●● 빛의 교회. 안도 다다오의 대표작 중 하나로 일본 오사카에 있다. 일본적 공간을 가장 현대적으로 해석했다는 평과 함께 교회 건축의 새로운 장을 열었다. 콘크리트 구조 사이의 십자가 틈으로 들어오는 빛이 경건하기까지 하다. 르 코르뷔지에를 가장 존경했던 안도 다다오는 롱샹 교회의 내부 공간으로 들어오는 빛을 보면서 빛의 교회의 설계에 영감을 받았다고 한다.

●●● 물의 교회. 안도 다다오의 교회 시리즈 중 하일라이트. 일본 북해도 리조트 안에 위치한 교회로, 주로 결혼식을 올리는 장소로 유명하다. 교회 안에서 펼쳐지는 자연적 배경과 인공 연못 위에 서 있는 십자가가 자연의 은유를 이야기하는 듯하다.

전주의를 새롭게 해석하는 것으로 당시 강국이던 프랑스, 영국 등을 통해 계승되며 주류가 되었다. 동시에 신고전주의 반작용으로 고딕 복고주의 양식과 아르누보가 시작되었다. 고딕과 아르누보로 대변되는 대표적인 건축은 가우디의 건축들로 잘 알려지게 되었다. 영국에서는 신고전과 고딕 복고가 공존하는 건축들이 탄생하며 미국으로 퍼져나갔다. 때문에 미국에서는 영국의 신고전주의 건축을 본 딴 관공서 건물이 주류 건축으로 자리잡게 되었다.

산업 혁명의 시대가 도래함과 동시에 철과 유리로 구성된 수정궁이 런던에 지어지고, 만국박람회가 열렸다. 이후 파리에서는 에펠탑이 지어지면서 도시의 풍경이 달라지기 시작했다. 본격적으로 근

●●● 배터시 파워 스테이션. 1930년대에 지어진 영국 런던 템스강 근처에 있는 화력 발전소로 영국 산업 혁명 시대를 대변하는 상징적인 건물이다. 1980년도에 국가 유적으로 인정받아 영국의 랜드마크로 다양한 문화 행사가 열린다.

현대 건축이 도래하면서 바우하우스, 국제주의 건축 양식이 주류를 이루면서 모더니즘 건축이 시작되었다. 3대 거장라고 불리는 프랭크 로이드 라이트, 르 코르뷔지에, 미스 반 데어 로에 등을 통해 모더니즘 건축은 지금까지 그 영향권에 있다고 할 수 있다. 1970년 대 후반, 모더니즘의 반기를 든 포스트모더니즘을 비롯해 다양한 사조가 등장했다. 우리는 여전히 로마와 비로마적 요소가 공존하는 현대 건축의 시대에 살고 있다.

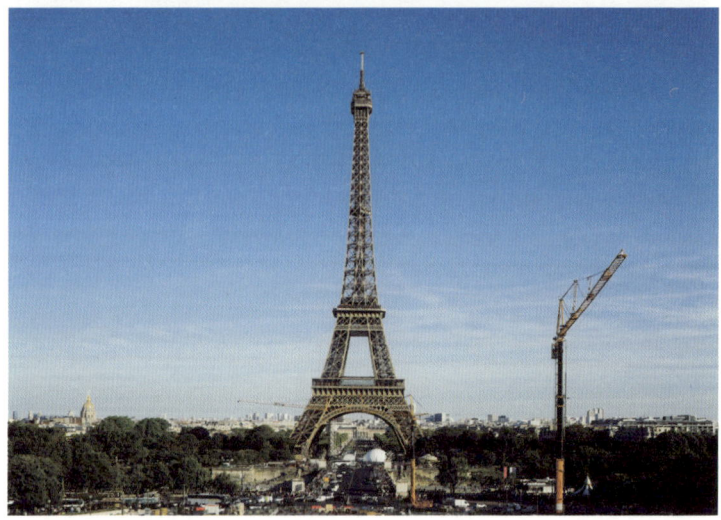

●●● (위) 이스트 앤드East End 지역. 런던의 성수동이라 불리는 과거 산업 혁명 이후 공업 지대와 항만 지구가 형성되어 빈민가로 유명했다. 벽돌 공장과 양조장 등이 모인 산업단지였다. 지금은 도심 재생이 진행되어 문화적 핫 플레이스로 거듭났다. 사진은 버려진 맥주 공장에서 복합 문화 공간으로 변신한 트루먼 브루어리 Truman Brewery다.

●●● (아래) 에펠탑. 사람들 사이에 프랑스 파리의 상징으로 인식된다. 프랑스 혁명 100주년을 기념해 개최된 1889년 파리 만국박람회장에 세워진 324미터 높이의 철탑이다. 구스타프 에펠이 설계했다.

키워드로 정리하는 신고전주의 건축

- 신고전주의, 고딕 복고주의, 아르누보, 산업 혁명, 바우하우스의 시대
- 동인도 무역과 식민지 시대를 통한 건축의 다양성 시대 도래
- 미국 독립 이후, 19세기 전후부터 본격적으로 건축 양식 전파
- 다양한 동시성의 시대 도래 - 왕권과 교권 대립, 가톨릭과 신교 대립
- 18세기 후반 시민 혁명과 산업 혁명
- 바우하우스, 국제주의와 모더니즘의 탄생
- 세계 3대 근대 건축 거장의 시대
- 포스트모던의 짧은 출현
- 다양하게 변주되는 현대 건축과 로마와 비로마의 공존

나오는 글

로마 대 비로마,
끊임없이 반복되는 역사

...

지금까지 우리는 약 2000년이 넘는 시간 동안의 유럽 건축사를 돌아보았다. 유럽이라는 정체성을 만들어낸 고대 그리스부터 시작해, 그리스의 유산을 물려받아 이를 고전주의 양식이라는 이름으로 공고히 한 로마 제국에 이어, 중세 비로마 시대의 비잔틴 양식과 다시 로마로 회귀한 서유럽의 로마네스크, 재차 비로마의 고딕 양식, 그리고 다시 로마의 정신을 되살리고자 노력한 르네상스 황금기를 지나 마지막으로 비로마적 성격을 띤 바로크와 로코코 양식, 그리고 신고전주의에 와서 로마 경향을 띠면서 동시에 비로마적인 경향의 신고딕 건축까지 병립하고 있었음을 알게 되었다.

건축물은 역사와 함께 살아 숨 쉬고 끝내 살아남는 예술품이자 그 자체로 생활의 터전이다. 2000년 전에 지어진 판테온 신전과 콜

로세움의 장엄함은 지금까지도 우리 곁에 남아 있고, 지금 우리가 지어 올리는 건축물에도 큰 영향을 주고 있다. 때문에 대륙 저 끝의 건축사를 들여다보는 일은 단순히 재미뿐만 아니라 우리의 삶이 어떻게 형성되고 있는지를 자문할 수 있는 중요한 계기를 마련해 준다. 우리는 결국 어떤 식으로든 건축물 안에서 살아가는 사람들이기 때문이다.

우리는 지금까지 로마와 비로마라는 키워드로 고대 로마와 그 변주, 그리고 그에 반하는 시대정신이 서로 원을 그리며 발전해 온 맥락을 살펴보았다. 물론 이러한 경향은 근현대 건축에서도 끊임없이 반복되고 있다. 건축에는 시대와 역사가 담겨 있다. 그렇다면 과연 우리 주변의 건물에는 어떤 역사가 담겨 있을까? 지금 우리가 하루하루를 보내는 건물은 어떤 시대정신을 담고 있을까? 정답은 없다. 다만 곰곰이 한번 생각해 보았으면 좋겠다. 우리가 생활하는 공간이 곧 우리가 어떤 시대에 살고 있는지를 대답해 줄 테니 말이다.

각 장마다 끝에 대표적인 근현대 건축을 살피며 '로마 대 비로마'라는 키워드가 지금 우리 곁의 건축에서 어떻게 드러나고 있는지도 살펴보았다. 현재의 우리가 볼 수 있는 현대 건축은 서양 건축으로부터 출발했다. 유럽의 역사, 문화, 건축, 예술을 시대별로 직시하는 것은 현재의 우리가 접하는 문명과 문화를 보는 척도가 된다고 수차례 언급했다. 고대, 중세 건축을 시작으로 신고전주의를 표방한 19세기까지 돌아봄은 물론이고, 그 사조들이 어떻게 현대 건축에 영향을 끼쳤는지도 살펴보았다. 건축을 역사적인 관점에서 보는 것은

무척 흥미롭다. 건축의 화려한 조형과 공간 개념 뒤에는 언제나 시대상이 반영되어 있고, 그 당시의 철학이 녹아 들어 있기 때문이다. 이 모든 것을 고려해 건축을 감상한다면 그 감동이 배가될 것이다.

　근현대 건축은 로마와 비로마의 양식의 새로운 전쟁터라 표현할 수 있을 것 같다. 고딕 건축의 파격적인 정신을 그대로 이어받은 건축물도 볼 수 있으며, 고전주의 건축의 현대적 재해석으로 보이는 건축도 존재한다. 현대 건축가의 몇몇 대표적인 작품을 살펴보면서 로마와 비로마의 경향이 어떻게 구현되고 있는지 가늠해 보는 일은 흥미로운 작업이다. 물론 이것은 나의 개인적인 해석이라는 사실을 다시 한번 강조하며 책을 마무리한다.

부록

로마와 비로마 양식 한눈에 보기

로마	비로마
고전, 정형, 조화, 비례, 기하학, 균형, 안정	비고전, 비정형, 이탈, 자유로움, 권위, 욕망, 퇴폐, 장중함, 생동감, 장식성
1. 르 코르뷔지에 빌라 사보아, 유니테 다비타시옹, 라투레트 수도원	1. 르 코르뷔지에 롱샹 교회
2. 미스 반 데어 로에 베를린신 미술관, 바르셀로나 파빌리언, 시그램 빌딩	2. 프랭크 로이드 라이트 뉴욕 구겐하임 미술관
3. 프랭크 로이드 라이트 낙수장, 도쿄 제국 호텔	3. 자하 하디드 비트라 소방서, 동대문 디자인 플라자, 광저우 오페라 하우스, 파에노 과학 센터, 베르기셀 스키점프대, BMW 플랜트
4. 루이스 칸 솔크 연구소, 킴벨 미술관, 필립스 엑스터 도서관, 방글라데시 국회의사당	4. 프랭크 게리 빌바오 구겐하임 미술관, 댄싱 빌딩, EMP, 코베 피시댄스, 월트 디즈니 콘서트홀, MIT 공대 건물, 루이비통 재단 미술관
5. 루이스 바라간 카푸친 수도원	5. 다니엘 리베스킨트 베를린 유대인 박물관, 현대산업개발 아이파크 타워, 왕립 온타리오 미술관, 세계무역센터
6. 알바로 시자 파빌리온 오브 포르투갈, 알바로시자홀, 아모레퍼시픽 기술연구원, 산타마리아 교회	6. 헤르조그 앤 드뫼롱 베이징 올림픽 주경기장, 독일 월드컵 주경기장, 프라다 에피센터, 테이트모던 갤러리
7. 페터 춤토르 테르메발스, 콜롬바 뮤지엄 등	7. 쿠마 겐고 아사쿠사 문화관광센터, 서니 힐(Sunny Hills Japan, Tokyo)
8. 데이비드 치퍼필드 제임스-사이먼 갤러리, 아모레퍼시픽 사옥, 베를린 신미술관 개축(최근 준공, 미스 반 데어 로에 원 설계)	8. 사나(SANNA) 롤렉스 센터, 뉴 뮤지엄(New Museum of Contemporary Art, New York)
9. 마키 후미히코(槇文彦) 도쿄 힐사이드테라스 등	
10. 다니구치 요시오(谷口吉生) 뉴욕 MOMA, 토요타 미술관, 호류지 보물관 등	

11. 안도 다다오
로코 집합 주택, 2121갤러리, 나오시마 지중 미술관, 유네스코 메디알리온 스페이스, 21_21디자인사이트, 오모테산도 힐스, 빛의 교회, 물의 절, 물의 교회

12. 김수근
자유 센터, 대학로 문예회관, 공간 사옥

13. 리처드 마이어
바르셀로나 현대 미술관, LA게티 센터, 더 글러스 하우스, 주빌리 교회

14. 마리오 보타
모뇨 교회, 텔 아비브 성전, 교보타워, 리움 고미술관

9. 비야케 잉겔스(Bjarke Ingels, BIG)
VIA 57 웨스트(맨해튼 주거 단지), VM 하우스, 마운틴 드웰링스(Mountain Dwellings)

10. 노만 포스터
베를린 국회 의사당, 런던 시청사, 스위스 레 빌딩, 홍콩 상하이 은행, 허스트 타워

11. 램 쿨하스(Rem Koolhaas)
에듀카토리움, 뉴욕 프라다 매장, 시애틀 공립도서관, 중국 CCTV 본사, 서울대학교 미술관, 리움 아동교육 문화센터

12. 장 누벨
아랍 문화원, 아그바 타워, 리옹 오페라, 카르티에 센터, 리움, 파리 필하모니 콘서트홀

13. 렌조 피아노
메닐 컬렉션 미술관, 포츠담 플라자, 긴자 에르메스 부티크, 퐁피두 센터, 간사이 공항, 장 마리 티바우 문화센터

14. 리처드 로저스
퐁피두 센터, 로이드 본사, 밀레니엄돔

도판 출처

아래에 도판 출처를 밝힙니다. 출처가 없는 도판은 저자가 직접 그리거나 촬영 및 제공했으며, 셔터스톡과 자유 이용 저작물(퍼블릭 도메인)을 활용했습니다. 그 밖에 저자 및 출판사가 저작권자에게 연락을 취하기 위해 백방으로 노력을 기울였으나 그러지 못한 것도 있습니다. 해당 저작권자에 대한 정보를 제공해 주신다면 진심으로 감사하겠습니다. 아울러 추후 개정판에서 해당 정보를 기꺼이 수정하겠습니다.

1장
p62
(위) https://ja.wikipedia.org/wiki/M2ビル_(世田谷区)#/media/ファイル:M2_Building.jpg
p64
(위) https://ko.wikipedia.org/wiki/7132_써멀_배스#/media/파일:Therme_Vals_wall_structure,_Vals,_Graubünden,_Switzerland_-_20060811.jpg
(아래) https://ko.wikipedia.org/wiki/7132_써멀_배스#/media/파일:Therme_Vals_outdoor_pool,_Vals,_Graubünden,_Switzerland_-_20090809.jpg

2장
p77
(위) https://upload.wikimedia.org/wikipedia/commons/4/41/2017_0423_Ravenna_%28132%29.jpg
(아래) https://en.wikipedia.org/wiki/Basilica_of_San_Vitale#/media/File:Sanvitale03.jpg

p78

(아래) https://upload.wikimedia.org/wikipedia/commons/a/aa/20131203_Istanbul_050.jpg

p85

(아래) https://en.wikipedia.org/wiki/The_Hive,_Singapore#/media/File:The_Hive,_NTU_(I).jpg

p86

https://en.wikipedia.org/wiki/Row_House_in_Sumiyoshi#/media/File:Azuma_house.JPG

p99

https://commons.wikimedia.org/wiki/File:Rooma_2006_047.jpg

p105

(아래) https://en.wikipedia.org/wiki/S%C3%A9nanque_Abbey#/media/File:Abbey-of-senanque-provence-gordes.jpg

p109

(위) https://en.wikipedia.org/wiki/Sainte_Marie_de_La_Tourette#/media/File:Sainte_Marie_de_La_Tourette_2007.jpg

p110

https://en.wikipedia.org/wiki/Kolumba#/media/File:Kolumba.jpg

3장

p135

https://de.wikipedia.org/wiki/Ulmer_Münster#/media/Datei:Ulmer_Münster-Münsterplatz_(cropped).jpg

p144

https://pixabay.com/photos/chartres-cathedral-medieval-1021517

p146

https://en.wikipedia.org/wiki/Cologne_Cathedral#/media/File:Kölner_

Dom_-_Westfassade_2022_ohne_Gerüst-0968_b.jpg
p149
(아래) https://en.wikipedia.org/wiki/Union_Trust_Building_%28Pittsburgh%29#/media/File:Union_Trust_Building_Pittsburgh.jpg
p150
https://en.wikipedia.org/wiki/PPG_Place#/media/File:Oneppgplace.jpg
p151
https://en.wikipedia.org/wiki/Ally_Detroit_Center#/media/File:Comericatowerhart.jpg
p152
https://en.wikipedia.org/wiki/Petronas_Towers#/media/File:The_Twins_SE_Asia_2019_(49171985716)_(cropped)_2.jpg
p154
https://en.wikipedia.org/wiki/HSBC_Building_(Hong_Kong)#/media/File:HK_HSBC_Main_Building_2008_(cropped).jpg

4장
p172
(아래) https://en.wikipedia.org/wiki/Palazzo_Medici_Riccardi#/media/File:Palazzo_Medici_Riccardi-Florence.jpg
p174
https://en.wikipedia.org/wiki/Palazzo_Strozzi#/media/File:Florence,_Palazzo_Strozzi,_North_and_West_facade,_Benedetto_da_Maiano,_1489-1538.jpg
p179
(위) https://upload.wikimedia.org/wikipedia/commons/4/49/%22The_School_of_Athens%22_by_Raffaello_Sanzio_da_Urbino.jpg

(아래) https://mdl.artvee.com/ft/401238mt.jpg

p186

https://en.wikipedia.org/wiki/Sistine_Chapel_ceiling#/media/File:Sistine_Chapel_ceiling_02_(brightened).jpg

p211

https://en.wikipedia.org/wiki/Portland_Building#/media/File:Portland_Building_1982.jpg

6장

p268

(위) https://www.whitehouse.gov/

(아래) https://upload.wikimedia.org/wikipedia/commons/a/a3/United_States_Capitol_west_front_edit2.jpg

p269

https://en.wikipedia.org/wiki/Altes_Museum#/media/File:Altes_Museum_(Berlin)_(6339770591).jpg

p284

https://en.wikipedia.org/wiki/St_Patrick%27s_Cathedral,_Dublin#/media/File:St_Patrick's_Cathedral_Exterior,_Dublin,_Ireland_-_Diliff.jpg

p306

https://commons.wikimedia.org/wiki/Category:Igreja_de_Santa_Maria_%28Marco_de_Canaveses%29#/media/File:Saint_Mary_Church,_Marco_de_Canaveses,_Portugal.jpg